뉴미디어 아트, 매체를 넘어서

뉴미디어 아트, 매체를 넘어서

초판발행일 | 2018년 6월 30일

지은이 | 도메니코 콰란타(Domenico Quaranta)
옮긴이 | 주경란 · 김정연 · 주은정
펴낸곳 | 칼라박스
펴낸이 | 金永馥

주간 | 김영탁
편집실장 | 조경숙
주소 | 03088 서울시 종로구 이화장2길 29-3, 104호(동숭동)
전화 | 02) 2275-9171
팩스 | 02) 2275-9172
이메일 | tibet21@hanmail.net
홈페이지 | http://goldegg21.com
출판등록 | 2003년 03월 26일 (제300-2003-230호)

값은 뒤표지에 있습니다.
ISBN 979-11-960545-3-3-93600

*잘못된 책은 바꾸어 드립니다.
*저자와 협의하여 인지를 붙이지 않습니다.
*이 도서의 국립중앙도서관 출판예정도서목록(CIP)은 서지정보유통지원시스템 홈페이지
 (http://seoji.nl.go.kr)와 국가자료공동목록시스템(http://www.nl.go.kr/kolisnet)에서
 이용하실 수 있습니다. (CIP제어번호 : CIP2018019205)

뉴미디어 아트, 매체를 넘어서

Beyond New Media Art

도메니코 콰란타Domenico Quaranta 지음

주경란 · 김정연 · 주은정 옮김

칼라박스

"만약 오늘날의 모든 예술가들이 자신들의 선호 매체와 상관없이 작품을 창작, 수정, 제작하는데 디지털 컴퓨터를 일상적으로 사용한다면, 뉴미디어 아트라는 특별한 영역을 설정할 필요가 있을까? 디지털 및 네트워크 미디어가 우리 사회에서 급속도로 보편화되고 대다수의 예술가들이 일상적으로 그것을 사용하게 되면서, 뉴미디어 분야는 그 참여자들이 보다 깊이 있는 개념적, 사상적 또는 미학적 문제보다는 최신의 컴퓨터 기술의 페티시즘으로 결속되는 게토화, 즉 사진광들을 위한 지역 동호회 같은 것으로 전락할 위기에 처해 있다."

– 레프 마노비치

"대규모 프로젝트로서의 뉴미디어는 이미 성취되었으며, 스마트폰 시대에 기술이 가져올 변화의 잠재력을 주장하는 일이란 불필요하다.

– 마리우스 와츠

머리말

이 책은 2008년과 2009년에 거쳐 이탈리아 제노바대학에서 쓴 나의 박사논문을 토대로 집필되었다. 논문 제목은 『예술계들의 전쟁, 뉴미디어 아트와 동시대 예술The War of Worlds. New Media Art and Contemporary Art』이었다. 2010년 나는 논문의 상당 부분을 요약하고 일부분을 보완하여 밀라노에 본사를 둔 포스트미디어 북스Postmedia Books 예술 출판사를 통해 이탈리아어 판을 출간했다. 편집자의 제안으로 책 제목은 『미디어, 뉴미디어, 포스트미디어』로 바뀌었다.[1]

당시 나는 영문판이 전 세계 독자들에게 어떤 관심도 끌 것이라고 예상치 못했다. 영어권 국가와 비교해서 당시 이탈리아에는 뉴미디어 아트에 대한 포괄적인 역사를 다룬 저서가 없었다. 나의 저서 『미디어, 뉴미디어, 포스트미디어』 역시 이탈리아 예술 출판업계의 미디어 관련 역사서의 빈약함을 줄이고자 출간된 책이다. 이에 비하여, 영어권 국가에서는 뉴미디어 아트에 대한 역사적 개요를 소개하는 다양한 출판물이 있으며, 이 책에서 소개되는 저서들인 에드워드 A. 쉔켄Edward A. Shanken이 편집한 『예술과 일렉트로닉 미디어Art and Electronic Media』와 크리스티안 폴Christiane Paul의 『디지털 아트Digital Art』 등 보다 더 나은 자료도 접할 수 있다.

하지만 나의 저서 『미디어, 뉴미디어, 포스트미디어』 역시 뉴미

디어 아트에 관한 나의 주관적 견해의 반영이자, 더 확장된 동시대 예술 분야에서의 자리매김으로 국제적 토론의 장에서 공론화하기 위한 하나의 시도였다. 그리고 우연히도 영어권 독자들이 이에 관심을 가진다는 사실을 알게 되었다. 2011년 1월, 이 책의 마지막 장 발췌문을 '리좀Rhizome' 온라인 출판 플랫폼에 출판한 이후 흥미로운 논의가 이어졌다.[2] 2011년 8월, 예술 비평가 레진 드바티Régine Debatty는 자신의 블로그 '우리는 예술이 아닌 돈을 만든다We Make Money Not Art'란에 나의 책에 관한 리뷰를 남겼다.[3] 며칠 후, 유명 온라인 잡지 『아트 패그 시티Art Fag City』의 설립자이자 편집자인 패디 존슨Paddy Johnson이 블로그에 올린 코멘트로 더 커다란 반응이 일어났다.[4] 『아트포럼Artforum』 2012년 9월호에 게재된 클레어 비숍Claire Bishop의 글은 메일링 리스트와 아트포럼 자체에 논쟁을 일으켰다.[5] 그로 인해 나는 마침내 이 책에서 논의된 이슈들에 대한 화두에 확신이 생겼고, 마침내 오랜 시간 일해 온 동료, 안나 로즈마리 캐러덜스Anna Rosemary Carruthers에게 번역작업을 의뢰했다. 이 지면을 빌어 짧은 시간 안에 좋은 번역 작업을 마쳐준 그녀에게 감사를 표한다.

작가라면 어떤 책이 거의 4년이란 시간이 지난 시점에서 아직 번역되지 않았다면, 그 책을 다시 쓰거나 아예 다른 책을 쓰려고 하지 번역하지 않을 것이라는데 동의할 것이다. 그만큼 작가에게 있어 몇 년 전에 자신이 썼던 책에 만족하기란 쉽지 않다. 그레고리 하우스Gregory House가 뭐라고 했던 간에 사람은 변한다. 나 역시 내가 썼던 책의 내용 대부분을 신뢰하지만, 그 내용에 대해 다시 고쳐 말하고, 비판에 대응하고, 참고자료와 인용 및 예시를 덧붙이려는 유혹을 뿌리치기 힘들었다. 그래도 나는 결국 그 유혹을 이겨냈고 사소한 보완과 마

지막 장에 내용을 더 추가한 것 외에는 초판의 원문에 충실하여 번역서를 완성했다.

　　지금 읽고 있는 머리말과 책 말미의 3가지 부록은 이탈리아어판(2010)과 본 영문 번역판(2013) 사이의 간극을 줄이고자 추가되었다. 첫 번째 부록은 이탈리아어판과 영문판에 대한 다양한 코멘트, 인용, 주석들과 위에 언급한 텍스트들이 일으킨 반응들을 실었다. 두 번째 부록은 2012년 내가 '뉴미디어 큐레이팅New Media Curating' 메일링 리스트에 나온 주제의 온라인 토론을 위해 작성했던 수집collecting에 대한 포스트이다. 마지막 부록은 2012년 말 내가 쓴 큐레이팅에 관한 텍스트이며, 책의 마지막 장에서 논의된 이슈들에 대한 부연설명과 보충이다.

　　머리말에서는 지난 몇 년 간 흥미로운 발전에도 불구하고, 이 책이 여전히 출판할 만한 (그리고 읽을 만한) 가치가 있는 이유를 간략히 설명한다. 2010년 초판 발행 이후 예술계에 많은 변화가 있어온 것은 분명하다. 특히, 미국에서 흥미로운 신호들이 나타나는데, 리좀Rhizome(온라인출판)의 증가하는 기관화와 큐레이터의 화려한 경력이 그러하다. 즉 리좀의 전 상임이사이자 현재 뉴뮤지엄New Museum 큐레이터, 그리고 예술가 라이언 트리칼틴Ryan Trecartin과 함께 곧 열릴 뉴뮤지엄 트리엔날레New Museum Triennial(2015)의 책임을 맡은 로렌 코넬Lauren Cornell의 경력을 들 수 있다.

　　코넬은 새로운 세대의 '미디어 문학' 큐레이터들 중에서 뉴미디어 아트 분야의 배경과 좋은 네트워크를 가지고 동시대 예술계에 성공적으로 부상한 걸출한 여성 큐레이터이다. 유사한 상황이 다른 편에서도 생겨나고 있다. 뉴뮤지엄에서 《기계 속의 유령Ghost in the Machine》

전시를 맡았던 마시밀리아노 지오니Massimiliano Gioni와 게리 캐리온-무라야리Gary Carrion-Murayari 역시, 동시대 예술계 전체가 기술을 사용해 만들어진 예술에 반대하는 니콜라 부리오Nicolas Bourriaud와 프란체스코 보나미Francesco Bonami의 견해에 동의하는 것은 아니라는 사실을 증명했다. 이 전시는 예술 비평의 주류에서 통상 비켜나 있는 예술과 기술 사이의 관계를 되짚어보며 '신사 니시털 시대prehistory of the digital age'에 대해 심층적으로 발굴했다. 또 다른 예로 최근 유타 현대미술관Utah Museum of Contemporary Art의 선임 큐레이터로 임명된 애론 물톤Aaron Moulton의 작업을 들 수 있다. 『플래쉬 아트Flash Art』의 전 편집자이자 베를린에서 프리랜서 큐레이터로 일했던 물톤의 큐레토리얼 비평 작업은 디지털 시대에 제기된 이슈와 이를 탐구하는 예술가에 대해 관심이 증가하고 있음을 보여준다. 그가 맡은 미술관의 첫 그룹전은 《아날로지털Analogital》이란 제목으로, '아날로그와 디지털 사이의 전환적transitional 공간에서 발생한 개념들을 다룬 예술가들'이 포함되었다. 물톤은 다음과 같이 설명한다.

"오늘날 마구잡이로 생기는 이미지 문화는 예술가가 참조references의 참조를 참조하고, 복제의 복제가 원본이 되는 것을 상상하는 시뮬라크럼simulacrum의 복합물을 만들어 낸다. 새로운 이미지 용어들은 새로운 이미지가 생겨나고 빠르게 진화하며 흩어지고, 기록되지 않은 채 사라지고, 향수가 없는 환경과 함께 나타난다. 하지만 어떤 특정 유사성은 추적할 수 없는 참조로 우리의 의식, 즉 손으로 작업한 오픈 소스 픽셀 안에서 일종의 집합 의식collective consciousness을 채운다. 이 의식에 가상의 사회 환경이 결합되면 21세기의 감상성sentimentality, 감각성sentience, 사회성sociality을 고려하는 새로운 방식이 허용된다."[6]

이것들은 매우 훌륭한 신호탄이며 유일한 것도 아니다. 마침내 대규모 미술관들은 밀레니엄의 전환기에 탐색된 전시의 모델이 난관에 봉착한 것을 깨닫고, 이제 '뉴미디어 아트'를 보다 전략적인 방식으로 제시하고 있다. 몇 년의 공백기 이후에 크리스티안 폴은 휘트니미술관Whiteny Museum에서 코리 알캔젤Cory Arcangel의 대규모 개인전을 기획하며 미술관의 온라인 전시 계획을 새롭게 선보였다. 모마MoMA(뉴욕 현대미술관)에서 파올라 안토넬리Paola Antonellia의 큐레토리얼 업무는 비록 디자인 부서에서 진행되긴 했어도 다수의 '뉴미디어 아트'를 미술관과 그 컬렉션 안으로 끌어들였다. 더욱이 패디 존슨이 2011년 '아트 패그 시티'에 포스트 한 바와 같이, '뉴미디어 아트'는 현재 주류 동시대 예술 잡지에서 더욱 두드러지고, 계속해서 다양한 온라인 토론을 양산하고 있다. 아르코 마드리드Arco Madrid에서의 확장된 상자Expanded Box의 종말과 더불어 뉴미디어에 대한 관심을 가졌던 일부 상업 갤러리마저 문을 닫는 상황에도 불구하고, 동시대 예술시장에서 뉴미디어 아트의 현존은 더디지만 분명히 확대되고 있다.

그렇지만 제비 한 마리가 날아든다고 여름이 온 것은 아니다. 또한, 한 가지 사건이 반드시 유행을 나타내는 것도 아니다. 사건이 다섯 개건 열 개건 마찬가지이다. 예술계 규모가 너무 방대하고 다층적이기 때문에 유행이 한 번에 발생하기는 힘들다. 또한, 예전의 실수가 항상 여기저기에 다시 드러날 수 있다. 2년 전 이탈리아의 가장 큰 예술 시상식 중 하나인 아르테 라구나 프라이즈Arte Laguna Prize는 '가상 예술virtual art'이란 분야를 추가했다.[7] 시상식 후원자 중 하나인 이탈리아 회사 텔레콤Telecom에서 제안한 이름인 듯하다. 당연히 지원서

의 수준은 대체로 형편없었고, 뉴미디어 아트 분야에서의 발전을 대표하는 경우도 거의 없었다. 안타깝게도 상금을 7천유로나 받는데도 말이다.

2010년 10월 구겐하임미술관Guggenheim Museum은 '유튜브 플레이YouTube Play. 크리에이티브 비디오 비엔날레A Biennial of Creative Video'와 함께 대규모 미술관을 새롭게 선보이려는 만반의 준비를 한 듯이 보였다.[8] 이는 뉴미디어에 대한 칭찬일색의 축하 행사를 조직하기 위한 대형 기술 후원자와의 연합이었다. 유튜브와 구겐하임미술관은 HP와 함께 공동 행사를 진행했고, 유튜브의 창의성을 뒷받침하는 예술가와 큐레이터의 엄청난 명단을 자랑했다(로리 앤더슨Laurie Anderson, 더글라스 고든Douglas Gordon, 무라카미 다카시Takashi Murakami, 낸시 스펙터Nancy Spector 등). 2013년 이 비엔날레는 운 좋게도 한번은 성공했다.

그러나 이 모든 것과는 별개로, 가장 주시할 점은 뉴미디어 예술계의 예술 창작 대부분이 동시대 예술계에서는 아직도 거의 혹은 전혀 눈에 띄지 않는다는 것이다. 그리고 눈에 띈다 해도 누구에게나 그런 것도 아니다. 『아트포럼Artforum』 2012년 9월호는 당시 상황을 다음과 같이 요약해준다. 동시대 예술에서 가장 중요한 예술 비평의 플랫폼인 아트포럼이 '예술에서의 뉴미디어Art's New Media'란 주제로 50주년 기념 특별호를 만들기로 결정했으며, 이는 어떤 전환점으로 여겨진다. 이 특별호의 편집자인 미셸 쿠오Michelle Kuo는 악명 높은 편지 한 통을 참조하여 글의 도입부를 시작한다. 편지는 1967년 잡지 편집자인 필립 라이더Philip Leider가 찰스 수리Charles Csuri에 대해 쓴 에세이 기고자에게 보낸 글이다. 라이더가 그 편지의 제출을 거부하며 말하길, "나는 예술에 있어 일렉트로닉 장치나 컴퓨터에 관한 아트포럼 특별호

를 상상해 본 적은 없지만, 아무도 모르는 일이다." 만약 이런 편지 제출 거부가 이 책 이야기의 시작으로 여겨진다면, 예술에서의 뉴미디어에 관한 2012년 특별호는 해피 엔딩으로 끝날 것이다. 실제로 그러한가?

미셸 쿠오의 도입부는 상당히 흥미롭다. 그녀는 다음과 같이 적는다.

> "오늘날 우리가 아는 예술이 컴퓨터 없이 거의 존재할 수 없다 하더라도, '컴퓨터 아트'같이 제조된 장르에 대해서 우리는 여전히 당황스럽다. 테크노필리아technophilia(기술 애호가)와 테크노포비아technophobia(기술 혐오가) 모두를 미술관, 갤러리, 아트 페어 부스에서 흔히 볼 수 있다. 플랫폼, 네트워크, 알고리즘, 공유하기 등의 뉴미디어와 소셜미디어 언어를 보도 자료와 전시회 제목에서 빈번히 접하면서, 우리는 1960년대와 1990년대의 사이버 희열감cyber-euphoria에 대한 갈증을 해소한다. 이 지점에서 라이더의 의구심을 떠올리며, 다음과 같은 비판적 재고를 하게 된다. 즉 예술에서 미디어와의 관계는 항상 역사적 기억 상실중이며, 상당히 다른 지위와 실행들의 더딘 통합이며, 그리고 일시적인 진보의 수용에서부터 퇴화의 슬픔에 이르는 급격한 변화라는 사실을 비판적으로 상기시켜 준다. 우리는 향수에 젖는다. 그럼에도 불구하고 우리는 앞으로 나아가려 한다."[9]

쿠오는 역사를 깊이 탐구한 에세이와 평론을 소개하고 현재 발전사항을 다루며 "『아트포럼』의 이번 특별호는 앞을 향해 나아가지만 잊혀지지 않는 것을 목표로 한다"고 덧붙였다. 그러면서도 동시에 『아트포럼』은 동시대 예술의 규범canon 목록에 새로운 것을 주입하는

대신에, 대체로 이미 정본화 된 것에 초점을 맞춘다. 태시타 딘Tacita Dean, 볼프강 틸만Wolfgang Tillmans, 바바라 크루거Barbara Kruger 같은 예술가를 포함시키고, 로렌스 와이너Lawrence Weiner에게 잡지 표지를 의뢰하며, 디지털 미디어와 비디오, 사진, 언어, 출판물 같은 다른 '새로운new' 미디어 사이의 구분도 하지 않은 점이 그러하다. 다시 말해, 과거를 잇지 않지만 그다지 미래로 나아가지도 않는다.

특히, 특별호에서 열띠게 논의된 글 중 하나인 클레어 비숍Claire Bishop의 에세이 「디지털 양극화Digital Divide」를 살펴보면 이 점은 더욱 분명해진다(온라인 덕분에). 「동시대 예술과 디지털 간의 억압된 관계 고찰」을 포함한 비숍의 에세이는 매우 흥미롭다. 왜냐하면 이 글은 다음에서 살펴볼 주제들에 관해 명석하고 개방되고 정통한 동시대 예술 비평의 주요 관점을 보여주기 때문이다. 비숍은 뉴미디어 아트와 동시대 예술계 사이의 '보헤미안 댄스boho dance'라 불리는 것의 실패를 지적하며 에세이를 시작한다.

"디지털 아트는 어떻게 되었는가? 처음으로 이메일 계정을 받던 때인 1990년대로 돌아가 생각해보자. 우리의 삶을 변화시키기 시작한 새로운 기술을 이용하면서 시각예술이 디지털화 될 것이라는 생각이 만연하지 않았던가? 하지만 이 일은 큰 성과를 얻지 못했다. 그렇다고 디지털 미디어가 동시대 예술에 진입하는데 실패한 것은 아니다. 오늘날 대부분의 예술은 제작, 보급, 소비되는 과정들에 있어서 거의 다 새로운 기술을 적용한다. 다채널 비디오 설치물, 포토샵 이미지, 디지털 프린트, 오려두기와 붙이기 파일들 (…) 이처럼 흔히 볼 수 있는 형태가 널리 확산된 이유는 디지털 카메라와 편집 소프트웨어를 쉽고 싸게 구할 수 있기 때문이다."[10]

이어 그녀는 에세이에서 탐구할 만한 핵심 이슈를 다음과 같이 요약한다.

"나는 왜 동시대 예술의 등장과 내용이 디지털 혁명으로 시작된 우리의 노동과 휴식의 모든 격변에 이상할 정도로 무반응 해왔다고 느끼는가? 많은 예술가들이 디지털 기술을 사용하는 동안, 실제로 얼마나 자주 디지털을 통해 생각하고, 보고, 걸러내는 것이 무엇인가에 대한 질문들을 하는가? 얼마나 많이 우리는 이것을 주제화하고, 혹은 우리의 경험 방식에 대해 깊이 반성하고, 우리 존재의 디지털화로 인해 변화했는가? 그리고 이러한 작업을 수행하는 예술작품이 손꼽을 정도로 드물다는 사실도 이상하다."

이 단락에서 두 가지 매우 흥미로운 점이 보인다. 한편, 비숍의 진정한 관심이 정보화 시대의 사회 문화적 결과를 다루는 예술에 있다는 점이다. 이것이 지난 20년 동안 주류 예술 비평의 요건이 된 경우는 드물었다. 비숍이 "디지털을 통해 생각하고 보고 걸러낸다는 의미가 무엇인가라는 질문에 직면한" 예술을 찾기 시작했다는 것은 무언가가 마침내 변하고 있다는 사실을 입증한다. 다른 한편, 동시에 그녀가 이 같은 예술을 아직 발견하지 못했다는 점은 이 예술에 가시성을 더하려는 모든 노력이 주류들이 예상했던 만큼 성공적이지 않았다는 사실도 알려준다. 비숍은 이 에세이에 대해 지식이 없고 잘 알고 있지 못한다는 비판적 코멘트를 자주 받았다. 그러나 이러한 정보의 부족은 비숍이 찾고 있는 예술이 이미 여기에 있고, 그러한 예술이 존재하며 말할 것이 있다는 점에서 여전히 할 일이 많다고 생각하는 나 같은 사람들이 있다는 사실도 입증한다.

이는 비숍이 설명하는 다음 단락에서 특히 분명해진다.

"사실상 1990년대 이래로 동시대 예술의 가장 우세한 성향은 누가 봐도 디지털과 가상the virtual을 회피하는 경향으로 연합한 듯 보인다. 퍼포먼스 아트, 사회적 실행, 아상블라주를 중심으로 한 조각, 캔버스 그림, '아카이브의 **충동**', 아날로그 필름, 그리고 모더니즘 디자인과 건축에 대한 열광. 이 같은 포맷들은 얼핏 보기에 디지털 미디어와 전혀 관련이 없어 보이고, 전형적으로 20세기를 가로지르는 이전의 예술 기법과 연관되는 것으로 논의된다. 하지만 동시대 예술의 주요한 형태를 좀 더 자세히 들여다보면, 운영상 논리와 관객성의 시스템에서 우리가 겪고 있는 기술 혁명과의 긴밀한 연관성을 엿볼 수 있다. (…) 나는 디지털이 심층적 수준에서 형성 조건이자 심지어 구조적 역설로, 특정 포맷들과 미디어와 함께 작업하는 예술적 판단을 결정한다고 제안하는 바이다. (…) 이러한 역학, 즉 존재하지만 거절되고, 끊임없이 활동하지만 매장되어 보이는 사로잡힘preoccupation을 한마디로 표현하자면 부정disavowal이다. 나도 알고 있지만 늘 그렇듯이… (…) 내 말의 요지는 주류 동시대 예술은 디지털 혁명을 부정하며 심지어 그것에 의존한다. 이 같은 예술이 뉴미디어를 통해서 그 안에서 살아가는 상태에 관해 공공연히 말하기를 거절할 때 특히 그러하다. 그러나 왜 동시대 예술은 디지털화된 우리 삶의 경험을 표현하는데 그리도 꺼려하는가?"

동시대 예술과 디지털 혁명과의 관계를 보다 명확히 진단하기란 힘들 것이다. 하지만 우리가 주목해야 할 두 가지 사항이 있다. 첫째, 반응적 응답들은 항상 혁명적 변화의 징후를 알린다는 점이다. 즉 고갈된 전통주의가 산업 혁명과 사진—'존재하지만 거부되고, 끊임없이 활동하지만 매장되어 보이는 사로잡힘'—같은 뉴미디어에 대한 반

응이었던 것과 마찬가지로, 주류 동시대 예술은 디지털 혁명과 컴퓨터 같은 뉴미디어에 대한 반응인 것이다. 이러한 점에서 비숍은 주류 동시대 예술이 고갈된 전통주의의 동시대적 형태라는 점을 솔직히 인정했어야 했다. 둘째, 이 같은 변화에 대한 진보적 반응은 주류가 아닌 다른 데서 존재한다. 마치 19세기에 그 응답이 전통 살롱Salon이 아니라 그 외부에 있던 살롱 데 앙데팡당Salon des Indépendants 혹은 사진작가의 스튜디오에서 찾아졌듯이 말이다. 때로 이러한 진보적 응답들은 비숍이 논의했던 다름 아닌 바로 '동시대 예술에서 가장 우세한 경향'을 발전시키며 이의를 제기한다. 노후화된 미디어에 대한 관심 또한 '디지털 인식digital aware' 아트의 주요 경향이다. 여기에서 매체medium의 특성을 탐색하고, 새로운 것에 대한 수식어를 거부하고, 계획된 노후화Planned obsolescence(역자주; 사람들이 새것을 사도록 유도하기 위해 얼마 지나지 않아 노후화[구식이] 되도록 만든 상품들)에 저항하고, 미디어 역사를 재방문하고(쿠오가 기술한 '역사적 기억상실historical amnesia'에 반대하는 입장을 취함), 기계에 대한 통제권을 되찾는 방식이 등장한다.[11] 토이워Toywar 같은 온라인 퍼포먼스, 예스맨The Yes Men, 런미Runme.org, F.A.T 랩 Lab, 덤프Dump.fm 같은 다양한 플랫폼과 집단 활동, 온라인 소셜 네트워킹과 힘을 겨루며 많은 개인 예술가들이 사회적 실행들을 탐구하고 개선해왔다. '아카이브의 충동'에 관해서는, 나의 순회 전시이자 온라인 검색 블로그인 '월드와이드웹 수집Collect the WWWorld. 인터넷 시대의 아키비스트로서의 예술가The Artist as Archivist in the Internet Age'가 하나의 응답이 될 수도 있다. 즉 이것은 비숍에게 뜻밖의 기대되는 응답일 수도 있고, 어떻게 이들 이슈들이 '인터넷 인식internet aware' 아트에서 반향을 일으키는지에 대한 설명일 수도 있다.[12]

비록 이 모든 것들이 비숍의 에세이에서 빠져있다 해도, 비숍의 결론은 실제로 우리가 여기서 말하고 있는 내용에 수렴되는 듯하다.

"시각예술이 뉴미디어 아트를 거부하는 것은 그 기저에 깔린 두려움 때문인가? 디지털 파일의 무한한 다양성을 직면하며, 인스타그램, 페이스북, 텀블러Tumblr 등을 통해 무한하고 통제 불가능한 상태로 보급되는 상황에서 예술 오브제의 유일성은 재천명될 필요가 있다. (…) 시각예술에서 계속되는 지적 재산권과 물질성에 대한 이중 애착은 향후 몇 십 년 내에 그 고유의 타당성을 위태롭게 만든다. 100년이 지난 후, 시각예술은 시네마 시대의 극장 같은 운명을 맞게 될 것인가? (…) 디지털이 시각예술을 위한 무엇을 의미한다면, 이러한 동향을 살펴보고 예술의 가장 중요한 가정에 대해 질문할 필요가 있다. 최상의 경우에 디지털 혁명은 비물질화된dematerialized, 저자가 없는deauthored, 시장성 없는unmarketable 집단문화의 새로운 현실을 연다. 반면, 최악의 경우에는 시각예술 자체의 임박한 노후화를 암시한다."

유토피아와 진부함은 실제로 동전의 양면이다. 다시 말해, 디지털 시대의 도전과제에 응답할 수 없는 시각예술의 진부함은 새로운 패러다임의 등장과 밀접히 연관된다. 이것은 유토피아적 미래가 아니라 이미 발생하고 있다. 그러나 그것은 주류 예술계 외부에서 주로 일어나며, 비숍이 자신의 에세이 도입부에 보고 싶지 않다고 언급했던 바로 그 장소들이다.

"물론 '뉴미디어' 아트의 전체 영역이 존재하지만, 뉴미디어 아트 자체가 고유하게 특화된 분야이다. 뉴미디어 아트는 주류 예술계(상업 갤러

리, 터너 프라이즈Turner Prize, 베니스의 국립 파빌리온)와 거의 중첩되지 않
는다. 이 분리 자체가 분명 징후적이긴 하지만, 이 글에서는 주류 예술계
와 디지털에 대한 그 반응에 대해 중점적으로 다룰 것이다."

　　이 책에서는 '징후적 분리symptomatic split'를 제쳐놓는 대신에,
최근 역사에서 그 뿌리를 추적하여 왜 그 분리가 존재하는지에 대해
이해하고, 그것을 지나쳐 버릴지 어떻게 할지에 대해 질문할 것이다.
　　이 책을 즐겁게 읽어주길 바란다.

<div align="right">

도메니코 콰란타Domenico Quaranta

2013년 3월 29일

</div>

주석

[1] Domenico Quaranta, *Media, New Media, Postmedia*, Postmedia Books, Milan, 2010.

[2] Domenico Quaranta, "The Postmedia Perspective", *Rhizome*, January 12, 2011; http://rhizome.org/editorial/2011/jan/12/the-postmediaperspective/ (2013년 3월 접속).

[3] Régine Debatty, "Book review- Media, New Media, Postmedia," *We Make Money Not Art*, August 27, 2011; http://we-make-money-notart.com/archives/2011/08/media-new-media-postmedia.php (2013년 3월 접속).

[4] Paddy Johnson, "Is New Media Accepted in the Art World?", Domenico Quaranta's Media, New Media, Postmedia", *Art Fag City*, August 30, 2011; www.artfagcity.com/2011/08/30/is-new-media-accepted-in-the-artworld-domenico-quarantas-media-new-media-postmedia/ (2013년 3월 접속).

[5] Claire Bishop, "Digital Divide. Claire Bishop on Contemporary Art and New Media", in *Artforum*, September 2012; http://artforum.com/inprint/issue=201207&id=31944&pagenum=0 (2013년 3월 접속).

[6] 전시회 보도자료. 다음 웹사이트 참고. www.utahmoca.org/analogital-page/ (2013년 3월 접속).

[7] 참고. www.artelagunaprize.com (2013년 3월 접속).

[8] 더욱 상세한 정보는 다음 웹사이트 참고. www.guggenheim.org/newyork/interact/participate/youtube-play (2013년 3월 접속).

[9] Michelle Kuo, "Art's New Media", *Artforum*, September 2012; http://artforum.com/inprint/id=31950 (2013년 3월 접속).

[10] Claire Bishop, "Digital Divide. Claire Bishop on Contemporary Art and New Media".

[11] 참고. Domenico Quaranta (Ed.), *Playlist. Playing Games, Music, Art*, Exh. Cat., LABoral Centro de Arte y Creación Industrial, Gijon, Spain, December 18, 2009–May 17, 2010; http://domenicoquaranta.com/public/pdf/LABoral_Revista_PLAYLIST.pdf (2013년 3월 접속).

[12] 참고. Domenico Quaranta (ed.), *Collect the WWWorld. The Artist as Archivist in the Internet Age*, Exh. cat. Brescia, Spazio Contemporanea, September 24–October 15, 2011. LINK Editions, Brescia 2011; http://editions.linkartcenter.eu/ (2013년 3월 접속).

차 례

프롤로그

"만약 컴퓨터가 여하튼 모든 기존의 예술 형태에 통합되어진다면, 뉴미디어를 별도의 영역으로 구분해야 할 필요성은 무엇인가?" 기어트 로빈크Geert Lovink[1]

　만약 아서 C. 단토Arthur C. Danto의 지적 경력이 앤디 워홀Andy Warhol의 〈브릴로 상자Brillo Box〉 작품을 보았을 때 시작되었다면, 평범하기 짝이 없는 나의 글 이야기는 '조디jodi.org' 웹사이트와의 우연한 만남을 통해 시작된다. 그 이후로 나는 우리가 직면한 세계, 즉 스페인 사회학자 마뉴엘 카스텔Manuel Castells의 기념비적 저서 『정보화 시대the information age』[2]에서 정의되었던, 정보화 세계를 형성한 변화로부터 제기된 도전과 질문에 답하기 위해 예술적 실행을 고려해왔다. 안타깝게도 나는 카스텔처럼 뛰어난 요약 재능을 갖지 못했을 뿐더러, 내가 하는 일이 무엇인지 정확히 알고 있어도 사람들이 한 단어로 요약해 달라고 하면 얼굴을 붉히고 말을 더듬기 시작한다. 일단 내 책장

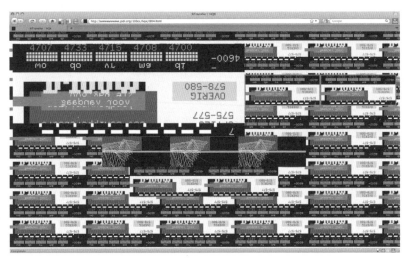

조디Jodi, http://wwwwwwwww.jodi.org/, 1995, 웹 프로젝트, 스크린샷

에 꽂힌 많은 책의 제목들spines of books을 줄지어 읊어댄다. 뉴미디어 아트, 디지털 아트, 미디어 아트 등등. 하지만 이들 중 어느 것도 내가 하려는 질문에 실제로 답해주지는 못한다. 내가 예술에 갖는 관심은 이 정의된 단어들 너머에 있고, 또한 이 정의들은 내 관심사를 뛰어넘는다. 내 관심사는 오스트리아 린츠Linz의 아르스 일렉트로니카 센터 Ars Electronica Center에서 볼 수 있는 대형 전자 완구, 포토샵 필터를 갓 배우기 시작한 나이 든 예술가가 만든 괴상한 작품, 그리고 많은 소프 트웨어 전문가들이 맡은 매우 실현되기 힘든 도전 등이다. 나의 논쟁 상대들은 이 점을 알고 있고 상대가 누구냐에 따라 다르긴 하지만 적절치 않은 이유로 항상 화를 내거나 내 말을 농담으로 받아들인다. 그래서 최근에는 '동시대 예술'이라고만 말하고 더듬거리지 않기로 했다. 예술이 이 시대를 반영한다면 내가 앞서 말한 모든 것을 '동시대 예술'

이라는 두 단어로 쉽게 요약할 수 있다. 최소한 최근 15년 동안 동시대 예술이 정보화 시대의 예술이 되어왔으니 말이다.

하지만 이처럼 단순하다면 이 책이 필요하지도 않았을 것이다. '뉴미디어 아트'란 표현은 심지어 이 단어를 사용하는 사람들에게도 부적절하다고 여겨지며, 그것을 체현하는 관점같이 특히 저항적인 것으로 밝혀져 왔다. 뉴미니어 아트라고 표현되는 예술은 동시대 예술이 제작, 전시, 논의되는 세계에서 제한적으로 존재한다. 뉴미디어 아트는 전시회, 미술관 컬렉션, 잡지에 드물게 등장하고, 거의 '기타'라는 제목으로 적은 지면을 얻는다. 그 이유는 바로 이 용어 자체가 갖는 상징적 측면 때문인데, 즉 쓸모없는 것으로 간주되고 동시대 예술 비평에서 거부되기 때문이다. 그리고 이러한 측면은 기타 부류로 분류되어야 했음에도 운 좋게 다른 방식으로 제시되고 논의되어 획기적 성공을 거둔 작품들에서 조차 발생한다.

그렇다면 우리가 진정 바라는 것은 용어 그대로 정면 돌파하고 그 뿌리를 찾아 뉴미디어 아트가 숨기고 지나쳐버린 것을 이해하는 것이다. 그렇다면 뉴미디어 아트란 무엇인가? 이 용어가 '실제로' 설명하는 것은 무엇인가? 이 용어와 이를 설명하려는 예술 현장 사이의 분립 schism에서 오는 것은 무엇인가? 끝으로, 디지털 미디어가 정치, 경제, 사회, 문화 조직을 강력히 재형성하는 시대에 살고 있는 우리는 이 시대를 표상하는 모든 조건을 가지고 등장한 어떤 예술적 실행에 대해 비판적으로 논쟁하면서, 이 제한된 용어의 현존을 어떻게 설명할 것인가? 이 책 『뉴미디어 아트, 매체를 넘어서Beyond New Media Art』는 이 모든 질문들에 답하고자 한다. 이에 답하는 것은 한 가지 용어에 이의를 제기하고 다른 용어로 대체하는 것이 아니다. 이는 범주를 없애려는

것이 아니라 해당 범주의 기원을 설명하고, 그 용어의 현재 부족한 실체를 증명하는 것이다. 이 책은 이미 '뉴미디어 예술가'라는 꼬리표가 부과된 수많은 예술가들을 찾아서, 그들이 스스로를 단지 '예술가'로 여길 수 있는 더 광범위한 예술의 장으로 해방시킬 것이다.

주석

[1] Geert Lovink, "New Media Arts: In Search of the Cool Obscure. Explorations beyond the Official Discourse", *Diagonal Thoughts*, 2007; www.diagonalthoughts.com/?p=204 (2013년 3월 접속).
[2] Manuel Castells, *The Information Age*, Blackwell, Cambridge, MA-Oxford, UK, 1996-1998.

1장
뉴미디어 아트

샤를르 샌디슨Charles Sandison, 〈유토피아〉, 2006. 설치. ©샤를르 샌디슨

"'아트'라는 단어를 덧붙이는 순간 문제가 발생한다." 기어트 로
빈크[1]

2003년 10월 16일, 런던의 테이트모던미술관은 '유니레버 시리
즈' 전시의 일환으로, 덴마크 예술가 올라퍼 엘리아슨Olafur Eliasson의
최근 작인 웅장한 〈날씨 프로젝트The Weather Project〉를 전시했다. 이전
의 발전소를 개조한 거대한 터빈 홀에서 엘리아슨의 스펙터클한 환경
시뮬레이션이 전시되었다. 홀을 가득 메운 안개가 흩어지면 검은 벽면
에 설치된 황금 불빛 일광욕을 즐길 수 있다. 관람객들은 안개가 걷혔
을 때 공간 전체를 비추는 천장 거울로 인해 거대한 터빈 홀 공간이 이
미 아찔할 정도로 두 배 확장되어 있음을 깨닫는다. 천장 거울 때문에
반원형 단일주파전구single frequency light bulb가 실제 태양의 모습처럼
보인다. 작동하는 빛의 주기와 안개 형성은 모두 감춰진 복잡한 기술
시스템 사용으로 조절된다.

2003년 10월 16일부터 2004년 3월 21일까지 이 설치물을 찾은 관람객 수는 무려 2백 만 명이 넘었고, 이로 인해 엘리아슨은 가장 유명한 생존 예술가들 중 한 사람이 되었다. 수많은 관람객들이 한 번 이상 방문하여 터빈 홀 바닥에 누워서 획기적인 태양주기 시뮬레이션을 감상했다.

엘리아슨은 건축가, 과학자, 디자이너, 기상학자, 컴퓨터 과학자 등 다양한 분야의 전문가들과 협업하기를 좋아한다. 그의 작업실은 일종의 변화무쌍한 실험실이며, 그의 프로젝트 중 다수가 복잡한 지각 메커니즘으로 보이는 설치물들을 조정하기 위해 컴퓨터를 사용한다. 그는 빛과 지각perception의 메커니즘을 이용해 작업하는데, 파노라마와 만화경에 이르는 도구들과 빛 반사 같은 현상, 마술처럼 방향 감각을 혼란시키며 둘러싸는 환경을 찾아서 기술의 역사를 탐구한다.

〈날씨 프로젝트〉가 성공을 거둔 지 3년 후인 2006년, 미국 평론가 마크 트라이브Mark Tribe와 리나 제나Reena Jana가 타셴Taschen 출판사에서 『뉴미디어 아트New Media Art』라는 제목의 책을 출판했다. 책의 서두에는 "(…) 우리는 최신 미디어 기술을 활용하고 이 도구들이 가진 문화적, 정치적, 예술적 가능성에 관한 프로젝트를 설명하기 위해 '뉴미디어 아트'란 용어를 사용한다"라고 적혀있다.[2] 이 정의는 〈날씨 프로젝트〉에 가장 적합해 보인다. 하지만 이 책에서는 작품, 심지어 예술가조차 언급하고 있지 않는데, 사실상 실수라고 보기는 어렵다. 또한 '문화적, 정치적, 미학적 기능'을 중시하며 '최신 기술'을 자주 사용하는 마리코 모리Mariko Mori, 칼스텐 휠러Carsten Höller, 칼스텐 니콜라이Carsten Nicolai, 피에르 위그Pierre Huyghe 같은 유명한 예술가들이 단지 간과되었다고 믿기도 어렵다. 이들이 두 저자가 선호하는 예

술가들이 아니더라도 전략적 목표, 즉 뉴미디어 아트가 엘리아슨 등이 얻은 인기와는 상반되게 여겨진다는 사실만으로도 확실히 다뤄졌어야 했는데 말이다. 이와 같이 뉴미디어 아트란 용어는 유사한 용어들(미디어 아트, 디지털 아트)과 마찬가지로 최신 예술의 모든 주요 서술에서 슬그머니 회피되어 찾아보기 어렵다. 예를 들어, 미국의 진보적 학계 비평가들인 핼 포스터Hal Foster, 로잘린드 크라우스Rosalind Krauss, 이브-알랭 브와Yve-Alain Bois, 벤야민 H.D. 부흘로Benjamin H.D. Buchloh가 집필한 20세기의 비전을 효율적으로 요약한 저서 『1900년 이후의 예술 Art Since 1900』에서도 그러하다.[3] 또한, 2008년 '프랑크푸르터 알게마이네Frankfurter Allgemeine' 일간지 기자의 글처럼 비판적인 진술들이 쉽게 발견된다. "미디어 아트는 하나의 에피소드였을 뿐이다. 미디어를 사용하는 훌륭한 예술은 많을지라도 미디어 아트는 없다."[4]

분명히 트라이브와 제나가 우리에게 말하고 있지 않은 무언가가 있다. 그것은 최신 기술을 이용하고 탐험하는 것 너머로 가는 무엇이며, 그들의 관점에서는 특징적인 요인으로, 또 다른 이들에게는 불명예스러운 요인으로 작용하는 무엇이다.

그 '무언가'를 파악하기 위해 우리는 '뉴미디어 아트'란 표현을 진지하게 받아들여야 하고, 그것의 뚜렷한 특징을 찾기 위해 뉴미디어 아트를 다룬 저서들을 살펴보아야 한다. 다음 장에서는 이 용어에 대한 다음 네가지 핵심 질문들을 다룰 것이다. 뉴미디어 아트가 예술의 한 범주라면, '장르'나 '운동'으로 규정할 수 있겠는가? 용어를 적용하는데 있어 역사적 한계는 무엇인가? '뉴미디어'란 무엇인가? 그리고 끝으로 '매체medium'란 무슨 의미인가?

이들 네 가지 질문이 밀접히 연관되어 있을지라도, 그 명확성을

확보하기 위해 이것들을 각각 나눠서 다룰 것이다. 그러나 그 전에 앞으로 다룰 노력들이 헛되지 않도록 선결과제인 용어 문제를 다루고자 한다.

용어 문제

'뉴미디어 아트'란 용어는 거의 다윈의 자연선택 과정에서 생겨난 치열한 결과물과 같다. 이 용어는 디지털 아트, 미디어 아트 같은 수많은 경쟁 용어들이 생겨나는 것을 막지 못했고, 선택된 용어가 사용자들에 의해 남용되는 것도 막지 못했다. '뉴미디어 아트' 용어의 복잡한 배경에는 적용되는 분야에 대한 불확실한 정의와 그 확립 전략의 부족이라는 점이 모두 반영되어 있다. 하지만 지금 이 책에서 다른 용어들이 사용되어도 우리는 항상 같은 것에 대해 말한다는 사실을 강조할 필요가 있다. 실제로 이 용어 관련 혼동으로 인해 다른 용어들이 심지어 같은 책에서조차 동의어로 자주 사용되는 상황이 벌어진다.

그렇다고 용어들이 항상 동일하게 사용되는 것은 아니다. 예를 들면, '디지털 아트'란 표현은 디지털 미디어의 분야로 좁혀진다. 반면, 특히 독일의 학술 문헌에서 자주 등장하는 '미디어 아트'란 표현은 언론, 라디오, 팩스, 전화, 위성 커뮤니케이션, 비디오, 텔레비전, 광선, 전기, 필름, 사진에서부터 컴퓨터, 소프트웨어, 웹, 비디오 게임에 이르기까지 모든 미디어 장르로 확장된다. 2004년 독일 학자인 루돌프 프리링Rudolf Frieling과 디테르 다니Dieter Dani가 편집하여 출간한 온

라인 백과사전 『미디어 아트 넷Medien Kunst Netz』에서 볼 수 있듯이, 미디어 아트라는 용어는 만 레이Man Ray로부터 백남준, 그리고 현재 컴퓨터와 웹 사용에 이르는 긴 전통을 가진다. 반면, 디지털 아트는 최초로 컴퓨터를 사용해 예술작품을 만든 실험적 시기였던, 기껏해야 1960년대 후반에 시작된 이야기에서 다루어진다. 마지막으로, 디지털 아트란 용어는 지나치게 '저급low'으로 그 초점이 전환된다. 소위 디지털 미디어의 모든 창의적 사용에서의 변화는 전문적 수준에서건 아마추어 수준에서건, 디지털 일러스트레이션로부터 컨셉 디자인, 포토샵 기술virtuosities과 3D 모델링에 이른다. 적어도 구글에 따르면, 디지털 아트는 실제 예술보다는 디비언트아트deviantArt(아류 예술가들wannabe artists의 온라인 커뮤니티)와의 연관성이 더 크다. 이와는 달리, 미디어 아트와 뉴미디어 아트 용어는 모두 그것의 '고급high' 기원으로 인해 이들 저급과의 연계성을 면했다.

이와 유사한 문제들이 1960년대부터 1990년대까지 격변기 과정에 등장하여 이제는 구식의 대안이 되어버린 다른 용어들에서도 나타난다. 즉 일렉트로닉 아트, 컴퓨터 아트, 멀티미디어 아트, 인터랙티브 아트, 가상 아트, 사이버 아트 등이 그러한 용어 문제를 제기한다. 특히, 1960년대 비디오 맥락에서 출현한 일렉트로닉 아트는 이후 수십 년간 전자기기와 관련된 예술로서 확실히 자리를 잡았는데, 이는 당시 생겨난 행사들의 이름을 보면 잘 알 수 있다. 예를 들어, 아르스 일렉트로니카(1970년 이후로 매년 열리는 오스트리아 린츠의 페스티벌), ISEA(국제 일렉트로닉 아트 심포지움the International Symposium for Electronic Art, 1988년에 시작된 투어링 페스티벌), 1994년에 설립된 로테르담의 네덜란드 일렉트로닉 아트 페스티벌Dutch Electronic Art

Festival(DEAF)이 그 대표적 행사들이다. 다른 용어들은 디지털 미디어의 가장 유행하는 특징을 드러내려 했지만, 대부분 반짝 유명세로 하향곡선을 그리며 살아남지 못했다.

장르인가, 운동인가?

뉴미디어 아트 같은 모든 용어들은 예술 제작에 사용되는 매체 혹은 결정적인 특성을 강조한다. 이 점에서 뉴미디어 아트는 예술 운동이라기보다 하나의 장르로 충분히 여겨질 만하다. 이러한 관점은 특히, 뉴욕 휘트니미술관Whitney Museum의 뉴미디어 아트 담당 보조 큐레이터, 크리스티안 폴의 견해에서 잘 드러난다.

"뉴미디어 아트를 정의하는 최소한의 공통분모는 컴퓨터를 사용하며 알고리즘을 토대로 한다는 데 있을 것이다. (…) 뉴미디어 아트는 보통 과정 지향적, 시간 기반적, 역동적, 실제 시간이며, 참여적, 협동적, 수행적이자, 모듈적, 가변적, 생성적, 소비자 맞춤형으로 특징지어진다."[5]

마크 트라이브와 리나 제나가 말한 이 용어에 대한 정의 역시 정확한 기술적 근거를 갖춘 어떤 장르를 암시하는 듯 보인다. 하지만 『뉴미디어 아트』 속편에서, 트라이브와 제나는 뉴미디어 아트 용어를 특정 기간과 특정 커뮤니티와 연관시키며 운동으로 정의한다. 한 인터뷰에서 더욱 솔직히 그들의 생각을 털어놓았다.

"뉴미디어 아트가 역사적으로 20세기 후반의 중대한 예술 운동 중 하나였다고 생각한다. 역사적으로 중요한 예술 실행들이 많았지만 이 중 굳이 운동이라 내세울 만한 것은 없었다(트라이브). 강조하건데, 1990년대 가정에서의 PC의 보급이 확대됨에 따라, 매스 커뮤니케이션 매체로 인터넷의 인기가 급증하면서 특정한 예술 운동이 구체화되기 시작한 점을 주목할 필요가 있다. 우리 둘 다 이 같은 미디어가 사회와 문화에 미치는 영향을 논하기 위해 기본적인 예술 미디어로 이 도구들을 사용했다(제나)."[6]

연대기적 한계

트라이브와 제나는 뉴미디어 아트를 어떤 일정 시기와 연관 짓는 것이 얼마나 어려운가를 거듭 강조한다. 이 두 저자는 '예술과 기술' 그리고 '미디어 아트'(그들 관점에서 1990년대에는 더 이상 새로울 것 없는 라디오, 비디오, TV 등의 미디어)에 속하는 선례들만 인식하여, 이 같은 현상을 1990년대까지로 제한한다. 그러나 '디지털 아트'란 용어에 내재하는 관점은 적어도 1960년대까지 거슬러 올라가, 1968년 런던의 현대예술협회(ICA)가 개최한 역사적인 전시 《사이버네틱 세렌디피티 Cybernetic Serendipity》에서 최초로 소개된 컴퓨터 아트와 사이버네틱 아트cybernetic art를 살펴봐야 한다. '아트와 기술' '일렉트로닉 아트' 같은 용어를 고찰하자면 심지어 더 거슬러 아방가르드 운동의 시기까지 올라가야 한다.

이 같은 관점은 특히, 에드워드 A. 쉔켄Edward A. Shanken의 저서 『예술과 일렉트로닉 미디어Art and Electronic Media』(2009)[7]에서 채택되는데, 이 책 자체가 우리가 토론하고 있는 모순들에 대한 완벽한 예시들이라 할 수 있다. 여기에 선별된 작가군은 라즐로 모홀리-나기Lazlo Moholy-Nagy와 나움 가보Naum Gabo 같은 아방가르드 예술가를 비롯해, 마리오 메르츠Mario Merz와 브루스 나우만Bruce Nauman 같은 일렉트로닉 미디어를 종종 사용하거나 혹은 네온사인(댄 플레빈Dan Flavin)이나 비디오(빌 비올라Bill Viola)처럼 대중적인 일렉트로닉 미디어를 자주 사용했던 성공적인 동시대 예술가들, 그리고 올라퍼 엘리아슨, 마리코 모리, 피에르 위그 같은 젊은 스타급 예술가들이 대거 포함된다. 이 글에서 쉔켄은 '뉴미디어 아트'라는 용어를 조심스레 회피하며, 아방가르드 시대까지 연대기를 거슬러 올라간다. 여기에서 그가 아트와 일렉트로닉 미디어를 하나의 장르로 분명히 말하고 있진 않지만, 어떤 예술 운동이 마리오 메르츠와 빌 비올라를 포함할 정도로 방대할 수 있겠는가? 나아가 책의 짧은 서문에서 제기하는 주요 이슈는 어쨌든 주류 예술 담론에서 일렉트로닉 아트가 잘 알려지지 않았다는 점이다. 그러나 무엇이 잘 알려지지 않았는가? 일렉트로닉 아트인가? 바로 이 용어에 함축된 문화적 관점인가? 아니면 쉔켄이 소수의 잘 알려진 예술가의 이름들과 함께 나열한 대부분의 예술가들인가? 그가 말하고자 하는 바는 진정 무엇인가? 이러한 정신분열증schizophrenia처럼 끊임없이 물어야하는 증세 너머에 있는 그것은 도대체 무엇인가?

'뉴미디어'란 무엇인가?

 미니애폴리스 워커아트센터Walker Art Center의 '뉴미디어 이니셔티브'의 책임 큐레이터였던 스티브 디에츠Steve Dietz는 2000년 쓴 자신의 에세이[8]에서, 역설적이게도 어떻게 미디어의 세기에 각각의 매체가 '새로운' 것으로 등장하여 최종적으로 노후화를 맞는지 상기시켰다. '새로운'이라는 수식어는 당연히 많은 질문들을 야기한다. 먼저, 그 미학적, 문화적 콘텐츠의 장점에 대해 굳이 언급하지 않더라도 새로운 매체를 사용할 때마다 결국 '새로운' 예술이 만들어진다는 사실은 당연하다. 동시에 모든 새로운 매체의 등장은 그 고유의 방식에 있어서 혁명적이다. 새로운 매체는 소통과 표현을 위해 기존에 없던 새로운 가능성을 예고하며, 주로 전통적 규율에서의 그 본질과 기능을 재고하게 한다. 마이클 러시Michael Rush가 쓴 이 말처럼 말이다. "굳이 표현하자면, 20세기의 마지막 아방가르드는 한 세기의 혁명들 중에서 가장 지속되고 있는 혁명, 즉 기술 혁명에 관한 예술이다." 러시는 자신의 저서 『20세기말 예술에서의 뉴미디어New Media in Late 20th Century Art』에서 제 2차 세계대전 이후의 시대를 되짚어보지만, 사진술에서 가상현실에 이르는 전반적인 20세기의 기술 혁명을 아우르는 관점을 채택한다. 보다 일반적 관점에서, '뉴미디어'란 표현은 다소 영향력 없는 범주에 속한다. 20세기 예술의 '기술의' 역사에 있어 뉴미디어는 분명히 제 역할을 하고 있지만, 특정한 현상을 설명할 때는 그렇지 못하다. 가령 러시가 뉴미디어 아트가 아닌, 아트에서의 뉴미디어를 이야기하는 것도 우연의 일치가 아니다. [9]

1990년대 중반 무렵, 출판업계의 유명 인사들은 '뉴미디어'란 표현을 사용하기 시작했다. 그것은 새롭게 문을 연 인터랙티브 CD-ROM과 웹사이트를 생성하는 분과와 신문, 라디오, TV 등 상대적으로 더 전통적 플랫폼으로 작업하는 분과를 구분하기 위해서였다. 당시 '뉴미디어'란 표현은 포괄적 의미(모든 새로운 매체)를 벗어나 더 특정적 의미를 가지며 디지털 미디어와 긴밀히 연관되었다.

동시에 예술계와 미디어 이론가들 사이에서 이 용어의 해석이 예술 동심원 내에서 순환되기 시작했다. 2001년 레프 마노비치Lev Manovich는 MIT 출판사에서 『뉴미디어의 언어The Language of New Media』라는 제목의 책을 출판했고, 이후 이 책은 디지털 언어 연구의 초석이 되었다.[10] 마노비치에 따르면, 최초로 컴퓨터가 콘텐츠의 생산뿐만 아니라 저장과 분배의 단계에서 사용되기 시작했을 때 '뉴미디어'는 하나의 개념적 범주가 되었다. 따라서 뉴미디어는 같은 시기에 등장한 2가지 기술, 즉 매스 미디어와 데이터 프로세싱의 결과물인 것이다. 이 기술은 단순한 계산기에서 '미디어 프로세서'로 변환된 컴퓨터의 정체성만큼이나 미디어의 정체성을 변화시켰다.[11]

'뉴미디어' 용어는 관련 학과의 등장과 함께 성공을 거두었다. 뉴미디어 연구 학과의 출현과 더불어 두꺼운 책으로 묶은 임시 앤솔로지 『뉴미디어 독자The New Media Reader』(2003)가 출간되었다.[12] 이 책에 소개되는 마노비치의 글[13]은 '뉴미디어'와 '뉴미디어 아트' 사이의 구분을 의도적으로 거부하는 대신, '뉴미디어 분야'라는 포괄적 개념을 선택하는데, 예술에 대한 순수한 관심으로부터 뉴미디어에 대한 기술적, 상업적 측면을 분리시키지 않는다는 점에서 교훈적으로 평가된다. 마노비치에 따르면, 예술과 미디어는 예술가와 개발자 간의 긴밀한 협

업의 장에서 생겨난 산물이다. 더 나아가 마노비치는 예술이 아니라 뉴미디어야말로 아방가르드 운동으로 시작된 혁명의 진정한 계승자이며, 뉴미디어의 이야기가 곧 동시대 예술의 진정한 이야기라고 주장한다. 왜냐하면 아방가르드 운동에 의해 세워진 가설들의 결실들이 조이스Joyce의 소설, 브레히트Brecht의 드라마, 폴록Pollock의 그림, 라우센버그Rauschenberg의 예술에서가 아니라, 이제 마우스, 그래픽 인터페이스, 월드와이드웹the World Wide Web, 포토샵에서 이뤄지기 때문이다.

하지만 이 책의 목적이자 가장 흥미로운 점은 다음과 같은 주장이다. 즉 이제 뉴미디어 아트와 뉴미디어의 문화는 뉴미디어 논의에서 필수적인 부분이며, 또한 뉴미디어 아트가 진정으로 동시대 예술과 다르다는 그 사실 덕분에 동시대 예술로부터 구분되는 한 분야로 존속할 수 있다(혹은 반드시 존속해야 한다)는 점이다.

'매체'란 무엇인가?

'뉴미디어'란 개념이 더 복잡한 이유는 동시대 논쟁에서 매체에 대한 본질적 개념이 너무 애매모호하기 때문이다. '뉴미디어'에 있어서 '일반적' 그리고 '특정적'이라는 두 측면은 실로 또 다른 구분을 가려버린다. 즉 '예술적 매체'로서의 매체와 일반적 커뮤니케이션 수단으로서의 매체라는 두 측면 사이의 중요한 구분을 흐리게 만든다. '예술적 매체'로서의 측면은 클레멘트 그린버그Clement Greenberg와 예술 비평의 전통에서 찾아 볼 수 있다. 반면, 커뮤니케이션 수단으로서의 측면

은 마샬 맥루한Marshall McLuhan을 비롯한 미디어 연구의 전통과 연관된다. 이 두 가지 개념은 근본적으로는 다르지만 '미디어 아트' '뉴미디어 아트' '특정적 미디어' '포스트미디어 시대' 등의 용어들을 사용하는 예술 비평에서 통상 뒤섞여 혼동되어 왔다.

먼저, 그린버그의 예술 비평 전통과 관련된 '예술적 매체'로서의 측면을 살펴보자. 1960년대 클레멘트 그린버그는 특히 모더니즘을 그 '특정적' 본질로 향하는 모든 예술 형식의 환원 불가능한 긴장, 즉 유일하고 환원 불가능한 특성으로 정의했다. 그린버그의 관점에서 보면, 모더니즘은 "그 매체의 특성상 유일한 것과 모두 일치했다." 모든 예술 형태는 순수해야 하고, "그 '순수성'은 그 질의 기준과 독립성을 보장해야 한다." 회화를 예로 들자면, 회화 매체의 고유한 특성, 즉 평면성, 캔버스의 형태, 색소의 성질 등에 집중한다는 것을 의미한다.[14] 포스트 그린버그 비평은 이 같은 정의를 확고히 하며, 심지어 그린버그의 의도를 넘어 환원주의적 입장을 급진화 하려고 한다. 로잘린드 크라우스Rosalind Krauss가 지적하듯이, "1960년대부터 '매체'라는 단어를 언급하는데 '그린버그'가 빠질 수 없다."[15] 하지만 로잘린드 크라우스는 같은 글에서 작품과 매체 사이에 발생하는 복잡한 관계와 작품의 '매체 특정성medium specificity'을 결정짓는 규약conventions을 검토하기 위해, 이 같은 개념(단순한 물질적 지원으로서의 매체)의 환원주의적 입장을 넘어서려 할 때조차도[16] '예술적 매체'로서의 매체라는 그린버그의 해석을 확고히 고수했다.

또 다른 시각의 매체 개념, 즉 캐나다 사회학자 마샬 맥루한이 동일한 시기에 소개한 매체 개념은 '우리 자신의 확장'을 의미했다. 수십 년 전에 등장했던 매체, 특히 라디오와 텔레비전 같은 전자 통신 수

단이 대부분일지라도 그 매체는 세상을 일종의 '지구촌'으로 변화시켰다. 맥루한의 유명한 문구 "매체medium는 메시지이다"에서 알 수 있듯이 미디어의 영향은 압도적이었다. "어떤 매체 혹은 기술의 '메시지'는 인간사에 도입된 규모, 또는 속도, 또는 패턴의 변화를 말한다."[17]

이 두 가지 개념 사이의 혼란은 너무 과도하고 수용하기 힘든 단순화를 가져왔다 해도 과언이 아니다. 이렇게 된 한 원인으로 새로운 기술을 사용하는 예술을 비난하는 형식주의의 혐의를 들 수 있다. 매체 가능성에 대한 열정적 탐구, 또는 그 한계치에 대한 임계 시험, 또는 사회 문화적 영향에 대한 검토, 그 어떤 것도 그린버그의 형식주의에서의 매체와는 사실상 무관하다. 백남준이 TV 신호를 왜곡하거나 조디Jodi가 웹페이지 코드를 리믹스할 때, 단순히 매체 고유의 특성(음극선관의 전자흐름 또는 HTML(Hypertext Markup Language, 인터넷의 하이퍼텍스트를 표현하기 위한 언어))으로만 작업하는 것이 아니다. 그것들은 규약과 잠재성을 강조하기 위하여, 또한 '인간사에 도입된 규모, 속도, 패턴의 변화'를 탐구하기 위하여 커뮤니케이션 수단을 가지고 개입하고 있는 것이다.

이것은 뻔한 오해지만 우리 모두를 속였다.

매체 기반 정의란?

하지만 이 짧은 탐구 끝에 우리는 아직 '뉴미디어 아트'란 표현의 의미를 정확히 찾아내지 못했다. 비평가들은 이 같은 현상의 연대

기적, 철학적 혹은 실용적 경계에서 어떠한 동의도 끌어내지 못하는 듯하다. 다시 말해, 뉴미디어 아트를 기술할 때 지난 10년의 기간을 중시하는 비평가가 있는 반면, 아방가르드 운동까지 거슬러 올라가려는 이들도 있다. 일부는 그 범위를 시각예술로 한정 짓는 반면, 다른 일부는 그 범위를 모든 예술의 형태와 기술 자체의 역사까지 확장시킨다. 심지어 '뉴미디어'의 정확한 본성조차 논의의 대상이 되고 있다. 이러한 현 상태에서 뉴미디어 아트는 신화 속 불사조처럼 여겨진다. "누구나 불사조가 존재한다는 것은 알지만, 어디에 있는지는 모른다." 이와 같이 뉴미디어 아트란 용어는 진정한 본성에 관한 모든 논의를 코믹 패러디로 만들어 버리는 불분명한 의미들로 나타난다.

거의 만장일치로 합의된 듯 여겨지는 유일한 사실은 다음의 관점, 즉 뉴미디어 아트는 그것이 사용하는 미디어와 관련되어 정의되고 미디어의 사회적, 정치적, 문화적 영향을 끌어내며 출발한다는 것이다. 이로부터 쉽게 유추되는 바는 뉴미디어 아트의 개념이 형식주의에 대해 앞서 제기한 의문을 토대로 한다는 것이다. 이에 대해서는 반대자detractors와 지지자supporters 모두 진정한 합의를 이룬 것처럼 보인다. 반대자의 입장에서, 1960년대 포스트미디어의 양상이 더 이상 매체의 특정적 특성에 초점 두지 않고, 열린 노마디적 접근 방식을 취하는 예술로 들어섰다는 사실은 분명하다. 동시대 예술 비평에서, 이러한 견해는 매체에 초점을 둔 뉴미디어의 주장을 불합리하고 순진하고 쓸모없는 것으로 만든다. 포스트 매체성의 개념은 이후 더 살펴볼 것이다. 지금은 이를 잘 요약해 주는 프란체스코 보나미Francesco Bonami의 우스개 코멘트로 대신하자. "컴퓨터 아트에 관해 말하는 이들은 자신이 한 말이 무슨 말인지도 모를 뿐 아니라, 도구를 예술작품

으로 착각하여 매체를 내용, 아이디어, 결과 같은 것으로 혼동한다."
예술은 운전자보다 차를 더욱 중시하는 자동차 경주대회, 포뮬러 원
Formula One과는 다른 것이다.[18]

　　이러한 접근 방식은 '비디오 아트'란 표현의 운명에도 영향을 끼
쳤다. 이러한 표현은 이제 이를 정립시키고자 했던 이들에게조차 거부
되고 있다. 1971년, 데이비드 로스David Ross는 '비디오 아트 큐레이터'
의 역할로 고용된 최초의 미술관 큐레이터(뉴욕주 시라큐스에 위치한 에
버슨미술관Everson Museum of Art in Siracuse)였다. 34년이 지난 후 그는 다
음과 같이 쓴다.

　　"간단히 말해 비디오 아트는 실제로 예술사적 범주로 존재하지 않
　　는다. 그것은 잠정적인, 편의상 단순하게 만든 범주이다 (…) 다시 말해 비
　　디오는 운동도 아니고 공통된 미학의 이름도 아닌 단순한 도구, 즉 획기적
　　예술 작품을 만들 수 있는 도구일 뿐이다."[19]

　　이와는 달리, 뉴미디어 아트의 지지자들은 새로운 기술이 예술
적 실행에 중요한 영향을 미쳐왔고, 예술은 이러한 가능성을 탐구해야
할 의무가 있다고 생각한다.

　　레프 마노비치는 2003년 린츠의 아르스 일렉트로니카에 대한
글에서, 다시 한 번 분명히 상황을 요약한다. 그는 1960년대 이후 동
시대 예술에서 개념적 활동이 우세했으며, 지난 20년 간 훈련된 전형
적 예술가들은 더 이상 그림, 사진, 비디오 작업이 아닌 '프로젝트'를
한다고 설명하며 이어 말한다.

"아르스 일렉트로니카 프로그램에서 '예술적 창의성의 과정을 변모시키는 알고리즘과 역동적 시스템과 같은 새로운 도구를 사용하는 예술가들은 어떤 방향으로 작업하는가?'(페스티벌 프로그램, p.9)라는 질문 뒤에 놓인 바로 그 가정들은 뉴미디어 아트를 동시대 예술의 패러다임 외부에 위치시킨다."[20]

맥락에서 벗어나서, 이 진술은 실제로 보나미와 정반대의 관점임에도 불구하고 그의 관점과 일치하는 것처럼 보인다. 두 관점 모두 뉴미디어 아트가 동시대 예술과 아무 관련이 없다고 말하기 때문이다. 그러나 마노비치에 있어서 이는 단언적이며, 아트란 용어도 완전히 버림으로써 인지되어야 하는 것이다.

하지만 만약 뉴미디어 아트가 순수하게 매체 사용을 기반으로 한 범주였다면, 로스가 비디오 아트란 용어에서 찾아낸 것처럼, 뉴미디어 아트 용어는 활동하지도 못하고 매체에만 국한된 일관성을 보장받았을 것이다. 예컨대, 비디오 아트라는 용어에 의견이 일치했을 당시, 이후엔 의견이 일치되진 않았을지라도 그것은 순전히 비디오에 대한 것이었다.

그러나 지금껏 살펴본 바, 누구도 뉴미디어 아트라고 칭할지 상상해 본 적 없는 뉴미디어를 사용한 많은 작품들이 있다. 더욱이 비평가와 예술가가 뉴미디어 매체 기반의 관점으로부터 탈피하려고 상당히 노력했음에도 불구하고, 아직도 그러한 관점은 남아있다. 왜 그러한가?

그 답은 암암리에 예술적 범주가 매체 사용 기반일 수 있다는 생각에 반대하는 자들에게서 나온다. 영국 예술가 샤를르 샌디슨

Charles Sandison에 따르면,[21] 미디어 아트 같은 용어란,

"아트 게토art ghetto(소수집단 구역)를 야기할 수 있는데, 거기에서 예술가들의 유일한 공통점은 동일한 비판에 직면하고 있다는 점이다. 이들의 고립은 모든 것에 대한 방어를 해야만 할 때 더욱 심해진다. 그들의 방어가 신생 매체의 감상에 대한 오해를 기반으로 한다는 사실은 결국 '원점full-circle'으로 돌아와 더 큰 의구심과 거부감을 낳는다."

미국 예술가 브로디 콘돈Brody Condon은 한 인터뷰에서 다음과 같이 주장했다.

"이들 예술가들이 사용한 물질로 설명될 때마다, 예술가들에게 도움이 아닌 상처를 준다(…) 중요한 것은 재료로 쓰인 물질이 아니라 아이디어다. 나는 뉴미디어에는 전혀 신경 안 쓴다."[22]

뉴미디어 아트 큐레이터로서 이름을 알린 스티브 디에츠와 안드레아스 브뢰크만Andreas Broeckmann 같은 유명인들은 다양한 경로로 뉴미디어 용어와 그것이 암시하는 방식으로부터 거리를 두었다. 디에츠는 영국 큐레이터 사라 쿡Sarah Cook과 공동 기획한 2005년 전시에서 '이전에 뉴미디어로 알려진 아트'란 표현을 만들었는데, "기술은 단지 이 같은 능력의 도구화instrumentalization 정도까지는 가능할 수 있을지라도 그리 흥미롭지는 않을 것이다"라는 말을 여러번 반복했다. 하지만 그는 확고한 계보를 가진 많은 '뉴미디어 예술가들'이 예술계에서 거의 혹은 전혀 고려되지 않는 이유에 대해 계속 의문을 가져왔다.[23] 브뢰크만은 2008년 기획한 암스테르담 시립미술관the Stedelijk

Museum in Amsterdam 전시 카탈로그에서, 뉴미디어 아트라는 표현의 바탕에 깔린 추정은 '중대한 오류'라고 지적했다. "개인의 예술 경력 전체가 '플러그를 사용한 예술art with a plug'이라는 오명으로 망쳐졌다(반면 다른 이들은 일부 인사들에게서 생겨난 오명이 주는 배타성으로 인해 성공했다)."[24] 끝으로, 비평가 레진 드바티는 말한다. "'뉴미디어' 용어는 (…) 하나의 구속인 장르에 맞추고, 예술을 일말의 동정심도 없이 게토로 보내 버린다. 뉴new도 잊고, 미디어media도 버리고, 단지 아트art를 즐겨라."[25]

이 같은 입장들은 용어에 대해 만족스러운 정의를 찾으려는 생각뿐 아니라 이로 인해 확인될 수 있는 사회 문화적 맥락의 실재에도 도전한다. 하지만 더 많은 예술가들은 속박을 느끼고 이로부터 벗어나고 싶어 한다. 베릴 그래햄Beryl Graham과 사라 쿡은 그들의 최근 저서 『큐레이팅 다시 생각하기Rethinking Curating』(2010)에서 뉴미디어 아트 용어의 배경 이해와 관련하여 이 '맥락'의 실재가 실제 고르디우스의 매듭Gordian Knot(역자주; 알렉산드로스 대왕이 칼로 잘랐다는 복잡하게 묶인 전설 속의 매듭으로, '대담한 방법을 써야만 풀 수 있는 문제'라는 뜻으로 쓰인다)이라고 명확히 정의 내린다. 말할 것도 없이 두 저자 모두 이 용어에 비판적 입장이며, 관심의 초점이 '미디어'에서 '행위'로 전환하는 한, 큐레토리얼 실행에 대한 논쟁에서의 위치를 이어갈 것이다. 이러한 입장에서 그들은 뉴미디어 아트를 다음과 같이 정의한다.

"뉴미디어 아트란 일렉트로닉 미디어 기술을 사용해 만들어지며, 상호작용성interactivity, 연결성connectivity, 계산가능성computability의 3가지 행위 조합으로 일부 또는 전체를 보여준다."

하지만 이러한 정의를 따르는 짧은 단서는 오히려 흥미로운 사실을 들춰낸다. 다시 말해, 저자는 "과학과 기술을 주제로 다루지만 작품의 생산과 분배를 위해 전자 미디어 기술을 사용하지 않는 예술작품"을 배제시킬 필요를 느낀다. 그러면서도 "이들 행위를 보여주지만, 더 확장된 동시대 예술 분야나 기술 시대의 삶에서 생겨난 예술작품을 포함시킬"[26] 필요도 느낀다.

이 이상한 구분들은 실제로 와 닿지가 않는다. 왜냐하면 선행된 정의들의 견지에서 이러한 구분들이 전적으로 불필요하게 여겨지기 때문이다. 그렇지만 이 구분들은 포함된다. 그것은 왜인가? 이는 그래햄과 쿡이 시도한 일반적 생각에 대한 논쟁, 즉 어떤 작품은 뉴미디어 아트의 범주에 포함시키고 그 외의 것들은 제외시키는 식으로 나타난다. 이때 기준은 사용된 언어와 선언된 행위와 연결되어 있지 않다. 오히려 지금까지 언급해온 바에 따르면, 그 기준은 '소속belonging'이란 개념과 연관되어 있다.

그렇다면 정확히 무엇에 소속되어야 하는가? '틈새niche' 혹은 '게토' 같은 용어들이 자주 오르내리지만, 틈새는 동시대 예술계 안에서의 분명 최소한의 공통된 생각 및 생산과 분배의 공통 수단을 암시한다. 이와는 달리, 대부분의 뉴미디어 아트는 완전히 예술계 밖에서 존재하며 지속될 것이고, 예술계 없이도 잘 굴러갈 것이다.

뉴미디어 아트: 그 자체의 계

지금껏 설명하지 못한 모든 것을 간단한 하나의 정리定理, theorem로 해결할 수 있다. 즉 뉴미디어 아트란 용어는 동시대 예술계와 기타 다른 '예술계' 모두로부터 전적으로 독립된 '예술계'로 파악된다. 이해를 돕자면, 뉴미디어 아트의 정의는 반드시 기술보다는 사회학을 토대로 해야만 한다는 것이다.

달리 말하면, 뉴미디어 아트란 표현은 그 이전, 곧 혹은 이후에 따라올 표현들처럼, 예술적 매체로서 디지털 기술을 사용한 예술을 지시하는 것이 아니다. 즉 뉴미디어 아트는 예술 장르도 미적 범주도 아니며, 예술 운동이나 아방가르드를 설명하지도 않는다. 실제로 '뉴미디어 아트'란 표현이 설명하는 바는 어떤 특정한 '예술계', 즉 우리가 '뉴미디어 예술계'라고 부르게 될 예술계에서 생성, 논의, 비판, 평가되는 예술이다.

뉴미디어 아트를 정의하기 위해서 운동이나 주어진 매체의 사용보다 '맥락'을 중시해야 할 필요가 있다는 생각이 새로운 것은 아니다. 사실상, 이러한 생각은 뉴미디어 아트의 게토, 상황 혹은 커뮤니티와 연관된 모든 설명들과 더불어 뉴미디어 아트에 관한 거의 모든 비평 담론에 함축되어 왔다.

예를 들어, 미디어 평론가 기어트 로빈크는 자신의 저서 『제로 코멘트Zero Comments』의 전반에 거쳐 '뉴미디어 아트의 위기'에 대하여 경고한다. 그의 에세이는 다음의 몇 가지 혼란스러운 질문으로 시작된다.

"왜 뉴미디어 아트는 사라지는 과정 속에서 불분명하고 자기 지시적인 하위문화subculture로 여겨지는 것인가? 최근 기술을 사용해 실험하는 예술가가 팝 문화 또는 '동시대 예술'의 일부로 표현되는 것이 왜 그리 어려운가? (…) 뉴미디어 아트는 상업 샘플 디자인과 미술관 전략 사이에 위치 지어졌고, 충돌 대신에 깊은 오해를 낳았다."[27]

몇 페이지 지나, 로빈크는 "뉴미디어 아트는 변환적 혼성hybrid 예술 형태로서, 다학제 간 미시적 실행들의 '클라우드'로서 가장 잘 표현될 수 있다"고 쓴다. 다른 구절들에서는 뉴미디어 아트가 예술을 생산하지는 않지만 (미래) 세대를 위해 (미래의) 예술적 매체를 시험하고 탐구하는 어떤 커뮤니티라고도 설명한다. 끝으로, 2006년에 출판된 존 이폴리토Jon Ippolito와 졸린 블래Joline Blais의 저서 『예술의 가장자리At the Edge of Art』[28]에서 지지되는 관점은 특히 흥미롭다. 두 저자는 최근 몇 년 간 가장 중요한 '예술적' 발전 일부가 예술계 외부에서 발생했다고 주장하는데, 이에 관련된 인물들은 자신들을 우선적으로 예술가라기 보다는 연구자, 과학자, 행동주의자로 생각한다. 이러한 관점에서 '예술'이란 용어가 계속 무언가를 의미하길 원한다면, 실제로 예술이 의미하는 바를 재고해봐야 할 필요가 있다. 여기에서 무엇보다 예술을 예술계에서 생겨난 무언가로 간주하는 마르셀 뒤샹Marcel Duchamp의 개념은 접어두도록 하자. 블래와 이폴리토는 '잘못된 장소wrong places', 즉 예술계 밖에 있는 인터넷, 실험실, 과학 또는 기술 연구시설 같은 장소에서 예술을 찾으라고 격려한다. 이러한 장소에서 발견될 수 있는 것, 블래와 이폴리토가 예술 개념 자체를 재정의해야

한다고 강조하는 것은 뉴미디어 아트라는 포괄적 용어 아래 포함되는 많은 부분과 일치한다.

　레프 마노비치는 두 가지 다른 사회 문화적 맥락에 대해 솔직하게 말한다. 이어 1997년, 이와 관련된 두 개의 의미 있는 이름, 즉 뒤샹 랜드Duchamp Land와 튜링 랜드Turing Land(동시대 예술의 창시자 마르셀 뒤샹과 컴퓨터 창시자 중 한 명인 앨런 튜링Alan Turing)를 제시했다.

예술계

　"그 덕분에 뉴미디어는 화이트 큐브의 벽을 심각하게 무너뜨리려는 계획적 의도를 지닌 극소수의 예술 형식 중 하나가 되었다. 이는 뉴미디어 자체를 예술 체계 외부로 완전히 이동시켰던 그러한 체계적 방식으로 완성되었다." 기어트 로빈크[29]

　게토, '튜링 랜드' 같은 동시대 예술계 외부에 있는 이 분야가 자체적으로 하나의 '예술계'로 여겨질 수 있을까? '예술계'는 1982년에 출판된 미국 사회학자 하워드 S. 베커Howard S. Becker의 에세이 제목이다.[30] 베커의 글은 회화, 소설, 연극, 시 등 어떤 예술 작품도 개인(예술가)의 산물이 아니며, 예술가도 참여자들players 중 하나로 여겨지는 사회적 체계의 산물이라는 개념으로 시작한다. 작품이 존재하기 위해서는 하나의 개념을 실현하려는 한 개인 이상이 요구된다. 즉 예술가가 작품을 만들기 위해서는 재료, 도구, 지원이 필요하다. 그리고 그

것이 하나의 '예술 작품'으로서 존재하기 위해서는 그것을 감상해주는 누군가가 있어야 하고, 그것을 예술로서 정당화해주는 철학적 체계가 마련되어야만 한다. 이들 각각의 활동들도 특별한 훈련을 요구하기 때문에 교육 체계, 더 광범위하게는 예술을 가능하게 하는 사회적 질서가 요구된다. 이 참여자들과 요소들의 집합이 '예술계'를 구성하는 것이다. 분명, 베커는 이러한 요인들 중 한 개 또는 그 이상이 없더라도 예술 작품이 될 수 있다는 점에 유의한다. 중요한 것은 이 모든 요인들이 작동했다면 다른 결과물이 나왔을 것이라는 사실이다. 달리 말해, '예술계'는 예술 작품의 본성에 파격적인 영향을 미친다는 것이다.

따라서 각각의 '예술계'는 예술가의 특별한 역할 범위 내에서 정확한 분업을 바탕으로 한다. 예술가는 예술 작품을 만드는 특별한 재능을 가진 사람이다. 하지만 예술가의 창의적 활동은 협력체계 범위 내의 특정 '기준standards'과 예술 작품의 생산자와 소비자 간에 공유된 특정 '규약convention'을 존중하는 협력체계 내에서 발생한다. 이러한 기준과 규약이 존중되지 않는다고 해서 예술 작품이 불가능하지는 않지만, 그럴 경우 단지 모든 게 더 어려워진다. 즉 예술가는 비규약적non-conventional 유통 경로와 과감한 투자자, 그리고 열린 사고의 관람자를 찾아야만 한다. 규약이란 예술가의 작업과 대중과의 관계를 증진시키기도 하지만 상당히 제약하기도 한다.

만약 어떤 주어진 예술계의 기준과 규약이 지켜지지 않는다면 그 결과는 고립이다. 즉 자유를 선택하면 단기간 내에 문제가 발생하고 성공에 방해될 수 있다. 베커는 다음과 같이 쓴다.

"예술가가 변하며 체계에 적응하는 것과 마찬가지로, 체계도 변하며

예술가에게 적용한다. 더욱이 예술가는 동시대 체계로부터 벗어나서, 새로운 체계를 만들거나 시도하거나 분배의 혜택을 제한하지 않고도 적응할 수 있다. 예술계는 대개 동시에 운용되는 분배 체계를 한 개 이상 가진다."[31]

이러한 일이 비디오 아트에서 발생했는데, 거기서는 자주 분배되지 않거나 예술가나 큐레이터가 즉석에서 창출된 대체 경로를 통해서 분배되었다. 동일한 방식이 예술 작품을 만드는데 필요한 체계뿐만 아니라 비평과 교육을 위한 체계에도 적용된다. 만약 기존의 교육 시설이 특정한 예술적 언어 개발을 위한 적합한 도구들을 제공하지 않을 경우, 사람들은 독학을 선택하거나 새로운 학교와 교수진을 만들어낼 수 있다. 기존의 생산 구조가 충분하지 않다면, 새로운 생산구조가 세워지거나 예술가가 학교와 작업실로부터 나와서 전문화된 실험실로 이동할 수 있다. 마찬가지로 중대한 논의를 주최하는 미디어가 충분하지 않다면 그 대안 방식들이 찾아질 수 있는 것이다.

만약 생산, 분배, 교육, 비평의 구조가 구체화되고 통합된다면, 하나의 새로운 예술계를 생성할 수 있을 것이다. 베커에 따르면, 하나의 예술계는 다른 예술계들로부터 구분되는 네트워크 관계이지만 동시에 다른 예술계들과의 관계를 종종 형성하기도 한다.

"(…) 예술계들은 혁신을 창조하기 위해 일부 관련 구성원들을 자극하고 이후 그것을 수용하지 않을 것이다. 이 혁신들 중 일부는 그것만의 작은 세계를 발전시킨다. 일부는 휴면상태로 남아 있다가 수십 년 후 혹은 다음 세대에 더 큰 예술계로부터 인정받기도 하고, 또 일부는 골동품 수집의 흥미에 지나지 않는 엄청난 호기심을 남기기도 한다."[32]

내 견해로는, 이 짧은 단락이 뉴미디어 아트의 기원에서부터 동시대 예술계에서의 입지에 대한 현재의 논쟁에 이르는, 그리고 뉴미디어 아트가 동시대 예술계에 속하는지 아닌지에 대한 전반적인 질문을 야기한다고 여겨진다. 1960년대와 1970년대 등장한 언어의 출현은 존경받아온 '예술계들'의 기준과 규약에 도전하며, 시각 예술가, 작가, 무대 디자이너, 음악가, 안무가, 감독들을 결국엔 그들을 틈새로 격하시켜 어떤 형태의 자유를 찾도록 이끌었다. 1960년대부터 1990년대 사이에 예술가들은 자신들의 작업을 지원 발전시키기 위해 작품을 생성, 분배, 비판하는 새로운 체계와 새로운 교육 프로그램을 내놓았다. 이 모든 것은 점차 틈새를 하나의 독립된 예술계, 즉 그 자체의 고유한 규약과 기준을 불가피하게 도입한 뉴미디어 예술계 안으로 변형시켰다. 다음 장에서는 이러한 새로운 예술계가 어떻게 형성되었는지 살펴볼 것이다.

하지만 이 순차적 연결성을 갖는 이야기는 1990년대 중반에 이르러 위기에 봉착했는데, 그 이유는 디지털 미디어가 지난 30년 동안 대학과 연구기관에만 국한되어 오다가 대량 분배를 위한 수단을 개발했기 때문이다. 모든 층위의 예술적 생산이 영향을 받았고, 넷 아트 같은 새로운 예술 형태들이 부상했다. 이로 인해, 뉴미디어 예술계를 생성했던 조건들은 약화되었다. 다시 말해, 요즘에는 디지털 미디어를 광범위하게 사용한 작품들도 동시대 예술계에서 생성, 분배, 감상될 수 있다. 올라퍼 엘리아슨과 마리코 모리, 그리고 다른 많은 전시에서의 대표적 예들처럼 말이다. 더군다나 디지털 매체는 이제 더 이상 특정한 교육과 절대적 전념, 그리고 도구와 연구실 등의 접근성을 요구

하지 않는다. 즉 보통 소비자용 소프트웨어를 갖춘 가정용 컴퓨터 하나로 예술작품 제작은 충분하다. 이제 가정용 컴퓨터 한 대가 예술가 작업실에서 사용가능한 많은 도구들 못지 않은 것이 되었다.

　　이 같은 예술 생산과 보급dissemination의 전환은 거대한 결과를 가져왔지만, 이를 완전히 이해하기에는 갈 길이 아직 멀다. 어쨌든, 지금 현재 디지털 미디어를 다루는 예술이 뉴미디어 예술계와 동시대 예술계에서 전시되고 평가되고 있다는 점은 주목할 만하다. 왜냐하면 베커가 말한 바처럼, 디지털 미디어를 다루는 예술이 두 예술계에 의해 수용된 예술 개념을 충족시키고 양자의 분배 체계와 담론에 익숙해지기 때문이다. 이 지점에서 충돌은 불가피하다. 한편에는 뉴미디어 예술계가 있다. 이 예술계는 그 자체의 전통, 제도, 전문용어, 예술개념을 갖는다. 이 개념은 너무 제한적이어서 무슨 일이 발생하는지 이해하기 쉽지 않지만 그래도 여전히 이해 가능한 유일한 방법이다. 다른 한편에는 동시대 예술계가 있다. 이 예술계는 무슨 일이 발생하는지 진정 관심은 있으나 아직 그것을 이해할 만한 개념적 도구도 갖추고 있지 않다. 또한, 동시대 예술계는 이를 다루기 위한 실용적 도구를 점차 개발 중이지만, 동시에 뉴미디어 예술계에서 수행된 연구를 인지조차 못하고 있다. 이 양자 사이에서, 매체와 그 주위에 연루된 개념들에 대하여 다른 방식으로 접근하는 예술가들이 존재한다. 일부는 뉴미디어 예술계에 호의적인 반면, 일부는 동시대 예술계의 경제구조에 저항한다. 그러나 예술가들 대부분은 전통적인 것과 새로운 미디어 둘 다를 사용하는데 자유롭기를 바란다. 다시 말해, 그들은 어떤 다른 방식의 이해, 더 넓은 플랫폼, 더 오랜 역사, 그리고 새로운 경제모델을 찾고 있다. 예술가들은 자신들의 작업이 뉴미디어 예술로서가 아니라

단지 예술로서 이해되기를 바라며, 동시대 예술계로 향한 힘든 이주 migration의 과정에 나서는 것이다.

3장에서는 '예술계의 전쟁'과 이를 뒷받침하는 요인들을 탐색하고, 이어 4장과 5장에서는 이주의 역동성을 살펴볼 것이다. 동시대 예술의 플랫폼에 관하여 진지하게 고려해볼 때, 뉴미디어 아트는 그 용어 자체가 체현하는 관점과 함축하는 연관성을 반드시 제거해야만 한다. 하나의 예술계에서 다른 예술계로의 이동은 단순한 변환의 문제 뿐 아니라 그 예술이 지닌 특정적 특성과 역사도 포기하는 것이다. 따라서 독립적 범주나 분야로서의 뉴미디어 아트는 동시대 예술계 내에서 상상할 수 없다. 4장에서 살펴보겠지만, 이러한 변환의 필요성을 인지하는데 실패함으로써, 결국 동시대 예술계 안에 뉴미디어 아트로 알려진 예술을 촉진시키기 위한 모든 시도들이 실패해 왔다. 5장에서는 이에 요구되는 새로운 관점이 논의될 것이다.

(역자 · 주경란)

주석

[1] Geert Lovink, "New Media Arts: In Search of the Cool Obscure. Explorations beyond the Official Discourse", *Diagonal Thoughts*, 2007; www.diagonalthoughts.com/?p=204 (2013년 3월 접속).

[2] Mark Tribe, Reena Jana, *New Media Art*, Taschen, Köln 2006, p. 6.

[3] Hal Foster, Rosalind Krauss, Yve—Alain Bois, Benjamin H.D. Buchloh, *Art since 1900. Modernism, Antimodernism, Postmodernism*, Thames & Hudson, London 2004.

[4] Stefan Heidenreich, "Es gibt gar keine Medienkunst!", in *Frankfurter Allgemeine Sonntagszeitung*, January 27, 2008.

[5] Christiane Paul (ed.), *New Media in the White Cube and Beyond*, University of California Press, Berkeley and Los Angeles, 2008, pp. 3 – 4.

[6] Domenico Quaranta, "The Last Avant—grade. Interview with Mark Tribe & Reena Jana", *Nettime*, October 30, 2006.

[7] Edward A. Shanken, *Art and Electronic Media*, Phaidon Press, London – New York 2009.

[8] Steve Dietz, "Curating New Media", August 2000, in *Yproductions*; www.yproductions. com/writing/archives/curating_new_media.html (2013년 3월 접속).

[9] Michael Rush, *New Media in Late 20th—Century Art*, Thames & Hudson, 1999 [2001], p. 8.

[10] Lev Manovich, *The Language of New Media*, The MIT Press, Cambridge (Massachusetts), 2001.

[11] Ibid., p. 44.

[12] Noah Wardrip—Fruin, Nick Montfort (eds.), *The New Media Reader*, The MIT Press, Cambridge – Massachusetts, London—England 2003.

[13] 인용, Lev Manovich, "New Media from Borges to HTML", 2002, In Noah Wardrip—Fruin, Nick Montfort (eds.), *The New Media Reader*, p. 14.

[14] Clement Greenberg, "Modernist Painting", in *Forum Lectures*, Voice of America, Washington, D.C. 1960. Also available in: Francis Frascina, Charles Harrison (eds.), *Modern Art and Modernism: A Critical Anthology*, 1982.

[15] Rosalind Krauss, *A Voyage in the North Sea. Art in the Age of the Post—Medium Condition*, Thames & Hudson, London 1999, p. 6.

[16] 크라우스는 최근 글 『Under Blue Cup』(2011)에서 일부 미디어 이론, 구체적으로 마샬 맥루한과 프리드리히 키틀러의 개념들을 언급하는데, 우리는 4장에서 이 결과를 다룰 것이다. 크라우스는 특히 다음 관련 절을 소개한다. "매체와 미디어는 프랑스인들이 '가짜 친구'라 부를 만한 것이다. 불어와 비슷한 영어 단어들이 엄밀히 유사어가 아니듯이 말

이다[매체와 미디어는 유사해 보이지만 영어 불어 단어에서 발생하는 차이처럼 엄밀히 유사하지 않다]." Rosalind Krauss, Under Blue Cup, The MIT Press, Cambridge—London 2011, p.33.

[17] Marshall McLuhan, *Understanding Media. The Extensions of Man*, 1964.

[18] Francesco Bonami, *Lo potevo fare anch'io. Perché l'arte contemporanea è davvero arte*, Mondadori, Milano 2007, p. 24.

[19] David A. Ross, "The History Remains Provisional", Ida Gianelli, Marcella Beccaria (eds.), Video Art. *The Castello di Rivoli Collection*에서, Skira, Milano 2005, p. 4.

[20] Lev Manovich, "Don't Call it Art: Ars Electronica 2003", in *Nettime*, September 2003.

[21] 참고. "Charles sandison on Charles sandison!", *Designboom*에서, 2002년; www.designboom.com/portrait/sandison.html (2013년 3월 접속).

[22] Brody Condon, pers.comm., 2008. Domenico Quaranta, Yves Bernard (eds.), *Holy Fire. Art of the Digital Age*, exhibition catalogue, iMAL, Bruxelles, April 2008, Brescia, FPEditions 2008, p. 91.

[23] Steve Dietz, "Just Art': Contemporary Art After the Art Formerly Known as New Media", October 27, 2006; www.yproductions.com/writing/archives/just_art_contemporary_art_afte.html (2013년 3월 접속).

[24] AAVV, *Deep Screen. Art in Digital Culture*, exhibition catalogue, Stedelijk Museum, Amsterdam, May 30 – September 30 2008, pp. 154—155.

[25] Pers. Comm., Domenico Quaranta, Yves Bernard (eds.), Holy Fire..., p. 94.

[26] Beryl Graham, Sarah Cook의 *Rethinking Curating. Art after New Media*, MIT Press, Cambridge, Massachusetts – London, England 2010, p. 10.

[27] Geert Lovink, *Zero Comments. Blogging and Critical Internet Culture*, Routledge, New York 2007.

[28] Joline Blais, Jon Ippolito, *At the Edge of Art*, Thames and Hudson, London, 2006.

[29] Geert Lovink, "New Media Arts: In Search of the Cool Obscure. Explorations beyond the Official Discourse".

[30] Howard S. Becker, *Art Worlds*, University of California Press, Berkeley – Los Angeles – London 1982 [1984].

[31] Ibid., p. 95.

[32] Ibid., p. 36.

2장
뉴미디어 예술계의 간단한 역사

키트 갤로웨이와 쉐리 래비노비츠Kit Galloway and Sherrie Rabinowitz, 〈공간 안의 구멍Hole-in-Space〉, 1980.

©키트 갤로웨이와 쉐리 래비노비츠

이 장에서는 앞 장에서 제기된 가설에 대한 역사편찬적 배경을 살펴보는 것을 목표로 한다. 다학제 간의 다양한 활동은 틈새로 발전하여 완전히 자율적인 '예술계'로서 그 자체의 입지를 세웠다. 뉴미디어 아트의 역사를 한눈에 살펴보는데 있어서, 그 미학적, 문화적 측면보다는 사회적 역사에 초점을 둔 다수의 사례연구를 검토할 것이다. 물론 여기에서 이 같은 특정 목적으로 제시된 역사를 완벽히 다루지는 못할 것이다.

1960년대

이 장에서 다룰 이야기는 1950년대 말과 1960년대 초 사이에서 시작된다. 당시 기술적 진보와 예술적 발전이 동시에 이뤄지면서, 예술, 과학, 기술이 서로 연관될 수 있는 환경이 다시 한 번 조성되었다.

과학과 기술의 연계는 예술 역사에 있어서 결코 새로운 것이 아니며, 아방가르드 운동에 의해 활발히 받아들여져 왔던 것이다. 라즐로 모홀리-나기를 보더라도 뉴미디어 아트의 선구자 중 한 사람으로 자주 언급된다. 그의 대표작 〈빛-공간-조절기Licht-raum-modulator〉(1930) 역시 매혹적 빛의 효과를 발산하는 키네틱 조각이다. 당시 추상표현주의의 종말을 넘어 새로운 예술적 경험을 알린 것도 역사적 아방가르드 운동들이었다. 네오 다다, 누보 레알리즘Nouveau Réalisme, 구타이Gutai그룹, 해프닝, 플럭서스, 키네틱 아트, 아르테 프로그라마타Arte Programmata, 옵 아트, 팝 아트, 비디오 아트 등이 그러한 운동들이다. 실제 또는 재현된 대상 형태로 현실이 예술 작품이 되었다. 즉 미디어를 통해 전달된 팝문화는 예술가의 관심을 끌기 시작했다. 또한 예술은 인체에서 상품, 그리고 광고에서 텔레비전 및 자동차 등 모든 미디어를 차용했고, 사이버네틱스와 정보 이론 같은 이론적 발전은 예술 어휘lexicon에 영향을 미쳤다. 이러한 예는 존 브로크맨John Brockman이 존 케이지John Cage에 관해 언급하는 글에서 설명된다.

"그는 젊은 예술가, 시인, 작가와 매주 저녁식사 모임을 가지며 버섯 요리법도 시험하고 자신의 생각을 공유했다. (…) 우리는 미디어, 커뮤니케이션, 예술, 음악, 철학, 그리고 맥루한과 노버트 위너Norbert Wiener의 개념들에 대해 이야기했다. 맥루한은 전자기술의 발명 덕분에 중추신경계의 표면화가 가능해졌다고 강조한다. 즉 이것이 바로 정신mind이다. 더 나아가 케이지는 지금 '단 하나의 정신mind이 있는데, 그것은 우리 모두가 공유한 것이다'라고 가정해야 한다고 했다. 또한, 그는 사적이고 개인적인 정신구조mindsets를 넘어서, 어떻게 사물이 급진적으로 변화해왔는지 이해해야 한다고 강조했다. 정신은 사회화 되었다. 그는 '우리의 정신

이 변화하면 세계도 변화하기 마련이다'라고 했다. 인간이 만든 환경으로서의 정신이 우리 환경이 되었고, 그는 이것을 '글로벌 유틸리티 네트워크'의 형성으로 인해 사용 가능한 '집합의식collective consciousness'이라고 규정했다."[1]

 예술 역사상 최초이자 유일하게도, 뉴미디어 아트 용어의 가장 일반적 해석에 있어서 암시적 관점이 당시 모든 아방가르드 예술에 공통된 대중 전략이 되었다. 이 같은 상황이 오래 가지는 않았다. 부언하자면, 아상블라주에서 사진, 퍼포먼스, 개념적 개입conceptual intervention에 이르는, 기계적으로 재현된 이미지를 다루는 소수의 '뉴미디어'와 예술 전략들은 급속히 토대를 마련했다. 반면에 키네틱과 옵아트 같이 좀 더 급진적 신기술 또는 과학을 기반으로 한 용어들은 사용되지 않았고, 비디오는 1990년대 초반까지 자체적으로 고립되어 있었다.
 당시 미국에서는 계속되는 전쟁에 대한 불안이 과학적, 기술적 연구에 놀라운 활력을 불어 넣었다. 1946년, 펜실베이니아대학에서 최초의 디지털 계산기 ENIAC(Electronic Numerical Integrator and Calculator, 일렉트로닉 숫자 적분 및 컴퓨터)이 등장했다. 이어 1951년, 데이터 수치와 텍스트 처리가 모두 가능한 UNIVAC이 최초로 시장에 선보이며 출시되었다. 사용자 인터페이스가 없는 이 대형 기계들은 구멍 뚫린 카드의 형태로 프로그램을 승인하고 고도로 훈련된 사용자들에 의해서만 작동되었다. 접근성 또한 매우 제한적이어서 군사용 목적으로 개발되었으나, 주로 연구소와 대학에서 사용되었다. 특히, 뉴저지주 머리힐의 벨연구소Bell Laboratories에서는 텍스트, 음악, 이미지

의 알고리즘 생성에 관한 최초의 연구들이 예술가들이 아닌 연구자들에 의해 수행되었는데, 연구자들은 이 같은 예술적 실험들이 자신의 연구를 위해 다소 필요한 우회로 여겼다. 예를 들어, 전자 공학자 A. 마이클 놀A. Michael Noll은 1961년부터 벨연구소에서 15년간 근속했다. 1962년 여름, 그는 첫 '컴퓨터 아트' 작품을 제작했는데, 이 작품은 피에 몬드리안Piet Mondrian과 큐비즘의 영향을 명백히 받은 알고리즘과 수학적 기능으로 양산된 추상적 이미지였다. 1963년경, 릴리안 슈워츠Lillian Schwartz와 허버트 W. 프랭크Herbert W. Franke, 만프레드 모어Manfred Mohr, 장-피에르 에베르Jean-Pierre Hébert, 로만 베로츠코Roman Verotsko 등 많은 선구자들이 이러한 방식으로 일하기 시작했다. 제로 그룹Gruppo Zero과 키네틱 아트를 미국에 소개했던 뉴욕의 하워드 와이즈 갤러리Howard Wise Gallery는 1965년 4월 《벨라 줄츠Bela Julesz와 마이클 놀의 컴퓨터 활용 사진Computer-Generated Pictures》을 열었다. 컴퓨터 아트는 《사이버네틱 세렌디피티Cybernetic Serendipity》(ICA, 런던 1968), 《텐던시야Tendencija 4》(자그레브 1969), 《컴퓨터아트Computerkunst》(하노버 1969)를 포함한 수많은 그룹 전시에 등장했다.[2] 또한, 컴퓨터 사용의 잠재성은 문학과 음악분야에서도 연구되고 있었다. 즉 연합 문학combinatory literature은 1960년 레몽 크노Raymond Queneau와 프랑수와 르 리오내François Le Lionnais가 설립했고, 벨연구소Bell Labs의 앨리슨 놀스Alison Knowles와 유럽 그룹 OuLiPo(Ouvroir de LIttérature, 잠재적 문학 작업실) 회원들이 발전시켰다. 다른 한편, 벨연구소에 있는 작곡가 제임스 테니James Tenny의 작품이 있다.[3]

컴퓨터 아트로 들어서는 최초의 시도는 사회학 그리고 과학기술의 양자의 조건에서 볼 때 극도로 제한된 맥락에서 생겨났다. 미적

관점에서 1960년대 거대한 중앙컴퓨터mainframes는 예술가에게 매우 제한적이었고 사용하기도 힘들었다. 그 결과 틈새분야 기술자의 숫자가 실제 예술가보다 훨씬 많았다. 이러한 관점에서, 1960년대의 컴퓨터 아트는 미적으로 말해 너무 순진한데, 짐 포메로이Jim Pomeroy의 말을 인용하면, "회전하는 '와이어-프레임'으로 길을 만드는 현란한 기하학적 로고, 그래픽 누드, 청소년 공상 과학 판타지, 모나리자에 관한 끝없는 변형작"이 이에 해당한다.[4] 마이클 놀은 다음과 같이 솔직히 고백한다.

> "1960년대 초반, 디지털 컴퓨터는 예술을 위한 새로운 도구와 매체로서의 큰 가능성을 보여줬다. 하지만 지난 10년간 컴퓨터 아트가 거둔 성과는 실제로 거의 없다. 결론적으로 내 작품을 포함하여 기술자와 과학자들이 완성한 컴퓨터 아트 대부분이 예술가의 손길이 닿아야 혜택을 볼 수 있을 것이다."[5]

하지만 컴퓨터 아트를 단지 순진한 것으로 치부하는 것은 사물을 바라보는데 너무 편협한 방식일 수 있다. 놀Noll과 초기 컴퓨터 예술가들이 이뤄낸 유일한 업적이 단지 컴퓨터를 가지고 예술을 만들 수 있다는 사실을 보여주기 위한 것이라 하더라도, 매체 진화에 끼친 이들의 공헌은 중대하다. 컴퓨터 아트는 뉴미디어 아트뿐만 아니라 전체 컴퓨터 그래픽의 초석을 마련했고, 수년에 거쳐 포토리얼리스틱 비디오게임과 3D 애니메이션을 발전시켰다. 단지 이 두 가지 업적만 보더라도 20세기 문화에 미친 그 영향력을 가늠할 수 있다. 비록 잠깐이긴 하지만 컴퓨터 아트의 성공은 또한 그 외의 것들, 즉 가장 앞장서 있던

1960년대 예술계의 개방성, 문화적 실험의 경계선, 그리고 다른 곳에서는 환대 받기 힘들었을 아이디어의 수용에도 영향을 미쳤다.

가장 대표적인 사례는 1968년 런던의 동시대예술연구소Institute of Contemporary Art의 야시아 라이하르트Jasia Reichardt가 기획한 《사이버네틱 세렌디피티》일 것이다. 인디펜던트 그룹의 일부 작업인 이 전시는 1965년 막스 벤제Max Bense와 라이하르트의 만남으로 가능했다. 독일의 철학자 막스 벤제는 수학, 언어 그리고 예술 간의 관계를 연구하고 '정보 미학'이란 용어를 주창했던 슈투트가르트 대학의 핵심 인물이다. 브렌트 맥그레고Brent MacGregor에 따르면, 라이하르트에게 "컴퓨터를 주시해라"고 말해준 사람도 벤제였다.[6] 1966년 공개 회의장에서 전시회가 공표되며 기금 모금이 시작되었다. 초반의 기대에도 불구하고 투자를 제대로 한 사기업은 IBM 뿐이었고 나머지 기금은 예술위원회가 충당했다. 《사이버네틱 세렌디피티》는 컴퓨터 아트에 대한 전시라기보다, 정보 기술과 생명체에 관한 사이버네틱 이론, 그리고 동시대 창조성에 미치는 영향을 탐구한 다학제 간의 중요한 사건이었다. 이 전시회는 3가지 부문으로 나뉜다. 첫째는 컴퓨터로 생산된 이미지뿐 아니라 음악, 애니메이션, 텍스트를 특색으로 하는 작품들이다. 둘째는 인공두뇌 로봇과 '페인팅 기계'가 포함된다. 셋째는 컴퓨터의 사회적 사용과 사이버네틱의 역사가 탐구된다. 컴퓨터 아트와 사이버네틱 아트의 선구자들과 함께, 찰스 수리, 마이클 놀, 존 휘트니John Whitney, 에드워드 이나토비츠Edward Ihnatowicz, 도쿄의 컴퓨터 기술 그룹은 후대 예술가들(백남준, 장 팅겔리Jean Tinguely와 기계, 제임스 시라이트James Seawright, 옵 아티스트 브리짓 라일리Bridget Riley, 아방가르드 뮤지션 존 케이지 및 얀니스 제나키스Jannis Xenakis)과 미학적, 테마적, 형식적

특성을 공유했던 예술가들이었다. 하지만 여기에는 설명적 요소와 심지어 비행기 예약 서비스가 포함된 IBM이 제공한 컴퓨터도 있었다. 큐레이터는 다음과 같이 말한다.

"《사이버네틱 세렌디피티》는 성과보다 가능성을 다루며, 이런 점에서 낙관적으로 보기는 이르다. 컴퓨터가 과학에서 혁신적이었던 것과 비교하여 음악, 예술, 시 분야에서 아직 어떤 혁신도 일으킨 적이 없기 때문에 놀랄만한 성과는 없다. (…) 컴퓨터는 현재 단순한 도구에 지나지 않고, 여전히 예술에 연관된 열렬한 관심과는 상당히 멀어 보인다. (…) 컴퓨터에 내재된 창조적 도구로서의 가능성이 예술가와 그의 아이디어, 캔버스 사이의 대화에 주로 의존하는 예술 표현양식들idioms을 변화시키기는 어려울 것이다. 하지만 이 가능성들은 예술의 범위와 다양성을 확장하는데 기여할 것이다."[7]

《사이렌 세렌디피티》는 커다란 관심을 끄는 영국이라는 맥락 속에서 등장했다. 사실상 캐서린 메이슨Catherine Mason의 연구[8]에 따르면, 영국의 우수한 교육 시스템은 1960년대부터 1980년대 사이에 예술, 과학, 기술 간의 관계를 발전시켰다. 빅토리아 시대의 교육 시스템 전통인 영국의 디자인 스쿨은 응용 예술 분야에서의 예술 교육과 훈련을 제공했다. 1950년대 무엇보다 인디펜던트 그룹이 《이것이 내일이다This Is Tomorrow》(화이트채플 아트갤러리, 1956)로 절정을 이루며, 예술과 사회에 미치는 과학, 기술, 매스 미디어의 영향을 다루었다. 1953년 리차드 해밀튼Richard Hamilton은 뉴캐슬Newcastle의 킹스칼리지King's College에 교수로 재직 당시, 빅토르 파스모어Victor Pasmore와 함께 기초 디자인 강좌를 개설했다. 그 수업을 통해 제자였던 로이 애스

콧Roy Ascott은 커뮤니케이션, 상호작용성interactivity, 사이버네틱스에 관심을 갖게 되었다.

1961년 일링예술학교Ealing Art School는 애스콧에게 사이버네틱 원리에 대한 2년 과정의 강좌 개설을 요청했다. 이에 따라 개설된 애스콧의 개론 과목은 신세대 예술가와 디자이너 교육에 중요한 역할을 했다. 1967년 정부의 전쟁 후 기간 기술에 대한 투자 덕분에 전문기술대학polytechnics이 최초로 등장했고, 이에 따라 기술부처도 생겨났다. 캐서린 메이슨이 주석 달듯이, 예술학도들은 전문기술대학에서 프로그래밍도 배울 수 있었다. 1970년대 이로 인해 컴퓨터 아트와 연관된 다양한 학교들이 형성되었고, 특히 텔레비전과 광고를 위한 컴퓨터 그래픽에 흥미로운 결과를 가져왔다. 또한, 디지털 아트에 대한 예술계의 관심이 다소 부족했음에도 불구하고, 이러한 학문적 뿌리는 학생들과 강사들만의 창의적 작업을 가능하게 했다.

영국의 컴퓨터 아트는 학계에서 살아남아 이내 지지자와 비평가의 논쟁 체계를 구축했다. 1968년 영국컴퓨터학회British Computer Society와 연계된 컴퓨터예술학회Computer Arts Society(CAS)가 설립되었다. 1969년 CAS는 토론과 비평의 장으로 『페이지Page』를 발간하기 시작했다. 또한, CAS는 초반부터 영국을 넘어 그 영역을 확장하여 다양한 유럽 국가에 지부를 세우고 1971년 미국으로 건너갔다. 1970년 CAS 회원국은 17개국에 이르렀으며, 도서관과 연구소를 포함하여 377명의 회원이 등록되었다. 당시, 마뉴엘 발바디오Manuel Barbadillo, 찰스 수리, 허버트 W. 프랭크, 에드워드 이나토비츠, 켄 놀튼Ken Knowlton, 만프레드 모어, 게오르그 니스Georg Nees, 프리델 나크Frieder Nake, 릴리안 슈워츠, 앨런 서클리프Alan Sutcliffe 같은 컴퓨터 아트 선

구자들의 작품이 컬렉션으로 한데 모였고, 2007년 메이슨이 주선하여 런던의 빅토리아 앤드 알버트 미술관은 이 컬렉션을 구입했다.

1960년대의 예술계가 얼마나 '예술과 기술' 결합에 수용적 입장이었는지는 당시 주요 인물인 빌리 클뤼버Billy Klüver(1927~2004) 주변에서도 살펴볼 수 있다. 스웨덴 출신의 전기 공학자 클뤼버는 1958년 미국 머리 힐Murray Hill에 있는 벨연구소에 고용되었다. 평생 예술에 관심을 기울이며 1970년대 초반 예술가들과 함께 작업하기 시작했다. 1960년 그는 스위스 예술가 장 팅겔리(이후 폰투스 홀텐Pontus Hultén이 소개함)가 제작한 거대한 〈뉴욕에 바치는 경의Homage to New York〉(1960)에 기술적 지원을 제공했다. 이 작품은 뉴욕 모마의 조각 공원에 전시된 스스로 파괴되는 키네틱 기계작품이다. 로버트 라우센버그 역시 이 프로젝트에 참여했다. 이후에도 크뤼버는 다양한 예술가들에게 기술적 지원을 제공했다. 그는 라우센버그의 설치작품 〈신탁Oracle〉(1962~1965)을 위해 원격조종 라디오를 공급했고, 재스퍼 존스Jasper Johns와 앤디 워홀Andy Warhol을 도왔다. 1966년 뉴욕의 레오 카스텔리 갤러리Leo Castelli Gallery에서 열린 개인전에서 선보인 그 유명한 워홀의 〈은색 구름Silver Clouds〉, 회화에서 일탈하여 제작한 헬륨가스 베개 작품을 제작하는데 필요한 재료를 공급했다.

또한, 1966년 클뤼버의 첫 번째 명작은 라우센버그와의 협업으로 탄생했다. 그는 1966년 10월 14일부터 23일까지 뉴욕 아모리 69가에서 10명의 예술가와 30명의 벨연구소의 엔지니어와 과학자들이 공동 연출한 멀티미디어 퍼포먼스 시리즈, 《9개의 밤: 연극과 공학9 evenings: theatre and engineering》을 공연했다. 이 공연에 로버트 라우센버그, 존 케이지, 데이비드 투도David Tudor, 이본 레이너Yvonne

Rainer, Robert Whitman, 오이빈드 팔스트롬Öyvind Fahlström 등이 참여했다. 행사기간 동안, 클뤼버는 예술가와 기술자 사이에 보다 지속적 기반의 협업 방안을 논의했고, 이 같은 노력으로 예술과 기술의 실험 Experiments in Arts and Technology(E.A.T.) 단체가 설립되었다. 비영리 단체인 E.A.T.는 그 다음해 초반에 출범했는데, 기술 산업과의 지속적 연계 덕분에 기술적, 재정적 투자를 모두 받으며 예술가와 기술자간의 협업을 증진시켰다. 1969년경 4,000명의 E.A.T. 회원과 미국 전역에 다양한 지부들이 생겨났다.[9]

사실상, 클뤼버의 협업 모델은 쌍방향 과정이었다. 다시 말해, 그는 한편 기술자가 예술가의 목표 달성에 도움을 줄 수 있다고 확신하고, 다른 한편 예술가가 사회적 변화에 대한 예지자이자 능동적 에이전트agent로서 기술 발전에 영향을 줄 수 있다고 믿었다. 바바라 로즈Barbara Rose는 이에 대해 다음과 같이 언급했다.

"미적 요구로 기술에 새로운 변수를 도입하여 실용적 결과를 얻을 수 있다는 것은 예술가가 잠재적으로 미래 연구 개발 실험실의 가장 유용한 인재일 수도 있다는 것을 의미한다."[10]

예술가는 여전히 E.A.T.의 중심에 있었고 그들의 관점은 우세했다. 기능 부족과 기술 비판이 E.A.T. 제작물에서 반복되는 요인이라는 사실은 우연이 아니다. 클뤼버는 《9개의 밤》의 보도자료에 다음과 같이 쓴다. "내가 작업했던 모든 프로젝트는 적어도 하나의 공통점을 가지는데, 이는 기술자의 관점에서 말도 안 되는 것이다. 이것이 바로 그 프로젝트들의 가치이다."

E.A.T.는 《9개의 밤》에 이어 열린 뉴욕 브루클린미술관에서의 《더 많은 출발들Some More Beginnings》(1968), 그리고 1970년 일본 오사카 엑스포의 펩시콜라 파빌리온Pepsi Pavilion[11]에서 가상현실과 인터랙티브 설치물로 10년이나 앞선 미래 관심이었던 야심찬 몰입형 immersive 환경을 선보이며 웅장하게 등장했다. E.A.T.가 제작한 설치물 중 의미 있는 표본으로는 1968년 폰투스 훌텐이 기획한 뉴욕 모마의 전시 《기계 시대의 종말에서 본 기계The Machine as Seen at the End of the Mechanical Age》를 들 수 있다. E.A.T.의 활동은 1970년대와 1980년대에 계속되었지만, 당시의 프로젝트들은 적어도 예술적 관점에서 보면 전혀 야심차지 못했다. E.A.T.는 사회적 또는 서비스 프로젝트에도 열정을 쏟기 시작했는데, 예를 들면, 뉴욕의 어린이들이 전화기, 팩스, 텔렉스로 통신 가능한 《어린이와 커뮤니케이션Children and Communication》(1972) 같은 프로젝트나 또는 파리 퐁피두 센터의 옥외 텔레비전 방송용 대형 스크린의 발전을 위한 프로젝트이다. 1980년대 당시 E.A.T.의 본업은 과거의 작업을 문서화하고 카탈로그를 제작하는 것이었다. 이러한 자기 역사화 프로젝트는 다큐멘터리 자료의 디지털화에 이어 기념행사를 준비한 2000년에 절정을 이루었다. [12]

1970년대

만약 몇 가지 후속작업이 실현되었다면, 초기 실험들과 E.A.T.가 추구했던 모델, 즉 예술적 아방가르드에서 인정받은 주창자

들과 기술자가 서로 각자의 역할을 유지하면서도 긴밀하게 일했던 모델은 동시대 예술 역사에서 실제 중요한 역할을 할 수 있었을 것이다. 그렇다면 1960년대에 야시아 라이하르트, 로이 애스콧, 빌리 클뤼버, 로버트 라우센버그, 폰투스 훌텐, 잭 번햄Jack Burnham 같은 주요 인물들에 의해 강조되던 '예술과 기술' 결합에 관한 관심은 어떻게 점차 약화되었고, 결국 예술의 공식적 역사 기록에 최소한의 흔적만이 남게 되었는가? 어떻게 네오 아방가르드의 가장 중요한 요인들 중 하나였던 모델이 향후 30년간 인식되지 못했던 틈새분야를 개척하는 지하현상의 처지에 놓이게 되었는가?

이 질문에는 한 가지로 답할 수 없다. 다시 말해, 1970년대 동안 나타난 일련의 상황들을 살펴봐야 한다. 우선, 이 시기에 '예술과 기술' 결합은 기술연구의 군사적 목적과 상당한 재정적 이익집단의 결탁과 연결되어 이념적, 정치적 반대에 부딪쳤다. 또한, 베트남전 및 전쟁에 반대하는 예술인과 지식인들은 '예술과 기술' 모델에 저항하는데 일조했다. 1969년 리차드 세라Richard Serra는 "기술이란 블랙 팬서Black Panthers와 베트남인에게 우리가 행하는 짓이다"라고 주장했다.[13]

정치적 영역 너머 다른 학계에서도 60년대 후반에 등장한 '반컴퓨터' 감정 출현이 두드러졌다. 이는 예술가의 낭만적 비전, 그리고 기술이 예술가 개인을 대체하고 창의적 활동에서 예술가의 중심적 역할도 약화시킬 수 있다는 두려움에 대한 생각들과 관련이 있다.[14] 또한, '예술과 기술' 결합의 중요성을 인지해야 함을 강조하는 결정적 모델은 다양한 운명을 맞아왔다. 2007년 에세이에서,[15] 에드워드 A. 쉔켄은 잭 번햄과의 연장선상의 주장을 한다. 즉 알로이 리글Alois Riegl에 의해 도입되고 예술의지Kunstwollen의 개념으로 요약되는 해석학 접근법이

고트프리트 젬퍼Gottfried Semper의 이론, 즉 예술이 '경제적, 기술적, 사회적 관계'를 반영한다는 이론을 종식시켰다는 것이다. 쉔켄의 견해에서, 이러한 접근법은 뉴미디어 아트를 동시대 예술의 규범 외부에 놓이게 하는데 일조했고 오늘날까지 이어지고 있다.

단기간 내에 이 두 가지 편견은 '예술과 기술' 결합에 있어서 운용상 그리고 해석상 모델에 무수한 중요한 결과들과 더불어 악영향을 미쳤다. 즉 비디오가 지속된 (제한적) 대성공에도 불구하고 틈새 분야로 전락했는데, 로잘린드 크라우스가 짜놓은 '자기애적narcissistic' 접근법에 따라 매체의 형식 탐구를 부차적으로 여기는 모든 작품들이 그러했다. 또한, 테크노파일의 수사적 해석에 발을 들여놓았던 키네틱 아트와 옵 아트 역시, 초기 대성공 이후 완전히 사라졌다가 비교적 최근에 재발견되었다. 더욱이, 잭 번햄의 《소프트웨어》(뉴욕의 유태인 미술관 1970)와 키네스톤 맥샤인Kynaston McShine의 《정보》(뉴욕의 모마 1970)처럼 개념적 작품을 정보 기술의 등장과 연관시키는 개념 예술에 대한 특정 해석 접근법 역시, 보다 적은 기술을 사용하는 다른 접근법들에 의해 밀려났다. 크뤼버가 개발한 협업 모델은 일회적 행사를 조직하기에는 매우 적합했지만, 예술가들의 작업을 계속 유지하기에는 부족한 점들이 있었다. 끝으로, 컴퓨터 아트는 미적 제약과 더불어 실제 기계를 사용하는데 있어서 비용과 부피가 늘어나는 문제를 감수해야야만 했다.

1970년대 동안 컴퓨터는 점진적이지만 더욱 접근이 용이해졌다. 증가하는 직관적 형태의 인간 기계 상호작용에 관한 연구는 비약적 발전을 거두었고, 1969년 처음으로 아르파넷Arpanet(역자주; 미 국방부가 개발한 인터넷의 모체) 형태의 네트워크가 보급되었다. 1971년 다양

한 대학과 기업 네트워크 간의 공통 프로토콜protocol이 생성되면서 인터넷이 탄생했다. 이와 동시에, 크고 무거운 중앙컴퓨터와 함께 좀 더 싸고 다루기 쉬운 컴퓨터들이 대거 등장했다. 미니 컴퓨터(1968년 보급된 PDP-8 등), 1975년에 보급된 유명한 Altair 8800, 마이크로컴퓨터, 신생기업 애플 컴퓨터사(1976년, 스티브 워즈니악Steve Wozniak과 스티브 잡스Steve Jobs가 창립)의 전설적인 Apple II(1977)의 주력 제품인 가정용 컴퓨터 등이 그 예이다.

가정용 컴퓨터가 등장하면서, 컴퓨터 사용은 연구소와 대학에서 시작하여 사무실과 가정에서도 가능해졌다. 엔지니어와 수석 연구원뿐만 아니라 아마추어와 애호가들의 기여로 복잡하고 다양한 문화가 생겨났다. 그들 중 대부분은 캘리포니아 반문화에 영향 받은 급진적 정치사상을 지녔다.

대부분의 1970년대 뉴미디어 아트는 이러한 복잡한 문화적 환경milieu의 표출이었다. 이러한 맥락에서, 단지 전업 '예술가'라고 말할 만한 사람은 드물었으며, 대부분은 예술을 부업으로 삼으며 다양한 분야의 종사원, 연구원, 첨단산업 직원으로 근무했다. 예를 들어, 더글라스 칸Douglas Kahn에 따르면, 1970년과 1975년 사이 최초로 Altair 8800을 사용해 음악 작업을 했던 네드 라긴Ned Lagin은 MIT에서 우주 비행 훈련을 했을 뿐 아니라 재즈와 작곡을 공부했던 인물이다. 그는 이 작업을 위해 그레이트풀 데드Grateful Dead와 일시적으로 협업했다. 이와 유사한 집단은 샌프란시스코의 베이Bay 지역에서도 나타났는데, 폴 드 마리니스Paul De Mariniss는 본격적인 예술 경력을 시작하기 전에 수많은 사운드 설치물 작업을 했던 짐 포메로이와 데이비드 투도와 함께 작업했다.[16]

시각적 실험은 대학과 기업 분야로부터 자극을 받았다. 1970년 제록스 회사는 스탠포드 대학에서 팔로알토연구센터Palo Alto Research Center(PARC)를 개설하여 그래픽 응용 개발에 전념했다. 같은 해 제너럴 일렉트릭General Electric(GE)은 비즈니스 업계를 위해 그래픽 시스템인 제니그래픽스Genigraphics를 내놓았는데, 오히려 예술가들에 의해 널리 사용되었다. 1973년 미국컴퓨터학회인 ACM(Association for Computing Machinery, 미국계산기학회)은 SIGGRAPH(Special Interest Group on GRAPHics and Interactive Techniques, 그래픽과 인터랙티브 기술에 관한 특별이익단체)를 설립하여 1974년 첫 회의를 개최했고, 그 이후 SIGGRAPH는 컴퓨터 그래픽스 발전을 위한 주요 국제 행사가 되었다. 이 분야는 프랙탈fractals(차원분열도형)의 발견에 의해 많은 영향을 받았는데, 1975년 프랑스계 미국 수학자이자 당시 IBM 연구원 출신인 브누아 맨델브로Benoît Mandelbrot는 프랙탈을 전체가 작은 비례 복제 부분들로 분열되는 기하 형태로 설명했다.[17] 지난 10년 간 기관과 기업의 도움으로 이미지의 알고리즘 생성 연구가 진행되었다. 이 연구소는 한편의 찰스 수리, 만프레드 모어, 베라 몰나Vera Molnar 같은 예술가들의 보다 미적, 개념적으로 의식하는 작업, 그리고 다른 한편의 새로운 도구에 대한 생산적, 미적 잠재성의 단순한 배치 사이에서 발전되었다.

로봇공학robotics에서도 이와 유사한 상황이 발생했다. 1973년 해롤드 코헨Harold Cohen은 캘리포니아 주립대 샌디에고University of California San Diego(UCSD)에서 그림 그리는 능력을 가진 인공지능 형태를 지속적으로 발전시키는 AARON 프로젝트에 착수했다. 화가로서 수년간 훈련된 코헨은 인공지능 AARON에게 '미적 취향'과 결정

력을 발전시키며 회화의 기본규칙을 가르치려 했다. AARON이 제작한 그림은 당연히 코헨의 그림과 비슷했지만, 점차적으로 AARON만의 스타일을 만들어 갔다. 1971년 에드워드 이나토비츠는 영국의 런던대학교 기계공학과 연구조교로 일하기 시작했고, 필립스사社의 의뢰를 받아 그의 가장 야심찬 프로젝트 사이버네틱 조각 〈센스터The Senster〉(1970~1974)를 제작했다. 이 작품은 에인트호번Eindhoven(네덜란드 남부의 공업도시)의 상설 전시장에서 4년간 전시된 후 분해되었다. 〈센스터〉는 관객의 목소리와 움직임에 반응하는 컴퓨터에 의해 조종되는 4미터 알루미늄 구조물 조각이다.

1970년대 후반과 1980년대 초반 사이에는 무엇보다도 원격통신telecommunications이 업계와 학계 외부에 뉴미디어 아트의 존재감과 인지도를 높여주는 역할을 했다. 일대일 통신 시스템(전화기)과 일대다 시스템(이메일)은 아방가르드 운동과 플럭서스 운동을 이끄는 한편, 인터넷 위성 방송이 등장하기 이전에 통신 분야를 탐구하는 구체적 기회를 제공한 기술이었다. 1973년 역사상 최초로 위성기술은 엘비스 프레슬리Elvis Presley의 하와이 콘서트 문화 행사를 전 세계에 방송하는 데 성공했다. 1976년 12월 29일, 휴스턴 현대미술관Contemporary Arts Museum의 도움으로 비디오 예술가 더글라스 데이비스Douglas Davis는 모든 인텔샛IntelSat 채널에 《일곱 가지 생각Seven Thoughts》 퍼포먼스의 피날레를 방송했다. 그 다음해 캘리포니아 예술가 키트 갤로웨이Kit Galloway와 셰리 라비노비츠Sherrie Rabinowitz는 NASA의 재정지원을 받아 위성을 통해 NASA의 동부와 서부, 두 센터를 연결하는 《위성 아트 프로젝트 '77》을 만들었다. 즉 단순한 크로마키chroma-key(역자주; 컬러 텔레비전이나 영화의 화면 합성기술)를 사용해서 두 센터에서 댄서들의 퍼포

먼스 이미지를 촬영, 편집하여 싱글 라이브 이미지를 제작했다. 이 방식으로, 물리적 거리로 3천마일 떨어져 있는 무용수들이 마치 같은 무대에서 함께 춤추는 듯 한 장면이 연출되었다. 그리하여 무용은 기술의 한계와 가능성을 탐구할 수 있는 하나의 전통적 공연예술로 채택되었다.[18]

같은 해 만프레드 슈네켄부르거Manfred Schneckenburger가 기획한 《도큐멘타 6》도 미디어 사회에서 예술의 입지를 탐색할 목적으로 통신 수단에 기여했다. 이 전시에서 사진, 비디오, 비디오 설치물이 소개되었으며, 데이비스, 백남준, 요셉 보이스Joseph Beuys의 퍼포먼스가 위성 방송 수단을 통해 텔레비전으로 전파되었다.

1980년대

1980년대는 무엇보다 통신을 이용한 예술 작업이 가속화되면서 텔레마틱스telematics에도 그 상승세가 이어졌다. 1980년의 두 가지 주요 행사로는 칼 유진 로플러Carl Eugene Loeffler가 조직한 《예술가들의 원격통신 사용Artists' Use of Telecommunications》 회의(샌프란시스코 현대미술관)와 갤로웨이와 라비노비츠의 공공예술 프로젝트인 《우주의 구멍Hole in Space》을 들 수 있겠다. 먼저 《예술가들의 원격통신 사용》 회의는 슬로우 스캔 TV(전화로 방송되는 비디오) 또는 텔레마틱 네트워크를 통해 인공위성으로 전 세계 다른 지역의 참석자들이 연결되는 국제적 행사였다. 이 회의에서 미국 캠브리지 M.I.T.의 전문시

각연구센터Center for Advanced Visual Studies와 일본 쓰쿠바대학Tsukuba University, 뉴욕의 대안미디어센터Alternative Media Center, 트리니티 비디오Trinity Video와 토론토 온타리오예술대학Ontario College of Art, 밴쿠버의 웨스턴프론트소사이어티Western Front Society와 비엔나의 20세기미술관Museum des 20 Jahrhunderts에 이르는 기관들이 연결되었다. 참석자 중에는 로버트 애드리안Robert Adrian, 빌 발레트Bill Bartlett, 더글라스 데이비스Douglas Davis, 칼 로플러Carl Loeffler, 데이비드 로스David Ross, 알도 탐벨리니Aldo Tambellini, 노르만 화이트Norman White, 진 영블러드Gene Youngblood, 피터 바이벨Peter Weibel 등이 포함되어 있었다. 본 행사는 전통적 예술 기관, 연구 센터, 미디어 센터 간의 긴밀한 네트워크의 중요성을 강조했다. 반면, 《우주의 구멍》은 두 도시(뉴욕과 로스앤젤레스)의 공공 지역 사이에, 즉 뉴욕의 공연예술 링컨센터와 LA의 센추리시티Century city 브로드웨이백화점에 설치된 대형 스크린을 통해 위성 다리를 제작하는 프로젝트이다. 스크린을 통해 각 도시에 설치된 카메라에 찍힌 영상이 원격 생방송 되었고, 길을 가는 사람들 대부분은 행사가 진행되는지 몰랐어도 수천 마일 떨어져있는 사람들과 상호작용을 한 셈이다. 그 결과 매우 참여적이고 스펙터클한 행사가 펼쳐졌고 다양한 관객들은 다른 층위의 상호작용과 원거리 통신을 체험할 수 있었다. 다시 말해, 《우주의 구멍》은 시대를 앞선 관계 미학relational aesthetics의 예시일 뿐 아니라, 유튜브에서 '모든 화상채팅의 어머니'로 불리게 되었다.

한편, 1982년 오스트리아 린츠의 아르스 일렉트로니카 페스티벌에서 로버트 애드리안Robert Adrian이 기획한 《24시간의 세계The World in 24 Hours》는 광범위한 통신 기술을 특징으로 하는 전환을 맞이했다.

전화기부터 팩스, 슬로우 스캔 TV, 텔레마틱 네트워크에 이르는 기술들을 선보였다. 이어 1983년 로이 애스콧이 제작한 〈텍스트의 주름La Plissure du Texte〉(파리, 파리시립근대미술관Musée d'Art Moderne de la Ville de Paris)은 BBS(Bulletin Board System, 전자게시판 시스템)로 연결된 다양한 사용자들이 생성한 공동의 텍스트 작품이다. 1984년 백남준이 조직한 〈굿모닝 미스터 오웰Good Morning, Mr. Orwell〉은 파리 퐁피두센터와의 협업 하에, 뉴욕 공영방송 WNET TV로 비디오 영상과 생방송 공연을 실시간 위성 생중계하여 천만 이상의 관람객을 모았다. 이러한 행사들은 일부 80년대에 생겨난 기업과 전문 센터 양쪽의 개입으로 인해, 전통적 예술 기관의 관심 급증과 동시에 예술 분야에 커다란 동요를 야기했다.

그러나 이러한 전통 예술기관에서 비롯된 관심은 당시의 문맥에서 살펴봐야만 한다. 초기 기술은 당시의 화두였으며, 첨단기술 산업과 TV 네트워크의 지원을 받는 것이 어려운 일이 아니었다. 1980년대 초반, TV 네트워크는 전례 없는 사회적 입지를 구축했고, 예술가와 지식인들에 의해 미디어에 대한 비판적 반영과 조작의 힘이 더 강해지면서 그 영향력은 대중에게까지 확산(TV의 위력을 다룬 시드니 루멧Sidney Lumet의 영화 〈네트워크〉가 1976년에 개봉됨) 되었다. 더욱이 지난 10년간은 회화의 귀환과 예술시장의 폭발적 확대가 있었으며, 예술 기관은 비디오, 사진, 퍼포먼스 같은 안정성과 상업성이 떨어지는 예술 장르를 직접 나서 지원했다.

달리 말해, 상황은 양호했을지라도 1980년대 예술계 설립에 있어서 뉴미디어 아트의 재등장은 외부적 요인들로부터 영향을 받았고, 전반적으로 너무 일시적이어서 지속성을 유지하기 어려웠다. 이는

1980년대의 두 가지 중요한 행사를 살펴보면 분명히 드러난다. 1985년 퐁피두센터에서 열린 장 프랑수아 리오타르Jean Francois Lyotard와 티에리 샤퓌Thierry Chaput가 공동 기획한 《비물질Les Immateriaux》전과 1986년 베니스 비엔날레에서 마우리지오 칼베시Maurizio Calvesi가 조직한 《예술과 과학Art and Science》이라는 제목의 전시가 그것이다.

사실, 《비물질》은 뉴미디어 혹은 프랑스어로 디지털 아트art numérique에 대한 전시가 아니다. 이것은 '창의적인 새로운 재료new materials of creativity'에 관한 프로젝트로 시작되었지만, 프로젝트 후반에 리오타르Lyotard가 참여하면서 포스트모던 감성에 관한 탐구로 전환되었다. 리오타르가 말한 바처럼, "이 전시는 새로운 기술들을 요약해서 보여주려는 것이거나 (…) 어떻게 기술들이 작용하는지 설명하려는 것이 아니다. 여기에서 시도하는 바는 포스트모더니즘 특유의 감성을 발견하고 고조시키는 것이며, 우리는 이미 그것이 존재한다고 추정한다."[19] 관련 보도에서는 이 전시를 '비전시회non-exhibition'라고 기술했는데, 전시의 공식 목표 중 하나가 모던정신, 즉 19세기 살롱과 갤러리와 연관된 전시의 '규범prescriptive' 모형에 도전하는 것이었다. 《비물질》에서 작품들은 벽에 걸리지 않았다. 대신 바닥과 천장에 부착된 케이블이 분산된 환경을 구분하며 다양한 방식으로 탐구되었다. 관람객은 전시의 사운드트랙이 재생되는 워크맨(카세트 플레이어)을 제공받아 작품이 놓인 위치에 따라 그 기기를 작동했다. 실제로 음악, 소리, 텍스트의 콜라주 중 일부만이 전시에 관련되었을 뿐, 이 전시의 주된 목표는 불안정성instability이란 강력한 파장을 창조하는 데 있었다. 이 행사에는 조셉 코수스Joseph Kosuth를 비롯하여 댄 플래빈Dan Flavin과 로버트 라이먼Robert Ryman 같은 개념적이고 미니멀한 예술가들, 그 선구

자에 해당하는 마르셀 뒤샹과 모홀리-나기, 그 외에 통신 기술을 사용하는 로이 에스콧과 롤프 겔하르Rolf Gelhaar의 작품이 선보였다. 하지만 이 전시는 행사에 대한 수많은 평론들 중에 실제 전시 작품에 관한 내용은 거의 없을 만큼, 전시 그 자체가 '하나의 예술 작품으로서' 설계되었다.[20]

다시 한번, 우리는 대조적 상황에 직면한다. 한편《비물질》은 뉴미디어 아트에 있어서 향후 10년간 주목 받았던 미적 범주와 철학적 범주를 구성한 점에서 상당히 중요한 의미가 있었다. 반면에, 야시아 라이하르트가《사이버네틱 세렌디피티》를 염두에 두고 언급하다시피, 이 분야는 아직 뚜렷한 성과를 내지 못할뿐더러 연구와 실험 측면에서도 제대로 평가 받지 못했던 예술 집단을 보여주었다.

유사한 사항들이 1986년 베니스 비엔날레에서도 발견되었다. 베니스 비엔날레에서 열린 로이 애스콧, 돈 포레스타Don Foresta, 탐 셔먼Tom Sherman, 토마소 트리니Tommaso Trini가 기획한 '기술과 컴퓨팅Technology and Computing' 세션은 계획적으로 '워크숍 형태로 구성되었다. 특히, 로이 애스콧이 기획한 지구상 네트워크Planetary Network가 주요 핵심이었다. 이것은 코르드리Corderie 개최지 중심부에서 열린 3주간의 워크숍이었는데, 여기에 참여한 예술가들은 캐나다와 호주에 이르는 20여 개 지역의 다른 예술가들과 이메일, 팩스, 슬로우 스캔 TV의 3가지 통신 프로토콜을 사용하여 다양한 통신교환을 주도했다. 예술가들이 전 세계를 가로질러 공동 작업한 네트워킹 측면이 교환된 실제 자료, 즉 비디오, 연관된 예술가들의 매뉴얼 개입으로 팩스 전송된 이미지, 컴퓨터 생성이미지, 그리고 텍스트들보다 월등히 더 우세했다. 애스콧에 따르면, 일렉트로닉 분야에서의 회의, 상호작용, 협

상, 시각화와 더불어 네트워킹과 텔레마틱 네트워크 내에서의 작업이 이 전시의 핵심이었다.[21] 전시 카탈로그 글에서 탐 셔먼[22] 역시 상호 작용이 일렉트로닉 아트의 기본요소라는 개념으로 선회한다. 이 이해를 돕는 문구는 1970년대 예술계로부터 배제되고 오늘날까지 쉽게 받아들여지지 않는 극단적인 '차이difference'를 되새기게 한다. 즉 일반 대중들에게 두려움이 되는 일렉트로닉 아트의 기계 애호, 예술계에 만연하는 경력 제일주의careerism와 충돌하는 협업의 성향, 그리고 상호작용의 개념(예술가와 기계 사이, 기계를 경유하는 예술가들 사이, 그리고 기계와 대중 사이)을 숙고하게 된다.

　　1986년 베니스 비엔날레는 분명히 뉴미디어 아트의 중요한 기반을 마련했으며, 네트워크에 대한 독특한 기회를 발견하고 커다란 잠재력을 탐색하는데 성공했다. 지구상 네트워크 행사는 덜 기술적이고 더 아마추어적 이미지뿐만 아니라 컴퓨터 그래픽에서 가장 획기적인 작품을 선보였다. 린 허쉬만 리손Lynn Hershman Leeson의 '최초 인터랙티브 아트 비디오디스크', 브라이언 에노Brian Eno의 사운드와 칼라 불빛으로 매혹되는 설치물, 캐나다 작가 데이비드 로크비David Rokeby의 사운드 환경을 연출하는 〈매우 긴장된 시스템Very Nervous System〉(1984) 등의 작품들이다. 이 작품들이 작동하는 공간은 센서 시스템으로 통제되는데, 이것은 전시장에 있는 관람자와 그들의 움직임이 감지되어 컴퓨터에 의해 소리로 전환된다.

　　1980년대 이후, 이 같이 방대하고 다양한 분야가 처음으로 두각을 나타낸 것은 오스트리아 린츠시에서 열린 아르스 일렉트로니카 페스티벌이었다.[23] 1979년 아르스 일렉트로니카 페스티벌은 학계 심포지엄을 연계한 당대 음악 행사인 브루크너 페스티벌Bruckner festival

의 교체 버전으로 등장했다. 최초 계획은 일렉트로닉 음악에 대한 심포지엄을 위한 것이었다. 하지만 한스 레오폴드세더Hannes Leopoldseder가 이끈 오스트리아 현지 공영방송Austrian Broadcasting Corporation(ORF)의 참여로 인해 행사의 규모가 커졌다. 레오폴드세더는 한정된 심포지엄을 넘어서는 기술과 예술 및 사회의 영향에 관한 상설 페스티벌을 만들자고 제안했다. 1979년 9월 18일, 제 1회 아르스 일렉트로니카 페스티벌이 화려한 야외 행사로 개최되었고, 10만 여명의 방문객이 찾아왔다. 첫 번째 페스티벌이 성공을 거두면서 설립자들은 지속적으로 행사를 열고자 했다. 그러나 1986년까지 확정된 사업 모델이 없어서 2년마다 열리는 비엔날레 행사가 되었다. 그러다가 오스트리아 예술가이자 큐레이터인 피터 바이벨Peter Weibel이 예술위원회에 참여한 1986년을 기점으로 페스티벌과 심포지엄이란 공통 주제 하에 매년 열리는 행사가 되었다. 1987년에는 여러 분야로 나눈 '프리 아르스 일렉트로니카Prix Ars Electronica' 상을 수여했다. 이 상은 창의성을 독려할 뿐만 아니라 비판적이고 질적인 평가기준을 확립하여 예술 커뮤니티 안에 가치에 관한 위계질서를 만드는데 크게 기여했다. 1990년대 초반, 린츠시의 아르스 일렉트로니카 센터 설립에 대한 타당성 연구가 수행되면서, 1995년에는 센터의 개관과 더불어 아르스 일렉트로니카 미래연구소가 설립되었다. 아르스 일렉트로니카 센터는 디지털 미디어의 최근 결과물을 모아 호스팅hosting(역자주: 제공자 등의 사업자가 주로 개인 홈페이지의 서버 기능을 대행하는 것)하는 '미래미술관Museum of the Future'으로 인식되었다. 반면, 아르스 일렉트로니카 미래연구소는 예술가들을 강좌와 워크숍에 참여시키고 최첨단 기술을 활용하여 생산 및 연구에 보다 주력했다.

앞서 살펴본 바와 같이, 아르스 일렉트로니카와 관련된 인물들은 뉴미디어 예술계를 독립적인 분야로 확립시키는데 결정적 역할을 했다. 다시 말해, 아르스 일렉트로니카는 토론을 활성화시키고, 가치의 범주와 기준을 제안하고, 작품의 생산과 분배를 촉진시키고, 다른 센터, 대학 및 회사와 전략적 네트워크를 형성하고, 경제와 뉴미디어 아트의 지속 가능한 모델 개발에 기여함으로써, 뉴미디어 아트의 절대적 메카가 되었다. 지역적으로 아르스 일렉트로니카 모델의 탄생은 후기 산업도시였던 린츠가 오스트리아와 중앙 유럽의 문화적, 기술적 수도로서의 쇄신을 시도함으로써 가능했다. 그러나 아르스 일렉트로니카의 성공은 무엇보다도 작품 제작 및 전시를 위한 안정적 플랫폼을 찾으려는 왕성한 예술 분야가 존재했기 때문이다. 이 같은 성공은 앞서 언급한 1986년도 비엔날레 같은 일회성 행사들과 무관했고, V2 같은 대안적 시스템으로 운영되는 페스티벌과 센터들의 더디지만 지속적인 성장과도 무관했다. V2의 경우에는 1981년 네덜란드 헤르토헨보스Hertogenbosch에 설립된 이후, 1994년에 로테르담으로 장소를 옮겨 네덜란드 일렉트로닉 아트 페스티벌Dutch Electronic Art Festival(DEAF)이라 불리는 비엔날레를 개최했다.

이 모든 성장은 점차 일상에 스며든, 계속되는 기술진보의 생산물에 따른 결과이다. Apple II 이후, 다양한 모델의 가정용 컴퓨터가 시판되었다. Atari 400에서부터 백만 대 이상 팔린 최초 컴퓨터 코모도어Commodore VIC-20에 이르기까지, 또한 신클레어Sinclair ZX 스펙트럼에서부터 코모도어Commodore 64와 IBM PC에 이르기까지 그 종류는 다양하다. 1984년 미국의 애플 컴퓨터사가 발표한 매킨토시Macintosh는 개인용 컴퓨터 역사상 진정한 혁명이었다. 비교적 저렴한

가격(약 2,500 달러)에 키보드 및 마우스로 기능을 갖춘 매킨토시는 검은 바탕의 녹색 문자 대신 그래픽 인터페이스를 사용했다. 그래픽 인터페이스는 컴퓨터가 사용되는 사무실 환경에서 영감을 받은 데스크톱, 휴지통, 윈도우, 파일, 문서 등과 같은 일상 메타포 용어의 시작을 예고했다. 끝으로, 매킨토시는 단순한 전화선을 통해 텔레마틱 네트워크를 연결하는 기기인 모뎀을 갖추었다. 또한, 텔레마틱 네트워크가 널리 보급되기 시작되면서, 인터넷은 주로 미국의 대학 시스템에서만 사용된 반면, 일부 국가에서는(미니텔을 사용한 프랑스처럼) 국가적 네트워크를 형성하고 아마추어 수준에서 BBS(전자게시판 시스템)를 시작했다. 이러한 컴퓨터 시스템은 전자게시판의 기능을 갖추어서 연결된 사용자 간의 파일 다운로드와 공유, 메시지 교환을 가능하게 했다. 1977년 BBS 기술이 처음으로 등장했고, 특히 무엇보다 또 다른 형태의 BBS 네트워크인, 파이도넷Fidonet(1984년 미국의 탐 제닝스Tom Jennings가 발명) 덕분에 더욱 많은 인기를 끌었다.

하지만 가정용 컴퓨터와 네트워크만으로 일반 가정(수백만 명의 일상생활)에서의 컴퓨터 사용의 빈번화가 일어나지는 않았다. 1961년 MIT 공대에서 역사상 최초의 비디오 게임 '스페이스워Spacewar!'를 개발했다. 비즈니스 업계에서 이러한 기본적 인터랙티브 인터페이스가 수익성 있는 문화 엔터테인먼트 분야의 시초가 될 것이라 깨닫는데 그리 오래 걸리지 않았다. 1970년대 후반, 최초 가정용 비디오게임 플랫폼과 함께 아케이드 게임arcade games이 등장했다. 퐁Pong(1972), 스페이스 인베이더Space Invaders(1978), 팩맨Pacman(1980) 등 비디오게임 산업이 기하급수적으로 증가했고, 1983년에 등장한 NES(Nintendo Entertainment System, 닌텐도 엔터테인먼트 시스템)는 집단의식collective

consciousness에 강한 인상을 남겼다.

이 모든 발전은 문화 영역에 눈부신 결과를 가져왔다. 1980
년대 10년간 해커, 사이버펑크cyberpunk, 기초 텔레마틱스, 가상현실
virtual reality, 프리 소프트웨어 운동이 등장했다. 이 같은 복잡한 현상
들을 여기에서 자세히 다루기는 어렵다. 예를 들어, 사이버펑크는 80
년대 초반 미국의 문학운동으로, 윌리엄 깁슨William Gibson과 브루스
스터링Bruce Sterling의 공상 과학 성공작과 필립 K. 딕Philip K. Dick의 재
발견 덕분에 생겨났다. 하지만 이탈리아에서 사이버펑크는 하나의 정
치운동이었으며, 펑크의 기본 결합요소, 사회 센터의 소요와 1977년
도 좌익 항거 운동과 더불어 발전했다.[24] 마찬가지로 캘리포니아에
서는 반문화의 대부이자 환각제의 주창자로 불리는 티모시 리어리
Timothy Leary 같은 인물이 핵심 역할을 했다. 그는 비디오 게임을 개발
하고 BBS를 사용하기 시작하면서 '사이버 문화'의 선도자이자 가상현
실의 학자가 되었다. 해커 운동과 프리 소프트웨어 철학 모두 이러한
복잡한 환경에서 비롯되었다.

예술가는 이러한 문화를 공유하고 그들의 작품을 통해 풍부한
이미지를 생성하는데 적극적 역할을 했다. 예술을 그것의 능동적이
고 필수적인 맥락에서 분리하는 것은 거의 불가능할 정도로 힘든 일
이다. 뉴미디어와 뉴미디어 아트간의 연계는 수십 년 전에 생겨났지
만, 1980년대가 되어서야 그 연계성이 정립되었다. 그 이유는 아마도
한편으로 예술가들이 전통적 예술 맥락에서 제외되었거나 고의적으로
회피되었기 때문이며, 다른 한편으로 정치적 행동주의 또는 네트워크
에 미친 영향으로부터 예술을 분리하지 않았던 혼성hybrid의 다학제 간
인물들이 급증했기 때문이다. 1986년 비토리오 파고네Vittorio Fagone

는 이탈리아 페스티벌을 논평하면서, 디지털 문화를 인문과학 문화로부터 구별하여 '제 3의 문화'라고 피력했다. 제 3의 문화란 "엔지니어, 수학자, 정보기술자, 건축가, 뮤지션, 예술가(또는 '시각조작자visual operator'), 그래픽 디자이너들이 함께 살며 일하고, 역할보다는 모델과 목표를 자주 교환하는 문화를 일컫는다. 일렉트로닉 아트는 이러한 문화 공간을 점유하는 것이다."[25]

 동시에 '일렉트로닉 아트'를 전파하고 지지했던 관계망, 행사, 제작 센터의 체계 또한 확고해졌다. 과거 수십 년 동안 뉴미디어 아트가 대학과 연구 센터에서 자리 잡은 반면, 1980년대 뉴미디어 아트는 스스로 독립 '예술계'가 되었으며 지속적 존립을 위한 초석을 마련했다. 네트워크상에서 특히 BBS를 통해 토론이 전송되는 한편, 현실 세계에서 뉴미디어 아트는 린츠 모델의 선상에서 기술과 일렉트로닉 아트 페스티벌 같은 일시적 행사를 통해 널리 분포되었다. 1980년대 후반에 나타난 '뉴미디어 센터'는 사실상 1990년대 초반에야 시작되었다. 전통적 예술계 외부에서 생겨난 이 같은 분배경로는 가시성, 비판적 토론, 보존의 측면에 있어서 '제 3의 문화'에 상당히 긍정적인 토대를 마련했다. 하지만 이러한 관점에서 이탈리아는 여전히 매우 소외된 경우에 처해 있었다. 능동적이고 활발한 예술계(토마소 토치 Tommaso Tozzi, 지오바노티 몬다니 메카니치Giovanotti Mondani Meccanici, 코렌티 마네티체Correnti Magnetiche, 마리오 카날리Mario Canali, 스투디오 아추로Studio Azzurro, 지아코모 베르데Giacomo Verde, 이후 피에로 기라르디Piero Gilardi, 모리지오 볼로니니Maurizio Bolognini 같은 예술가와 그룹)의 존재감에도 불구하고, 기관들의 참여 부족으로 자치적이고 고립된 계획들이 증가했다. 그 결과 마리오 코스타Mario Costa와 마리아 그라지아 마테이

Maria Grazia Mattei 같은 큐레이터들은 주로 사적 장소나 주변부 기관에서 자발적 노력을 펼쳐야 했다. 심지어 지금까지도 이탈리아에는 미디어 센터가 없으며, 극소수 페스티벌만이 남아 국제적으로 자신의 이름을 알리는데 힘쓰고 있다.

1990년대 초반

1989년은 뉴미디어 아트의 앞날에 대해 통찰할 수 있는 아주 중요한 해였으며, 사실상 기관화 과정에서 상징적인 때로 여겨진다. 이에 대한 최초의 무대였던 유럽에서는 전문 기관들(아트센터, 미술관, 워크숍, 아카이브와 페스티벌)이 유례없는 속도로 번성했다. 1989년 독일 칼스루에에Karlsruhe에 ZKM(Zentrum für Kunst und Medientechnologie, 예술 및 매체기술센터)이 설립되었으며, 이 센터는 대체로 이 분야에서 선두주자로 여겨진다. 같은 해 베를린 장벽이 무너지고 소비에트연방은 완전히 새로운 국면을 맞았는데, 이러한 상황은 예술에서도 마찬가지였다. 러시아는 동유럽 국가들과 더불어 당시 불법거주와 개인사택 같은 비공식적 환경 속에서 전개되고 있던 동시대 예술을 제도화 하는 것이 시급한 상황이었다. 이러한 과정은 억만장자 자선가 조지 소로스George Soros와 소로스동시대예술센터Soros Centers of Contemporary Art(SCCA)의 영향이 아주 컸다.

료드밀라 보로파이Lioudmila Voropai가 글에서 썼듯이,[26] 기관화 과정에 몇 가지 흥미로운 양상들이 보인다. 우선, 뉴미디어 아트는 항

상 '사회적 유용성social utility'과 뉴미디어의 창조적 발전에 대한 공헌을 강조해왔다. 이는 매체의 발전과 예술적 목적 사이에 그리고 '뉴미디어'와 '뉴미디어 아트' 사이에 혼란의 유산을 더했다. 이러한 혼란은 뉴미디어 아트와 동시대 예술 사이에 모호하고 대립적 관계를 수반했으며, 실제 대립을 낳는 이유들 중 하나였다. 뉴미디어 아트의 사회적 유용성은 동시대 예술의 비유용성, 즉 사치품 시장의 경제를 토대로 하지 않는 비유용성에 암묵적으로 반대했다.

"한편으로 미디어 아트는 하나의 하위 체계로서 예술 체계 안으로 통합되고자 했다. 다른 한편으로 그 정당화 담론, 즉 미디어 아트는 '단지 예술 그 이상이다more than just art'라는 담론은 끊임없는 기술적 '시도'와 실험에 희생되고 있는 그 실제적 '예술의 질'을 고려하게 했다. 그 결과 미디어 아트는 '부족한' 예술이란 이미지를 얻게 되었다."

이 둘 사이의 충돌은 동일한 기관 내에 공존했을 때 더욱 두드러졌다. ZKM 기관에 대한 의문이 제기되었고, 그 개념은 1990년대 초반 동시대 예술과 뉴미디어 아트의 관계의 본질에 대해 많은 것을 생각하게 했다. 두 가지 다른 예술계가 마치 헤어진 연인이 한지붕 아래 사는 것처럼 공존하는데, 이는 1999년부터 디렉터 피터 바이벨이 편성한 일련의 '기관들'과 부서들을 실제로 격식을 갖추어 분류함으로써 가능했다. 예를 들어, 1999년 설립 이후 임시 전시 장소로 사용된 현대미술관Museum of Contemporary Art, 뉴미디어 아트의 최근 발전을 보여주는 무수한 '상설 전시회'를 포함하여 영구적이고 독특한 '인터랙티브 미디어 아트' 컬렉션을 보유한 미디어 미술관, 시각미디어연구소 Institute for Visual Media의 '연구 개발' 부서(예술가 제프리 쇼Jeffrey Shaw가

설립, 2003년까지 감독), 그리고 음악 및 어쿠스틱 연구소, 미디어, 교육, 경제 연구소, 영화 연구소 등이 이에 해당한다.

　　사실상 ZKM은 1997년에 탈바꿈된 산업 지역의 구역에서 유일하게 문을 연 기관이었지만, 1989년의 복합미디어 페스티벌 같은 단기 계획들의 토대를 마련했다. ZKM 디렉터 (또는 바이벨과 쇼의 2인조)의 성향과 연관된 기관의 소명의식과 1990년대 초반의 기원은 1990년대의 인터랙티브, 몰입형immersive, 그리고 기술적으로 혁신적인 설치물을 위한 신전의 역할을 했다. 이로 인해 유럽에서 'ZKM 예술'이란 표현은 일반적으로 이 같은 장르의 예술을 언급하며 비난할 때 사용된다.[27]

　　그 이외에도, ZKM은 90년대 뉴미디어 아트의 '박제화'에 처음으로 이의를 제기하며, 관련 규범의 제정 및 준수 방법에 관한 이슈를 만들었다는 공로를 분명히 인정받는다. 이러한 방식으로 ZKM은 1990년에 설립되어 1997년에 상설 전시장이 된 일본 도쿄의 인터커뮤니케이션센터Intercommunication Center(ICC) 같은 다른 국제기관에 모범 사례가 되었다.

　　다시 유럽으로 돌아오자. 우리는 이미 1990년대의 아르스 일렉트로니카와 V2센터 같은 다양하고 장기 존속하는 기관들이 어떻게 그들의 입지를 굳혀왔는지 앞서 살펴보았다. 네덜란드의 경우, 뉴미디어에 대한 상당한 기관투자로 인해 1990년도 국제일렉트로닉아트심포지움International Symposium on Electronic Art을 조직한 ISEA(Inter-Society for the Electronic Arts, 일렉트로닉아트협회)가 설립되었다. 이 협회는 1996년과 2001년 사이 퀘벡 몬트리올로 이전되었다가 이후 네덜란드로 다시 돌아갔는데, 항상 다른 장소에서 심포지엄을 여는 이 협회의

순회적 특성에서 알 수 있듯이 매우 국제적인 조직망을 가지고 있다.

독일의 경우, 뉴미디어연구소Institute for New Media(INM)가 1989 년 프랑크푸르트에 예술학교 방식의 실험적 워크숍으로 설립되었으며, 이후에 대학원 졸업생을 위한 독립적 연구 플랫폼으로 발전했다. 1988년 영국의 리버풀에 설립된 FACT(모비올라moviola로 알려짐)는 설립 이후 지금까지 영국에서 가장 중요한 뉴미디어 기관으로 남아있다.

이 기관들은 꾸준히 확장된 국제적 파노라마를 보여주는 극소수의 사례들에 불과하다. 이러한 맥락에서 동유럽에서 발생한 현상을 간단히 살펴볼 필요가 있다. 그 이유는 동유럽이 90년대 뉴미디어 발달에 중요한 공헌을 했기 때문이며, 또한 그 10년간의 공간에서 진행된 사건들이 뉴미디어 아트의 전체 역사의 요약처럼 보이기 때문이다.

동유럽에서는 1990년대까지 아방가르드 예술이 전적으로 제도권 영역 외부에 존재했다. 열린사회연구소와 소로스재단네트워크The Open Society Institute & Soros Foundation Network는 이러한 취지에서 만들어진 최초의 기관이었다. 1991년 SCCA는 17개의 구 소비에트 연맹국가들에 세워졌지만 상대적으로 단명했다. 1999년 소로스재단이 재건된 후 모든 SCCA는 독립적인 비정부 조직이 되었다. 이들 대부분은 심각한 재정난에 봉착했고, 문화를 위한 공적 자금도 비교적 단기간만 지원되어 난항을 겪었다. 그러나 끝까지 살아남은 일부 조직들도 있었다.

SCCA의 주된 임무 중 하나는 뉴미디어 아트를 지원하는 일이었다. 이는 개인용 컴퓨터가 여전히 드물어 지위의 상징이 되던 당시, 센터들의 사회적 효용성이 네트워크와 새로운 기술에 접근 가능한 인구(그리고 예술가)를 보장하는 능력에 달려 있었기 때문이다. 탈사회주

의 국가들의 경우, 뉴미디어 아트의 전통은 없었다. 즉 정보 기술은 군사적 용도와 과학적 연구와 연관되었고, 아프가니스탄 전쟁 후에 시행된 금수조치embargo는 러시아의 서구기술 도입을 효율적으로 차단했다. 그럼에도 불구하고, 진행 중인 네트워킹과 전역에 퍼진 네트워크 사용은 뉴미디어 아트의 번성을 가능하게 했다.

1993년 모스크바의 SCCA는 알렉세이 이사에브Alexei Isaev와 올가 쉬쉬코Olga Shishko의 주도하에 뉴미디어 아트 실험실을 세웠다. 1994년 예술가 알렉세이 슐긴Alexei Shulgin은 모스크바 WWW 아트 랩Moscow-WWW-Art-Lab을 설립했고, 같은 해 푸쉬킨나스카야 Pushkinaskaya 10 유명구역에 위치한 비영리 전시장 갤러리 21은 불법 거주 건물을 아트센터로 개조하여 상트 페테르부르크St. Petersburg에 문을 열었다. 문화커뮤니케이션센터인 C3는 러시아를 떠나 부다페스트에 개업하여 지금도 여전히 운영 중이다. C3는 예술 센터의 전통적 기능과 교육활동을 접목시켜 인터넷과 새로운 기술에 대한 강좌 및 워크숍을 개최했다. 한편, 류브랴나Ljubljana는 루드밀라 디지털 미디어연구소Ljudmila Digital Media Lab를 설립하여 페스티벌과 행사를 홍보했고, 네트 아트의 선구자 중 한 명인 뷕 코지크Vuk Ćosić의 예술 활동을 지원했다.

보로파이가 지적하듯이, 포스트 소로스Post-Soros 시대는 서양에서 뉴미디어 아트의 황금기 동안 시작되었다. 1999년은 ZKM이 조직한 순회전인 《넷_컨디션net_condition》의 해이기도 했는데, ZKM은 계절별 주요 미술관 전시회를 개최했고, 특히 미국에서 2002년까지 이어갔다. 러시아는 뉴미디어 기관의 쇠퇴로 인해 어려운 상황을 겪었다. 예술을 엘리트 신분의 상징으로 여기는 신흥 부유층에 의해 부

상한 러시아의 예술시장은 불확실하고 규제가 약했으며, 뉴미디어 아트를 선호하지 않았다. 거기에서 뉴미디어 아트는 옳든 그르든 하나의 기관 예술 형태가 되었다.

"보로파이가 설명하듯이, 요즘 러시아에서 예술가가 자신을 미디어 예술가라고 분명히 말할 수 있는 경우는 드물다. 전통 미디어 예술가들은 예술 분야에서 광고사와 TV 프로덕션 등에 완전히 빠져들지 않고 예술작품을 꾸준히 제작하는데, 이 작품들은 예술시장에서 판매되기 위해 '미디어 아트'란 이름이 필요치도 않다."

이러한 상황은 보다 최근에 생겨난 것으로, 서양에서도 처지는 비슷하다. 여기서 예증하고자 하는 역학관계에서 뉴미디어 아트 체계는 전통적 예술기관들의 관심 증가와 더불어 발전했다. 하지만 예술기관들은 뉴미디어 아트의 전위적 전통underground tradition에는 관심이 없고, 디지털 기술 확산과 90년대 후반에 등장한 웹과 연관된 최근 결과들에만 초점을 두는 경향을 보인다.

사실 90년대 초반에 예술 제작에 어느 정도 '국내' 기술을 사용하는 예술가는 아직 소수였다. 1990년대 초반 이탈리아의 모리지오 볼로니니Maurizio Bolognini 같은 인물은 리프로그래밍과 '실링sealing' PC를 사용해 매우 개념적 맥락에서의 설치물을 만들었다. 그는 설치물에서 단조로운 소리hum로 지각되는 생동감과 지속 기능이 모든 출력 장치를 통해 시각화될 수는 없어도 감지될 수 있는 방식을 택했다.[28] 또한, 독일 작가 볼프강 스타에레Wolfgang Staehle는 1991년 뉴욕에서 다양한 BBS를 사용해 보이스Beuys의 '사회적 조각social sculpture'으로 여겨지는 '더씽The Thing'(역자주: 예술가와 예술관련 프로젝트를 연결하는 국제 넷 커

뮤니티)을 설립했다. 가정용 컴퓨터가 1990년대 디지털 문화를 형성하는 주요 근거지였을 당시, 1990년대 초반의 뉴미디어 아트는 특히 몰입형 시스템, 가상 현실, 원격현전telepresence, 상호작용성interactivity(제프리 쇼, 데이비드 로크비, 폴 셔먼Paul Sermon 같은 인물들과 함께, 이탈리아의 마리오 카날리, 피에로 기라르디, 스튜디오 아추로), 그리고 기술보철technological prostheses과 로봇공학(에두아르도 칵Eduardo Kac, 스텔락Stelarc), 그리고 3D 그래픽과 생성 알고리즘(칼 심스Karl Sims)에 중점을 두었다. 하지만 최첨단 기술을 사용하는 이 같은 작업은 최신 기술 발전에 너무 치중할 뿐 아니라, 당시 동시대 예술의 발전과도 너무 분리되어 있어서, 이러한 문맥에서 적절한 흥미점을 유발하지 못했다.

그러나 이러한 국면은 월드 와이드 웹(모자이크Mosaic, 1994년에 등장한 최초 상업 브라우저)의 출현으로 개인용 컴퓨터(1995)가 대중화되면서 급진적으로 변했다. 1990년대의 컴퓨터는 저렴하고 직관적intuitive 인터페이스를 특징으로 한다. 즉 최소한의 설명으로 누구나 사용 가능했다(주로 대학이나 직장 또는 비디오 게임용으로 젊은 세대들에 의해 사용). 텍스트 처리, 이미지 수정, 소리 및 비디오 파일 생성을 비교적 간단히 처리할 수 있었다. 또한, 웹을 사용해 인터넷 네트워크에서 며칠 만에 터득 가능한 기초 프로그래밍 언어(html)를 기반으로 하는 하이퍼텍스트 인터페이스 멀티미디어가 가능해졌다. 컴퓨터를 활용한 예술작업은 더 이상 기술적 교육, 연구 실험실, 엔지니어 및 전문가들과의 협업이 필요하지 않았다. 누구나 컴퓨터로 예술을 만들 수 있게 되어서, 단지 컴퓨터로만 작업한 예술에 대해 언급할 필요도 없어졌다. 따라서 컴퓨터는 예술가에 의해서 사용될 수 있지만, 또한 웹이 가진 뛰어난 소통적, 미학적, 서술적 잠재성을 활용

하고 싶어 하는 어떤 누구에게라도 기용될 수 있었다. 네트 아트는 바로 이러한 방식에서 생겨났다. 주어진 도구로 최상의 이미지를 만들거나 몰입형 인터페이스를 생성하는 데 더 이상 문제될 것이 없다. 그러나 이제는 기초 언어를 탐구하여 전복시키고, 단거리 커뮤니케이션의 순환회로를 만들고, 글로벌 커뮤니케이션 매체에 영향을 미치는 데 중점을 두어야 한다. 초기 네트 예술가들은 이전 시기의 뉴미디어 아트가 아닌 사진(알렉세이 슐긴), 후기 개념예술(빅 코지크), 영화(오리아 리아리나Olia Lialina), 거리예술(히스 번팅Heath Bunting), 회화(마크 네피어 Mark Napier), 비디오(조디Jodi) 등에서 출발했다. 이 예술가들은 기술 교육보다는 예술 교육을 받았다. 당시는 미디어 영향(리카르도 도밍게즈 Ricardo Dominguez)으로 웹의 전례 없던 가능성이 인식되기 시작한 시기였으며, 동시대 예술계에 실망하여 웹으로 전환한 이들도 있었고, 예술학교를 갓 졸업한 이들도 있었으며, 일부는 정치적 행동주의와 연관되어 있었다. 네트 아트는 역설적이고 전복적이고 의미의 한계를 활용했으며, 아방가르드와 네오 아방가르드 운동을 따랐다. 또한, 혼성모방pastiche, 콜라주, 언어적 게임을 실행했고, 원본과 복제본 사이의 차이를 와해시키는 문화적 생산 시대의 산물이었다.

네트 아트는 1995년과 1997년 사이에 생겨났다. 동시대 예술 역사상 가장 중요하게 기록될 1997년 도큐멘타 전시에서 네트 아트 전용 공간을 마련했다. 한해 전 1996년에는 스위스의 콜렉티브 이토이collective etoy가 아르스 일렉트로니카 시상에서 '월드 와이드 웹World Wide Web' 부문, 골든 니카Golden Nica상을 수상했다. 수상작 〈디지털 하이잭Digital Hijack〉은 사이트 방향에서 무수한 인터넷 검색 이용자들을 유도하는 엔진 조작 탐색의 화려한 작동을 보여주었다.[29] '컴퓨터

애니메이션' 부문에서 첫 상은 픽사Pixar의 애니메이션 영화 〈토이 스토리〉(1995)에 주어졌는데, 이것은 컴퓨터 그래픽만을 사용해서 제작한 최초의 영화였다. 본 행사의 기념 촬영에는 주황색 상의와 검정 바지를 입고 빡빡 깎은 머리에 미러 선글라스를 낀 이토이etoy 에이전트와 일본의 인터랙티브 예술가 후지하타 마사키Masaki Fujihata, 캐나다의 일렉트로 어쿠스틱 음악 작곡가 로버트 노르망도Robert Normandeau, 픽사의 작가이자 영화 감독인 피트 닥터Pete Docter가 무대에 나란히 섰다. 이들은 함께 웃고 있지만 자신들이 같은 무대에서 무엇을 하고 있는지 의아해하는 표정이다. 이러한 의문은 다음의 내용과 결코 무관하지 않다. 즉 1989년은 뉴미디어 예술계를 통합한 중요한 해였던 반면, 1997년은 예술과 예술계 사이가 분리된 '끔찍한 해annus horribilis'였다. 그 순간은 소위 '새로운 미디어 예술가'들이라 불리는 이들이 매체와 더불어 주류 예술계에서 자신들이 잘 알려지지 않았다는 사실 외에 자신들이 가진 공통점이 무엇인지 의문을 갖기 시작한 때이기도 했다.

　　1980년대부터 살펴본 행사들은 전적으로 유럽에 집중되어 있다. 그렇다면 이 분야에서 새로운 기술과 초기 예술적 실험의 본거지인 미국에서는 무슨 일이 일어나고 있었는가? 레프 마노비치는 미국이 기술의 선두에서 뒤처진 이유에 대해 두 가지로 요약하여 설명한다.[30] 첫째, 미국에서 매우 급진적으로 흡수되었던 새로운 기술들이 단기간 내에 사라졌다는 점이다. 달리 말해, 미국에서는 새로운 기술의 출현과 상용화 되는 사이에 틈hiatus이 전혀 없었다는 것이다. 사실 이 틈으로 인해 예술가는 매체로부터 비평적 거리를 발전시킬 수 있는데 말이다. 둘째, 마노비치는 서유럽, 호주, 일본 지역의 뉴미디어

예술계가 1980년대와 1990년대 공공 기금에 상당히 의존했던 점과 비교하여, 미국 기관들의 지원 부족을 비난했다. 미국의 예술계는 시장 주도적이어서 항상 상업적이지 못한 예술 실행은 오랫동안 어려움을 겪어야 했다.

적어도 1990년대 말까지 지속된 이 같은 상황은 이후 기관이 변화하면서 완전히 바뀌었다. 대학과 예술학교는 뉴미디어 아트와 뉴미디어 디자인이란 교과목과 프로그램을 개설했고, MIT출판사 같은 아카데미 출판사들이 뉴미디어 관련 책을 출판하기 시작했다. 프린스턴 고등학문연구소Princeton Institute of Advanced Studies, 록펠러재단 Rockefeller Foundation, 사회과학연구연합회Social Science Research Council 등 명성 높은 기관들이 컨퍼런스를 조직하고 상과 기금을 지원했다. 또한, 뉴욕의 휘트니미술관과 모마, 샌프란시스코 현대미술관과 미니애폴리스 워커아트센터, 뉴욕 구겐하임 같은 주요 현대 미술관들은 수많은 대학교 미술관과 공동으로 전시, 프로그램, 큐레토리얼에 참여했다. 심지어 뉴욕의 포스트매스터스갤러리Postmasters Gallery 같은 사립 갤러리도 뉴미디어 아트의 개인전과 단체전을 선보였다. 또한, 다양한 비영리 단체들(종종 예술가가 주도한)과 뉴욕의 아이빔Eyebeam 같은 전문기관이 함께 등장했다. 반면, 1971년 하워드 와이즈Howard Wise 에 의해 설립된 일렉트로닉 아트 인터믹스Electronic Arts Intermix(EAI)는 주로 비디오에 중점을 두었는데, 이 같은 기존의 기관들이 디지털 미디어에 상당한 관심을 기울였다. 달리 말해, 미국에서 미디어 아트에 관한 관심이 증가한 그 시기에, 뉴미디어 분야는 재정적 지원을 보장받았고 예술가들은 재정적, 기술적으로 뉴미디어 아트를 지속할 수 있었다.

하지만 이러한 호의적 상황은 너무나 빨리 끝나버렸다. 즉 신경제New Economy(역자주; 첨단 기술 · 정보 통신 산업이 주도하는 경제)가 붕괴되면서, 그 결과에 따라 관심을 끌었던 재정 지원금은 사라졌고, 미국 미술관 체계의 열광도 급속히 식어 버렸다. 이 시점에서 미국의 뉴미디어 아트 현장은 고민해 온 두 가지 대안에 직면한다. 하나는, 동시대 예술 체계와 그 시장을 통합하는 난제를 해결하는 것이다. 다른 하나는, 유럽을 관심 있게 지켜보며 뉴미디어 아트 고유의 특성을 유지할 수 있는 생존의 대안을 모색하는 것이다.

(역자 · 주경란)

주석

[1] John Brockman, *Digerati. Encounters with the CyberElite*, Hardwired, New York 1996, p. xxiii.

[2] 초기 컴퓨터 아트에 대해 더 알고 싶다면 참고. Wolf Lieser, *The World of Digital Art*, h.f. ullmann, postdam 2010.

[3] 참고. Douglas Kahn, "Between a Bach and a Bard Place: Productive Constraint in Early Computer Arts", Oliver Grau (ed.)의 *Media Art Histories*에서, MIT Press (Leonardo Books), Cambridge, Massachusetts and London, England, 2007, pp. 422-451.

[4] Ibid., p. 427.

[5] ivi.

[6] Brent MacGregor, "Cybernetic Serendipity Revisited", undated (2008); http://design.osu. edu/carlson/history/PDFs/cyberserendipity.pdf (2013년 3월 접속).

[7] ivi.

[8] 참고. Catherine Mason, *A computer in the Art Room: the Origins of British Computer Arts 1950-80*, Norfolk, JJG Publishing 2008.

[9] Billy Klüver의 "E.A.T. – Archive of published documents", 2000; www.fondation-langlois. org/html/e/page.php?NumPage=206 (2013년 3월 접속).

[10] 다음에서 인용. Branden W. Joseph, "Engineering Marvel: Branden W. Joseph on Billy Klüver", in *Artform*, March 2004.

[11] 참고. Billy Klüver, J. Martin, Barbara Rose (eds.), *Pavilion: Experiments in Art and Technology*, New York, E. P. Dutton 1972.

[12] E.A.T.의 아카이브는 디지털화에 실제 큰 공헌을 미친 다음의 웹사이트에서 이제 접속 가능하다. Daniel Langlois Foundation for Art, Science, and Technology, based in Montreal (Canada).

[13] 참고. Anne Collins Goodyear, "From Technophilia to Technophobia: The Impact of the Vietnam War on the Reception of "Art and Technology"", in *Leonardo*, April 2008, Vol. 41, No. 22, pp. 169-173; Sylvie Lacerte, "Experiments in Art and Technology: a Gap to Fill in Art History's Recent Chronicles", in *Refresh!*, September 2008; www.fondation-langlois.org/html/e/page.php?NumPage=1716 (2013년 3월 접속).

[14] 참고. Taylor Grant, "How Anti-Computer Sentiment Shaped Early Computer Art", in *Refresh!*, September 2008 .

[15] Edward A Shanken, "Historicizing Art and Technology: Forging a Method and Firing a Canon", Oliver Grau (ed.), *Media Art Histories*, p. 48.

[16] 참고. Douglas Kahn 인용. pp. 440.

[17] 참고. Benoît B. Mandelbrot, *The Fractal Geometry of Nature*, New York, W.H. Freeman and Co., 1982.

[18] 참고. Annmarie Chandler, "Animating the Social. Mobile Image / Kit Galloway and Sherrie Rabinowitz", Annmarie Chandler e Norie Neumark (eds.), *At a Distance. Precursors to Art and Activism on the Internet*, The MIT Press, Cambridge, Massachusetts and London, England 2005 [2006], pp.153–174.

[19] 인용Tilman Baumgärtel, "Immaterial Material: Physicality, Corporality, and Dematerialization in Telecommunication Artworks", Annmarie Chandler e Norie Neumark (eds.), *At a Distance...*, p. 63.

[20] 참고. Bernard Blistène, "Les Immatériaux: A Conversation with Jean–François Lyotard", in *Flash Art*, Issue 121, March 1985; www.kether.com/words/lyotard/index.html (2013년 3월 접속).

[21] 참고. Roy Ascott, "Arte, tecnologia e computer" AAVV, *XLII Esposizione Internazionale d'Arte La Biennale di Venezia. Arte e scienza. Biologia / Tecnologia e informatica*, exhibition catalogue, Electa, Venezia 1986, p. 33.

[22] Tom Sherman, "Amare la macchina è naturale", AAVV, *XLII Esposizione Internazionale d'Arte...*, pp. 43–45.

[23] 참고. Hannes Leopoldseder, Christine Schöpf, Gerfried Stocker의 *1979–2004 Ars Electronica*, Hatje Cantz Verlag 2004.

[24] 참고. Tatiana Bazzichelli의 *Networking. The Net as Artwork*, Digital Aesthetics Research Center, Aarhus University 2008; 다운로드 가능 http://darc.imv.au.dk/wp-content/files/networking_bazzichelli.pdf (2013년 3월 접속).

[25] Vittorio Fagone, in *VideoMagazine*, 1986. Tatiana Bazzichelli, in Networking..., p. 95.

[26] Lioudmila Voropai의 "Institutionalisation of Media Art in the Post-Soviet Space: The Role of Cultural Policy and Socioeconomic Factors", *Re:place*, November 2007; http://pl02.donau-uni.ac.at/jspui/handle/10002/449 (2013년 3월 접속).

[27] 참고. Inke Arns, "Media Art Undone", conference panel at transmediale07, Berlin, February 3, 2007. 필기록 www.mikro.in-berlin.de/wiki/tiki-index.php?page=MAU (2013년 3월 접속).

[28] 참고. AAVV, Maurizio Bolognini. Infinito personale, Edizioni Nuovi Strumenti 2007.

[29] 참고. Nico Piro (ed.), *Etoy – Cyberterrorismo. Come si organizza un rapimento virtuale*, Castelvecchi, Roma 1998.

[30] Lev Manovich, "New Media from Borges to HTML".

3장
두 예술계의 비교

(위) 아트 언리미티드Art Unlimited 2009. Courtesy of Art Basel.
(아래) 스콧 스니비Scott Snibbe, 〈블로우 업Blow Up〉, 2005, 인터랙티브 설치.
아르스 일렉트로니카 2005. Source: rubra, Courtesy Ars Electronica Archive.

"만약 스스로를 예술가라 부르고 싶다면 예술가의 언어로 이야기하라. 너무 많은 뉴미디어 내의 사람들이 이 점을 잊고 있다." 워렌 네이디치*Warren Neidich*[1]

1990년대는 동시대 예술계와 뉴미디어 예술계를 가로지르는 예술 활동의 출현이 목격되었다. 이 예술 활동이란 동시대 예술계의 고정 회원이었지만, 두 예술계의 분리를 극복하려는 절박함을 갖고 최근 뉴미디어 예술계에 적합한 특징들을 개발해 왔다. 두 예술계는 모두 긍정적인 속성과 부정적인 속성을 지니고 있다. 양쪽 모두 보수적인 성향과 혁신적인 에너지 사이를 중재해야하며 비평가 잉케 아른스 Inke Arns와 제이콥 릴르모즈Jacob Lillemose가 말하듯이 두 예술계 안에는 "양쪽 모두가 수혜를 입을 수 있는 통합에 반대하는 어떤 힘이 작용하고 있다."[2]

이 장에서는 두 예술계를 비교하고 대조해 보고자 한다. 두 예

술계 사이의 비교는 하워드 S. 베커가 그의 저서『예술계Art Worlds』에서 요약한 몇 가지 개념적 교차점들에 근거하고 있다. 그것은 기존의 예술계가 근거하고 있는 예술의 아이디어, 그 세계에서 성공하는 유형의 예술가들, 예술 작품에 가치를 부여하는 체계, 고전적인 규범에서 벗어난 아이디어에 대한 용인이나 개방 수준이다. 여기서 약간의 단순화는 불가피하다. 어떤 체계에도 고유의 속성을 보장하는 규칙이 존재한다. 예술이라는 확정 짓기 불가능하고 변화무쌍한 하나의 주제 안으로 이러한 속성들이 스며들고 적응 가능하게 만드는 예외가 있지만 말이다.

인터넷에 관한 세 번째 부분의 개요는 필수적이다. 왜냐하면 인터넷과 가전제품의 출현은 예술 활동으로 이어지는 돌연변이 유전자들에게 온상이 되어주었기 때문이다. 이 현상은 새로운 매체들과 맞물려, 두 예술계를 오가고, 양쪽의 한계를 넘어서는 활동으로 변모 중이다.

두 예술계의 비교 작업을 위한 유용한 시작점은 레프 마노비치의 1997년 글「뒤샹 랜드(동시대 예술계)와 튜링 랜드(뉴미디어 예술계) 사이Between Duchamp Land and Turing Land」가 소개한 구분이다.[3] 마노비치에 따르면 뒤샹 랜드의 규범이 되는 예술적 사물은 다음과 같은 특성들을 보이는데 작품의 내용이 미美에 관한 것일지라도 "내용 중심"이며, "인간 조건에 대한 은유" 규칙 위반 등이다. 그리고 사물에 대한 이해에 있어서 다양한 문화적 코드를 사용하고, 부적절하고 포스트모던적 입장을 취한다는 점에서 "복잡하다". 또한 역설적이고, 자기 지시적이며 흔히 사용하는 재료에 대하여 파괴적인 접근법을 취한다.

튜링 랜드에서 규범이 되는 예술 작품은 완전히 반대되는 특

성을 보여준다. 튜링 랜드의 작품은 기술 기반이며 혹은 시장에 나와 있는 최신 기술의 실험에 근거한다. 이 작품들은 대개 단순하고 역설적이지 않으며, 사용하는 기술을 매우 진지하게 다룬다. 따라서 예술보다는 컴퓨터 산업에 더 가깝다.

마노비치는 이 마지막 특징을 되새기며 튜링 랜드는 기계의 한계, 결함이나 충돌을 거의 반영하지 않는다고 지적한다. 여기서 컴퓨터는 작동해야하며, 만약 작동하지 않으면 그 결과는 "경이로운 다다이스트 사건"으로 해석되기보다 오히려 (산업시범회에서처럼) 사고가 된다. 마노비치는 이어 일부 예술가들이 "경이로운 다다이스트 사건"의 측면에서 작업을 시작하지만 결코 튜링 랜드의 예술이 뒤샹 랜드로 넘어가지는 않을 것이라고 믿는다. 왜냐하면 뒤샹 랜드는 "예술을 원하지, 뉴미디어의 새로운 미학적 가능성의 연구를 바라지 않기" 때문이다.

마노비치의 오류는 튜링 랜드가 지지하는 예술의 아이디어와, 실제 드러나는 예술 행위를 혼돈한 데에 있다. 1997년에는 아직 이 같은 오류가 허용되었다. 당시의 뉴미디어 아트는 스스로를 '새로운 매체의 새로운 미학적 가능성에 대한 연구'로 묘사하는 데에 이의가 없었다. 그러나 2003년 마노비치가 아르스 일렉트로니카에 관한 글을 쓰면서 유사한 생각들을 전개했을 때에는 이 같은 오류가 심각한 죄악이 되었다.[4] 당시는 아르스 일렉트로니카 같은 맥락이 지원하는 예술의 아이디어와, 오늘날 많은 '뉴미디어 아트'에 내포되어 있는 예술의 아이디어 사이의 분열이 최고조에 이른 시기였기 때문이다.

동시대 예술: 예술의 아이디어

아서 단토는 (마르셀 뒤샹이 1910년대 그의 첫 레디메이드로 소개한 새로운 "패러다임"이 마침내 허용된) 1960년대 이후부터 어떤 내적인 이유가 있는 한 어느 것도, 모든 것이 다 예술이 될 수 있다고 썼다.[5] 그러나 그 이유를 밝히는 것이 항상 쉬운 일이 아니다. 거리에서 만난 어떤 사람에게 '왜 동시대 예술이 진짜 예술인가'를 설명하는 책에서, 프란체스코 보나미는 질문을 계속 피해가는 완곡한 전략을 통해 이 임무에 극적으로 실패한다. 책의 서문에서 보나미는 예술 작품을 이해하기 위해서 "당신에게 필요한 것은 열린 태도"와 호기심, 용기이며, 예술에서 가장 중요한 것은 기술이 아니라 '새로운' 그리고 '적절한' 아이디어라고 설명한다. 그에 따르면 "어떠한 경우에도, 그리고 당신이 다른 사람들보다 먼저 도달하는 것이 가능하다면, 적절한 시기에 적절한 것을 생각하는 것이 중요하다."[6] 그러나 보나미는 '새로운' 것의 개념을 설명하지 않는다. 이처럼 규칙이 완전히 부재한 곳에서 면밀한 조사를 견뎌내는 유일한 한 가지, 그리고 보나미가 계속 되돌아가는 그 한 가지는 바로 아이디어의 중심적인 역할이다. "다른 사람들보다 뜨거운 바람을 잘 일으키는 방법을 배운" 뒤샹과, "뒤샹과 와홀이 존재한 적도 없었다는 듯이" 그림을 그리는 루시안 프로이드Lucian Freud의 '변종적' 예술을 연결하는 유일한 것이 바로 '적절한 아이디어' '적절한 내용들'이다.

나는 보나미의 다소 구조적인 이론들보다 하향 평준화된 미학을 언급했다. 왜냐하면 이것이 우리가 분석하려하는 무대에 대하여 중

요한 무언가를 드러낸다고 생각하기 때문이다. 세계적으로 잘 알려진 비평가이자 큐레이터인 보나미는 자신의 작업을 특정한 '예술 아이디어'에 근거하고 있지 않아 보인다. 오히려 수맥을 찾는 사람처럼 다른 사람들이 보지 못하는 예술을 볼 수 있는 것마냥 작동하고, 거의 항상 옳은 자리에 있다. 분명 가능한 일이다. 왜냐하면 보나미가 선택을 할 때에는 예술계의 다른 구성원들에게 이것이 '옳은' 선택이라는 것을 강요할 수 있는 권한과 방법을 갖고 있기 때문이다. 즉 예술의 맥락적 정의를 암시하는 고찰인데, 그것을 예술이라고 말하는 주변의 맥락이 있기 때문에 결국 예술은 예술이라는 명제에 따른다. 졸린 블래와 존 이폴리토가 설명하듯이 이 아이디어는 지적인 자극(뒤샹)이 지적인 타성(오늘날의 예술계)으로 변화한 것이지 그 이상은 아니다.[7] 예술 작품이 그 아우라로 인하여 규정되고, 또 기술복제시대에 아우라가 더 이상 예술 작품의 필수적인 부분이 아니라면, 그 아우라를 '부여'하는 과정—즉 비평가, 미술관, 갤러리스트, 딜러들의 활동—은 뒤따르는 것이 아니라, 오히려 실제 사물을 예술작품으로 인식하는 과정에 앞선다. 예술은 예술이다. 왜냐하면 비평가들이 그렇다고 쓰고, 미술관이 전시를 하고, 소장가들이 수집을 하기 때문이지 그것의 반대는 아니기 때문이다. 아우라는 이 지적인 흥미, 미술관의 관심, 소장가들이 만든 투자, 기타 등등의 결과이지, 그 원인이 아니라는 것이다.[8]

예술계 내부의 사람들과 외부에서 비판하는 사람들 가운데에서 드물게 등장하는 이러한 이론은 분명히 흥미롭다. 또한 일단 한번 받아들여지면 그것을 뒷받침할 만한 증거를 찾기는 매우 쉽고, 그것을 반대하는 논쟁을 찾는 것은 매우 어렵기 때문이다. 한 예를 들자면 오늘날 예술계의 슈퍼스타인 데미언 허스트Damien Hirst와 또 광고계의

거물 찰스 사치Charles Saatchi가 벌인 영리한 투자, 지극히 단단한 예술계(영국식 순응주의, the English Establishment), 전례없는 사업가적 안목(허스트의 안목), 미술관, 소장가, 갤러리, 비평가, 큐레이터들의 일치 단결된 노력의 결과들을 찾아보는 것은 매우 쉽다. 허스트의 알록달록한 점들이 우리를 사로잡는 이유, 그의 나비 날개가 우리를 매혹하는 이유, 그의 약국과 포름알데히드에 담긴 동물이 오늘날 다른 예술 작품들보다 우리의 고뇌를 구현하는 이유를 설명하는 것이 더 어렵다. 달리 말하면 예술계는 예술 작품을 묘사하는데 사용하는 용어들, 이들을 구입하는데 쓰여진 넘쳐나는 돈, 화이트큐브가 지닌 신성한 분위기들로 인해 여러모로 진작된 아우라를 이들 작품에 부여했으며, 과연 그 이전에도 우리가 이 사물들을 예술작품으로 인식했을지를 이해하는 것이 더욱 어렵다.

이 문제는 분명 문맥 이론을 초월하는, 예술의 정의를 찾으려 했던 시도들이 빈약한 바탕을 지녔던 데에 기인한다. 보나미의 '옳은 아이디어 이론'은 이러한 취약성을 상당히 잘 압축하고 있다. 철학자 마리오 페르니올라Mario Perniola(2000)의 엄청나게 정교한 이론조차도 원하는 결과를 얻지 못한 듯하다. 오늘날 "우리는 어떤 사물은 예술 작품이며 어떤 사람은 예술가라는 것을 '당연'하게 여긴다. 더 이상의 질문도 불필요해 보인다"[9]라고 페르니올라는 썼다. 그러나 경제적 가치와 소통적 가치 이외에 예술을 예술로 만드는 것은 무엇일까?

페르니올라에 따르면 이 질문에 대한 답은 '예술의 그림자'에 있다. 즉 "예술에 속하는 것으로 가장 불안하고 불가사이한 요소를 담고 있는 수상한 형태"이다. 그러나 페르니올라는 이 그림자를 정의하려 하지 않았다. 당연히 그 그림자는 '빛에 노출되는 순간 사라진다'는

것을 의식하고 있는 것이다. 우리는 기껏해야 "실제the real의 화려함" "무기물의 성적인 매력" "반대 논리" 같은 이 그림자의 몇 가지 요소만을 확인할 수 있을 뿐이다. 그 그림자에 빛을 비추는 것은 결과적으로 그것을 사라지게 한다는 것을 의미한다.

이같은 '빈약한' 이론들로부터 드러나는 것은 견고한 내용에 대한 요구이다. 어떤 문제점에 적중하는 예술의 능력이란 문제를 객관화하고, 우리가 분석할 수 있도록 제시해 주는 것이다. 이 점은 또한 매체 특정성media specificity과, "단순히 예술"이 아닌 예술에 반대하는 편견을 일으킨다. 여기에서 편견이란 한편으로 미국의 클레멘트 그린버그를 공격했던 '비난 기억damnatio memoriae'과 관련하며, 다른 한편으로는 예술이 '포스트미디어' 단계로 들어섰다는 사실과도 연관된다. 이 '포스트미디어' 단계는 멀티미디어 설치작품과, 많은 예술가들의 작품을 특징짓는 각기 다른 매체들 사이의 노마딕 전환nomadic shifting으로 가장 잘 나타난다. 특히 로잘린드 크라우스에 따르면 매체 특정성은 1970년대 즈음 이미 극복되었다. 마르셀 브로데어Marcel Broodthaers가 자신의 작품 〈독수리 원칙eagle principle〉에서 "단번에 미학적 재료라는 아이디어를 폐기하고 모든 사물을 유사한 레디메이드로 바꾸어 미학과 상품 사이의 간격을 와해시켜" 버렸던 것이다.[10] 그리고 다른 한편에는 "텔레비전의 구성 요소인 이질성"을 공유하면서 매체 특정성의 종말을 고했던 비디오가 있었다. 크라우스는 "텔레비전 시대에 텔레비전이 방송을 내보내며, 우리는 포스트미디엄 조건에 살고 있다"고 기술했다.[11] 하나의 재료에 머무르는 것이 부적절하다거나 혹은 그 매체의 특수성을 연구하는 것이 심각한 죄악이라는 의미는 아니다. 크라우스는 「매체의 재창조Reinventing the medium」라는 중요한 제목의 다른

글에서 이 점을 설명하고자 한다. 그에 따르면 포스트미디엄 국면에서 매체가 노화되는 순간 예술가들은 매체를 재발견하고 재창조할 수 있다. 곧 매체의 창조적, 미학적 가능성을 모색하는 것이 아니라 예술의 "이론적 대상"으로서 그것을 검토하는 것이다.[12]

동시대 예술: 예술가

『찌꺼기Remainder』는 영국의 예술가이자 문학가인 탐 매카시Tom McCarthy의 첫 소설이다. 여기서 주인공은 큰 사고로부터 가까스로 살아남아 힘든 재활과정을 겪는다. 그는 부분적으로 기억을 상실했지만 수백만 파운드의 보상금을 얻게 된다. 이 돈으로 주인공은 자신의 과거와 현재의 짤막한 일화들을 충실하게 재구성하고 재연하는 방식을 통해서 기억의 진위성을 얻기 위한 끈질긴 시도를 한다. 그 첫 번째 프로젝트는 자신이 거주했었다고 믿는 집의 분위기를 재생산하는 것이다. 벽의 균열에서 지붕 바깥에 있는 검은 고양이, 소리와 냄새를 포함한 아주 작은 부분에까지 세밀하게 무대가 재구성된다. 그리고 여러 '재연 인물들'을 상시 고용하여 내킬 때마다 언제나 그 순간이 다시 살아날 수 있게 했다. 그리고 수백 명의 전문가들과 '재연가들'이 참여하는 다른 많은 프로젝트들이 계속되었다. 그가 주유소에서 겪었던 작은 사건, 살인, 은행강도 등도 강박적으로 재구성했으며 이 모든 것이 사실로 확인되는 순간 경험하는 그 짜릿한 느낌을 되새기기 위해서였다.

그러던 중 어떤 사람이 그에게 물었다. "그 사람은, 아마 (중략)

자기가 무슨 예술가쯤인 줄 생각하나요?" 이에 대해 주인공이 대답했다. "아닙니다. 저는 예술에는 소질이 없어요. 학교 다닐 때에도 없었고요."[13] 이 대목은 많은 것을 말해 준다. 오늘날의 예술은 학교에서 배우는 것이 아니며, 또한 전통적인 예술적 기술과 연관될 필요도 없다는 것이다. 또한 예술은 예지적인 것이며 불필요하다는 것도 이야기한다. 다시 말해 사물과 무관하며 대신 프로젝트에 관한 것이며, 사용가치가 있는 어떤 것도 생산하지 않지만 전적인 헌신, 여유로운 자금, 다양한 분야의 다수 전문가들이 참여할 필요가 있다.

이 그림에 등장하는 예술가의 모습은 천재라는 낭만적 시각에 아직도 굳게 근거하고 있다. 분명 그 모습은 오늘날의 기준에 맞추어 갱신된 천재이다. 올라퍼 엘리아슨은 뉴욕의 다리 버팀목에서부터 쏟아져 내리는 계단식 폭포를 만든 인물이다. 그리고 매튜 바니Matthew Barney는 천재에 대한 이상적 시각을 완벽하게 구현한다. 그는 전체를 남성 생식기에 대한 세련된 알레고리로 구상한, 전례가 없는 길이의 필름을 제작하는데 5년을 쏟아 부었다. 낭만적인 천재란 유명 인사로서의 지위를 획득하고, 훌륭한 사업가가 되어야 한다. 허스트, 마오리치오 카텔란Maurizio Cattelan, 프란체스코 베졸리Francesco Vezzoli 같은 인물들을 생각해 보자. 이들보다 훨씬 앞서 제프 쿤스Jeff Koons와 워홀이 있었다. 우리가 만약 고귀한 예술의 절정으로부터 예술가들의 복잡하고, 얼룩덜룩한 동물세계로 점차 내려가 본다면, 낭만적인 천재의 많은 부분이 사라지게 될 것이다. 그러나 단 하나 불변하는 것, 우리가 예술가에게 항상 기대하는 한 가지는 바로 프로젝트, 즉 아이디어에 대한 전적인 집념이다. 이 하나의 길잡이가 성립되면 그 외의 모든 것은 논의와 재교섭에 달렸다. 여기서 완전한 자유라는 신화는 다시

완전히 반대되는 행로의 선택을 허용한다. 그것은 손재주의 선택으로서, 하나의 언어만을 강박적으로 육성하는 기술적인 기량이다. 예술가들은 필명이나 단체 뒤로 그들의 정체를 숨길 수 있다. 이러한 측면에서 존 커린John Currin과 같은 아카데미화풍의 화가는 숙련된 장인들을 데리고, 대리석으로 자신의 흉상을 제작하는 쿤스 부류들과 의기투합할 수 있다. 쿤스 같은 부류들이 스스로를 작품의 중심에 놓음으로써 예술가라는 개인의 숭배를 강화하는 것과 달리, 동시대 예술에서 개개인의 기여가 공동제작 결과물로 통합되는 공동작업 플랫폼을 만나는 것도 어렵지 않다. 예술적, 비평적, 기획적 단계에서 활동하는 인도의 RAQS 미디어 콜렉티브RAQS Media Collective 같은 단체가 존재하는 것도 전혀 놀라운 일이 아니다.

동시대 예술: 한계

알레산드로 달 라고Alessandro Dal Lago와 세레나 지오르다노Serena Giordano는 『아우라의 상인들Mercanti d'aura』에서 '목적성'이라는 개념은 예술이라는 사물이 극복할 수 없는 장벽을 대표한다고 주장한다. 어떤 사물이 목적성을 지니면 그것은 예술이 아니며, 예술은 무목적성에 충실하기 때문이다. 곧 예술은 그 자체로 존재하게 된다. 이두 저자는 목적을 갖고 창조된 사물들(패션, 디자인, 그리고 모든 문화산업계의 생산물)은 불편한 속성을 지니게 되고, 이는 이와 반대되는 사물(예술)을 더욱 강력하게 만든다고 한다. 목적성을 지닌 사물이 우리를

불편하게 하는 이유는 이들이 모든 면에서 예술작품이지만 또한 '종속적인 산물이라는 오명이 붙은 서비스'이기 때문이다.[14]

확실히 이 이론은 상당히 설득력을 지닌다. 19세기 말 심미주의자들이 생각했던 예술을 위한 예술이라는 아이디어는 20세기 예술과 비평 속에서 여러가지 다양한 형태로 우리와 함께 있어 왔다. 그러나 동시대 예술계를 계속 부수적인 활동으로부터 위협당하는 상아탑으로 보는 것은 솔직히 시대착오적이다. 모든 예술은 나름의 '예술계'를 갖고 있으며, 이들이 만들어 놓은 대부분의 인공물들은 이러한 예술 세계들의 규범에 따라 평가될 수밖에 없다. 예술계들은 각기 일련의 인공물(보통 매우 제한된 수의 연작들)을 생산할 수 있으며, 생산해 왔거나 혹은 지속적으로 생산하고 있는데 그 한 예가 동시대 예술계이다. 이는 여러 가지 이유에서 발생한다. 왜냐하면 분명히 이 가운데 일부 '예술계'들 사이에 벌어진 역사적인 분열은 꽤 최근의 일이기 때문이며, 동시대 예술 신화의 일부인 모더니즘 같은 특정 현상들은 일정 간격을 두고 계속 발생하는 조정단계를 이미 예측하고 있기 때문이기도 하다. 그리고 마지막으로 동시대 예술계는 사심이 없는 자유 실험의 장을 의미하므로, 항상 다른 예술계들이 이례적으로 보는 접근방식과 인물들에게 특히 관대했기 때문이다.

달리 말하면, 동시대 예술계의 피부는 다른 예술계의 피부보다 투과성과 침투성이 훨씬 더 높다. 그리고 역사적으로 어떤 시기에는 다소 덜 투과적이었던 것으로 판명되었던 반면, 베를린 장벽이 무너지고 예술시장이 1980년대 말의 불황을 극복한 1989년 이후부터는 분명 오염에 더욱 개방적이었다. 제르마노 첼란트Germano Celant는 자신의 비평과 기획 활동에서 이 점을 자주 강조해 왔다.[15]

"예술은… (중략) 끈질긴 재창조와 접촉의 과정으로서 스스로를 표현하고 제시하기 위하여, 건축에서 패션에 이르는, 디자인에서 영화에 이르는 다른 언어들과의 결합과 융합을 수용해야 하는 것뿐만 아니라 모든 매체를 사용하는데 있어서 융통성있게 스스로를 표현해야 한다는 점을 마침내 이해했다."

이러한 상황은 두 가지 운동을 유발했다. 그 하나는 차용으로서, 예술가들에게 다른 매체의 활용을 장려하고, 동시대 예술계 안으로 다른 매체를 받아들이거나 다른 예술계로 옮겨가는 것이다. 그리고 또 다른 하나는 융합으로서 많은 혼성적, 경계선의 인물들(영화감독, 디자이너, 음악가 등)이 그들의 작품을 동시대 예술의 장으로 가져 오는 것이다. 예상했던 대로 이것은 '제국의 국경선'에서만 벌어지는 일이 아니라, 가장 중요한 인물들이 연관된 정점에서도 벌어진다. 바나나 쉬린 네샤트Shirin Neshat처럼 베니스비엔날레에 작품을 전시한 이들을 생각해 보자. 그리고 헐리우드 영화를 감독한 로버트 롱고Robert Longo에서 캐스린 비글로우Kathryn Bigelow, 또 줄리안 슈나벨Julian Schnabel 같은 수많은 예술가들을 생각해 볼 수 있다. 혹은 영화 〈이터널 선샤인Eternal Sunshine of The Spotless Mind〉(2004)(역자주; 국내 개봉시 제목)에서 미쉘 공드리Michael Gondry 감독과 함께 시나리오상을 수상한 피에르 비스머스Pierre Bismuth도 있다. 또 루이 비통과 협업한 무라카미 다카시, 알바 노토Alva Noto라는 이름의 음악가로 활동하는 칼스텐 니콜라이Carsten Nicolai의 이중적 정체성, 피터 그리너웨이Peter Greenaway의 노마디즘도 마찬가지이다.

이 모든 것은 또한 동시대 예술계의 내적인 발전에 힘입어 가능해졌다. 이로 인해 동시대 예술계는 점차 문화산업과 쇼 비지니스의 한 분야로서 스스로의 존재를 만들어 가고 있다. 그리고 전통적으로 더 보수적인 미술관과 기관은 논란의 여지가 되거나 실제 논란거리가 된 패션과 디자인 관련 전시를 유치하는 방식으로 이러한 과정을 가능하게 하고 있지만, 분명 하나의 경향을 만들어가는 중이다.

동시대 예술: 가치

시각예술 작품은 유일하고 (혹은 제한된 수량으로 제작되며), 소장 가치가 있고, 따라서 금전적인 가치가 있는 인공물로 의도된 것인데, 어떻게 이 모든 것들이 시각예술 작품의 전통적인 개념과 손잡을 수 있었는지에 대한 질문은 지속적으로 조정되는 중이며 분명 몇 가지 흥미로운 타협을 수반한다.

동시대 예술계에서의 가치란 비평, 미술관, 그 외의 기관들, 상賞, 전시와 예술시장을 포함하는 복잡한 시스템의 결과이다. 모든 구성원을 일일이 다룰 수 없으므로 필자는 무엇보다 예술시장에 대하여 논의할 것이며, 필자의 분석에 따르면 이것이 뉴미디어 예술계의 잃어버린 고리를 보여준다.

예술시장은 19세기 이후 시각 예술계에서 중요한 역할을 해왔다. 당시는 예술이 점점 제도권과의 연계를 잘라내고, 사적인 활동으로 변모하고 있었으며, 이는 주로 사회적 명성을 찾는 교양있는 부

르조아들을 위한 활동으로 태어났다. 그리고 이러한 사회적 명성이란 오로지 문화계와의 생산적인 관계만이 부여할 수 있는 것이었다. 특히 2차 대전 이후 예술은 시장과 더욱 묶이게 되었다. 시장이 비교적 저조했던 시기에는 '예술의 비물질화'가 가능했지만 1980년대 시장이 회복되자 잘 팔리는 인공물에 대한 수요가 부활했던 것이다. 이렇게 회화나 조각 같은 전통적인 활동이 전면에 나서게 되었다. 1989년 주식시장의 붕괴는 다른 중요한 요소들—새로운 지정학적 상황과 더불어 에이즈AIDS가 그 세대 예술가들 전부를 말살시킨 일—과 더불어 1990년대 초 지형을 바꾸는 중심 역할을 했던 것이다.

뒤를 이어 등장한 국면은 아직도 진행 중이며 여러 가지 이유로 인해 매우 복잡하다. 세계화Globalization는 새로운 예술 시나리오, 새로운 전시 플랫폼, 새로운 시장을 만드는 중이다. 비엔날레같이 중요한 한시적 예술 행사들이 우후죽순으로 생겨나면서 문화 관광을 위한 새로운 행선지들이 만들어지는 중이다. 현대미술관들은 개보수 중이며, 세계적인 미술관으로서의 영역을 실험하고, 미술관이 그 자체로 예술적인 사물이 되어 간다. 또한 이들은 담고 있는 내용보다 그 그릇을 더 멋지게 보이도록 하고, 제공하는 서비스를 확대하고, 서비스업과 언론, 문화가 핵심적인 역할을 하는 사회 안에서 스스로가 중심이 되어 간다. 마지막으로 정보 사회의 도래는 10여개가 넘는 새로운 잡지의 출시와 함께, 비평을 위한 플랫폼을 양적으로 늘려왔다.

예술시장은 이 같은 변화의 선봉에 서 있다. 사설 갤러리들은 행사를 개최한다. 이들은 컨템포러리 아트페어를 통해서 미술관 컬렉션의 구성을 점차 조건 짓는다. 미술 잡지의 광고란을 사서 예술 비평을 재정적으로 지원한다. 그리고 아무리 도덕적인 경우라고 해도 이

양자 간에 만들어진 관계는 진정한 교환이 아니지만, 불가피하게도 사설 갤러리들은 만들어지는 선택을 조건 지을 수밖에 없다. 아트페어는 지난 10년간 수치상으로 증가했다. 그 가운데 아트 바젤Art Basel이나 프리즈Frieze, 뉴욕의 아모리쇼Armory Show 같은 몇몇의 아트페어는 국제관광산업에서 중요한 문화 행사로 자리매김 했고 미술관 전시나 비엔날레와 유사한 지위를 갖게 되었다. 마지막으로 경매는 '2차 시장secondary market'의 주요 무대이지만 점차 동시대 예술과 소위 '1차 시장primary market'에 개방되었고, 이들의 변동은 예술가들의 경력에 영향을 주고 있다.

스페인의 비평가 파코 바라한Paco Barragán은 『아트페어 시대Art Fair Age』(2008)라는 저서에서 아트페어를 "도시 엔터테인먼트 센터Urban Entertainment Centers"[16]로, 오늘날의 예술품 수집을 피라미드 형태로 정의했다. 피라미드의 가장 아래 단계에서 예술은 명성의 원천이자 확신으로서의 '사회적인 재화'로 추구된다. 다음 단계에서 예술은 '화폐 자본'으로서 수집되며 다시말해 투자 가치를 위한 것이다. 다음 세번째 단계에서는 예술을 확실한 매력을 지닌 '브랜드'로 간주하여 시장 전략에 포함시키는 기업들을 찾아볼 수 있다. 물론 가장 상위에는 예술에서 지적인 만족을 얻고자 하는 개인 소장가들이 있다. 그리고 이 소장가들은 자신의 컬렉션을 계속 공공 영역으로 옮겨놓는다. 자신의 컬렉션을 미술관에 기증하거나(쥬세페 판자 디 비우모Giuseppe Panza di Biumo), 기존의 기관을 인수하거나(프랑스 사업가 프랑소아 피노Francois Pinault가 새로이 소유한 팔라조 그라씨Palazzo Grassi처럼) 혹은 자체 재단을 세우는 방법(토리노Torino의 산드레토 레 레바우덴고 재단Fondazione Sandretto Re Rebaudengo처럼) 등으로 제도화의 과정 속에 자신의 영향력

을 강화시킨다.

동시대 예술계와 그 경제 사이의 밀착 관계는 영국의 비평가 줄리안 스탈라브라스Julian Stallabrass가 저서 『예술주식회사Art Incorporated』(2004)에서 날카롭게 분석한 바 있다. 이 책은 '신세계 체제에서의 예술의 규제와 기업'에 주안점을 두고 있다.[17] 그에 따르면 예술의 미시경제학은 일군의 딜러와 비평가, 소장가들에 의해 다스려지는데, 이 점이 바로 세계자본주의와 대중문화의 규칙들로부터 스스로의 자유를 보장한다. 그러나 동시에, 동시대 예술은 하나 이상의 의미를 지니는 거대한 자본주의 시스템의 은유로 볼 수 있다.

1990년대 예술의 핵심이 되는 특성들—다문화주의, 설치예술의 성공, 젊음의 강조—이 경제와 밀접하게 연관된다는 점을 입증한 후에 스탈라브라스는 예술계의 경제가 생산을 결정하는 방식에 대하여 역설했다. 저자는 대부분의 다른 예술계들이 용도의 경제학에 근거하는 반면, 동시대 예술의 핵심 사업은 "매우 부유한 국가나 기업, 혹은 개인만이 소유할 수 있는 희귀하거나 유일한 사물의 생산"으로 구성된다 (p.102)고 설명한다. 최근 수십 년간 이 같은 특수한 경제는 다소 기이한 타협 방식을 초래하면서 기술적으로 복제가능한 언어의 존재와 합의에 이르게 되었다. 예술시장 내에서 극히 한정된 수량으로 존재하는 사진과 비디오는 매우 고가이며, 보증서가 따라오는 반면, 쿤스와 무라카미 다카시 같은 예술가들은 전문가들을 시켜 채색한 디지털 이미지를 제작하는데, 무한대로 복제가능한 파일을 손으로 그리는 완전히 전통적인 (회화) 활동을 통하여 유일한 예술 작품으로 탈바꿈시킨다.

그리고 시장의 기복은 또한 생산되는 예술의 유형에도 분명히 영향을 준다. 전통적인 (그리고 쉽게 잘팔리는) 언어와 더 어려운 형식

사이의 끝없는 투쟁 속에서, 전자는 경제 호황 때마다 예측 가능한 부활을 경험하게 되지만, 후자는 불황 때마다 "예측 가능하고 기계로 작동되는 과정"을 통해 더욱 힘차게 등장한다.(p.107)

　　이러한 체계의 특성들은 거의 항상 예술가들을 궁핍으로 몰아넣는다. 소수의 유명한 이름이 한몫 잡을 때도 있지만, 대부분의 예술가들은 소득 수준에서 볼 때 아래쪽 끝에 위치한다. 빈곤은 시스템의 특정 작동방식이 불러오는 부작용이자 모순이며, 이상理想이 되기도 한다. 그래서 빈곤은 예술과 어울린다. 예술가는 고급스러운 직업이며, 대개 상위 사회에서 엄선된 사람들이지만 소득은 낮다. 그리고 흔히 다른 활동을 통해서 자신의 예술 활동 비용을 조달한다. 스탈라브라스의 결론에 따르면 "전체적으로 예술시장은 원시보호지역이다. 신자유주의적 근대화의 폭풍이 상업화가 덜 이루어진 다른 많은 활동들을 휩쓸어버린데 반해 예술시장은 지금까지 영향을 받지 않았다. 그 지위가 예술시장에 사회적 영예와 자율성을 부여하지만, 간혹 예술시장의 토대가 되는 이상한 시장에서 오기도 한다."(p.114)

　　우리는 스탈라브라스의 견해가 다소 지나치게 평범하다고 주장하며 반박할 수 있다. 예술은 전적으로 다르며, 오로지 시장의 돈과 결탁되어 있지만은 않기 때문이다. 우리는 지금의 시간도 200년 후에는 재구성될 것이기 때문에 경매 가격이나 기업 투자, 개인 소장가들과 관련이 없다고도 할 수 있다. 그러나 스탈라브라스가 처음부터 우리에게 경고했듯이, 예술 경제의 변동이 비평적 논의와 미술관 컬렉션 구성에 영향을 미치고 있다는 점으로 보아, 그의 견해는 어느 정도 사실이다. 즉 "예술계는 유대와 상업이라는 다수의 중첩되는 영역으로 이루어졌기 때문에" 수직적으로는 층위를 이루고, 수평적으로는 혼성적

이다.(p.25)

　　이것은 또한 다른 예술계에도 적용될 수 있으며, 바로 이 점이 체계적인 사유를 어렵게 만든다. 동시에 다양한 예술계들이 서로의 운명에 상호 영향을 주면서 교차하는 곳이 바로 이 수평적인 면에서 이다.

뉴미디어 아트: 예술의 아이디어

　　지금까지 보았듯이, 뉴미디어 예술계는 모든 종류의 기술을 실험해보고 싶어하는 예술가들에게 동시대 예술의 구속과 한계로부터 벗어날 수 있는 기회를 제공하고자 등장했다. 다시 말해, 동시대 예술계는 고유의 경제와 함께 매체의 실험보다 내용에 대한 비평적 선호도에 따라 조건 지어지는 곳이기 때문이다. 뉴미디어 아트는 이러한 구성 형태에 도전하기보다 그것을 당연하게 여기고, 뻔뻔스러울 정도로 무한대로 복제한다. 에드워드 A. 쉔켄은 『미디어아트 역사Media Art Histories』에서 동시대 예술은 뉴미디어 아트를 결코 받아들이지 않았으며, 예술, 과학, 기술 사이의 관계에 근거하는 해석의 유형을 항상 거부해왔다고 한다.[18] 이 말은 곧 동시대 예술은 결국 이러한 방식으로 설명될 수밖에 없음을 암시한다.

　　2006년 아르스 일렉트로니카 센터와 여기에 연계하여 매년 개최되는 페스티벌의 디렉터 게르프리드 스토케Gerfried Stocker는 이 같은 예술의 아이디어를 다시 논하기 시작했다. 수사적인 제목의 글 「미래

의 예술The Art of Tomorrow」은 여러가지 측면에서 중요하다.[19] 스토케는 지금까지의 새로운 기술 분야의 발전은 아르스 일렉트로니카 같은 페스티벌의 구조와 기능을 재고하게 하지만, 기본적으로 예술의 아이디어에 도전하지 않는다는 것을 인정했다. 다시 말해 예술은 "미래의 테스트 드라이브"이며(p.7), 미디어 아트는 "실험으로서(…) 이 '새로운 예술'의 창작자와 지지자들로 하여금 기술자나 연구자들과의 협업으로 이끌어주며(p.11), 기본적인 특성은 '재현의 매체'로서의 도구적 미디어 사용을 넘어, 미디어를 도구와 매체, 그리고 그 주제가 되도록 만드는 것"이라고 자랑스럽게 결론지었다.

> "이미지와 소리의 결과물들로 군대를 동원하거나 해산시킬 수는 있지만, 결국 미디어 아트는 대권을 장악하지 않는다. 오히려 적용된 미디어의 특징들이 화음을 이루고 있는 그 속성으로 장악이 가능하다. 전통적인 예술 양식과 행동 도식을 미디어 아트에게 넘겨주는 것은 전혀 큰 성과가 아니다. 여기서 도전은 새로운 것을 발명하고자 하는 것이다."(p.13)

스토케의 목표는 동시대 예술이며, 그의 관점에서 볼 때 동시대 예술은 단지 "전통적 예술 양식과 행동 도식을 미디어 아트로 옮겨놓기 위해" 새로운 매체들을 다루는 반면, 미디어 아트는 의식적으로 다양한 매체를 동원한다. 스토케는 분명 동시대 예술계의 전통적인 틈새와 명성을 향한 예술가들의 갈망, 또 아날로그식 태도에서 시작하여 뉴미디어 아트의 문을 통해 동시대 예술로 진입하려는 이들의 작품에 반대 입장을 취하고 영역을 구분한다. 그는 동시대 예술계가 새로운 매체의 광범위하고, 비전문가적, 비자기−참조적 사용이라는 중요성을

경시한다는 단순한 개념을 취하고, 뉴미디어 아트가 미래의 기술을 실험하는 시험대이자 장이라는 확고한 시각을 지니고 있다. 그러나 뉴미디어 아트의 방어적인 태도와는 별개로, 이 시각이 실제 어떻게 다른 두 가지 갈래를 한데 모으게 되었는지를 관찰하는 것이 중요하다. 여기서 한 갈래는 미디어, 디자인, 산업적 연구와 관련한 매체의 실험이고, 다른 한 갈래는 사회적, 정치적, 문화적 결과(후자를 손상시킴으로써 전자를 우선시하는)와 연결되는 새로운 기술의 접근 방식이다. 분명한 위험 요소는 스펙터클이나 오락, 거대한 장난감 같은 예술품, 또는 문화산업용 원형과 같은 경향이 이를 대체하는 것이다. 만약 이러한 상황이 벌어진다면 뉴미디어 아트 행사는 다음의 우스운 발췌문이 묘사하는 것과 유사해지는 위험을 감수하게 된다. 그것은 기어트 로빈크가 『제로 코멘트Zero Comments』에서 인용하고, 2006 ISEA 페스티벌에 대한 논평에 쓴 내용이다.[20]

 "'인터랙티브 도시'에 관한 금번 페스티벌의 상상력은 오락 정신으로 특징 지어지는 듯하다. 그것은 중산층 소비자 스펙터클과 경험 경제를 더욱 지향하는 것과 같은 오락이다. ISEA에서 가능했던 예술적 경험들의 사례를 들자면,

 • 아이스크림 먹기와 가라오케 하기
 • 산호세에 있는 노인한테 전화를 걸어 당신과 그들과의 공통점 이야기하기
 • 기계의 버튼을 누르고 자기 사진이 붙은 예술적인 항공권 얻기
 • 도시 공간에 운동 경기를 적용하는 방식으로 마치 운동 경기장인 듯 도시를 표류하기

- 학회 주변을 돌고 친구들과 이야기하면서 블루투스를 통해 자신의 소셜네트워크를 시각화하기
- 학회 근처에서 스케이트 보드를 타는 사람들이 만드는 시끄러운 음악을 보기/듣기
- 기차를 타는 중에 핸드폰으로 산호세에 관한 성적인 공상과학 이야기 듣기
- 공공장소에서 한 단어의 메시지를 만들기 위해 조명 스위치를 켰다 껐다 하기
- 무선 디지털 데이터의 다채로운 3D 재현을 보기"

만약 이것이 뉴미디어 아트의 '주류'를 대표한다면, 비평가, 큐레이터, 그리고 무엇보다도 예술가들이 오락 세계와의 의심스러운 유대를 연상시키는 용어와 관계를 끊고, 단체로 동시대 예술계로 옮겨가는 것이 정말 놀랄 일인가?

우리는 뉴미디어 예술계가 전적으로 스토케의 입장과 같지 않으며, 카나링카kanarinka에 의해 낙인찍힌 '부적절한 모바일 오락'과도 동일시하지 않는다는 점에 반박할 수 있다. 다음 장에서 우리는 도르트문트의 하트바레 미디어아트협회Hartware MedienKunstVerein의 경우를 들고자 한다. 아른스가 디렉터로 있는 이곳은 완전히 다른 시각을 구현하고 있다. 하나의 끝점과 또 다른 끝점 사이에는 스토케의 관점이 오히려 소수의 시각이 될 만큼 무수히 많은 미묘한 차이들이 있음을 파악할 수 있다. 그러나 이것은 어쨌든 "상업적인 설계 디자인과 미술관 전략" 사이에 모호하게 자리잡은 지배적인 소수이며, 로빈크의 언급대로, 이들은 이 영역에서 유통되는 모든 예술적 생산에 영향을 미친다.

뉴미디어 아트: 예술가

『디지털 시대의 예술Art of the Digital Age』에서 브루스 완즈Bruce Wands[21]는 디지털 예술가들을 기술적인 숙련과 "기술적 호기심"을 적정량 갖춘 사람으로 묘사한다. 그들은 흔히 다른 프로그래머들, IT 기술자들과 협업한 경험이 있는 프로그래머들이며, 새로운 기술에 매료되어 연구와 실험의 측면에서 예술을 바라보고, 정립된 언어들의 관례로부터 선뜻 전향하여 새로운 영역으로의 모험을 감행하는 탐험가들이다.

이같은 정의가 우리가 지금까지 논의해 온 바에 어떤 새로운 것도 더해주지 못할지라도 여러 가지 측면에서 볼 때 흥미롭다. 우선 뉴미디어 아트는 예술가를 천재로 간주하는 낭만적인 개념을 완전히 극복한 것으로 보인다. 그리고 예술가를 장인으로서의 예술가, 혹은 과학자로서의 예술가로 보았던 르네상스식 모델로 돌아가는데 더 관심이 있어 보이기도 한다. 프로그래밍에 대한 익숙함이 또한 뉴미디어 아트 예술가를 사회학적으로 흥미로운 또 다른 영역으로 데려가는데 이것이 바로 해킹이다. 여기서 해킹은 그 본래의 의미로 사용되는 것이며 대중매체로부터 얻는 부정적인 어감과는 구분된다.

많은 뉴미디어 예술가들은 해커이며 스스로를 해커라고 생각하는데 사실상 해커 윤리학과 많은 부분에서 공통점을 지니고 있음을 지적하지 않을 수 없다. 자기 작품에 대한 엄청난 열정, 수익에 대한 적은 관심, 지식을 공유하는 성향, 자유로운 정보 유통에 대한 믿음이 그것들이다.[22]

2003년 넷아트 그룹 [epidemiC]은 묘한 사회적 합선을 활성화시키면서 해킹과 맞물리게 되었다. 아르스 일렉트로니카 페스티벌에 초대받은 [epidemiC]은 〈이중은폐 초대Doubleblind Invitation〉라는 프로그램을 제작했는데 코드 형식으로 볼 때 이것은 아름다운 '교란 코드obfuscated code'로 보이고, 캘리그램처럼 형식화 되어 있었다. 이 특정 예술 형식을 향한 경쟁이 존재하는 해킹 세계에서 이것은 엄청난 영광으로 간주되는 기술적인 개가이다. 그러나 일단 실행이 되면 [epidemiC]의 코드는 외견상으로 큐레이터인 크리스티안 폴을 대신하여 십여 명의 해커들, 교란 코드의 팬들에게 이메일을 보내고, 페스티벌에 참여하도록 초대했다. 초대 받은 사람들의 일부는 당황스러워했고, 또 다른 일부는 열광적이었는데, 이러한 반응은 두 개의 유사한 문화적 입장 사이의 근접성과, 프로그래밍에 대한 두 가지 다른 접근 방식 사이의 기본적인 차이를 모두 보여준다.

이처럼 뉴미디어 예술가의 초상은 추상적임에도 불구하고 동시대 예술계가 육성한 예술가의 유형으로부터 멀리 떨어져 있다. 이같은 동시대 예술계와 뉴미디어 예술계 사이의 차이는 역사의 문제이기보다 인류학의 문제로 간주하고 싶기도 하다. 그리고 이제까지 보았듯이 동시대 예술계는 '경력' 예술가라는 개념과 전적으로 단절되어 있는 이례적인 사람들을 간혹 허용할만큼 투과성을 지니고 있지만, 기본적으로 일절 시장경제가 없는 예술계의 매력은 지식을 발전시키고 디지털 미디어의 장을 탐구하면서 매우 견고히 남게 된다.

케이시 리스Casey Reas가 여기에 딱 맞는 경우이다. 미국인 예술가 리스의 작품은 과정을 규정하고 그것을 이미지로 변환시키는 것으로 이루어진다. 즉 그는 컴퓨터 작동으로, 움직이는 이미지 생성 프

로그램을 만든다. 생성된 이미지들은 원한다면 비디오나 출력물로도 변환이 가능하다. 기존의 도구에 만족하지 못한 리스는 2001년 예술가이자 디자이너인 벤자민 프라이Benjamin Fry와 협업하여 〈프로세싱 Processing〉을 만들어 냈다. 이것은 오픈소스 프로그래밍 언어로써 이미지, 애니메이션, 인터랙티브 설치를 만드는데 필요한 프로그램이며 무료로 다운로드가 가능하다.[23] 〈프로세싱〉은 이제 많은 예술가, 디자이너, 연구자들이 사용하고 있으며, 분명 리스 자신도 자기 작업에 활용하고 있다. 리스는 갤러리와 일하고 있지만 무엇보다도 자신을 프로그래머이자 디자이너, 연구자로 간주한다. 그는 책을 쓰고, 컨퍼런스를 개최하며, UCLA의 디자인과 미디어 아트과에 참여하고 있다. 또한 결과물(프린트, 비디오, 설치)은 한정판으로 제작하지만 그가 만든 프로그램은 오픈소스 라이센스를 가지고 배포된다. 리스는 주로 전세계를 돌며 〈프로세싱〉에 관한 강의와 워크샵을 운영하면서 생활하고 있다.

뉴욕의 미디어 예술계에서 이같은 이야기는 듣기 어렵지 않다. 자신의 재능과 노력을 한시적인 공동 실험에 쏟고, 원작자의 권리를 스스로 희생하는 예술가들을 만나는 것이 어렵지 않은 것과 마찬가지이다.

뉴미디어 아트: 한계

뉴미디어 예술계는 예술시장을 수반하지 않는 유통체계 경제가

뒷받침 하고 있다. 이러한 상황은 뉴미디어 예술계에서 유통될 예술 작품을 기획하고 제작하는 방식에 중요한 영향을 미친다. 희소성이 있는 작품과 한정판의 유통에 근거하는 시장은 물신숭배, 영속적인 존재를 보장하는 사물, 제한된 복제가능성, 제작에 사용된 재료보다 높은 화폐 가치 등을 요구한다.

이 같은 한계들로부터 벗어난 예술 작품은 비물질적, 개방적인 형식으로 존재 가능하고, 작품과 감상자 사이의 관계로부터 확립된다. 물신숭배적 사물과 금전적 가치의 원인과 결과가 되는 아우라를 거부함으로써 예술 작품이 다른 종류의 인공물로부터 스스로를 구분할 수 있는 바로 그 특성을 상실하는 것이다. 우리가 만약 여러 가지 산재된 사실들을 열거한다면 다음과 같다. 뉴미디어 예술계는 작품의 기능적인 가치에 반대하지 않으며, 오히려 적극적인 참여를 유도한다는 점, 뉴미디어 예술계에서는 테크네techne가 내용을 압도한다는 점, 뉴미디어 예술계는 시각 예술에서 음악, 드라마, 무용에 이르는 다양한 원칙들이 각각의 '세계'를 떠나서 모인 결과물로써 만들어졌다는 점이다. 이 모든 요소들을 고려해보면 뉴미디어 예술계가 요구하는 전형적인 예술 작품이란 당연히 혼성적이며, 뉴미디어 예술계의 한계들은 결코 고정되지 않는다는 것이 명확해진다.

동시대 예술계가 최근에야 다른 원칙들에 문을 개방한 것과 달리, 뉴미디어 예술계는 본래 학제적이다. 그러나 이 '개방성'은 전적으로 두 가지 형태를 취한다. 동시대 예술계가 소수의 경우와 특정 조건 안에서 타학문의 작품을 환영하고, 그 학문에 '예술'의 지위를 부여하는 것과 달리, 뉴미디어 예술계는 작품에 있어서 '임시대기센터temporary holding center'이다. 매우 급진적이거나 미미하여 어느 누구도

관심을 보이지 않는 작품들이 이 세계로 진입하는 유일한 열쇠는 창조적으로 기술을 사용하는 것이다.

그렇긴 해도 뉴미디어 예술계는 상이한 프로젝트들을 나란히 유치하는 데에 전혀 문제가 없다. 가령 상업적인 전자 음악이라는 경쟁의 세계에서 살아남기에는 너무 급진적인 전자 음악 프로젝트들, 다국적 비디오게임 회사의 유통 조건을 충족시키지 않거나 혹은 부분적으로만 충족하는 실험적인 게임 디자인들, 실제 건물로 실현되지 않을 실험적인 건축 프로젝트들이 있으며 이 외에도 많이 있다.

이 프로젝트들 가운데 몇몇은 실험적인 단계를 일단 거치고 나면 다른 길을 모색하거나 '예술'이라는 정의를 포기한다. '인디게임indiegames' 혹은 '컴퓨터 디자인'처럼 보다 더 명확한 정의를 도입하기 위해서이다. 뉴미디어 예술계는 흔히 다양한 영감을 얻고 의도한 실행들을 연결하는 유일한 접합제로 남아있다. 만약 뉴미디어 예술계에 한계가 존재한다면, 이 한계들은 대부분의 경우 여권 없이도 계속 건너다니는, 개방되고 유동적인 경계이다.

뉴미디어 아트: 가치

뉴미디어 예술계 안에 예술시장이 부재한다는 것은 가치부여과정이 뉴미디어 아트에 속하는 분배와 비평적 논의체계에 밀접하게 연관되어 있음을 의미한다. 우리가 사물에 대한 물신숭배적 욕망과 문화적 가치와 금전적 가치 사이의 모호하고 흔들리는 관계를 제거한다면,

문화적 가치란 비평적 논의에 놓인 작품의 현존과 뉴미디어 아트의 분배 회로 안의 유통, 그리고 해당될 경우, 주요 미술관의 소장 여부와 직접적으로 연관된다. 『레오나르도Leonardo』(1968년 설립되고 MIT출판사가 출판하는 학술지)에 실리고, 아르스 일렉트로니카와 ISEA 같은 페스티벌에 참가하고, 칼스루헤에 있는 ZKM에 소장되는 일련의 일은 예술가의 경력으로보아 돌파구적 지점을 대표한다.

분명 뉴미디어 예술계도 하나의 경제를 갖고 있지만 매우 독특한 경제이다. 예술의 생산, 분배, 비평은 사적인 재정 지원과 공적인 재정 지원으로 가능해진다. 다른 예술 분야에서와 마찬가지로 사람들은 흔히 작품을 감상하는데 돈을 지불한다. 예술가들 입장에서 보자면 그들이 행사에 참여할 때에는 대개 조직하는 주체가 작품의 운송과 설치 비용, 예술가의 여행과 숙식비는 물론 기타 비용을 지불하는데, 이것이 음악이나 공연예술같이 퍼포먼스나 볼거리와 관련된 다른 예술계에서는 일반적인 일인데도 불구하고 동시대 예술계에서는 들어본 적이 없다.

그 밖의 것들은 동시대 예술계에서와 같이 동일한 규칙이 적용된다. 즉 생활비를 벌기 위해 예술가들은 거의 항상 다른 부업을 하고 있다. 대개 예술가들의 작품이나 최소한 유사 숙련된 기술과 관련된 것이다. 많은 예술가들이 대학이나 예술학교의 뉴미디어 아트과에서 가르치며, 기획자이거나 학자이고, 웹 디자이너나 소프트웨어 개발자, 시스템 관리자, 프로그래머로 활동하고 있으며, 또는 언론이나 커뮤니케이션 분야의 직업을 가지고 있다.

소득을 늘이기 위하여 다수의 예술가들은 동시대 예술계로 진입한다. 작품을 예술시장에 따르는 형식으로 번역하여 유일하거나 제

한된 수의 설치작품, 판화, 비디오 등을 제작한다. 일부는 비디오게임 시장, 디자인과 패션이나 음악 같은 다른 유통 체계 안으로 슬쩍 진입하지만, 다른 한편에서는 소프트웨어 유통모델을 적용하기도 하며, 작품을 무제한으로 저렴하게 판매하던가, 간단히 기부금을 요구하는 차선책들도 모색한다.

인터넷: 예술의 새로운 맥락

1990년대 인터넷과 소비자용 컴퓨터의 출현은 단순히 기술적인 맥락에서뿐만 아니라 예술의 전경을 완전히 바꾸어 놓았다. 정보사회의 도래는 예술의 사회적인 역할은 물론 유통 체계에도 큰 영향을 미쳤는데, 예술 작품과 대중의 관계, 비평적 논의의 장, 시장 메커니즘이 그것이다. 그리고 지구촌이라는 규칙은 예술계에 더 크게 적용되었다. 정보는 즉각 유포되고 뉴욕이나 베이징에서 발생한 일이 유럽에 바로 영향력을 미치며, 새로운 명제들의 출현과 그것이 정상화되는 시간차가 이제 최소화되었다.

더욱이 모든 것은 말 그대로 방금 언급한 두 예술계 사이의 엄격한 분리를 일소해 버렸다. 첫째로, 새로운 매체는 뉴미디어 예술계에 속하지 않는, 그 역사와도 관련 없는 예술가들로부터 점차 관심을 모았다. 둘째로, 새로운 세대의 예술가들이 등장했다. 이들은 두 예술계 사이의 구분이 무의미하며, 모호하고 진부하다고 보았다. 그리고 마지막으로 인터넷—매체가 아닌, 사회적 환경이자 공공 공간으로서

—은 그 안에서 생산되고, 유통되고, 논의되는 새로운 '네이티브native' 예술 활동을 위한 하나의 '예술계'로 바쳐졌다. 이것이 곧 넷아트Net Art이다. 기복이 있었지만 넷아트는 한편으로 예술시장에, 그리고 다른 한편으로 뉴미디어 아트에 던져진 매우 중요한 도전을 나타낸다. 뉴미디어 예술계가 지금 위기를 맞고 있다면, 그리고 더 많은 예술가들이 동시대 예술계로 탈출하려 하고 있다면, 그 이유는 주로 1990년대 중반에 넷아트가 소개한 새로운 매체로의 새로운 접근방식 때문이다.

그 이유를 더 잘 이해하기 위해 우리는 최초의 넷아트 작품들을 살펴볼 필요가 있다. jodi.org라는 사이트가 처음 등장한 해는 1995년이다. 이 이름의 배경에 두 사람의 예술가, 네덜란드인 요안 헤임스커르크Joan Heemskerk와 벨기에인 디르크 빠에스망Dirk Paesmans(역자주; 두 사람의 이름 Joan과 Dirk의 이니셜 두 글자를 따서 조디Jodi라 부름)이 있었다는 사실은 나중에 밝혀졌다. 당시 jodi.org는 넷서핑을 하다 만나게 되는 단지 좀 이상한 사이트였을 뿐이었다. 이 사이트는 예술가의 약력이나 작품 목록 같은 전통적인 접근 인터페이스를 갖고 있지 않았다. 그리고 홈페이지는 새로운 작품이 추가되어도 아무런 알림없이 변화했다. 그 첫 번째 변화 중 하나는 검은 바탕 위에 연속적으로 반짝이는 초록색 글자들이 이해할 수 없는 텍스트 막대기, 괄호, 구두점, 수학 부호, 숫자들을 만들어내는 것이었다. 첫 인상은 마치 페이지의 코드에 브라우저 문제나 프로그램 오류가 있는 듯했다. 만약 근처에 남아있는 HTML을 확인해 보면 우리는 놀라운 점을 발견하게 된다. 그것은 여러 그래픽들과 함께 ASCII(아스키코드) 캐릭터로 만든 폭탄 그림이었던 것이다.

여기서 벌어지고 있는 일은 HTML의 기본에 익숙한 이들에게

아주 단순하고 쉬운 것이었다. 이 사이트의 제작자들은 브라우저가 코드 안에서 본래 텍스트의 포맷을 유지하도록 지시하지 않았다. 따라서 인터페이스 상에서 이것은 일체의 언어적 혹은 시각적 참조점을 갖지 않는 촘촘한 덩어리를 만들게 된다. 조디가 잘 인식하고 있었듯이 이 사이트의 목적은 코드와 인터페이스의 전통적인 관계를 전복시키려는 것이었다. 즉 사용자로 하여금 가장 아닐 것이라 기대하는 곳에 의미가 숨어 있을 수 있으며, 또 모든 컴퓨터 체계의 전형적인 특성인 층위 언어를 숙고할 수 있다는 사실을 상기시킨다.

이 사이트 주변을 둘러보면 우리는 또 다른 많은 것을 관찰하게 된다. 조디는 웹페이지를 편집용 플랫폼으로 사용하는 것을 거부하면서, 모든 것이 흐트러져 있고, HTML의 기본적인 기능들이 주로 형상적인 목적으로 사용되는 추상적인 페이지들을 생산한다. 그들이 참고하는 미학은 구식 텍스트 인터페이스 컴퓨터, 텔레텍스트Teletext, 초기 비디오게임이다. 여기에는 출발점도 도착점도 없으며, 해독 불가능한 페이지들의 순환궤도 속에서 길을 잃기 십상이다.

같은 시기에 웹상에서 이루어진 다른 작업들처럼 jodi.org는 예술—동시대 예술과 뉴미디어 아트—의 두 가지 다른 아이디어들 사이의 교차로에서 양쪽을 모두 전복시키는데 성공했다. 창작자들은 과학자나 기술자도 아니며, 넷언어를 소유한 예술가들이다. 그리고 긍정적인 방향으로 그들의 잠재력을 실험하기 위해서가 아니라 그들의 기본적인 규칙을 뒤엎고 오류의 폭을 실험하고자 했다. 그들의 언어 지식 수준이 어떻든 간에 예술가들은 그 언어가 근거하고 있는 개념적이고 기능적인 전제에 도전할 때 그 언어를 '나쁘게' 사용한다. 그들의 담론은 매체에 초점을 맞추고 있지만, 매체를 형성하는 이데올로기를 공격

하면서, 매체에 대하여 질문하고, 비평하고, '재발명' 하려는 것이다. 백남준이 현실을 재현하는 매체로서 비디오를 공격했다면, 조디는 논평과 광고의 도구로서 웹페이지를 공격한다. 그들은 테크네를 강조하지 않았고 오히려 그와 반대였다. 즉 최소한의 훈련을 받은 사람은 누구나 이런 페이지를 만들수 있기 때문이다. 마지막으로 이 jodi.org는 초기 컴퓨터 예술의 기술적인 예술의 전통 바깥에 위치한다. 다다에서 플럭서스, 상황주의에 이르는 동시대 예술의 가장 급진적인 도발과, ASCII 예술에서 아마추어 전기통신에 이르는 앞선 수십 년간의 기술적인 하위문화 모두에 눈짓을 한다.

만약 동시대 예술에서처럼 내용이 매체보다 우위를 지니고 있다면, 조디는 금전적인 가치를 지닌 물신숭배적 사물로서의 예술품 개념과 동시대 예술의 전통적인 유통 시스템에 도전한다. 조디의 작품은 넷상에 있으며, 소수의 선택된 사람만이 아닌 모든 이에게 접근 가능하다. 누구나 그것을 차용할 수 있으며, 혹은 웹페이지에 접근하는 사람은 누구나 실제로 차용을 한다. 마지막으로 이것은 '예술'이라는 이름표를 논의하기 위한 모든 틀을 철저히 결여하고 있다. 반대로 '예술'로 처음에 인식되지 않는다는 사실이 작품의 전복적인 힘을 확실하게 강화한다. 우리가 경계를 낮추게 되기 때문이다.

이 마지막 특성을 더 잘 이해하기 위해 또 다른 유용한 사례가 여기에 있다. 2000년에 유럽의 비밀스런 닷컴회사가 UBERMORGEN.COM이라고 불리는 사이트를 만들어 미국 유권자들의 표를 최고 입찰자에게 판매한다고 주장했다. 처음에 이 사이트는 논란의 여지가 있는 온라인 판매 플랫폼으로 보였는데, 회사의 로고가 설명하듯이 '자본주의와 민주주의를 한데 모으는 것을' 의도했다.

보아하니 누군가 신경제라는 마법을 이용하여 세계에서 가장 큰 민주주의 선거에 개입하려 했던 것이다. 2000년 10월에 『와이어드Wired』[24]에 실린 기사는 21,000개의 표가 경매에 올려졌다고 전했다. 한츠 베른하르트Hanz Bernhard는 UBERMORGEN.COM의 설립 멤버 중 한 사람이었는데 『와이어드』는 그를 '투자가'라고 설명했다. (이후 CNN은 그를 "이상한 오스트리아 출신 사업가"라고 표현했다.) 이후 몇달간 사건의 수수께끼는 풀리지도 않은 채 UBERMORGEN.COM은 언론 관심의 표적이 될 수 있었다. 세계적인 여론과 FBI를 모두 괴롭힌 것은 이것이 풍자인지 아니면 사실인지의 문제였다. 예술가의 도발인가 혹은 실제 가능한 일인가? 선거가 있고 겨우 이틀이 지난 11월 9일에 UBERMORGEN.COM의 예술가들은 이 사이트가 '사기'였으며 '표현의 자유를 위한 행동'이었음을 밝혔다. 이를 통해 실제 한 개의 표도 거래되지 않았던 것이다. 그러나 이 주소로 수백 차례 법원 명령이 전달되었고, 오로지 이 문제에 대한 십여 개 이상의 기사와 CNN 프로그램이 방영된 후에야 그 실체가 드러났다. UBERMORGEN.COM은 '예술'이라는 꼬리표를 일시적으로 거부하면서 여러 정당의 선거 캠페인이 다국적 기업들의 풍부한 자금 지원으로 이루어진다는 측면에서, 미국의 선거제도에 대한 비판을 모으는데 성공했다. 이 일은 예술계는 결코 접해본 적이 없는 다수의 대중들에게, 그리고 무엇보다도 대중들의 눈에 '단순한 예술적 도발' 정도로 절하되어버리는 강력한 메시지도 없이 실현될 수 있었다.

결론을 내리자면 넷아트는 시작부터 두 예술계와 공통점을 갖고 있음에도 불구하고, 위에서 설명한 두 개의 세계로부터 보란 듯이 떨어져 있었던 것이다. 넷아트는 일종의 신랄하고 불경한 세기말 전위

로서 스스로를 내세웠으며, 이 같은 '참신함'은 새로운 매체를 사용하는 데 있는 것이 아니라, 내포되어 있는 정보시대의 잠재력을 극단으로 가져간 데에 있다. 20세기의 전위운동들이 산업자본주의에서 행한 것과 매우 유사하며, 그러한 시간이 오래 지속되지 않았지만 넷아트는 이후 디지털 매체를 예술적으로 사용하는데 있어 괄목할 만한 성과를 낳게 되었다.

따라서 비디오가 제도화되고, '예술과 신기술' 패러다임에 반대하는 40년 간의 오래된 거부감의 시간이 지난 후에 예술계의 관심을 불러일으킨 최초의 '미디어 아트'가 넷아트였다는 점은 놀라운 일이 아니다. 넷아트는 다음과 같은 확신을 가진 이들에게 잘 먹혔다. "매체에 대한 지나친 관심이 하나의 역학을 생산하는데 미국 예술가 조세프 스퀴어Joseph Squier는 이것을 '도구에 대한 기술애호가적 열병'이라고 묘사했다(⋯). 그리고 이탈리아인 비평가 지안니 로마노Gianni Romano의 말에 따르면 이 지나친 관심은 자기 지시적인 예술 형식를 낳게 되는데, 이는 도구의 잠재성을 즐기지만 현실을 변형하는 예술의 능력을 무시하는 듯하다"[25].

그러나 이것이 사실이라면 비평가 아른스와 릴르모즈의 바람과 달리 왜 '특별한 관심 전시' 시대의 종말을 고하지 않았던가?[26] 왜 넷아트가 소개한 기술에 대한 새로운 접근법이 뉴미디어 예술계가 근거하고 있는 예술 아이디어를 폐기하거나 재정의하는데 성공하지 못했을까? 그리고 마지막으로 왜 동시대 예술계를 제치고 승리하지 못했을까?

다음 장에서는 1990년대부터 지금까지 조직된 동시대 예술행사들을 분석하며 이 같은 질문에 대한 답을 찾아보게 될 것이다. 시장에

대한 도전이나 기술적인 기교는 기술적으로 깨어있으나 시장을 결여한 뉴미디어 예술계의 문제점을 드러내지 않았던 데에 반해, 넷아트가 예술시장에 도입한 지속적인 도전들은—기술에 덜 능통한 비평가들 사이에서 간과된 불가피한 기술적 기교와 더불어—결국 그것의 동시대 예술계로의 완전한 동화를 가로막았다는 점에 주목해야 한다. 90년대 중반 이후 예술계가 보여준 넷아트에 대한 엄청난 열광은 신경제주의의 붕괴 이후, 그리고 미술관을 후원하던 민간 지원이 고갈되던 즈음 현저하게 감소했다. 마지막으로 주로 공적 지원에 의존했던 뉴미디어 예술계는 기관, 페스티벌, 소규모의 활동적인 온라인 플랫폼들과의 네트워크를 형성할 수 있었으며, 이들은 이 새로운 디지털 매체들이 발전하는데 비옥한 영토를 제공했다.

이렇게 본의 아니게 뉴미디어 예술계에 적응했던 '뉴미디어 아트의 새로운 세대'는 거의 예외 없이 진부한 사조적 맥락에 계속 뿌리내리고 있다. 그런데 오늘날의 마찰은 이 같은 조정이 한시적일 수밖에 없었음을 입증해 준다. 일련의 틈새 담론의 바깥에 놓인 전지구적 플랫폼과 넷아트를 예술로 규정하는 맥락으로의 접근성, 그리고 폭넓고 다양한 관람자들과 접촉하고, 다른 유형의 문화적 산물들과 경쟁하는 힘에 의해 부여된 넷아트의 자유는 스스로에게 이례적인 힘을 부여한다. 조디의 홈페이지 코드에 숨어 있는 폭탄은 아직도 그곳에 있고, 언제든 폭발할 준비가 되어 있다.

인터넷: 예술가

　　인터넷을 하나의 예술계로 검토할 때, 예술가라는 인물과 인터넷에 속하는 가치 부여의 한계와 체계를 간략하게 살펴보면 더욱 이해가 쉬워진다. 웹의 초창기부터 많은 예술가들은 이미 다른 매체들을 사용하고 있었기 때문에 인터넷은 단지 '확장된 기회a further opportunity'를 대표했다는 점에 주목해야 한다. 즉 인터넷은 혁신적인 커뮤니케이션 방식을 실험하고, 다양한 국제 관객들과 상호교류하며, 검열의 기구들 주변에서 또 다른 길을 모색하기 위한 맥락이 되었던 것이다. 또한 다른 많은 예술가들에게 인터넷은 '결정적인 기회the definitive opportunity'를 대표했다. 즉 지속적으로 예술계 바깥에서 활동하기 위한, 혹은 새로운 언어를 실험하기 위한, 작품이나 예술가들을 구속하는 사회적 신분, 지리적 출신 배경으로부터 유발되는 주변부로서의 지위를 모면하기 위한, 또는 단지 커뮤니케이션을 위한 매체의 특수한 잠재성을 창의적으로 사용하기 위한, 그럼에도 불구하고 거의 아무도 깨닫지 못했던, 그런 기회였다. 1996년과 1997년 사이 '넷.아트net.art'라는 용어는 대부분 젊고, 중유럽과 동유럽에서 활동하던, 차상위에 속하는 예술가들 사이에서 통용되기 시작했다. 전설에 따르면 이러한 자기모순적 이름표는 소프트웨어 결함에 의해 형성되고, 역동적이고 널리 퍼지는 환경에 의해 촉진되며, 과격한 만큼 특수한 일련의 요소들로 특징 지어졌다. 즉 체계와 제도의 중재를 거부하며, 사물로서의 작품이라는 패러다임을 극복하고, 저자라는 개념에 도전하며 커뮤니케이션의 회로, 그리고 합선을 작동시킴으로써 창작자와 감상

자의 구분을 제거하는 것들이다. 인터넷은 새로운 다다의 카바레 볼테르가 되었다. 이 모든 것은 하나의 사조에 대하여 이야기하는 것을 정당화하며 견고한 역사적, 지리학적, 문화적 함축성을 '넷.아트'에 부여해 준다.

이러한 역사적인 배경은 다음과 같은 사실을 보여준다. 웹이 유일한 매체로 선택되지 않는다는 점과 실제 가끔 사용된다는 점에 비추어 '넷.예술가' 같은 것은 없지만, 예술가들이 넷 상에서 프로젝트를 생산하기로 결정할 때 그들은 분명 프로젝트 속성상 부차적이지 않은 일련의 특권과 씨름해야 한다. 그리고 많은 예술가들이 이러한 특권을 예술 시스템이라는 독단론에 필살의 일격을 가하는 기회로 보고 모든 의심을 제쳐놓은 채 무조건적으로 받아들인다. 우선 웹상에서의 작업은 저자의 개념을 포기하거나, 혹은 최소한 지속적으로 그 개념을 재교섭한다는 것을 의미한다. 다른 사람들과 작업하거나, 창작 과정에서 소프트웨어나 사용자가 역할을 수행하게 하는 것이다. 정체성 자체는 가장되거나 구성될 수 있다. 예술 천재에 관한 낭만적인 전설은 어떤 조건에서도 살아남을 수 있었지만, 넷은 그 전설의 종말같이 들렸다. 넷아트는 여러 방면에서 다음과 같은 요소들을 모으고 발전시켰다. 예술가 단체와 공동 작업을 만들어 냈고, 사용자들의 창조력과 능동적인 기여를 이끌어 내는 플랫폼을 수행했으며, 거의 작품의 전부가 되는 소프트웨어를 만들어 낸 것이다.

저자 개념의 약화는 예술품을 물신숭배적 사물로 보는 개념이 약화되는 것과 동시에 진행되었다. 디지털 데이터는 복제가 가능하고 앞으로도 언제나 그럴 것이다. 정보는 본래 자유롭기 때문이다. 가령 어떤 사이트로의 접근을 제한하는 것과 같은 문제를 따지려는 시도도

가능하고, 혹은 사용자가 브라우저에 접근하는 순간 브라우저가 페이지를 로컬 복사본으로 저장하는 것처럼 매체의 속성에 반하기도 한다. 더욱이 저자, 작품의 유일무이함, 진본성의 약화는 예술가의 자기 작품에 대한 태도를 변화시키는 것 뿐만 아니라 '발견된' 사물에 대해서도 마찬가지이다. 끊임없는 정보의 흐름으로 넘쳐나는 미디어의 영역에서 일하는 것은 유행하는 활동들을 재활용하고 재배합한다.

마지막으로 매체로서의 인터넷은 예술계의 전통적인 역할 구분을 해체한다. 커뮤니티 활동, 소통과 대화로서의 예술, 한때는 생산, 유통, 홍보, 대화, 소비, 비평의 방식이었던 매체를 사용하는 등이다. 그리고 기관, 비평가, 큐레이터들이 했던 중재 역할을 반복하고, 예술가와 대중 사이의 이러한 역할들도 재배치한다.

이 모든 것이 넷아트만의 배타적인 영역은 아니지만 오늘날의 모든 예술 활동을 성격 짓는다. 니콜라 부리오는 저서『포스트프로덕션Postproduction』[27]에서 이 주제에 대한 아주 흥미로운 소견을 발전시켰다. 그는 예술을 포스트프로덕션으로, 그리고 예술가를 현실에서 문화적 사물을 선별하여 새로운 환경에 옮겨 놓는 학제적 인물로 보았다. 그러나 넷아트는 분명 이 주제에 대하여 전례없는 급진적 자세를 보여준다. 결과적으로 넷아트가 예술의 체계로 가져온 도전은 선례가 없었던 것이다. 스톨라브라스는 주목하기를 "급진적 예술은 정치를 주제로 삼는 것 이상의 역할을 해야 한다. 즉 예술은 그것이 만들어지고, 유통되고, 보여지는 방식을 바꾸어야 한다"고 하며 다음과 같이 이야기했다.

"한 가지 방법은 갤러리와 미술관 전시라는 관습적인 영역으로부터

벗어나는 것이다. 웹브라우저의 등장과 더불어 1990년대 중반부터 등장한 예술품의 비물질화―특히 디지털 네트워크를 통한 무게 없는 유통―는 보호되고 있던 예술 시스템을 위협해 왔다.(…) 디지털 아트에서는 가장 최신 기술 방식을 사용하여 작품을 만들고, 유통시키는 것이 예술계 안의 공예 중심의 활동, 후원, 유통과 충돌하게 된다."[28]

지원 시스템이나 시장도 없이 활동한다는 사실은 예술 활동과 예술가라는 바로 그 인물에 영향을 미친다. 권력 구조로부터의 독립은 무정부 상태, 즉흥성, 부적절한 정신, 책임 부재를 선호하는데 반해, 물질적이고 금전적인 이익과는 별개의 헌신을 요구한다. 동시에 정체성이 하나의 구성이 되고, 역할 사이의 차이가 모호해지는 공공의 플랫폼에서의 활동은 예술가들로 하여금 그들의 의지에 따라 촉매제나 기관 혹은 기업으로서의 역할을 가능하게 한다. 제도 비평을 넘어서 새롭고, 독립적인 상황, 새로운 형태의 행동주의를 유발하기 위해서이다.

인터넷: 한계

예술에 있어서 넷은 경계가 있는 구축된 세계라기보다 경계 지역이다. 넷은 한계를 갖지 않으며 오히려 문턱을 대표한다. 즉 각기 다른 상황과 문화들이 만나고 교환하는 지점이다. 그러나 넷조차도 자체적인 여과 장치와 접근 지점들을 점진적으로 개발해 왔다. 넷과 관

련한 일련의 학술지, 포털, 컬렉션들은 넷을 제작하고, 넷과 연관되고, 혹은 넷에 대하여 말했다는 아주 단순한 사실 때문에 예술 작품이나 예술가에게 정당성을 부여할 수 있었다. 이러한 사례는 수도 없이 많다. 1993년 이탈리아에서 창간된 잡지 『네우랄Neural』은 잡지의 웹사이트와 2011년 창간한 인쇄본 잡지의 영어판, 그리고 설립자 알레산드로 루도비코Alessandro Ludovico의 네트워크를 통하여 점진적으로 국제적인 신뢰도를 쌓았다.

또 다른 주요 참여자로는 분명 '터뷸런스Turbulence'가 있다. '터뷸런스'는 1996년경 뉴욕의 뉴라디오와 퍼포밍아트회사New Radio and Performing Arts, Inc.(NRPA)의 온라인 플랫폼으로 등장했다.[29] 이후 '터뷸런스'는 150점이 넘는 넷아트 프로젝트를 주문 제작했고, 온라인 전시를 조직하고, 함께 일하는 예술가들의 작품을 홍보했으며, 두 개의 중요한 블로그를 시작했다. 그리고 나서 리좀의 이야기가 등장한다. 1996년 넷 상의 예술과 관련한 주소록으로 처음 등장한 리좀은 2003년 뉴욕의 뉴뮤지엄과 연계한 비영리 기관으로 발전했다. 이 같은 작은 시작들은 넷 외부에서 주요 기관들만 얻을 수 있을 정도의 신뢰도를 얻었고, 결정적인 평가 기준이라는 역할을 획득할 수 있었다.

그러나 앞서 언급한 이 두 개의 최고로 제도화된 세계와 달리 넷 상에서의 이같은 신뢰도는 깨지기 십상이다. 그리고 항상 이들 사이트를 거치지 않고도, 이러한 사이트들이 제공하는 만큼의 (혹은 더 많은) 관심도를 요구하는 경우가 있다. 그러나 최근의 웹 2.0의 역동성은 특히 새로운 선수들이 더욱 안정적인 환경에서 경쟁세계로 급히 뛰어들수 있게 만들어 준다. '우리는 예술이 아닌 돈을 만든다'는 커뮤니케이션 분야에서 활동하다 지친 종사자들이 만든 블로그이다. 이곳이

뉴미디어 아트, 혁신디자인, 기술, 동시대 예술계에서 중요한 참조점이 되기까지 불과 몇 달밖에 걸리지 않았다. 오늘날 딜리셔스Delicious 태그—인기있는 '사회적 북마크' 서비스로서 사용자들이 좋아하는 링크를 게재하고 공유할 수 있게 한다—나 텀블러의 노트—소규모 블로깅 플랫폼—는 프로젝트 사이트들의 성공(혹은 부족함)을 빠르게 결정하며, 특히 딜리셔스, 텀블러, 트위터, 페이스북 상에서 잘 관리되는 계정들은 다른 온라인 잡지들과 쉽게 경쟁할 수 있다.

　　그 이유 중 하나는 넷이 현실 세계에서 소위 중요한 역할을 유지하는 다양한 '제재' 기구를 결여하고 있다는 점이다. 현실에서의 관심은 실제 예술 작품의 바깥에 놓인 요소들에 의하여 보통 관리되고 유포된다. 그것은 사회적, 환경적, 문화적 속성의 요소들이다. 필자는 최고의 동시대 예술을 보러 항상 모마(뉴욕현대미술관)에 가지 않는다. 내가 모마에 가는 것이 나로 하여금 특정 문화 귀족의 일부분이 되게 해주기 때문이다. 내가 모마에 가는 것은 모마가 선별한 예술 작품들이 내게 세계 여행을 하지 않고도 최상의 것을 볼 수 있게 하기 때문이다. 내가 모마에 가는 것은 『아트포럼』이 최근 전시에 대해 호평을 게재했기 때문이다. 내가 모마에 가는 것은 찰스 사치가 막대한 돈을 들인 작품이 전시되고 있기 때문이다.

　　그와 반대로, 넷을 서핑하는 것은 기본적으로 개인적인 경험이며, 넷이 제공하는 것들과 사회적 관계를 맺는 것은 실제 세계에서와는 다른 방식으로 이루어진다. 여기서 평판은 결코 주어지는 것이 아니며 지속적으로 얻어가야 한다. 웹상에서 모마 사이트는 『뉴욕타임즈New York Times』나 다른 전통적인 참고지점과 같은 거리에 놓여있다. 다른 여느 사이트와 마찬가지로 한 번의 클릭만큼 떨어져 있는 것이다.

그리고 유명하든 아니든 다른 사이트들이 제안하는 (예술품이나 정보에 대한) 선택을 보러 내가 방문하는 것을 어느 것도 막지 않는다.

넷이 결여한 어떤 사회적 혹은 환경적 조건이라는 요소들은 다수의 넷아트 '온라인 갤러리'의 실패를 이해하는데 중요한 열쇠가 된다. 이 '온라인 갤러리'들은 밀레니엄의 전환기 즈음 '실제 세계'에서 명백히 영향력을 가진 기관들에 의하여 설립되었다. 중요한 사실은 온라인에서는 이러한 기관들이 견고한 커뮤니티를 뒤에 업고 있는 다른 참여자들과 동일한 수준으로 경쟁한다는 점이다. 그리고 인터넷 같은 관심의 경제 안에서 커뮤니티 요소는 매우 결정적인 것이다. 인터넷은 계층적 필터가 오직 일정 지점까지만 허용되는 정보의 바다이기 때문이다. 결론을 내기 전에 이 두 가지의 개념을 간단히 살펴볼 가치가 있다. 이 두 가지는 자주 이 문단에서 불쑥 등장했던 것인데, 즉 커뮤니티와 주목경제attention economy이다.

그 전체적인 잠재력을 이해하기 위해서는 첫 번째 용어를 1990년대 말 데릭 드 커쇼브Derrick De Kerchove가 제안한 '결합지성connective intelligence'의 맥락에서 살펴보아야 한다. 넷 상에서 커뮤니티를 창조하는 것은 개방된 뿌리줄기 같은 역동성을 지닌 네트워킹이다. 드 커쇼브는 "네트워크는 매체 인터넷의 메시지이다"[30]라고 언급한 바 있다. 이제 웹 2.0 시대에는 전자 매체로 이루어진 사회적 자연이 상투적 문구cliché가 되고, 또 많은 사람들이 탐험하는 기회가 되었다. 그러나 넷의 초기에는 네트워크가 특별히 '예술적인' 그리고 그 이전에는 '정치적인' 잠재력을 지닌 것으로 보였다.

'주목경제'라는 용어는 밀레니엄의 시작부터 유행했다. 토마스 D. 데이븐포트Thomas D. Davenport와 존 C. 베크John C. Beck의 유명한

공저『주목경제The Attentive Economy』가 이것을 제목으로 사용한 때부터이다.[31] 이 이론은 과잉 정보시대의 관심은 희소가치가 있다는 점과 결과적으로 경제법은 정보를 관리하는 데에서 발생하는 여러가지 문제들을 해결하는 데 사용할 수 있다는 아이디어에 근거하고 있다. 이 아이디어는 이미 1970년대에 등장했지만 무엇보다도 밀레니엄 전환기에 진전을 보이기 시작했다. 인터넷이 '환상적인 관심 시장fantastic market for attention'이 되었던 때였다. 그러나 관심은 이미 경제적인 성공을 거둔 사람들에게도 하나의 새로운 목표 그 이상이었다. 또한 거대한 문화시장 안에서 경쟁하는, 이야기할 청중을 결사적으로 구하는 사람들의 목표이기도 했다. 신진 예술가, 이군의 갤러리, 젊은 음악가들도 모두 돈 때문에, 혹은 돈을 위하여 관심을 모색하고 있다. 인터넷과 (이메일이나 핸드폰 같은) 기타 저렴한 커뮤니케이션 기술이 출현하기 이전에는 유명한 갤러리한테 픽업되지 못한 예술가들이 어떤 부류의 대중에게 다가갈 수 있었던가? 혹은 갤러리가 주요한 언론 매체에 광고를 내거나 주요한 트레이드 페어에 참가하는 표를 구입할 여력이 안된다면? 혹은 음악가가 어떤 음반 회사의 오디션도 확보하지 못했다면?

오늘날 대안적인 커뮤니케이션의 수단을 영리하게 이용하는 것은 어떤 특정 조건 안에서 거대한 마케팅 투자로 얻게 되는 수준의 관심보다 훨씬 더 큰 관심을 획득할 수 있게 한다. 우리가 이미 보았듯이 이것은 넷아트가 예술가와 대중의 사이에 놓인 전통적인 여과 과정을 우회하기 위하여 항상 의식해 왔고 이용했던 것이다. 조금씩 이러한 여과 과정들이 다시 등장했지만, 아직도 그 과정들의 주변에서 작동하고 관심을 요구하고 얻어내기 위한 더 큰 기획이 존재하고 있다.

인터넷: 가치

 주목경제 측면에서 가치는 금융 용어로 측정되지 않지만 유례 없이 많은 사용자 수와 링크, 서치엔진 결과로 측정된다. 양적인 측면에서 목표치에 다다르면 질적인 기준들은 분명 다시 등장한다. 온라인 프로젝트의 가치는 따라서—그리고 무엇보다도—그것이 '리좀' '네우랄' '우리는 예술이 아닌 돈을 만든다'와 같은 맥락 안에서 논의되는지, 특정 비평가들의 관심을 끄는지, 온라인이든 오프라인이든 특정 환경 안에서 전시되는지의 여부에 의존한다. 우리가 이미 보았듯이 기능적인 스크린 디자인으로 인해 제거된 아우라, 질적인 훼손 없는 무제한의 복제 가능성, 접근성, 금전적 가치의 완전 부재는 '태그 구름 tag clouds'이라는 형식으로 재등장한다. 이는 분명 모든 '문화적 인공물'에 적용된다. 소위 '웹 상의 구전口傳'에 의해 끝없이 영향을 받지만 '실물' 경제를 유발하지 않는 예술 형식의 경우 더욱 그렇다. 분명 넷아트 작품은 주문 제작이 되며, 따라서 개인이나 기관의 재정적 지원을 받을 수 있다. 지난 10년간 웹사이트를 예술 작품처럼 판매하는 여러 시도들이 있었던 것이다. 그리고 어떤 영역에서는 사이트를 수집하는 아이디어가 인정을 받는다. 몇몇 넷아트 프로젝트는 상당히 많은 액수의 '비용'이 들었는데, 사이트 구입 가격 때문이기도 하지만 사이트의 이름 때문이었다. 2000년 케네스 애론슨Kenneth Aronson은 헬닷컴Hell.com의 설립자로서, 이곳은 예술가 커뮤니티들이 수년 동안 작품을 모으고, 비평하고, 완성하기 위하여 워크숍으로 이용한 개인의 웹공간이었다. 애론슨은 8백만 달러에 이 도메인을 경매에 내놓았고, 판매가

되지는 않았지만 이처럼 인기있는 도메인 이름에 그 정도의 시작 가격이 매겨진 것은 결코 믿기 어려운 일이 아니었다. 1999년 말 온라인 장난감 상점 이토이즈eToys는 이토이etoy에게 이토이닷컴etoy.com의 도메인 이름의 구입가격으로 516,000달러를 제시했다. 예술가들의 수가 줄어든 이후 이토이즈는 더 강력한 전술로 옮겨갔지만, 결국에는 활동가, 예술가, 저널리스트, 그외 기타 이토이 후원자들과의 분란에 휘말리게 된다. 이들은 표현의 자유라는 미명 아래 이토이즈 회사에 상당히 큰 금전적 손해를 안겼다.(장남감 전쟁Toywar이라고 역사에 기록된 공식적인 숫자는 4.5백만 달러이다.)

그러나 순전히 관심에 근거하는 경제는 취약점을 지닌다. 주된 취약점은 한시성으로서 이것은 예술 작품에 적절하지 않다. 넷아트가 결코 독립적인 예술계로 발전하지 못하고 단지 특수한 경우로 남게 된 궁극적인 이유는 아마 이 취약점 때문일 것이다. 1990년대 말 웹으로 등장한 예술가들은 웹을 포기하지 않은 채 작품을 좀더 안정적인 영역, 즉 유통과 가치부여 체계를 지닌 영역으로 옮겨가고자 했다. 그곳은 조작에 덜 취약하고 장기적으로 더욱 안전한 곳인 동시대 예술계와 뉴미디어 예술계이다.

더 젊은 세대들에게는 웹에서 창작된 작품을 전통적인 전시 장소와 예술시장을 위하여 적절히 '번역'하는 것이 문제가 되지 않는다. 오히려 가능한 모든 플랫폼에서 작동하게 하는 것이 문제이다. 이러한 조건들 안에서 넷아트라는 바로 그 용어는 약화된다. 오늘날 우리는 '넷에 특정적'인 예술이라기보다, 미국인 예술가이자 비평가인 마리사 올슨Marisa Olson이 만든 용어에 따르자면 '포스트인터넷post internet' 예술을 보고 있다. 혹은 예술가 거트리 로너건Guthrie Lonergan이 제안한

정의를 더 선호한다면 '인터넷 인식' 예술을 보고 있는 것이다.[32]

<div align="right">(역자 · 김정연)</div>

주석

[1] 인용. in Geert Lovink, "New Media Arts: In Search of the Cool Obscure. Explorations beyond the Official Discourse", in *Diagonal Thoughts*, 2007. 다음 웹사이트 참고. www. diagonalthoughts.com/?p=204 (2013년 3월 접속).

[2] Inke Arns & Jacob Lillemose, "'It's contemporary art, stupid'. Curating computer based art out of the ghetto", in Anke Buxmann, Frie Depraetere(eds.) *Argos Festival*, argoseditions, Brussels 2005. 다음 웹사이트 참고. http://uncopy.net/wp-content/uploads/2011/04/arnslillemose-contemporarystupid.pdf (2013년 3월 접속).

[3] Lev Manovich, "The Death of Computer Art", 1997. 다음 웹사이트 참고. www.manovich. net/TEXT/death.html (2013년 3월 접속).

[4] Lev Manovich, "Don't Call it Art: Ars Electronica 2003", in *Nettime*, September 22, 2003. 다음 웹사이트 참고. http://manovich.net/DOCS/ars_03.doc (2013년 3월 접속).

[5] 참고. Arthur Danto, *The Abuse of Beauty. Aesthetics and the Concept of Art*, Open Court Publishing, Chicago 2003.

[6] Bonami 2007: pp. 3 – 18. Author's translation.

[7] 참조 Joline Blais, Jon Ippolito, *At the Edge of Art*, Thames and Hudson, London 2006.

[8] 참고. also Alessandro Dal Lago, Serena Giordano, *Mercanti d'aura. Logiche dell'arte contemporanea*, Il Mulino, Bologna 2006. Author's translation.

[9] Mario Perniola, *L'arte e la sua ombra*, Giulio Einaudi Editore, Turin 2000. p. IX of the introduction.

[10] Rosalind Krauss, *A Voyage in the North Sea. Art in the Age of the Post-Medium Condition*, Thames & Hudson, London 1999. p. 19.

[11] Ibid. p. 32.

[12] Rosalind Krauss, "Reinventing the Medium", in *Critical Inquiry*, Winter 1999, Vol 25, No 2, pp. 289 – 305.

[13] Tom McCarthy, *Remainder*, Vintage Books 2007. p. 237.

[14] Dal Lago, Giordano 2006. p. 225.

[15] Germano Celant, *Artmix. Flussi tra arte, architettura, cinema, design, moda, musica e televisione*, Feltrinelli, Milan 2008. p. 6. Author's translation.

[16] Paco Barragan, *The Art Fair Age*, Milan, Charta 2008.

[17] Julian Stallabrass, *Art Incorporated. The Story of Contemporary Art*, Oxford University Press 2004. p. 28.

[18] Edward A. Shanken, "Historicizing Art and Technology: Forging a Method and Firing a

Canon", in Grau 2007: 43 – 70.

[19] Gerfried Stocker, "The Art of Tomorrow", in *a minima*, n° 15, 2006, pp. 6 – 19.

[20] In Geert Lovink, *Zero Comments...*, 인용 From a post sent by the artist kanarinka to the mailing list [iDC] on August 13, 2006, 다음 웹사이트 참고. https://lists.thing.net/pipermail/idc/2006-August/001755.html (2013년 3월 접속).

[21] Bruce Wands, *Art of the Digital Age*, Thames & Hudson, London – New York, 2006, pp. 12 – 14.

[22] 참고. Pekka Himanen, *The Hacker Ethic and the Spirit of the Information Age*, Random House 2001.

[23] 참고. Casey Reas, Ben Fry (eds.), *Processing: A Programming Handbook for Visual Designers and Artists*, MIT Press, 2007.

[24] Associated Press, "Vote-Auction Sidesteps Legalities", in *Wired*, 26 October 2000, 다음 웹사이트 참고. www.wired.com/techbiz/media/news/2000/10/39753 (2013년 3월 접속).

[25] Gianni Romano, *Artscape. Panorama dell'arte in Rete*, Costa & Nolan, Ancona – Milan 2000. The phrase quoted is on pgs. 7 – 9. Author's translation.

[26] Arns & Lillemose 2005.

[27] Nicolas Bourriaud, *Post Production. La culture comme scénario: comment l'art reprogramme le monde contemporain*, Les Presses du réel, Paris 2004.

[28] Stallabrass 2004: 191 – 192.

[29] 참고. Domenico Quaranta, "Let's Get Loud! Interview with Helen Thorington, director of TURBULENCE.ORG", in *Cluster. On Innovation*, n. 5, 2005, pp. 12 – 17.

[30] 참고. Derrick De Kerchove, "Preface", in Bazzichelli 2008: 11.

[31] Thomas H. Davenport, John C. Beck, *The Attention Economy: Understanding the New Currency of Business*, Harvard Business School Press, 2001.

[32] 참고. Louis Doulas, "Within Post-Internet, Part One", in *Pool*, April 6, 2011, 다음 웹사이트 참고. http://pooool.info/within-post-internet-part-i/ (2013년 3월 접속).

4장

보헤미안 댄스:
뉴미디어 아트와 동시대 예술

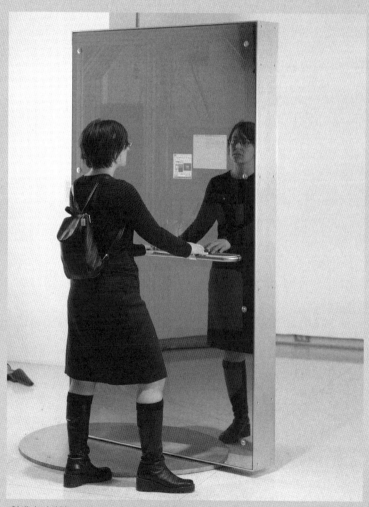

안테나 디자인Antenna Design이 아트 엔터테인먼트 네트워크Art Entertainment Network를 위하여
디자인한 포털. 워커아트센터 2000, 워커아트센터 미니애폴리스.

앞의 장에서는 뉴미디어 아트의 개념을 살펴보았다. 뉴미디어 아트의 개념적 근거에 도전하고 그 사회적 역할을 강조했다.(만약 뉴미디어 아트라는 용어가 지속된다면 그 이유는 뉴미디어 예술계와 공감하는 예술계가 있기 때문이다.) 또한 뉴미디어 예술계의 역사를 술회했고, 동시대 예술계와의 비교를 통해서 설명했다. 필자는 마지막으로 최근 뉴미디어 예술계가 새로운 기술을 이용하는 예술, 그리고 동시대 예술계 안으로 반복적인 침투를 시도하는 예술의 복잡성을 대표하기에 부적절한 것으로 판명되었음을 강조했다.

이같은 접점의 역학을 이해하기 위해서는 미국의 풍자 저술가 탐 월프Tom Wolfe가 1975년에 출판한 예술계에 대한 성공적인 소논문, 『현대미술의 상실The Painted Word』(역자주: 『현대미술의 상실』로 국내에 번역되어 나옴)로 돌아가 볼 필요가 있다. 여기서 월프는 반어적으로 전위 운동과 기성예술 사이의 관계를 묘한 구애 의식으로 묘사했고, 이는 두 단계로 진행된다. 하나는 보헤미안 댄스(역자주: 구애求愛의 춤)로서 "예술가는 자신의 작품을 고향의 이웃 집단인 단체, 사조, 이즘 등, 즉 보

헤미안들 사이에서만 소개하고, 마치 그 외의 어느 것도 개의치 않는 듯하다." 그리고 다른 하나는 초야草野 의식으로서 "바로 그들 세계le monde 출신의 교양인들이 다양한 새로운 사조와 새로운 보헤미안 예술가들을 무시한 채, 기준과 무관하게 가장 흥미롭고 독창적이고 중요하다는 예술가들을 선별하고, 이 예술가들에게 온갖 명성이 따르는 보상을 수여하는 것이다." 보헤미안 댄스에서 예술가들은 마치 아파치Apache 댄스의 여인들처럼, 최후의 항복까지 유혹과 무시, 제안과 거절 행위를 한다고 울프는 설명한다.

> "예술가는 이 연극에서 여성의 역할과 같다. 발을 구르며, 한 순간 반항의 비명을 지르고, 다음에는 무관심한 척 가장하고, 구애자의 접근을 전적으로 멸시하며 저항한다⋯ 더욱 몸부림을 치고⋯ 더욱 얼굴을 할퀼 듯 분노하고⋯ 더욱 비명 지르기를 계속하며⋯ 마지막으로 한번 최고로 기막히게 모호한 비명을 내지를 때까지⋯—고통! 환희!—그 여인은 굴복한다⋯ 펑 펑 펑 펑 펑!⋯ 안녕, 자기!⋯ 그리고 집의 불빛이 밝혀지고, 모든 사람들이 갈채를 보낸다⋯"[1]

동시대 예술의 최근 발전상을 분석하기에 부적절해 보이는 풍자적인 어조와 시기에도 불구하고, 『현대미술의 상실』은 아직도 예술계의 역학에 대한 예리한 통찰력을 제공한다. 즉 동시대 예술은 아직도 사회적 구분의 요소로 작용하며, 한 예술가의 성공은 아직도 미술관 큐레이터, 갤러리스트, 소장가, 비평가로 이루어진 제한된 엘리트들의 손 안에 대부분 놓여있다는 것이다. 우리의 목적을 위해서 '보헤미안 댄스'는 지난 20년이 넘도록 뉴미디어 아트가 동시대 예술의 플랫폼으로 접근해 온 방식을 묘사하는 가장 완벽하고 적절한 예이다.

월프가 묘사한 의식儀式을 바탕으로 해석하자면, 이 장황한 구애 의식은 두 연인에 의해 벌어지는 진행형의 보헤미안 댄스로 설명이 가능하다. 실제 이들은 아직 초야를 치루지 않은 사이이다. 이같이 변덕스러운 담론은 오늘날에도 찾아볼 수 있는데, 가령 『화이트큐브에서의 뉴미디어와 그 너머New Media in the White Cube and Beyond』(2009)는 뉴미디어 아트가 야기한 미술관 기획과 연관된 쟁점들에 대한 에세이를 모아 놓은 책이다.[2] 찰리 기어Charlie Gere는 미술관과 갤러리가 어쩔 수 없이 뉴미디어 아트를 활용해야 한다고 하며, 지난 수십 년간의 예술은 뉴미디어 아트를 고려하지 않고는 이해할 수 없기 때문이라고 했다. 다른 한편으로 스티브 디에츠와 패트릭 리히티Patrick Lichty는 뉴미디어 아트(그리고 특히 넷아트)가 제도 바깥에서 완전하게 존재할 수 있기 때문에 제도는 필요 없다고 주장했다.

만약 뉴미디어 아트가 전위의 새로운 유형이며, 구애 의식을 시작할 준비가 되어 있다면, 제도 없이 존재하는 데에도 전혀 문제가 없을 것이다. 그러나 문제는 보헤미안 댄스가 거의 20년 동안을 지속해왔다는 점이다. 간혹 초야가 가까워진듯 했지만 축하 박수는 결코 없었다. 그 결과는 마치 한심한 몸싸움을 너무 오랫동안 질질 끌어온 것처럼 보인다는 것이다. 그러나 왜 이렇게 되었을까? 어떤 잘못이 있었던 것일까? 예술계는 뉴미디어 아트에 어떤 기대를 가졌던 것일까? 뉴미디어 아트는 이러한 플랫폼 위에서 스스로를 드러내기 위해 어떤 전략을 택했는가? 과거의 오류를 치료하는 것이 아직도 가능한가?

춤의 시작(1996~1998)

첫 장에서는 동시대 예술이라는 전경 안에서 뉴미디어 아트의 가시성에 관한 세 가지 예외적인 사건이 1980년대와 함께 저물어가는 것을 보았다. 그것은 파리의 퐁피두센터에서 열린 전시《비물질》(1985), 1986년 베니스비엔날레, 그리고 1989년 설립된 독일 칼스루헤에 있는 ZKM이다. 이미 언급했듯이 이들은 일련의 요인들, 즉 '제도적인' 속성, 지리적 위치, 금전적인 관심으로부터의 분리로 인하여 당시의 예술적 지평 위에 큰 족적을 남기지도 못한 채 침몰했다. 1980년대의 예술을 고려해볼 때 떠오르는 요소라면 예술시장의 회복, 포스트모더니즘, 회화의 귀환이었다. 순회 전시《포스트휴먼Post Human(1992~1993)》에서 포스트휴먼에 대한 제프리 다이치Jeffrey Dietch의 시각조차도 뉴미디어 아트에게는 새옹지마로 판명났으며, 이미 상황은 종료된 셈이었다. 전시 큐레이터의 탐험이 한창 진행 중이던 기술적, 과학적 혁명에 대한 예리한 인식에 근거하고 있었음에도 불구하고[3] 다이치는 이 혁명의 미학적, 문화적 결과를 추적하기 위하여 찰스 레이Charles Ray, 로버트 고버Robert Gober, 제프 쿤스, 빔 델보예Wim Delvoye, 폴 매카시Paul McCarthy 같은 예술가들을 살펴 보았다. 정보 기술, 미디어, 생명공학이 우리의 삶에 미치는 영향을 돌아보기위해 예술가들을 초대했던 포스트휴먼 차원에 대한 다이치의 연구는 매우 귀중하지만, 오늘날의 큐레이터들은 이것을 너무나 간과하고 있다.

미디어 아트는 '도구로서의 기술'의 사용을 주장하며 1990년대 중엽에 이르러 동시대 예술 무대에 다시 한번 등장하게 된다. 이상하

게도 이 재등장은 1988년부터 2008년까지 구겐하임미술관 관장을 역임했던 토마스 크렌스Thomas Krens 덕분이었다. 크렌스는 오랜 재임 기간 동안 미술관이 세계화되고 스펙터클의 시대로 입장하는데 있어 살아있는 상징이 되었다. 구겐하임미술관은 국제적인 상표가 되었고, 1997년 구겐하임 빌바오의 개관을 계기로 미술관 건축물이 랜드마크가 되고, 이로 인해 그릇이 담고있는 내용보다 그 그릇을 더 매력적인 것으로 만들었다. 그의 세 번째, 그러나 악명이 조금 덜 했던 전투는 1993년에 조용히 진행 중이었다. 구겐하임미술관의 소호 지점이 전시 《가상현실: 부상하는 매체Virtual Reality: An Emerging Medium》를 개최한 때이다.

존 이폴리토가 기획한 이 전시는 예술가들의 다양한 설치 작품을 통해서, 미래의 영광을 얻게 될 즈음하여 '가상현실virtual reality'을 소개했다. 약 열흘 간 진행된 짧은 전시 기간에도 불구하고 이 전시는 많은 수의 관람객을 불러 모았고, 크렌스는 재단의 근대예술 컬렉션을 환기시키고자 설립한 소호 구겐하임을 미술관의 '뉴미디어' 부서로 탈바꿈시키는 아이디어를 얻게 되었다. 1996년 3월 이 프로젝트는 처음 언론에 공개되었고, 그 첫 단계가 대형 전시를 기획하는 것이었는데 ZKM과 협업하여 같은 해 6월 《미디어스케이프Mediascape》를 개최했다. 이 전시는 도이치 텔레콤Deutsche Telekom과 이탈리아의 전기회사 에넬ENEL로부터 협찬을 받았으며, 두 회사는 이미 구겐하임미술관의 이전 프로젝트를 후원하던 곳이었다. 또한 에넬과 도이치텔레콤은 향후의 프로젝트 지원도 약속했다. 구체적으로는 도이치 텔레콤이 구겐하임미술관에 매년 2.5백만 달러 정도를 지원하고, 거대한 비디오 벽의 설치 비용을 지불하는 것이었다. 이 비디오 벽은 독일에 설치된 유

사한 시스템과 연결되어 있으며, 예술가들을 초대하여 이 비디오 벽을 위한 새로운 작품을 의뢰하고자 했다. 이와 달리 에넬은 CD롬과 기타 디지털 자료를 열람할 수 있는 '전자도서관electronic library'을 세우고, 미술관이 주최한 전시를 담은 CD롬을 제작하는데 착수했다. 크렌스는 또한 미술관의 '멀티미디어 아트' 컬렉션을 확대하겠다는 자신의 의지를 표명했다.[4]

이러한 맥락에서 이폴리토와 존 한하르트John Hanhardt가 기획한 《미디어스케이프》는 이중적 역할을 수행했다. 하나는 새로운 기술로 작동하는 예술의 밝고 참신함을 분명하게 보여 주었으며, 또 다른 하나는, 잘 알려진 기성 예술가들의 작품을 함께 전시함으로써, 이 전시가 동시대 예술의 최근 역사 속에 어떻게 자리잡고 있는지를 강조하는 것이었다. 관람객들은 전시장 일층에서 백남준의 거대한 비디오 설치작품 〈메가트론Megatron〉(1995)을 만나게 되고, 토시오 이와이Toshio Iwai의 인터랙티브 설치작품 〈이미지 매체로서의 피아노Piano-As Image Media〉(1995)와 빌 시먼Bill Seaman의 텍스트 생성기인 〈문 손잡이Passage Sets〉(1994)(역자주; 잠금장치가 안달린 문 손잡이 부속)가 뒤를 이었다.

인터랙티브 설치작품들은 제프리 쇼의 작품 〈읽을 수 있는 도시The Legible City〉(1991)를 끝으로 마무리 된다. 이 작품은 가상현실 설치작품으로서 관람객들이 자전거에 앉아 다양한 도시 공간을 항해하게 하는 것이다. 여기서 도시를 묘사하는 3D 문자들은 빌딩을 대신하고 있다. 《미디어스케이프》는 이들 작품과 함께 잉고 군터Ingo Gunther, 마리-조 라퐁텐느Marie-Jo Lafontaine, 브루스 나우만, 빌 비올라, 스타이나와 우디 바술카Steina and Woody Vasulka의 비디오 설치작업들도 한데 모았고, 제니 홀저Jenny Holzer의 잘 알려진 '뻔한 진리truisms'를 LED

조명으로 보여주는 작품도 한 점 포함했다.

　　백남준, 홀저, 나우만, 바술카의 작품을 제외한 다른 전시 작품들은 모두 ZKM의 컬렉션이었는데, ZKM은 당시 컬렉션 공간도 없이 천 점이 넘는 뉴미디어 아트 작품을 자랑하는 곳이었다. 도이치 텔레콤과 에넬도 자신들의 기여도를 자랑하는데 주저하지 않았다. 로버타 스미스Roberta Smith는 『뉴욕타임즈』에 다음과 같이 비꼬는 듯 기고했다.

　　"구겐하임 소호는 이제 첫 번째 전시공간을 기업 후원에 받치는 주요한 뉴욕 미술관 그룹에 포함되었다.(…) 비록 작지만 이 전시장들은 미술관 디자인에 있어서 파우스트 식의 저급함을 대변한다. 각 전시장은 바닥부터 천정까지 반짝거리는 금속과 멋진 하드웨어, 검은색 고무, 특이한 의자 같이 완전히 과다한 장식들로 이루어져 있다.(…) 이 첨단 유행의, 한껏 긴장된 방에서, 루크 스카이워커Luke Skywalker의 의상에서 먼지를 털어주어야 할지, 운동기구에서 내려와야 할지, 아니면 젊은 프랑켄슈타인 박사가 도착할 때까지 앉아있어야 할지 알 수가 없다."[5]

　　전시에 관해서 스미스는 〈읽을 수 있는 도시〉(뉴미디어 아트의 우상)가 '전시 가운데 최악의 작품'이라고 하면서 다음과 같은 결론을 내린다.

　　"《미디어스케이프》는 예술과 오락 사이의 간격에서 어느 쪽도 아닌 채로 너무 자주 작동한다.(…) 전시는 재미있다. 신난다. 그러나 대부분 기술적 기교 위주이다. 어떤 세기에 살던 간에 이집트인과 그리스인들 이후, 기술, 혹은 오늘날의 첨단기술이 지속적인 미학적 힘을 보장한 적은

없었다."

　『잔상Afterimage』에서 루시 보우디치Lucy Bowditch는 인터랙티브 작품의 재미난 천박함을 강조했는데, 모순적이게도 이 작품은 훌저와 나우먼의 작품에 비해 덜 참여적이고 사색적인 속성을 보여주는 것이었다. "ZKM은 다수의 장난감을 소장한 것처럼 보인다. 그리고 현 시점에서 무작위의 산만함이 이 게임의 중요한 부분이다."[6] 마지막으로 존 하버John Haber는 "일련의 흥미로운 예술가들과 곤혹스러운 예술의 유행을 결국 해치는 이 전시는 첨단기술에 관한 것이다"라고 설명한다. 여기서 큐레이터의 잘못은 컴퓨터의 새로움에 대한 것이기보다 컴퓨터가 할 수 있는 것을 강조하는데 있었으며, 비평가들은 이를 '의외로 구시대적'인 접근 방법으로 보았다.[7] 이상의 세 사람은 모두 ZKM의 '멀티미디어 아트'가 '매체에 근거하는' 동시대 예술의 전형적인 사례들과 나란히 놓였기 때문에 멀티미디어 아트에 정당성을 부여하고자 했던 아이디어가 오히려 그것을 해치는 효과를 불러왔다는 점에 동의했다. 즉 멀티미디어 아트는 새로움을 주장했지만 '구시대적인' 것으로 이해되었고, 인터랙티브로 시작했지만 결국에는 그저 게임같이 기술이 전부이고 내용이 없는 것이 되어 버린 것이다. 앞 장에서 뉴미디어 예술계와 동시대 예술계 사이의 분열을 만들어 낸 요인으로 분석된 이 이분법은 첫 번째 조우에서도 본래 모습 그대로 다시 등장하게 된다.

　뉴욕 사회의 첫 데뷔 무대에서처럼 뉴미디어 아트는 천박하고, 조잡한 신참, 최첨단 기술회사에서 주는 월급으로 사는 시골뜨기로 이해되었다. 《미디어스케이프》는 예술계와의 보헤미안 댄스에서 뉴미디

어 아트가 실패한 사건이 되었다. 그리고 같은 해 열린 거의 모든 중요한 행사에서 이런 잘못된 움직임이 계속되었던 것이다. 그 근본적인 오류는 시각의 문제였다. 뉴미디어 아트는 처음에 스스로를 배제시켰던 바로 그 아이디어를 동시대 예술의 장 안에서 판매하는 시도를 가지고 등장했다. 달리 말하면 문화적인 잠재력 대신 기술과 '매체에 대한 연구'를 강조했던 것이다. 기술과 그 사용법, 그리고 기술의 시사성을 찬양하는 것이 이 전시의 '주제', 즉 개념적인 핵심이 되어버린 것이다. 뉴미디어 아트는 추레하게 낡은 옷을 입고 춤을 추면서 그 첫 개시를 했다.

두 번째 실수는 파트너 선정에 있었다. 뉴미디어 아트가 최첨단 기술 분야의 지원으로 홍보되었다는 것인데, 당연히 뉴미디어 아트의 업적을 찬양하고 정당성을 부여하는데 관심이 있었기 때문이다. 분명 최첨단기술 분야는 뉴미디어 아트를 조건 짓는다. 만약 대부분의 비용을 지불하는 최첨단 기술 분야의 후원자가 있다면, 전시는 기술을 찬양할 의무가 있다. 그 외의 것들은—그리고 더욱이 어떠한 비평적 관점이든—다음 차례가 될 수밖에 없다. 더욱이 그 외의 다른 '동맹'(비평가나 시장 측면에서)을 찾지 못한 채 이같은 지원마저 사라진다면 뉴미디어 아트는 갑자기 인기를 잃은 것처럼 보여질 것이다.

세 번째 실수는 한 점의 작품 선정이었다. 《미디어스케이프》에서 뉴미디어 아트는 동시대 예술의 장 안에서 소개되었지만, 이 같은 무대에서 뉴미디어 아트를 대표하기에 적절치 않은 작품들이 함께 있었던 것이다. 〈읽을 수 있는 도시〉 같은 '기계장치'는 동시대 예술이 지지하는 예술의 아이디어를 충족시키기에 문화적인 측면에서 너무 빈약했다. 이후 전시들이 내용 면에서 더욱 견고해진 작품을 보여주

기 시작했을 때에도, 이질적인 사물을 보는 듯한 느낌은 사라지지 않았다. 그리고 여기서 우리는 출발점으로 돌아간다. 이러한 작품들이 기술을 찬양하는 목적으로 홍보되는 한, 하버의 말처럼, 바로 이러한 시각은 어떠한 유용한 작품이나 흥미로운 유행도 모두 물리쳐 버릴 것이다. 다음 장에서 살펴 보겠지만 뉴미디어 아트가 동시대 예술계에서 진지하게 다루어지기 위한 유일한 길은 마지막으로 한 번 더 뉴미디어를 표방하는 이같은 시각과 용어를 제거하는 것이다.

《미디어스케이프》와 더불어 등장한 또 다른 문제점은 이 전시가 일종의 '진공상태'에서 열렸다는 것이다. 미술관과 기술 부분 후원자들의 얽혀있는 관심이 다른 예술계의 분야들로부터 호응을 얻지 못한 상태였다. 뉴미디어 아트의 형식적인 특성, 즉 흥미로운 기술 신봉적 접근에 대한 공식적인 비평이 회의적이었던 반면, 뉴미디어 아트의 자리를 지켜줄 예술계 내부에서의 '전투적인' 비평은 존재하지 않았다. 구겐하임 소호가 보여준 것은 다른 어느 소규모의, 현장의 인기있는 기관들도 보여준 적이 없었다. 상업 갤러리에서는 물론이고, 이러한 예술을 사는 시장도, 소장가 그룹도 존재하지 않았다.

바로 이 시기에 다수의 '개척자들'이 하나의 영역을 만들기 시작했다. 그러나 뉴미디어 아트와 주요 미술관 사이의 애정 행각이 신경제의 기업들의 공모와 재정적인 지원에 힘입어 1996년과 2001년 사이 급속도로 진행되었던 것과 달리, 고유의 영역을 만드는 일은 아주 느린 사업이었다. 민간차원의 공간이라는 측면에서 이러한 방향으로의 첫 움직임은 분명 뉴욕의 포스트매스터스갤러리였다. 1984년 막달레나 소온Magdalena Sawon과 타마스 바노비치Tamas Banovich가 이스트 빌리지에 개관한 포스트매스터스갤러리는 1989년에 소호로 이전했

고, 1998년에 첼시로 옮겼다. 1996년 소호에 있던 전시장에서 포스트 매스터스갤러리는 두 개의 흥미로운 전시를 개최했다. 《디짓할 수 있나요?Can You Digit?》와 《비밀번호: 페르디두르케Password: ferdydurke》라는 제목의 두 전시는 모두 바노비치가 기획한 것이다. 이 두 전시에 이어 1997년 《맥클래식MacClassics》이 뒤를 이었다. 이렇게 세 개의 전시는 분명 뉴미디어 아트 영역을 탐구하고, 새로운 기술이 제시하는 쟁점들에 대한 인식을 높이려는 필요성에 부응했다. 첫 번째 전시 《디짓할 수 있나요?》는 대부분 실리콘 밸리에서 활동하는 예술가와 디자이너들의 작품 40여 점을 소개했다. 《비밀번호: 페르디두르케》는 갤러리 주인들이 좋아하는 폴란드의 소설에서 전시 제목을 가져왔으며, 이미지의 비물질화에 초점을 맞추었다. 한편 《맥클래식》은 사물로써의 컴퓨터의 매력에 관심을 기울인 것으로서, 오래된 맥킨토시 컴퓨터에 대한 숭배와 향수적인 태도가 함축되어 있었다. 이러한 작품은 숨가쁘게 빠른 기술적 진보 속도에 대한 반응이었다. 이 전시를 위하여 큐레이터는 여러 대의 오래된 컴퓨터를 구하여, 참여 예술가들에게 그 컴퓨터를 원하는 대로 이용하라고 요청했다. 일찌기 《맥클래식》은 초점을 이동시켰다. 즉 기술 찬양 혹은 《디짓할 수 있나요?》에 아직 보여졌던 기술의 특정 측면으로부터, 우리의 문화와 취향에 미치는 매체의 영향을 연구하는 데로 초점을 이동시켰으며, 여기서의 매체란 개인용 컴퓨터를 말한다. 더욱이 《맥클래식》은 여느 '뉴미디어' 수사법을 교묘히 피해가며, 새로운 모델로 인해 쫓겨난, 이미 한물간 '새로운' 기술의 예술적 복원을 모색하고, 최근 과거를 돌아보는 향수적 요소에 초점을 맞추었다. 그러나 역시 《맥클래식》은 단번에 디지털 아트의 '비물질성'이라는 쟁점을 해결했다. 그 방법은 전시 장소를 위해 무언가를

만들고, 컴퓨터를 단순히 작품의 재료나 수단으로 사용하는 것뿐만 아니라 그것을 필수 요소로 사용해달라고 예술가들에게 요구한 것이다.

이때 필수 요소란 결코 주어지는 것이 아니었다. 특히 열띤 논쟁이 벌어진 곳은 카트린 다비드Catherine David가 기획한《도큐멘타 10 documenta X》(1997)의 넷아트 부분에서였다.《도큐멘타 10》의 웹사이트를 담당하고 있던 시몽 라뮈니에르Simon Lamunière는 넷아트 부분의 책임도 맡고 있었다. 다비드의 도큐멘타는 비평적, 정치적 의식들을 일깨우고, 1960년대의 네오아방가르드 운동의 입장을 견지했으며, 예술의 '길들이기'를 거부했던 전시로서 역사에 기록되었다.[8] 이 중요한 계획은 전시를 넘어서는 것으로서 이벤트, 토론, 스크리닝을 위한 플랫폼으로 등장했다. 여기서 예술작품은 분명히 제도를 거부했고, 다수의 작품이 공공의 영역을 다루고 있었다. 회화는 여기서 철저하게 배제되었고, 반면에 1960년대 세대와 1990년대의 비평적이고 과격했던 예술들 사이의 연관성, 자본주의의 승리인 냉전의 종식과 세계화라는 불길함의 등장 사이의 관련성을 모색했다. 이러한 맥락에서 보아 웹사이트는 중요한 역할을 수행했다. 다비드가 설명했던 대로《도큐멘타 10》은 다른 '공간들'에서도 열렸다. 여기에는 다섯 개의 전시공간, 책/도록, 토론 프로그램, 그리고 무엇보다도 웹사이트가 포함되었다.

"웹사이트는《도큐멘타 10》의 문화 행사를 구성하는 동심원 가운데 소위 가장 바깥의 것이다. 웹사이트는 인터넷과 별개로 카셀Kassel에서 열리는 행사에 참여하는 것을 가능하게 만든다. 개인의 거실이나 세상의 다양한 모퉁이들에서, 친밀하면서도 세계적인 구조 안에서 참여를 가능하게 한다."[9]

이 웹사이트는 행사에 대한 실용적인 정보를 제공하는 것은 물론이고 일련의 웹용 프로젝트를 소개했다. 이들 중 일부는 《도큐멘타 10》의 의뢰로 제작되었고, 넷 상에서의 초기 예술계와 행동주의를 기록한 자료 목록을 제공했다. 이 목록은 몇몇 역사적인 넷아트 프로젝트들을 포함하고 있었다. 여기에는 조디로부터 마틴 키펜베르그Martin Kippenberger의 〈매트로넷Metronet〉, 히스 번팅의 〈런던 방문자 가이드 Visitor's Guide to London〉로부터 안토니 문타다스Antoni Muntadas의 〈통역On Translation〉에 이르는, 그리고 슬로베니아 예술가 마르코 펠리앙 Marko Peljan의 〈마크로랩Makrolab〉이 포함되었다.

이러한 프로젝트 가운데에서 〈매트로넷〉과 〈마크로랩〉처럼 설치 요소를 지닌 작품들은 여러 곳의 행사장으로 분산되었다. 온라인에서만 존재하는 작품들은 서점과 카페 가까이에 위치한 도큐멘타 홀 내의, 한켠에 모여 있는 컴퓨터로만 접근이 가능했다. 논란을 일으킨 것이 바로 이 결정 때문이었는데 현장의 포럼에서도 논쟁이 지속되었다. 《도큐멘타 10》의 '웹사이트' 부분은 파란 벽으로 둘러쳐진 폐쇄적인 공간이었고, 어떤 이들은 그것이 도큐멘타의 후원사 가운데 하나인 IBM에게 보내는 허접한 헌정으로 해석하기도 했다. 책상 위에는 컴퓨터가 설치되었고, 예술가들에게 비호감으로 보여진 또 다른 조합이 바로 이것이었다. 즉 컴퓨터와 사무 공간 사이의 연관성이다. 마지막으로 이 컴퓨터들은 넷과 연결되어 있지 않았다. 즉 작품이 기본적으로 그 환경과 단절되어 있었다는 것을 의미한다.

대개 한 점의 작품을 설치하는 공간 안에 열 두점 이상의 작품을 모아 놓은 이 아이디어는 분명 대중들의 눈에 작품의 가치를 높이

는데 도움이 되지 않았으며, 조디가 포럼에서 살펴본 바와 같이[10] 넷을 사용한다는 유일한 공통점만 지닌 예술가들을 잘못 연합시켰던 것이다. 라뮈니에르[11]는 이에 대한 답변에서 모든 문제점을 인지하고 있었지만, 당시 이 게토화 작업이 이전에 없던 사례에 대한 유일한 대안으로 보였다고 밝혔다.

이 논쟁을 별개로 하더라도 '뉴미디어' 문제에 대한 다비드의 대응방식은 흥미로워 보인다.

"새로운 기술은 목적을 이루기 위한 새로운 수단일 뿐이다. 물론 그 자체로 중요하며, 언제나 적용되는 방식에 의존한다. 나는 기술 발전의 가능성을 찬양하는, 순진한 믿음에 반대한다. 오늘날 예술가들이 뉴미디어로 제작하는 것의 다수는 매우 지루하다. 그러나 나는 기술을 거부하는 데에 또한 반대한다. 내게 있어서 기술이란 본질적으로 작품을 판단하는데 따르는 범주가 아니다. 이 같은 범주화의 유형은 고전주의적 예술 장르(회화, 조각 등)의 구분과 마찬가지로 구시대적이다. 나는 프로젝트로서의 아이디어에 관심이 있다. 프로젝트를 이상적으로 구현하는 방식은 그 아이디어 자체로부터 발생해야 한다."[12]

라뮈니에르에게 《도큐멘타 10》을 위한 다수의 넷프로젝트를 선정하게 했던 다비드의 결정은 다음의 측면에서 살펴보아야 한다. 즉 전통적인 뉴미디어 패러다임을 넘어서는 어떤 일이 벌어지는 중이었는데, 그 초점이 매체에서 내용으로 옮겨간 것이다. 만약 다비드의 메시지가 당시에도 이같이 이해되었다면, 지난 15년 간의 역사는 매우 달라졌을 것이다.

실제로 같은 시기에 뉴미디어 아트 전시를 조직하는 유사한 시

도들이 있었다. 이 전시들은 무언가 할 말이 있는 작품에 초점을 맞춘 채, 기술 찬양을 기피하고 '뉴미디어' 수사법이 야기하는 문제의 여지들에 가까이 가지 않았다. 즉《진지한 게임들: 예술 인터랙션 기술 Serious Games: Art Interaction Technology》(1996~1997)은 베릴 그래햄이 기획한 전시로써 처음에는 뉴캐슬의 래잉 아트갤러리Laing Art Gallery에서, 다음은 런던의 바르비칸 아트갤러리Barbican Art Gallery에서 열렸다. 이 전시의 취지는 전시에 따르는 구호에서 분명히 드러났다. 그것은 "새로운 기술에 관한 전시가 아닌 상호작용에 관한 전시"로서, 여기서 말하는 상호작용이란 단순히 디지털 매체의 자연스러운 인터랙티브 속성이 아니라 전시되는 작품들이 유발하는 상관 관계의 역할을 뜻하는 것이었다. 큐레이터의 설명에 따르면 "사진 분야의 이력은 나에게 다음과 같은 확신을 주었다. 최소한 1840년대 이후 되풀이 되고 있는, 기술공학적 예술 형식에 대해 '이것이 예술인가?'라고 묻는 지루한 논쟁은 아마도 누군가 그 결론을 내기 전까지는 좋은 작품을 선보이는 것만으로 가장 잘 설명될 것이라는 점이다."[13] 그래햄이 모아 놓은 '좋은 작품'이란 작품 내의 오락적 요소, 혹은 최소한 사용자의 참여와 관련한 인터랙티브 설치작품이었으며, 또한 '진지한' 문제들을 제기하는 것이었다. 영국인 예술가 하우드Harwood의 작품〈기억의 리허설Rehearsal of Memory〉(1995)은 정신병원 수감자들이 제공한 텍스트와 이미지를 취합하는 탐색 가능한 하이퍼텍스트이다. 딜러+스코피디오 Diller+Scofidio의 작품〈소화불량Indigestion〉(1996)은 인터랙티브 테이블로서, 여기서 보여주는 점심 식사는 모호한 암흑기 서사를 펼쳐내고, 계급과 젠더와 관련한 중요한 문제들을 살펴보는 기회가 되었다.

1990년말 즈음 이 같은 주요 전시들은 더 이상 고립되어 보이지

않았으며 공사 중인 피라미드의 토대로 보였다. 1993년 뉴욕의 시각 예술학교School of Visual Arts에서 브루스 완즈는 《뉴욕 디지털 살롱New York Digital Salon》이라는 '디지털 아트' 연례 전시를 시작했다. 《뉴욕 디지털 살롱》의 처음 몇 회는 컴퓨터 그래픽에 초점을 맞추었으며, 이러한 접근법을 버리고 기껏해야 주어진 기술을 소개하는 하찮은 것보다 나은 작품을 전시하기까지 다소 시간이 걸렸다.[14] 그러나 《뉴욕 디지털 살롱》의 존재는 디지털 기술에 대한 학계에서의 관심이 커졌음을 입증해 주었다. 이후 수년 간 미국의 대학 미술관들은 선구적인 뉴미디어 아트 전시의 배후에서 원동력이 되었다.

같은 시기동안 여러 비영리적 실험들이 있었으며, 주로 웹과 관련된 것이었다. 1997년 매사추세츠주 MIT의 리스트 시각예술센터List Visual Arts Center에서는 로빈 머피Robbin Murphy와 레모 캄포피아노Remo Campopiano가 《포트: 디지털 문화 탐색하기PORT: Navigating Digital Culture》(1997년 1월 23일~3월 29일)라는 전시를 조직했다. 이 전시는 예술가들이 작업 장소로 사용하는 넷에 헌정된 최초 전시 중 하나이다.[15] 머피와 캄포피아노는 1993년에 BBS로 시작하여, 1995년에 웹에 출시한 아트넷웹Artnetweb의 설립자로서, 아트넷웹은 이벤트, 프로젝트, 온라인 잡지를 만드는 예술가, 지식인, 큐레이터들의 네트워크였다. 다른 유사한 시도들도 이때에 등장했다. 더씽The Thing은 예술가 볼프강 스타에레가 1991년 뉴욕에서 BBS로 만들었으며, 1995년에 웹에 출시되었다. 아다웹äda'web도 역시 큐레이터 벤야민 바일Benjamin Weil이 1994년 뉴욕에서 출시했고, 예술가들이 의뢰한 온라인 프로젝트를 기술제작팀의 지원을 받아 제작해 주는 플랫폼으로 시작되었다. 스타디움Stadium은 1995년에 설립되어 1999년 뉴욕의 디아아트센터

DIA Center for the Arts에 팔렸고, 리좀은 베를린에서 미국인 예술가 마크 트라이브가 1995년에 설립한 것이다. 이 같은 기관들의 활동—리좀과 더씽 같은 것들 중 일부는 지금도 활동중이다—은 여러가지 측면에서 중요성을 지닌다. 이들은 네트워크와 토론을 장려했고, 온라인 작품을 제작했으며, 전시를 조직하고, 주요 기관들과의 접촉과 협업관계를 구축했다.[16]

그 사이 일부 주요 기관들은 전문적인 뉴미디어 아트 큐레이터를 고용하기 시작했다. 1996년 미니애폴리스에 있는 워커아트센터는 디에츠를 뉴미디어 부서의 '설립장'으로 임명했다. 1998년 디에츠는 《인터페이스를 넘어: 넷아트와 넷 상의 예술Beyond Interface: net art and Art on the Net》(1998)을 기획했는데, 이 전시는 1997년 이후 토론토에서 열리는 연례 학회 〈미술관과 웹Museum & The Web〉을 위하여 만들어졌다. 《인터페이스를 넘어》는 미술관 전문가들에게 넷 상에서의 예술 활동과 같은 것들이 있음을 보여주고, 동시대 미술관들이 새로운 형식의 예술에 참여할 수 있는 방식에 대한 다양한 쟁점을 제시하고자 했다. 수년 간 디에츠는 다양한 활동으로 돌풍을 일으켰으며 여기에는 전시, 토론의 장, 컬렉션 개발, 프로젝트 의뢰가 포함된다.

차세대 거물(1999~2001)

〈미술관과 웹〉 학회 같은 시도는 미술관들이 디지털 기차를 타고 정보 사회로 입장해야 하는 필요성을 더욱 느끼게 되었음을 증명

해준다. 자료를 디지털화하고, 대중과 교류하는 새로운 방식들을 실험하며, 덜 제도화되고, 더욱 기술 전문적인 참여자들의 도전을 감수하는 것이다. 1994년 프랑스의 큐레이터인 니꼴라 피오슈Nicolas Pioch가 착수한 아마추어 사이트, 르 웹루브르Le WebLouvre(현재는 웹뮤지엄 Web Museum)는 정보가 풍부했고, 대부분의 미술관 웹사이트보다 훨씬 접근이 쉬웠다. 이에 미술관들은 전열을 가다듬어야 한다는 것을 인식했다. 우리가 이것을 신경제의 급격한 성장, 혹은 문화적 영향력을 포함하여 스스로의 정당성을 모색하는 기업들의 대거 출현, 신기술을 넘어 자신들만의 내러티브로 무장하고 집단의 상상력을 자극하는 미디어 홍보('바이러스'와 '해커'라는 용어가 번지게 된 상황과 소위 밀레니엄 버그를 둘러싼 히스테리를 생각해보자), 그리고 마지막으로 뉴미디어를 이용한 넷아트 같은 특정 예술 활동에 의해 촉발된 관심과 결부시켜 생각한다면, 밀레니엄 전환기를 즈음하여 '예술과 신기술'을 주제로 하는 기관 전시가 급증한 이유를 쉽게 이해할 수 있을 것이다.

그러나 1990년대 후반에는 넷과, 기술적으로 더 진보적이고, 문화적으로도 더 잘 알려진 뉴미디어 기관들이 가장 중요한 프로젝트를 창안하면서 방향을 주도했다. 1997년 도쿄의 NTT 인터커뮤니케이션 센터NTT Inter Communication Center(ICC)는 마침내 니시-신주쿠에 위치한 도쿄 오페라 시티Tokyo Opera City에 영구적인 장소를 마련했다. 이곳은 전시, 세미나, 회의 등을 통해 매우 활발히 활동했다. 같은 해 ZKM은 칼스루헤에 장소를 마련했고, 1999년 '전세계적' 규모와 형식의 단연 야심찬 전시를 개최했다. 피터 바이벨이 조직한 《넷_조건》은 일련의 큐레이터 연합을 자랑했으며, 동시에 다른 네 곳의 장소에서 열렸다. 칼스루헤의 ZKM, 오스트리아 그라츠의 스타에리셔 헵스트

The Steirischer Herbst(바이벨 기획), 스페인 마드리드의 The MECAD(The Media Center d'Art I Disseny, 클라우디아 지아네티Claudia Giannetti 기획), 일본 도쿄의 NTT 인터커뮤니케이션 센터(이토 토시하루Toshiharu Ito 기획)들이다. 그 중심이 되는 전시는 칼스루헤에서 열린 것으로서, 제프리 쇼가 조직한 이 전시에는 거의 70명의 예술가와 일곱 명의 큐레이터가 참여했고, 바일만 빼고 모두 ZKM과 연관이 있었다. 아다웹이 문을 닫은 후(1998) 미국인 큐레이터였던 바일은 런던의 ICA에 고용되었고, ICA의 뉴미디어 큐레이터로서 《넷_조건》에 참여했다. 2001년 그는 샌프란시스코 현대미술관에 나타나 《010101: 기술 시대의 예술 010101: Art in Technological Times》의 조직에 기여하기도 했다.

《넷_조건》은 "사회와 기술이 상호작용하는 방식에 대한, 서로의 '조건'이 되는 방식에 대한 예술가의 시선"에 관한 것이었으며, 일련의 물리적 공간에서 넷에 관한 전시를 조직하는 방식을 모색했다. 그러나 동시에 《넷_조건》은 넷아트 전시로 의도되지 않았다. 오히려 "넷을 만든 사회적 조건과 넷이 다른 예술분야에 부과한 조건이 무엇인지를 반영하고자 했다."[17]

이에 따라 다수의 전시 공간들은 넷 기반 차원의 물질적인 설치작품에 주목했다. 대표적인 사례가 '|H|U|M|B|O|T|'(1994~2004)라는 제목의 비대성肥大性 구조이다. 이것은 실제와 은유 측면에서 여행과 항해라는 주제에 대한 공동 프로젝트였으며 예술가, 해커, 글쓰는 이들, 이탈리아 건축가 그룹 A12가 참여했다. 이들의 작품은 ZKM 전시장 안에서 팔레트, 과학 기구들, 서적, 지도, 컴퓨터, 전등, 오래된 가구를 포함하는 바벨탑 형식의 설치작품이었다.

이 작품에도 불구하고 비평적 논쟁에 의하여 제기된 주요한 질

문은 제도권과, 특히 비제도권의 예술을 결합하는 것이 실제로 가능한지의 여부(소위 관람객과 직접 소통하기 위한 방법으로 넷을 선택한 예술)였으며, 그리고 그 성취 방식에 관한 것이었다. 《넷_조건》은 이 질문에 대하여 각기 다른 여러가지 반응을 불러일으키는 시도를 했지만, 이 모든 반응에도 문제의 여지가 있었다. 첫 번째가 발터 반데어 크루이센Walter van der Cruijsen이 기획한 전시 《라운지Lounge》인데 인터넷의 '사회적 연결' 환경을 재구성하고자 한 것이다. 《라운지》는 일련의 빈티지 작업 스테이션을 구현했고 관람객들은 여기에서 넷서핑, 채팅, 예술가들의 학회를 팔로우 할 수 있었다. 일부 작품은 넷과 연결된 컴퓨터 상에 보여졌고, 일부는 벽에 투사되었다. 그리고 바일이 기획한 Plain.html이라는 부분이 있었는데, 이것은 일련의 역사적인 프로젝트를 위한 것이었다. 전시용이 아니라 일종의 '넷아트의 역사'를 구성하기 위하여 개발된 Plain.html은 예술가와 공동 큐레이터였던 제프리 쇼가 디자인한 〈넷아트 브라우저The Net.Art Browser〉라고 불리는 최첨단 브라우저를 소개했다. 그리고 여기에서 첫 번째 문제점들이 등장했다. 설치 형식은 일종의 '신체적 네비게이터'였는데, 벽에 부착된 트랙 위에 평면 스크린이 설치되어 방문객이 무선 키보드로 제어하는 것이었다. 그리고 방문객은 스크린을 좌우로 움직이면서 선별된 사이트에 접속할 수 있었다. 『텔레폴리스Telepolis』에 후기를 게재한 비평가 조세핀 베리Josephine Berry에 따르면 그는 "〈넷아트 브라우저〉(…)가 일종의 장난이었기를 바란다"고 하며 이 작품의 유일한 효과는 "브라우징 경험을, 개인적이고 습관적인 행동과 대조적인, 대중적이고 서투른 수행으로 변형시킨(…) 것이다"[18]라고 했다. 그리고 이러한 측면에서 베리는 혼자가 아니었다. 조디는 이 같은 환경에서 전시하기를 거

부했고, 뷕 코지크는 전시 초대를 수락했으나, 오프닝 당일에 꽃다발을 들고 나타나 미술관 입구에 측은히 내려놓았다. 사무 공간식의 은유를 거부하고, 넷아트를 평범한 접근방식—컴퓨터 스크린—으로 묶으려는 의도도 거부하면서, 《도큐멘타 10》의 잘못을 바로 잡고자 했던 바람은 주목할 만하지만 쇼와 바일이 보여준 설치 방식은 또다른 여러 가지 문제점을 보여준 것도 사실이다. 게토화의 느낌이 남아 있었던 것이다. 총 32점의 모든 작품이 한 구석에 모아졌고, 더욱이 개별적인 예술가들의 작품은 불가피하게도 자신의 시각을 다른 예술가의 작품 위에 부과하게 되었던 것이다. 기술에 대한 넷아트 특유의 접근법은 쇼의 견해에서 얻을 수 있는 것 정도라는 사실에 덧붙여, 그 외의 모든 것은 역사다.

2000년도는 새로운 선수들이 경기에 참여하면서, 전시행사의 양과 질적인 면에서 괄목할 만한 성장을 보여 주었다. 디에츠의 지원 아래 워커아트센터는 새로운 온라인 프로젝트를 가지고 2000년을 시작했다. '아트 엔터테인먼트 네트워크'는 《놀자Let's Entertain》라는 제목의 미술관 전체를 사용했던 중요한 전시의 온라인 부분이었다. 미술관의 물리적 전시 공간 안에는 안테나 디자인 뉴욕Antenna Design New York Inc.의 우다가와 마사미치Masamichi Udagawa와 지기 뮈슬링어Sigi Moeslinger가 디자인한 특별한 설치 형태의 —40명이 넘는 예술가를 소개하는—전시가 소개되었다. 이것은 컴퓨터 스크린으로 만들어진 검은 색의 커다란 '대문portal'이었다. 축을 중심으로 대문을 돌리면 각기 다른 작품에 접근이 가능해지는데, 온라인 네비게이션을 신체의 움직임으로 바꾸어 놓은 것이다. 이 대문은 '실제' 전시와 '온라인' 전시 사이의 인터페이스로도 기능했다. 넷이 넷아트를 경험하는 가장 이상적

인 공간이라는 점을 암암리에 강조한 것이다. 이 겸허한 전시는 디에츠가 제프리 쇼의 〈넷아트 브라우저〉가 주도했던 다수의 비평을 피해 갔지만, 넷아트를 물리적인 공간에서 전시하는 방식의 문제를 실제 해결하기보다, 일시적으로 보류했음을 의미했다.

　같은 해 4월 비치우드Beachwood(오하이주)에 위치한 비치우드예술센터The Beachwood Center for the Arts는 《거울 나라의 앨리스Through the Looking Glass》를 개최했다. 리히티가 기획한 이 전시는 200점이 넘는 작품을 소개했고, 이 '물질적인' 전시와 나란히 온라인 전시도 선보였다. 이 전시는 예술적 사물에 대한 기술의 영향을 숙고하는 데서 시작하여, 최초로 지역적, 지리학적 복합성이라는 측면에서 뉴미디어 아트의 영역을 탐구했다. 그해 가을에는 스탠포드대학 내 아이리스와 제럴드 칸토 시각예술센터Iris and B. Gerald Cantor Center for the Visual Arts가 스크린 세이버의 예술적 잠재력을 분석한 온라인 전시(제임스 벅하우스James Bcukhouse와 메밀 포켄버그Memill Falkenberg가 기획한 《전환: 스크린 세이버의 예술Refresh: The Art of the Screen Saver》)를 개최했던 반면, 또 다른 대학 미술관(캘리포니아대학 내 어바인예술대학에 있는 빌 예술과 과학기술센터The Beall Center for Art & Technology)은 전시 《쉬프트-콘트롤—컴퓨터, 게임 & 예술SHIFT-CTRL—Computers, Games & Art》을 개최했다. 이 전시는 예술과 비디오 게임 사이의 관계에 대하여 조망한 최초의 제도권 전시였다. 앙트와네트 라파르주Antoinette LaFarge와 로버트 니데퍼Robert Nideffer가 기획한 이 전시의 흥미로운 점은 샌프란시스코 현대미술관(새로이 영입한 뉴미디어 큐레이터 바일을 빌 예술과 과학기술센터에 빌려주었다)과 워커아트센터가 함께 참여했다는 점이다. 워커아트센터는 이 전시에 안테나 디자인을 빌려주어 전시 디자인을 하게 했다. 기술

적 지원은 애플 컴퓨터가 해주었다.[19]

또한 그 사이 유럽에서는 헬싱키의 유명한 키아스마 현대미술관Kiasma Museum of Contemporary Art이 무대에 등장했고, 2000년 2월 에르키 후타모Erkki Huhtamo가 기획한 전시 《외계 지능Alien Intelligence》이 열렸다. 이 막중한 뉴미디어 아트 전시—데이비드 로커비, 토시오 이와이, 크리스타 소머러Christa Sommerer, 로랑 미뇽노Laurent Mignonneau, 페리 호버만Perry Hoberman, 켄 파인골드Ken Feingold가 참여—에 비용을 지불한 노키아Nokia는 전기통신 산업과 초기 모바일통신 분야의 대표적인 기업이다. 큐레이터들에 따르면 "미디어 예술가들은 새로운 기술에 호기심이 많다. 그리고 노키아와 같은 거대 기업들은 진짜 이러한 유형의 시각들에서 혜택을 얻을 수 있다. 자연스럽게 최근 몇년 간 다수의 기술 관련업체들은 초빙 예술가들을 위한 프로그램과 연구소를 설립했다."[20]

이같은 전시들은 또한 밀레니엄 전환기에 뉴미디어 아트에게 유리한 조건들을 확보해주었다. 시대를 따라잡고자 했던 미술관들의 바람과 문화적 명성을 모색하는 최첨단기술 분야의 지원들이 새로운 기획 인력들을 육성했고, 이들은 미술관 소속으로서 혹은 프리랜서로서 미술관을 옮겨다니며 새로운 기술의 예술을 지지했다.

2001년도에는 이러한 공동 노력의 결과들이 가시화 되었지만 2000년에만 해도 이러한 과정과, 그 허점들까지도 휘트니비엔날레Whitney Biennaile 밀레니엄 판에 드러난 바 있다. 전통적으로 휘트니비엔날레는 가까운 미래의 예술을 그려보는 영향력 있는 행사 중 하나였다. 55명의 참여 예술가 중 29명이 미국 바깥지역 출신이었지만, 2000년도는 휘트니비엔날레 역사상 가장 크고, 국제적인 해가 되

었다. 당시 미술관의 관장이었던 맥스웰 L. 앤더슨Maxwell L. Anderson
이 조직하고, 여섯 명의 외부 큐레이터들이 협업했던 2000년도 휘트
니비엔날레는 '인터넷 아트Internet Art'(로렌스 린더Lawrence Rinder 기획)
를 소개하는 한 부분을 구성했다. 여기에는 아홉 명의 예술가 작품이
(한 대의 스크린에) 선보여졌다. 프랑스 텔레콤France Telecom이 후원한
이 부분은 자세하게 홍보되었고, 비엔날레의 하이라이트가 되었다. 그
러나 이 같은 참신함에도 불구하고 언론에는 큰 영향을 미치지 못했으
며, 제리 살츠Jerry Saltz가 "생존자가 있는 기차사고의 잔해"라고 묘사
한 것처럼 대부분의 언론은 비판적이었다.[21]

　　이제 우리는 2001년에 이르렀다. 이 해에 열린 간단한 행사 목
록은 얼마나 많은 일들이 진행되었는지를 보여주기에 충분하다.

　　《010101: 기술 시대의 예술》샌프란시스코 현대미술관, 샌프란시
스코, 2001년 3월 3일~7월 8일. 존 S. 웨버John S. Weber, 아론 벳츠키
Aaron Betsky, 벤야민 바일, 자넷 비숍Janet Bishop, 캐슬린 포드Kathleen
Forde, 데이비드 툽David Toop, 아드리앤 게농Adrienne Gagnon, 에릭 데이
비스Erik Davis의 공동 기획, 예술가 35인, 디자이너 다수 참여. 인텔사 후
원

　　《아트 나우: 온라인 예술과 화폐Art Now: Art and Money Online》테이
트브리튼, 런던, 2001년 3월 6일~6월 3일. 줄리안 스탈라브래스 기획, 3
점의 설치예술 전시. 로이터사 주후원.

　　《비트스트림BitStreams》휘트니미술관, 뉴욕, 2001년 3월 22일~6월
10일. 로렌스 린더와 데브라 싱거Debrah Singer 공동기획, 49명 예술가 참
여. 주 협찬사 필립 모리스.

　　《데이터 다이내믹스Data Dynamics》휘트니미술관, 뉴욕, 2001년 3월

22일~6월 10일. 크리스티안 폴 기획, 5점의 설치작품 전시. 주 협찬사 프랑스 텔레컴 북미지부.

《텔레마틱 커넥션: 가상 수용Telematic Connections: The Virtual Embrace》워커아트센터, 미니애폴리스, 2001년 2월 7일~3월 24일. 뉴욕 독립큐레이터 국제연합Independent Curators International(ICI)과 스티브 디에츠 공동기획, 2001년 6개 장소 순회전. 록펠러재단 일부 후원.

《다국적 커뮤니케이션 시대의 디스토피아+정체성Dystopia+Identity in the Age of Global Communications》트라이브스갤러리Tribes Gallery, 뉴욕. 2000년 12월 2일~2001년 1월 13일. 크리스틴 왕Christine Wang 기획, 50명 이상의 예술가 참여.

《넷닷아트 페르미Net.art per Me》산타마리아 델 소코르소, 베니스 Santa Maria del Soccorso, Venice/ 베니스비엔날레, 2001년 6월 6일~6월 27일. 예술가 뷕 코지크 기획. 베니스비엔날레 슬로베니아 국가관의 연장 전시로서 뷕 코지크, 0100101110101101.ORG, 타데 포가차Tadej Pogačar 주최.

《게임쇼Game Show》매사추세츠 현대미술관MASS MoCA, 2001년 5월 27일~2002년 3월. 지난 십년간 만들어진 '아트 게임'을 소개했고, 또한 온라인 섹션 운영, 리좀의 마크 트라이브와 알렉스 갈로웨이Alex Galloway 기획.

이상의 목록이 분명하게 보여주는 첫 번째 측면은 그 해에 열린 높은 수준의 전시 행사들의 숫자이다. 참여 예술가수, 장소, 투자액수, 문화적 기준이라는 측면에서 우리는 이러한 관심이 새로운 기술과 그 후면의 경제적인 관심을 둘러싼 선전과 밀접하게 연관되어 있음을 쉽게 돌아볼 수 있다. 그러나 이것이 시사성이나 일부 제안의 수준을 손상시키지 않았다. '주요 기관/주요 후원사/주요 전시' 모델과 거의 공

통점이 없는 두 가지 행사를 예로 들어보겠다. 전시 《디스토피아》와 베니스비엔날레 기간에 조직된 한 전시이다. 《디스토피아》는 비영리 기관인 트라이브스갤러리에서 열렸다. 이 전시 큐레이터였던 크리스틴 왕은 수준 높은 전시로 알려져 있으나, 주요 미술관과 비교할 때 틈새 시장의 선수로 남아 있는 뉴욕의 대안미술관Alternative Museum의 큐레이터였다. 《디스토피아》는 일체의 큰 후원사도 없었다. 그리고 전시 제목에서 출발하여 전세계적인 커뮤니케이션 시대의 정체성이라는 주제에 초점을 맞추고, 언론 홍보에 총력을 기울이는 것도 기피했다. 이 전시의 성공은—대중과 비평가 모두에게 완전히 잘 들어맞은—전시 작품의 선정보다 '대안적'으로 두각을 나타낸 전시의 디자인과 더 관련이 컸다. 또한 비디오, 디지털 프린트는 물론 회화와 조각 작품, 마이크 비들로Mike Bidlo와 요나스 메카스Jonas Mekas 같이 잘 알려진 이름과 그보다 덜 알려진 예술가들, 새로운 매체와 오래된 매체들을 모두 잘 조합하는데 성공했다. 바꿔 말하면 전시 작품이 매체에 따라 선별된 것이 아니라 전시 주제에 대하여 어떤 이야기를 해야하는가라는 측면에서 선정되었던 것이다.

베니스비엔날레에서의 넷아트의 존재도 이처럼 범주화를 반영하지 않았다. 코지크는 전시 도록의 서문에서 슬로베니아 국가관이 사소한 정치적 일화를 계기로 탄생했다는 사실을 시사한다. 알력 다툼의 어느 쪽도 그들이 선정한 후보자들을 참가시키지 못하게 되자, 비교적 비주류의 인물인 두 사람(뷕 코지크와 타데 포가차)과 이탈리아인 예술가 듀오(0100101110101101.ORG)를 초대하기로 한 결정은 외교적인 해결 방안이었던 것이다. 이 사건으로 인해 슬로베니아 국가관은 당시 엄청난 언론의 관심을 끄는데 기여하게 되었다. 이 전략은 또한 비엔

날레의 큐레이터였던 해롤드 지만Harold Szeemann에게서 큰 호평을 받게 되었는데, 지만은 010101110101101.ORG가 유통시킨 바이러스가 전시를 통털어서 가장 혁신적인 작품이었으며, 대중으로부터 열광적인 반응을 얻었다고 강조했다. 코지크는 슬로베니아 국가관에 자신의 작품을 전시하는 동시에, 전시를 기획했다. 이 전시는 이미 한물간 기술을 털어버리는 작품들을 보여주면서, 뉴미디어의 인식 체계를 전면적으로 거부하는 단체전이었다. 코지크는 '새로운 저급 기술 미디어'라는 용어를 제시하고 "이 구호를 통해서 나는 과학기술 발전에 반응하지 않고 있는 대부분의 예술체제와 사회의 어리석은 태도에 대응하여 예술가들을 규명하고자 한다"고 설명했다.[22]

그러나 '뉴미디어' 서사를 거부했음에도 불구하고 두 전시는 모두 위의 전시 목록과 마찬가지로 예술의 '차세대 거물'을 보여준다는 인상을 줄 수 있었다. 그리고 휘트니미술관, 샌프란시스코 현대미술관, 테이트브리튼 같은 세 곳의 중요한 미술관들의 참여는 지속적으로 노력해 온 워커아트센터와 새로이 문을 연 매사추세츠 현대미술관과 더불어 이러한 인상을 더했다.

이제 이 전시들을 자세히 들여다 보는 것보다, 이들의 존재를 이끌고 허용되게 한 현상을 살펴보는 것이 더 유용하다. 전시 《010101: 기술 시대의 예술》은 활동적이고 선견지명이 있던 데이비드 A. 로스David A. Ross 관장 덕분에 만들어졌다. 2000년 2월 바일을 '뉴미디어 큐레이터'로 임명한 사람도 로스 관장이었다. 그러나 《010101》은 뉴미디어 아트 전시가 아니라 일상에 대한 새로운 기술의 영향력에 주목한 전시였다.[23] 이 경우 뉴미디어 아트를 게토화하는 또 하나의 '헌정' 전시라는 함정에 빠지지 않았으며, 오히려 오래된 것과 미디어

가 비교될 수 있는 플랫폼을 만들어 냈다. 전시의 주제는 그러나 비평을 용납하지 않는, 찬양적이고 선전적인 분위기 속에서 보여졌다. 인텔사의 마케팅 부사장이었던 팸 폴라스Pam Pollace는 전시 도록에 다음과 같이 썼다. "이 선구적인 예술가들은 이전의 사진과 비디오처럼, 오늘날 디지털 기술이 새롭고 필수적인 창조적 표현과 소통의 방식들을 제공한다는 것을 입증하고 있다."[24] 아서 C. 클라크Arthur C. Clarke와 마샬 맥루한 같은 선구자들의 어록이 흘러내리는 백색 커튼과 플라즈마 스크린으로 이루어진 최첨단 기술환경이었던 이 전시의 디자인은 《010101》이 매체에 대한 몰입을 완전히 끝내지 않았음을 보여주었다. 샌프란시스코 현대미술관의 가장 야심찬 행사로 개최된 이 전시는 3월에 문을 열었지만, 그 기대감은 2001년 1월에 바일이 기획한 온라인 부분에서 더욱 고조되었다. 온라인 부분은 전시의 일환으로서 온라인 프로젝트를 보여주고자 마련된 것이지만, 물리적인 전시 공간 내에서는 보이지 않았다. 분명 바일은 《넷_조건》 안에서 온라인 프로젝트에 접근하기 위해 만든 인터페이스, 〈넷아트 브라우저〉의 실패 경험을 기억하고 있었다. 《010101》의 온라인 부분의 출시는 전년도에 시작된 과정의 종착점을 나타내주었다. 전년도에 샌프란시스코 현대미술관은 웨비상Webby Award과 협력하여 디지털 아트상의 착수와 온라인 넷아트 갤러리인 e−스페이스e-space의 설립을 발표했던 것이다.[25]

이 모든 요소들이 의미하는 바는 《010101》이 매체로서의 기술로부터, 쟁점으로서의 기술로 관심을 전환하고자 했던 반면, 전자의 측면이 대부분의 비평적 담론을 계속 차지하고 있었다는 것이다. 그러나 이후 10년 간 《010101》은 야심차고, 선구적이고, 지적인 프로젝트로 남아 있으며, 그 강점과 약점 모두에서 많은 것을 배울 수 있다.[26]

《010101》이 휘트니미술관에서 열린 두 전시와 충돌했다는 사실은 분명 도움이 되지 않았다. 《비트스트림》과 《데이터 다이내믹스》는 자매 전시로서 3월부터 6월 사이 미술관의 전시 일정을 채우고 있었다. 《비트스트림》이 거의 50명의 예술가들이 참여한 주요 단체전이었다면 《데이터 다이내믹스》는 단지 다섯 점의 설치 작품을 보여주었다. 두 전시가 상호보완적이었음에도 불구하고 두 전시는 구분해서 보아야 한다. 《비트스트림》이 도구와 매체 모든 면에서 새로운 기술의 예술적 사용에 관한 주요 개괄이었다면 《데이터 다이내믹스》[27]는 작은 규모의 행사였지만 더 큰 포부를 갖고 있었다. 그것은 비록 '공간 확보'라는 평범한 의미일지라도 온라인 아트에게 물리적 공간 안의 존재감을 부여하고자 한 것이다. 휘트니비엔날레가 적용했던 거대한 스크린과 프로젝션 접근법, 그리고 큐레이터가 디자인한 단일한 설치 안에 모든 작품을 통합하는 아이디어를 넘어, 큐레이터 크리스티안 폴은 예술가들과 협업하여 다섯 점의 작품을 설치 형식으로 선보였다. 이 가운데 일부는 설치 작품 혹은 조각 작품으로서의 생명을 시작했고, 마렉 발그작Marek Walczak과 마틴 바텐베르그Martin Wattenberg의 〈아파트Apartment〉(2001) 같은 그 외의 작품들은 넷 상에서도 접근이 가능했으나 미술관 전시공간을 위하여 설치 형식으로 해석된 것이었다. 일부는 전시 이전에 제작된 작품이고, 또 다른 일부는 전시용으로 의뢰하여 제작되었다.

　　《비트스트림》으로 돌아가기 위해 도입한 접근방식은 큐레이터 중 한 사람이었던 린더가 쓴 도록 서문의 도입부에 명확히 드러난다. "사진의 발명 이후 디지털 기술의 출현보다 예술 활동에 더 큰 영향을 미친 것은 없었다."[28] 이같은 찬양조도 비평가들로부터 자유롭지 못

했다. 바바라 폴락Barbara Pollack은 『아트 인 아메리카Art In America』에 장문의 글을 기고했다. 그녀는 이 전시를 "아이러니가 없는 디지털 오락물"이라고 평가하며, "다른 모든 사람들처럼 예술가들은 컴퓨터를 사용한다"는 점 이상을 보여주지 않는다고 했다. 폴락의 견해로 보면 이 전시는 "계획된 피상성studied superficiality"을 드러내었고, 예술가들은 특정 기술 장치를 보여주기 위해 선정된 것처럼 보였다. 폴락은 더욱 정황적이지만 타당한 비평을 이어간다. 그것은 어떠한 형식으로든 인간 차원의 부재였다. 즉 추상적인 언어에 대한 선호, 젊은 남성들의 전유물로서의 기술이라는 고정관념을 강화하면서 여성 예술가들은 거의 전적으로 배제하기, 기술의 어두운 측면과 기술을 전복시키기 시작한 예술가들의 작품을 철저히 결여하고 있는 찬양조 등이었다.

폴락의 기사는 흥미롭다. 왜냐하면 그 글은 뉴미디어 아트가 하나의 범주로서 존재하는데 도전하는 반면, 뉴미디어 아트에 대한 훌륭한 지식과 감상에 근거하고 있기 때문이다. "디지털 아트(…)는 복잡한 범주로서, 회화, 조각, 사진, 필름, 설치 같은 예술의 형식을 가장하고, 이러한 범주들 사이에 한때 신성했던 구분을 전복시킴으로써 형식주의를 변화시킨다"고 그녀는 썼다. 스테파니 사이먼Stefanie Syman은 『피드Feed』에서 이 비평에 대한 공감대를 보여주었다.

"디지털 아트이거나 혹은 디지털 도구에 의해 만들어지는 것은 실제 예술 그 자체에 대해서 많은 이야기를 하지 않는다.(…) 편의상 구분으로서의 디지털 아트는 없어져야 한다."[29]

춤의 최후(2002~2010)

미술관의 열정은 점차 식어갔다. 여기에는 여러 가지 이유가 있었다. 기득권을 가진 물주들이 손을 떼기 시작했고, 일부 주요 기관들이 전문 부서의 설립에 반대했던 사례에서 보았듯이, 비평가들은 매체기반 정의의 유용성에 대하여 질문했으며, 앞서 언급한 기사에서 사이먼이 강조했던 인식, 즉 뉴미디어가 어떠한 경우일지라도 결국 모든 예술가들의 작업실로 진입하게 됨으로써, 논란의 여지가 있던 범주를 더욱 의미없게 만들어버렸다는 의식이 증대되었기 때문이다.

당시 사이먼은 뉴미디어 아트가 시들기 시작했음을 인식한 몇 사람 중 하나였다고 해야할 것이다. 린더와 로스의 열정은 전염성이 있었으며, 이에 대한 보수적인 비평가들의 저항은 뻔한 승리의 당연한 귀결로 보였다. 디지털 아트의 맥락화에 대한 의구심은 사라지지 않았지만 미술관과 시장의 측면에서 그 의구심은 공격적이었고, 최우선이었던 앞선 캠페인의 측면에서는 하찮은 것이었다. 만약 내가 할리우드의 황금시대 스타일로 당시를 영화로 만든다면, 시대를 찬양하는 신문의 헤드라인을 촬영하는 식으로 2001년을 보여줄 수 있을 것이다. "디지털이 중요해진다. 디지털 아트가 미술관에 도입되었다는 것을 예술계는 심각하게 생각할 것인가?"(『아트 저널Art Journal』), "그들은 반짝이는 파란 불빛을 보았다. 미술관 세계의 누구도 차세대 거물을 놓치고 싶어하지 않는다"(Nymag.com), "뉴미디어에 대한 이 미술관들의 헌신은 디지털 매체의 소장과 보존 문제와 관련한 논의를 바로 불러온다"(『아트 뉴스페이퍼The Art Newspaper』), "새로운 뉴미디어의 공세. 디

지털 아트—전반적인 형식면에서—는 예술가, 큐레이터, 관객들로부터 명성을 얻어가는 중"(『아트 뉴스Art News』). 이런 식으로 계속 찾아볼 수 있지만 이미 상황은 매우 명백하게 보였다. 회의론자와 개종자들은 비슷하게 보헤미안 댄스는 끝났으며, 마침내 초야 의식의 시간이 왔다고 생각하는 듯했다. 그러나 그 어떤 대형 미술관도 2001년에 보인 열정으로 다시 돌아가지 않았다. 뒤이은 해에 일부 미술관은 조용히 '뉴미디어 큐레이터' 자리를 없앴고(워커아트센터, 샌프란시스코 현대미술관, 구겐하임미술관), 휘트니미술관과 테이트갤러리 같은 곳들은 실질적으로 '뉴미디어 큐레이터'를 겸직으로 만들어, 온라인 프로젝트 제작에 한해 더욱 신중한 접근방식으로 활동을 지속하게 했다. 그리고 예술시장은 이처럼 맛난 새로운 음식 조각들을 잡아챌 준비가 된 듯 했지만, 또한 매우 느렸다.

그러나 전시로 돌아가보면 2002년부터 2009년 사이 개최된 뉴미디어 아트 요소를 지닌 행사들은 근본적으로 세 가지 각기 다른 모델을 따랐던 것으로 보인다. 첫째는 '상아탑' 접근법이라고 이름 지을 수 있겠다. 기본적으로 몇 년 지속되지 않았지만 새로운 기술의 예술적 사용을 연구하는 주요 전시 모델을 채용하는 것이다. 《비트스트림》에서와 같이 주제가 있다 하더라도, 그것은 순전히 부수적인 것이었다. 마치 선물을 재활용하려고 종이로 다시 포장하는 식이다. 사실상 이 모델은 《미디어스케이프》 시기부터 변하지 않았다. 뉴미디어 아트 혹은 디지털 아트라는 모호한 꼬리표를 달고 성장하는 예술을 빼고라도, 전혀 공통점 없는 예술 작품을 한 봉지에 섞어 보여주는 정도였다. 이러한 모델을 되풀이하는 것으로 흥미롭고 잘 기획되고, 심지어 교육적인 시각에서도 유용한 전시를 가져올 수 있었다. 문제는 어

떻게 전시를 포장하든, 그 전시의 개념은 기본적으로 폴락의 간결한 관찰로 압축된다는 점이며, 즉 오늘날의 예술가들은 다른 모든 사람들과 마찬가지로 컴퓨터를 사용한다는 것이다. 그리고 뉴미디어 아트의 염원은 제도권의 인정을 얻고자 했던 것이었던데 반해, 필연적인 결과는 그것을 근본적으로 게토 안에 가두었던 것이다. 그것은 황금 감옥이었지만 그래도 결국 감옥이었다.

두 번째 모델은 자주 논의되었던 '고용 의무제Workplace quotas'라는 측면에서 이야기될 수 있다. 비꼬는 식의 묘사임에도 불구하고 기본적으로는 긍정적인 모델이다. 뉴미디어 아트가 적은 수로도 동시대 예술의 주제전에 등장하기 시작했던 것이다. 이것이 바로 《010101》이 새로운 기술에 열광하는 상부구조도 없이 시도했던 접근 방식이다. 예를 들어 2003년 비엔나의 쿤스틀러하우스 빈Künstlerhaus Wien은 《오늘날의 추상Abstraction Now》(노르베르트 파펜비흘러Norbert Pfaffenbichler와 산드로 드로슐Sandro Droschl 기획)이라는 제목의 전시를 열었다. 전시 제목이 말해주듯이 이 전시는 추상 예술의 현상에 대한 주요 개괄전이었으며 조디에서 마리우스 왓츠Marius Watz, 골란 르빈Golan Levin, 케이시 리스에 이르는, 소프트웨어와 웹을 사용하는 꽤 많은 수의 예술가들을 소개했다.

세 번째 모델은 '은밀한 손님discreet guest'으로서 2002년부터 2010년 사이 열린 대부분의 전시에 도입되었다. 이 경우 뉴미디어 아트는 잘 기획되고, 개념적으로 견고하고, 흔히 작은 기관이나 사설 갤러리에서 열렸던 중간 크기 정도의 전시 방식을 통해서 동시대 예술 무대에 오르게 된다. 전시 주제는 주로 디지털 문화 영역에서 가져온 것이며, 작품은 뉴미디어 아트에 포함된다. 비록 이 점은 거의 강조되

지 않지만 말이다. 뉴미디어 아트는 그들의 무대가 아닌 곳에서 활동할 때에 신중한 것이 좋다는 점을 이해하고 있었다. 이러한 이유로 인해 "이것은 기술 시대의 예술, 즉 동시대 예술의 결정판이다" 같은 언명을 조심스럽게 피했다. 그 목적은 분명 이 무대가 시대정신Zietgeist의 특정적인 측면을 완벽하게 붙잡을 수 있는 흥미로운 작품, 즉 최고의 동시대 예술작품을 만들수 있다는 것을 보여주는 것이다. 이러한 종류의 행사는 이전의 범주와 비교해 볼때 매개라는 측면에서 매우 중요한 역할을 수행하고 있다. 이들은 동시대 예술의 대중들에게 여론에서 피상적으로 흔히 다루어지거나, 주류 예술에서 간과되는 시사적 쟁점들을 이해할 수 있는 기회를 제공하며, 특정 양식의 작품과 친숙해질 수 있는 기회도 제공한다. 그리고 뉴미디어 아트는 단순히 매체 탐험과 기술 찬양뿐만이 아니라 우리 시대의 중요한 양상들에 대한 탐구라는 점을 보여준다. 비디오 감시, 포스트휴먼 세계, 사생활의 종말, 커뮤니케이션의 침해적 속성, 그리고 이들을 전복시킬 수 있는 방법 등이 여기에 포함된다. 2001년의 프로젝트들을 특징짓는 공격적이고 적극적인 접근 방식 없이도, 이상의 전시들은 방문자들에게 각기 다른 반응을 이끌어 내었다. 또한 어느 누구도 이 작품들이 특정한 범주에 속한다고 주장하지 않았다는 사실은 예술계 내에서 뉴미디어 아트라는 용어가 불러일으키는 불만과 편견을 피해간다.

동시대성의 특정 형식

여러 긍정적인 측면에도 불구하고, '고용 의무제'와 '은밀한 손님' 모델은 또한 일부 비평의 영역을 강조한다. 전자는 긍정적으로는 굳이 매체, 기술, 디지털 영역과 연관짓지 않고도 뉴미디어 아트를 다른 담론의 체계 안에 삽입하는 것이 가능하다는 것을 보여주었다. 그러나 부정적인 면에서 현 상황에 관한 주요 질문에 대하여 동시대 예술계의 저항을 드러내기도 한다. 즉 정보사회의 도래와 그것이 삶과 사회, 정체성에 미치는 영향들이 그것이다. 달리 말하자면《포스트휴먼》(1993)과 《010101》(2001) 같은 전시들은—기본적으로 결함이 있는 접근방법이었음에도 불구하고—논의를 일으키고자 노력했다. 동시대 예술 큐레이터들 사이에 '매체 의식'이 부족했다는 것 이상으로 이 저항의 이유를 찾는 것은 어렵다. 제프리 다이치나 데이비드 A. 로스같은 인물들과 '매체 문화'와 동시대 예술 양쪽에 참여하여 매개할 수 있는 인물이 요구된다.

이러한 종류의 사람들은 이미 현장에 등장했지만, 아마도 단순히 세대적인 요소 말고 특별한 이유없이도 수적으로 감소하게 될 것이다. 2008년 5월 암스테르담의 스테들릭미술관Stedelijk Museum에서는 베를린의 트랜스메디알 페스티벌Transmedial Festival의 감독인 안드레아스 브뢰크만Andreas Broeckmann이 《딥스크린. 디지털 문화의 예술 Deep Screen. Art in Digital Culture》이라는 제목의 전시를 기획했다. 이 전시에서 브뢰크만은 훈련받은 '뉴미디어 큐레이터'로서 뉴미디어 패러다임을 극복하고자 매체와 별개로 정보사회의 새로운 미학과 문화

를 반영하는 작품들을 모았다. 자스미즌 비세Jasmijn Visser의 대형 종이 드로잉은 정보통신 분야에서 가져온 아이콘과 이미지들을 모은 진정한 목록화 작업이었으며, 롤랜드 쉬멜Roland Schimmel은 디지털 애니매이션을 따라 그린 빛 폭발의 추상 회화, 혹은 드리스센스 & 베르슈타픈Driessens & Verstappen의 소프트웨어 프로그램으로 생성되고, 대형 3D 프린터로 제작된 작은 모듈 조각을 전시했다.[30] 《딥스크린》은 두 예술계를 모두 다루고 각기 다른 메시지를 보내기 위한 시도였다. 이 전시는 뉴미디어 아트 패러다임은 더 이상 존재할 이유가 없다는 것을 뉴미디어 예술계에게 알렸고, 동시대 예술계에는 뉴미디어 패러다임이 동시대 예술로부터 동시대적 현실에 대한 확실한 그림을 제공하는, 핵심적인 예술가와 작품을 빼앗아 갔음을 알렸다.

이러한 방향에서 다양한 방식으로 많이 활동한 또다른 큐레이터로 잉케 아른스가 있다. 독일인 큐레이터인 아른스는 2005년 이후 독일 도르트문트의 하트바레 미디어아트협회의 관장으로 있다. 그녀는 다음과 같이 말한다.

"오늘날의 미디어 아트를 규정하는 것은 미디어의 범위가 아니라, 미디어로 인해 고도로 전형화된, 미디어의 동시대적 특정형식, 즉 현재에 대한 미디어의 내용 중심 탐구이다. (…) 어떤 매체를 사용했는지는 점차 상관없어진다. 달리 말하면 미디어 아트는 기존에, 특히 1990년대에 간주되던 형식적 범주나 형식적 장르가 더 이상 아니다. (…) 미디어 아트는 오히려 우리를 둘러싼 세계를 철저한 내용 관련 탐구 방식을 통해 그 스스로를 규정한다. 그것은 지속적으로 내재화하고, 새로운 기술에 근거하는 세계이다. 동시에 이러한 탐구는 꼭 새로운 기술 사용을 수반하는 것이 아니며, (거의) 모든 매체와 기술을 사용한다. 만약 최신 기술 사용의 의무로부

터 벗어나 미디어의 새로움이 부여하는 개념적 지원을 폐기하고, 예술의 도전을 맞이한다면, (결국) 뉴미디어 아트는 성장할 것이다."[31]

제국의 끝에 위치한 소규모 미디어센터에서였음에도 불구하고, 전시기획 활동으로 번역된 이 같은 믿음은 몇몇 매우 재미있는 결과물을 만들어 내고 있다. 아른스는 자신의 전시 공간을 위해 문화적으로 견고한 프로젝트를 선정하고, 예술가들의 에너지를 전시 내부로 전달하기 위한 최선의 방법을 그들과 논의한다. 많은 경우, 특히 넷아트의 경우에서, 아주 사소한 데서 작품이 '생산'된다는 것을 의미할 수 있다. 이 과정에서 아른스는 작품을 전시하는데 최첨단 장비의 사용을 기피한다. 예를 들어 《irational.org의 신기한 세계, 기술, 도구와 행사들 1996~2006The Wonderful World of irational.org, Techniques, Tools, and Events 1996~2006》(2006)은 irational.org의 작업을 기록하기 시작한 전시이다. irational.org는 예술가와 활동가들의 온라인 커뮤니티로서 1996년 영국에서 설립되었으며 지금도 운영되고 있다. 또한 서버이자, 프로젝트의 촉매제, 개인 페이지들의 목록, 공동 프로젝트, 수취인 명부이다. 그러면 도대체 어쩌다 웹, 그리고 공공영역에서의 수평적 협업과 커뮤니케이션에 관련된 것을 보여주게 되었을까? 도르트문트에서는 비디오, 프로젝션, 벽에 건 인쇄 로고와 슬로건, 기록물, 포스터, 그리고 지난 10년 간의 활동이 만들어낸 '한시적인 것'과 함께 넷에 연결된 전통적인 컴퓨터를 최소한으로 사용했다. 전시는 irational.org를 물리적인 공간으로 바꾸어 놓았고, 그 '마술적인 세계'를 소개했다. 특히 여기에 매료된 방문객은 누구나 웹에서 irational.org를 찾아볼 수 있고, 더 잘 알 수 있었다. 행사는 성공적이었고 다른 여러 전

시 공간으로 초대되었다. 바로 결론으로 들어가는 전시의 능력으로 인해 '기술적 프레임'을 부과하지 않고도 프로젝트의 쟁점을 보여주는 것이 가능해졌다. 여기서 '기술적 프레임'은 irational.org와 전혀 무관할 수도 있었다(지금도 이 웹사이트는 단호히 낮은 수준의 기술 미학을 자랑하고 있다).

'뉴미디어 아트의 물질화'와 이 개념적인 범주의 현 상태 유지가 불가능하다는 현안은 모두 2009년 4월 iMAL 디지털 문화와 기술 센터iMAL Center for Digital Culture sand Technology에서 열린 전시에서 찾아볼 수 있다. 이 전시는 필자와 센터의 관장인 이브 베르낭Yves Bernand이 공동 기획한 것이다. 이 책을 쓰는 동안 드러난 의심과 소견으로부터 만들어진 이 전시는 완벽한 실험 대상으로 판명되었다. 의문점들을 도발적인 언명으로 구조화하고, 공공 영역으로 가져간 것이 필자로 하여금 많은 해답을 찾는데 도움이 되었다.

《딥스크린》처럼 전시 《거룩한 불. 디지털 시대의 예술Holy Fire. Art of Digital Age》도 두 갈래로 연장된 접근법을 갖고 있다. iMAL 미디어센터가 개최한 이 전시는 유럽의 가장 중요한 컨템포러리 아트페어 가운데 하나인 아트 브뤼셀Art Brussel의 연계 프로그램이었다. 이 같은 연결 덕분에《거룩한 불》은 붙어있지 않아도 인접한 두 개의 호수에서 걸러진 조약돌처럼 두 분야의 아이디어를 주고 받았다. 이 전시의 기획의도에는 조직 과정 이면의 근거, 다시 말해 개인 소장과 상업 갤러리에서 가져온 작품만으로 뉴미디어 아트 전시를 조직하는 이유를 반영하고 있었다. 동시대 예술계에서는 지극히 평범한 이 같은 활동이 뉴미디어 아트 전시에서는 결코 자연스럽지 않았다. 이 프로젝트는 그 전시 제목에서 시작해 주요 전시의 수사학을 비꼬듯이 언급했다. 즉

새로운 기술을 예전처럼 열광적으로 받아들이면서 내부로부터는 이같은 접근 방식을 전복시키는 것이었다. 이 전시는 소위 뉴미디어 아트라는 것이 진정한 예술이며, 수집도 가능하다는 점과, 그 가운데 가장 수준 높은 결과물들은 이미 시장에서 구입이 가능하다는 것을 아트 브뤼셀 방문객들에게 보여주었다. 기본적으로 '매체 이외의' 공통점이 없는 매우 폭넓은 작품들을 대담하게 보여주면서, 뉴미디어 패러다임의 시대가 지나갔음을 뉴미디어 예술계에게 보여주었다. 이 외에도 많은 것들이 있었다. 컬렉션과 갤러리에 대한 연구에 있어서 가장 흥미로웠던 점은 흔히 뉴미디어 아트 영역과 연관된 예술가와 작품이 동시대 예술계 안에서 작품을 선보이기 위하여 안정적이고, 사물중심의 형식, 그리고 전통적인 매체—드로잉, 조각, 프린트, 비디오—를 자주 선택한다는 것이다. 암암리에 알려진 것처럼 프린트를 판매하는 것은 소프트웨어 한 점을 판매하는 것보다 쉽기 때문이며, 그리고 특히 전시 공간 안에서 작품의 내용을 더 효과적으로 전달한다는 점에서 프린트가 소프트웨어보다 더 나았기 때문이기도 하다. 그리고 마지막으로 아른스가 기술한 것처럼 "뉴미디어 아트"(이제부터 인용부호는 의무적이다)는 "마침내 성장했고," 그리고 초기의 매체 숭배적 측면을 극복하게 되었기 때문이기도 하다.

《거룩한 불》은 또한 예술가, 큐레이터, 비평가, 갤러리스트들과의 원탁 인터뷰를 도록에 실어서 국제적인 논의를 이끌어내기 시작했다. 그러나 무엇보다도 이 전시는 예술시장에 대하여 논하는 것이 시의적절한지에 대해 초점을 맞추었던 수백 개의 기사와 논평들 주변에서, 뜨거운 논쟁에 불을 지폈다.[32] 작품 수집과 관련한 문제는 전시가 일으킨 쟁점 가운데 하나일 뿐이었다. 레진 드바티는 다음과 같이

썼다.[33]

　　"솔직히 말해 내게는 이러한 전시가 필요했다. 지난 여름 나는 아르스 일렉트로니카보다 베니스비엔날레에서 더 보람있고 만족스러운 예술 경험을 얻고 있다는 점을 깨달았다. 미디어 아트는 흔히 유행과 일련의 오해로부터 어려움을 겪는다. 예를 들어 나는 미디어 아트를 '기술을 이용해서 만든 이상한 것'이라며 혼란스러워하는 것을 셀 수 없이 많이 들었다 (혹은 전시에서 보았다)."

수집과 예술시장

　　《거룩한 불》은 그것이 지루하든 재밌었든 간에, 필요하든 혹은 불편했든지 간에, 최소한 한 가지를 증명했다. 즉 시장과 뉴미디어 아트 사이의 관계에 대해 질문하는 것은 불 붙은 성냥을 들고 화약고로 뛰어드는 것과 같다. 그렇지 않다면 이 쟁점—가장 중점적인 것은 아니어도 전시가 제기한 많은 쟁점 중 하나—은 대중적 논의의 선두에 놓이지 못했을 것이다. 그것은 아직 포기하지 않았고, 물론 놀라울 것도 없었다. 이미 보았듯이 예술작품의 매매는 뉴미디어 아트의 특수한 경제 측면에서 전통적인 부분은 아니었다. "예술의 재화적 물신숭배"는 동시대 예술시장에서 중요한 역할을 하고 있으며, 이브 미쇼Yves Michaud가 레오 카스텔리Leo Castelli를 인용하며 지적했듯이 동시대 예술계는 "특정 작품이 너무 비싸지기 전에 선점하기를 원하는 소수의

부유한 사람들"로 이루어져 있다.[34] 이같은 거시적 차이가 두 예술계 사이의 전쟁에서 중심점이라는 것은 꽤 명확하다. 어떤 경우에서도 주어진 유행, 언어, 혹은 예술사조를 지탱하는 수집 형식의 출현은 여전히 보헤미안 댄스의 티핑 포인트를 나타낸다. 탐 월프가 책(『현대예술의 상실』)을 쓴 이후 예술계 안에서 많은 것이 변화했으며, 아마도 "대중은 초대받지 않았다.(받은 적도 없다)"는 그의 견해는 유행의 승리(혹은 패배)에서의 어떤 역할도 하지 않았음에도 재고할 필요가 있다. 그러나 화상畫商 – 소장가의 접점이 예술의 운명에 가장 큰 영향을 주는 요소 중 하나라는 점은 분명 진실로 남아있다.

　　뉴미디어 예술계는, 예술시장이 예술 활동을 장악하고 있다면, 뉴미디어 아트를 동시대 예술의 지위로 합류할 수 있게 하여 15년간의 미술관 전시가 실패한 곳에서 성공할 수 있다는 것을 직감하고 있다. 어떤 이들에게 《거룩한 불》은 위의 쟁점을 날카롭게 지적하면서, 여러 가지 면에서 이 섬세한 과정과 타협할 수 있다는 공포심을 일깨웠다. 반면 또 다른 이들은 이 쟁점이 도움의 손이 되기를 희망하기도 했다. 당연히 《거룩한 불》은 이 가운데 어떤 것도 할 수 있는 힘이 없었다. 더욱이 다음 장에서 보겠지만 뉴미디어 예술계는 구애의 춤이 절정에 다다랐을 때, 그 순간이 산산조각나게 할 수 있는 너무나 많고 좋은 이유를 가지고 있다. 어떤 경우이든 아무도 걱정하지 않도록 그 무대는 지금도 요원하다. 《거룩한 불》은 소수의 갤러리와 개인소장가들이 열광하는 소수 작품의 인지도를 향상하기 위해 시도한 전시였다. 그러나 아직도 해야할 일이 많이 있었다. 미술관이 반복적으로 디지털 아트의 파도를 타고자 했던데 반해, 동시대 예술계의 다른 주요한 영역들은 훨씬 더 느리게 대응해 왔다는 것도 사실이다. 그리고 동시대

예술계에서 뉴미디어 아트를 사용하는 작품에 타당성을 부여하려 한 모든 시도가 실패한 이유는 바로 비평가, 큐레이터, 갤러리, 소장가들의 나태함이었다.

언급한 다른 참여자들과 함께 시장과 소장가들은 이러한 추세를 역전시킬 수 있는 힘을 가지고 있다. 다음의 몇쪽에 걸쳐 이러한 방향에서 진행된 단계들을 짧게 살펴보고자 한다.

이미 보았듯이 뉴미디어 영역에 관심을 보인 첫 갤러리는 1996년 뉴욕의 포스트매스터스갤러리였고, 이후 오랫동안 이 곳이 유일했다. 2008년 2월 갤러리의 설립자는 이렇게 이야기했다.

"우리는 언제나 우리 시대를 반영하는 예술을 추구해 왔다. 과거에는 없었던, 아이디어에 따르는, 앞을 보는 작품이다. 물론 이 예술은 매체에 의존하지 않는다. 뉴미디어 예술가들은 새로이 수혈한 피와 같다. (…) 뉴미디어 아트는 사용 가능한 도구와 문화적인 놀이터의 훌륭한 확장이다. 즉 추가물이지 대체물이 아니다. 우리의 목표는 사실 '뉴미디어 예술가'들을 뉴미디어 영역에서 떼어내어, 이들이 단지 예술가로 알려지는 더 큰 장으로 옮겨놓는 것이다."[35]

보다시피 포스트매스터스갤러리는 선구적인 활동으로 오랫동안 명성을 얻었음에도 불구하고, 뉴미디어 전문 갤러리가 아니라고 주장한다. 2001년 포스트매스터스갤러리가 카밀 어터백Camille Utterback과 로미 에이치투브Romy Achituv의 디지털 작품(〈문자비Text Rain〉, 2000)을 15,000달러에 판매했다는 뉴스가 잡지에 실렸다. 뒤이어 수년 간 포스트매스터스갤러리는 이토이 코퍼레이션etoy.corporation, 나탈리 예레미엔코Natalie Jeremijenko, 존 클리마John Klima, 에바와 프랑코 맛츠

Eva and Franco Mattes(일명 0100101110101101.org), 제니어와 케빈 맥코이 Jennier and Kevin McCoy, 볼프강 스타에레, 에도 스턴Eddo Stern, 메지에 위즈뉴이스키Maciej Wisniewski 같은 예술가들을 대표하고, 또 다른 몇몇의 예술가들과 함께 재정 조달을 위한 대안적 전략들을 모색하는 가운데 이러한 유형의 작품에 에너지를 쏟아 부었다.

그러나 이제 포스트매스터스갤러리는 더이상 혼자가 아니다. 2001년 『포브스Forbes』에 실린 기사는 포스트매스터스갤러리와 더불어 산드랑 게링Sandra Gering을 언급했다. 1991년에 설립된 산드라 게링 갤러리(현재는 게링 앤드 로페즈 Gering & Lopez)(역자주: 2017년 폐업)는 2001년에 첼시로 이전하고, 몇 명의 '뉴미디어' 예술가들을 갤러리 대표작가 목록에 포함시키기 시작했다. 그들이 존 F. 사이먼John F. Simon, 제인 심슨Jane Simpson, 자비에 베이양Xavier Veilhan, 빈센트 자렉Vincent Szarek, 데이비드 트렘릿David Tremlett, 카림 라시드Karim Rashid이다. 이 기사를 작성한 수잔 델슨Susan Delson은 존 F. 사이먼의 작품이 조각적 형식을 취하고 있다고 설명했는데 여기서 조각적 형식이란 한정판으로 제작된 모니터와 애니매이션 소프트웨어를 포함하는 것이었다. 그리고 "뉴저지에 사는 한 소장가인 외과의사 존 버거John Berger는 지금까지 다섯 점의 에디션을 모두 구입했지만, 정작 그 자신은 개인 컴퓨터도 갖고 있지 않다. 그에게 사이먼의 작품은 '추상예술이며, 매우 지적이고, 매우 창조적이며 이제까지 본 어느 것과도 같지 않다.' 그리고 디지털 측면은 거의 핵심에서 벗어난 것"이라고 이야기했다.[36] 큐레이터 마리오 디아코노Mario Diacono 덕분에 사이먼의 작품에 관심을 보인 또 다른 개인 소장가는 패션 디자이너 막스 마라Max Mara였다. 그는 2009년 사이먼의 작품을 대중적으로 알린 인물로서(역사적으로 1999년

의 〈CPU〉로부터 2009년 최근작 〈시각Visions〉에 이르는) 앞서 10년 동안 사이먼으로부터 구입했거나 의뢰했던 작품을 망라하는 전시를 자기 재단에서 개최했다. 전시 도록에 실린 디아코노의 서문[37]은 존 버거의 경우와 유사한 동기를 암시한다. 즉 사이먼의 '소프트웨어 아트'는 비평가들, 그리고 소장가들의 눈에 의외로 20세기 추상예술의 명맥을 취했다는 점에서 가치를 얻었다는 것이다.

『포브스』는 또한 줄리아 프리드맨 갤러리Julia Friedman Gallery를 언급한다. 이 갤러리는 2001년 시카고에서 문을 열었고, 2006년 뉴욕으로 옮긴 지 불과 1년만에 문을 닫았다. 2001년 줄리아 프리드맨 갤러리는 에두아르도 칵의 복잡한 설치작품을 《창세기Genesis》에 선보였다. 칵은 디지털 공학과 생명 공학을 혼합하는 예술가였다. 그리고 순전히 시간차 때문에 『포브스』는 비트폼 갤러리Bitforms Gallery를 언급하지 않았는데, 이 곳은 몇달 후(2001년 11월)에 야심찬 프로그램을 가지고 첼시에 문을 연 갤러리이다. 이 곳의 프로그램은 뉴미디어와 동시대 예술의 활동을 포섭하여 새로운 언어와 예술적 경험을 낳는 '떠오르는 예술가들과 알려진 예술가들'을 모두 지원하는 것이었다. 비트폼 갤러리는 뉴미디어 아트 분야의 최초이자 한동안 유일한 전문 갤러리였다. 이 곳의 설립자인 스티븐 삭스Steven Sacks는 닷컴 분야에서 얻은 안좋은 경험을 극복하는 중이었다. 2001년 그는 전시 《비트스트림》과 《010101》을 보게 되었는데, "바로 시장가능성을 발견했다. 당시에는 오로지 뉴미디어에 전념한 갤러리가 없었다"고 2005년 『와이어드』에 회고했다.[38] 당시 비트폼 갤러리는 대성공 가도에 있는 듯 보였다. 비트폼 서울Bitforms Seoul은 미국 바깥에 세운 첫 지점으로서 개관과 관련한 기사가 나오기도 했다. 이 곳은 한국에서 가장 부유한 사업가 중

한 사람인 정재봉과의 협력에 따른 결과였다. 정재봉은 W 서울워커힐 호텔W Seoul Walkerhill Hotel에 걸린 다니엘 로진Daniel Rozin의 작품을 보고서 바로 로진의 갤러리인 비트폼에 연락했다. 그리고 정재봉의 의류 매장 가운데 하나인 무이MUE 안에 비트폼 갤러리 지점을 개관하게 된 것이다. 비트폼은 아르코ARCO 마드리드 아트페어에서 갓 돌아왔는데 "엄청난 성공이었다. 작품을 많이 팔았다"고 하며 (…) "로진의 〈나무 거울Wooden Mirror〉은 거의 모나리자 격이었다. 인파를 통제하기 위해서 따로 사람을 고용해야 했다. 내게는 이 일이 예술을 보는 방식에 있어서의 엄청난 진화의 순간이었다"고 말한다. 이 작품의 에디션 두 점이 스페인의 기관에 120,000달러에 판매되었다. 소장가들을 교육하는 일은 최소한 어떤 부분에서는 분명 잘 진행되고 있었다. 다니엘 로진은 '인터랙티브 거울'을 만드는데, 나무, 금속판, 반사 거울로 된 모자이크 타일, 혹은 거리에서 주어온 쓰레기로 된 작품의 이면으로 기술적 요소가 철저히 가려진 작품이다. 작동 과정은 눈에 보이지 않는 시스템으로 통제되는데, 작품의 앞에 서 있는 대상의 형태를 시스템이 감지하고, 거울을 이루는 재료들이 작품을 바라보는 사람의 형태와 색을 '비추는' 방식이다. 이러한 작품은 기술이라는 마술에 전적으로 의존하지만 그것을 완전하게 매혹적인 사물로 바꾸어 놓는다.

그러나 소프트웨어 작품을 판매하는 비트폼에게조차도 상황은 까다롭게 진행되었다. 2002년의 논란거리[39]는 마크 네피어의 '네트워크된 설치' 작품 〈대기실Waiting Room〉의 판매였는데 한 개의 '배당'을 1,000달러에 판매한 것이다. 즉 이 작품은 한 점의 작품을 여러 소장가들이 공동 소유하는 것이었으며, 방문객/소장가의 행위에 따르는 추상적인 형태와 소리가 있는 인터랙티브 온라인 환경이었다. 4월까지

비트폼은 50개의 배당 가운데 단 3개를 판매했다. 3년 후 『와이어드』에 따르면 나머지 배당도 모두 판매되었다고 한다. 소유주 가운데 한 사람에 따르면 상황은 다음과 같다. "어느날 밤, LA에 있는 어떤 사람이 새벽 2시에 귀가하여 파티를 시작한 것이 분명했다. 믿기지 않을 소음이 들려왔고 (…) 나는 그 소리를 듣고 있었다. 텔레비전도 아니고 트럭 소리도 아니었다. '오! 내가 작품을 켜 놨구나'라고 생각했다. 나는 작품을 끄고 잠자리에 들었다."

삭스의 또 다른 프로젝트는 소프트웨어 아트 스페이스Software Art Space로서 예술가들이 만든 저렴한 가격의 소프트웨어를 대량으로 판매하는 웹사이트였다. 이 아이디어는 웹에 있는 무료 소프트웨어와, 설치, 프린트, 또는 비디오 형식의 한정판과 대부분의 사람들에게는 너무 고가인 예술 작품 사이의 것을 만들기 위해서였다. 소프트웨어 아트 스페이스의 취지[40]는 LCD 스크린과 터치 패드 같이 움직이는 이미지를 보는데 이용되는 기술의 증가 추세와 그 품질을 중심적으로 다루는 것이다. 이러한 상황에서 소프트웨어 아트는 미래의 회화가 된다. 즉 소파 위, 거실 벽에 걸린 평면스크린 위에 보이는 움직이는, 인터랙티브일수도 있는 작품이다.

미국식 실용주의에도 불구하고 이 같은 아이디어는 날아오르는데 고전하고 있다. 그리고 비트폼의 핵심 사업은 한정 수량의 설치, 프린트, 비디오의 판매이며, 다르게 말하면 결국 사물의 판매로 유지된다. 그리고 사물의 세계와 연결되고자 하는 뉴미디어 아트의 확장된 의욕은 갤러리 안에서 뉴미디어 아트의 더 큰 지위를 보장했다고 해야할 것이다. 2002년에는 브라이스 워코비츠갤러리Bryce Wolkovitz Gallery가 뉴욕에 개관했으며, 그들의 취지는 "무빙 이미지, 뉴미디

어, 조각, 사진, 이러한 매체들 간의 무제한적 상호작용"에 대한 관심이라고 밝혔다.[41] 2003년 베를린에서는, 온라인 디지털아트 미술관인 DAM디지털아트미술관DAM Digital Art Museum의 전관장이었던 볼프 리제Wolf Lieser가 또 다른 전문 갤러리인 DAM갤러리DAM Gallery를 열었다. 2005년에는 이탈리아의 브레시아Brescia에 위치한 파비오 파리스 아트갤러리The Fabio Paris Art Gallery가 넷아트계의 주요 예술가였던 에바와 프랑코 마츠(010001110.101101.ORG)의 첫 개인전을 조직했다. 정보 사회의 도전에 대응할 수 있는 예술에 대한 관심의 확대는 UBERMORGEN.COM, 에도 스턴, 존 래프맨John Rafman, 가지라 바벨리Gazira Babeli 같은 예술가들과 일하는 갤러리들을 만들어냈다.[42]

이러한 방향으로 상당히 큰 투자를 한 사설 갤러리가 많이 있었다. 분명 미완성의 이 갤러리 목록에는 다음의 갤러리들을 포함시켜야 한다. 댈러스의 앤드/오어갤러리And/Or gallery, 뉴욕의 아트무빙프로젝트artMovingProjects, 뉴욕의 버텍스리스트VertexList, 뉴욕의 스타디움, 파리의 뉘메리스코사Numeriscausa, 베를린의 퓨쳐갤러리Future Gallery이다. 앤드/오어갤러리는 2006년부터 2009년까지 댈러스에서 활동한 곳으로서 예술가이자 음악가인 폴 슬로컴Paul Slocum이 협력자들과 함께 운영했다. 갤러리 주인의 기술에 대한 감수성, 예술가들과의 수준 높은 대화들 덕분에 이 갤러리는 뉴미디어 작품과 웹사이트를 아카이브하고 보여주는 새로운 방식들을 선도했다. 즉 디지털 작품을 시장 중심에 따르지 않는 방식으로 물질화 하는 것이다.[43] 아트무빙프로젝트와 버텍스리스트는 윌리엄스버그Williamsburg에서 예술가들이 운영하는 두 곳의 공간이었다. 애론 네이먼워스Aron Namenwirth와 마신 라모키Marcin Ramocki는 각기 뉴미디어 아트를 뉴욕에 소개하고, 소

장가와 관객을 교육하는, 똑같이 중요한 두 가지 역할을 수행했다. 버텍스리스트가 2011년 활동을 중단한 반면 아트무빙프로젝트는 지금도 활동하고 있으나 주로 온라인 플랫폼과 비영리 벤처사업으로 운영된다.[44] 스타디움은 2011년 뉴욕에서 설립되었고, 이후 떠오르는 새로운 '포스트 인터넷' 세대에 초점을 맞춘 개인전과 단체전을 조직해 오고 있다. 이들 예술가군은 온라인 상에서 활동적으로 작업하지만, 회화, 설치, 조각 같은 전통적인 매체를 사용하여 화이트큐브 공간에서 작동한다. 그러나 정보사회가 야기하는 맹점들에 대한 매우 강한 감수성을 지니고 있다.[45] 베를린에 위치한 퓨처갤러리는 2011년 쟈코 팔라스푸오Jaakko Pallasvuo의 전시로 문을 열었으며 유사한 접근방식을 보여준다.[46] 그와 달리 뉘메리스코사는 2007년 개관하고 몇 년 후 문을 닫은 곳으로서, 주로 각기 다른 세대의 프랑스 미디어 예술가 그룹을 선보였는데, 여기에는 사무엘 비앙키니Samuel Bianchini, 그레고리 차톤스키Gregory Chatonsky, 미구엘 슈발리에Miguel Chevalier, 조세프 네크바탈Joseph Nechvatal, 안트완 슈미트Antoine Schmitt가 포함되었다.

그러나 이러한 장르가 동시대 예술계 안으로 얼마나 깊이 침투했는지의 척도를 보여주는 것은 무엇보다도 뉴미디어 아트 작품이 비전문 갤러리에서 '종종' 등장했다는 것이다. 이 같은 사례는 수도 없이 많으며, 일부는 매우 높은 수준이다. 2005년 12월 뉴욕의 갤러리인 페이스 윌덴스타인Pace Wildenstein은 《붕괴 & 진입: 예술과 비디오 게임Breaking & Entering: Art and the Video Game》이라는 제목의 전시를 개최했다. 전시 큐레이터였던 패트리샤 휴스Patricia Hughes는 도록 글에서 전시 예술가들에 대하여 다음과 같이 적었다.

"비디오 게임을 통해서 환경에 적응하는 이 예술가들은 새로운 세상 안에서 스스로를 드러내는 방법을 찾는다. (…) 인터랙티브 경험에 의하여 문화적 습관과 기억이 많이 형성된 세대가 만든 생산물, 그들은 상상의 쓰레기들로부터 그들만의 현실을 구축한다."[47]

그러나 불행히도 페이스 윌덴스타인은 전시 예술가 중 누구와도 계속 일하지 않았다. 반면 코리 알캔젤은 다이치프로젝트Deitch Projects에서 열린 페이퍼 래드Paper Rad와의 연합전시(2005) 이후 뉴욕의 저명한 팀갤러리Team Gallery에 합류했다. 2007년 멕시코 예술가 라파엘 로자노−헤머Raphael Lozano−Hemmer는 비트폼 전속예술가로서 베니스비엔날레에 새로이 문을 연 멕시코 국가관에 소개되었다. 이후 그는 여러 갤러리들과 일했으며 런던의 헌치오브베니슨Haunch of Venison이 그중 하나이다. 뉴미디어 예술가들과 일하거나, 일 해온 상업갤러리들은 코스믹갤러리Cosmic Galerie, 파리, 세븐틴Seventeen, 런던, 캐롤/플렛처Caroll/Fletcher, 런던, 스쿡크갤러리Skuc Gallery, 류블랴나Ljubljana, 리아룸마Lia Rumma, 밀라노Milan, 글로리아마리아갤러리Gloriamaria Gallery, 밀라노, ARC 프로젝트ARC Projects, 부카레스트Bucharest, 바데라아트갤러리Vadehra Art Gallery, 뉴델리New Dehli, 아날릭스포에버Analix Forever, 제네바Geneva, 겐틸리아프리Gentili Apri, 베를린, 버질드볼디어Virgil de Voldere, 뉴욕, 폭시프로덕션Foxy Productions, 뉴욕, 아메리칸미디엄American Medium, 뉴욕, 에른스트힐거Ernst Hilger, 비엔나Vienna이다.

뉴미디어 아트에 대한 사설 갤러리들의 관심의 확대는 또 다른 흥미로운 현상을 불러왔다. 뉴미디어 전문 아트페어, 혹은 일반 아트

페어 안에 뉴미디어 전문 분야가 만들어진 것이다. 당연히 이러한 현상이 뉴미디어 아트의 게토화를 강화한다는 이유로 반대할 수 있다. 그것도 어느 정도 사실이다. 하지만 동시에 요즈음 같은 시기에 다수의 갤러리들이 이루어놓은 선구적이고 열정적인 업적은 분명 반론의 여지없이 보호되고 알려져야 한다. 더욱이 뉴미디어 아트 전문 아트페어나 뉴미디어 아트 부문은 갤러리들의 네트워킹과 상호 지원, 그리고 단체활동을 도와주었다. 이러한 측면에서 마드리드의 아트페어 아르코는 획기적인 업적을 이루었다. 아르코에는 1998년부터 2010년까지 뉴미디어 아트 특별부분이 있었는데, 여러 차례 그 명칭과 취지가 바뀌었다. 뉴미디어 아트 분야는 1998년에 아르코 엘렉트로니카Arco Electronica로 시작되었고, 2000년에는 넷스페이스@아르코Netspace@Arco로 변경되었다. 2002년도에는 사라졌다가 2004년에 스페인 정부의 과학기술부Ministry of Science and Technology가 후원하는 예술상의 형태로 재등장했다. 2005년 이 상은 다시 아르코의 한 부문에 포함되었으며, 이때는 외부의 일류 큐레이터들이 참여하여 블랙박스Black Box라는 이름이 붙었다. 2008년에 또 다른 명칭의 변화가 있었고, 확장된 박스Expanded Box로 바뀌어 2009년과 2010년까지 지속되었다. 이때 아르코는 비디오 분야를 별도로 추가했다. 이 모든 단절과 변화, 그리고 수년 간 얻은 비평에도 불구하고[48] 이 특별 분야는 뉴미디어 아트를 국제 예술시장의 맥락 안에 소개하는 역사적인 의미를 지니고 있으며, 갤러리와 대중, 개인 소장가들 사이의 상호작용을 촉진했다. 아르코의 '뉴미디어' 프로그램은 또한 아르코 빕 어워드Arco Beep Award를 포함했으며, 이것은 뉴미디어에 기여한 작품을 구입해 주는 상이었다. 그리고 1999년에 텔레포니카 재단Foundacion Telefonica이 설립한

비다 경연대회VIDA Competition의 수상자들을 소개하는 것도 포함했다. 이 두 개의 기업 프로젝트 가운데, 빕Beep은 기업 컬렉션 구축에 심혈을 기울이고 있었으며, 텔레포니카 재단은 인공적인 삶과 생명공학에 적용되는 문제점을 연구하는 주요 프로젝트에 재정적 지원을 목표로 하고 있었다. 2011년에 아르코는 대대적인 개편을 했지만 이 두 기업의 프로젝트는 지속되었다. 그리고 아트페어의 뉴미디어에 대한 헌신은 2013년 '아르코 블로거ARCO Bloggers' 포럼을 이루게 되었다. 이 포럼은 큐레이터이자 『엘 파이스El Pais』의 예술비평가였던 로베르타 보스코Roberta Bosco와 스테파노 칼다나Stefano Caldana가 사회를 맡은 공개 토론회였다.[49]

2003년에는 소규모의 뉴미디어 전문 아트페어인 디바DiVA(Digital and Video Art Fair)가 등장했다. 디바는 2005년에 순회하는 아트페어로 변모되어 뉴욕, 브뤼셀, 쾰른Koln, 파리(2005), 마이애미 비치Miami Beach(2006), 다시 뉴욕과 파리(2007년과 2008년), 바젤(2009년)에서 개최되었다. 페어 디렉터인 티에리 알레Thiery Alet는 한 인터뷰에서 이렇게 설명했다.

"디바는 매우 독특한 행사이다. 큐레이터, 소장가, 젊은 구매자를 대상으로 하지만 일반적인 아트페어는 아니다. 디바의 역점 사항은 정보에 있다. 사람들에게 전시에 나온 작품에 직접적으로 접근하는 기회를 제공하고, 그것을 잘 이해하도록 도와주는 것이다."[50]

디바는 2009년 이후 모든 활동을 중단했다. 2009년 2월 런던에서는 최초의 키네티카 아트페어Kinetica Art Fair가 개최되었고, 이 행

사는 대중과 개인 참여자들을 소개하는 전문화된 비영리 행사였다. 2012년 키네티카 아트페어는 45개가 넘는 갤러리와 예술단체들의 작품을 소개했으며, 함께 소개된 18개국의 대표들은 단체로 400점이 넘는 작품을 소개했다.[51]

결국 《010101》에서 시작된 지난 10년의 끄트머리에 전환점은 이미 예정되어 있었던 것으로 보인다. 예술시장과 갤러리들은 그 10년의 시작점에서 기관들이 던진 도전을 무릅쓰고 점차 깨어나는 중이다. 베를린의 DAM갤러리의 디렉터인 볼프 리제는 이렇게 말한다.

"시장은 커지고 있다. 그리고 이러한 형식의 표현에 대한 관심도 크고 있다. (…) 나는 디지털 아트가 회화나 조각을 추월할 거라고 생각하지 않는다. 그러나 미래에는 조각과 소프트웨어 아트의 조합, 인터랙티브와 혹은 다른 어떤 것들의 조합이 매우 인기있게 될 것이다. (…) 작품 가격은 항상 전통적인 예술작품의 가격보다 낮을 것이므로 당신도 저렴한 가격에 명작을 살 수 있다는 것을 의미한다."[52]

그러나 예술시장은 작품을 구입하고 모으는 이들이 있어야만 존재할 수 있다. 불행하게도 뉴미디어 아트에 관심있는 다양한 부류의 사람들 가운데 소장가들은 항상 매우 희귀하다. 여기에는 항상 수많은 이유가 제시되지만, 특히 세 가지 이유가 오래된 지겨운 후렴구처럼 되어버렸다. 그것은 뉴미디어 아트의 한시적, 수행적performative, 시간에 근거하는 특성이다. 즉 급속도로 구식이 되어버리는 기술과 언어에 대한 의존성이 유발하는 작품 보존의 문제와 예술적 사물만의 독특한 속성을 위협하는 것으로 보이는 복제가능성이다.[53]

그러나 이러한 것들은 본래의 이유이기보다 핑계로 보인다. 예

술시장은 항상 동시대 예술작품의 시한부적 속성에 대처해왔다. 이 같은 해결방안이 타협이건, 혹은 어떤 경우에 있어서 대단히 기능적이든 간에 그것은 우리의 목표에 중요하지 않다. '블랙 박스'는 비디오의 한시적 속성에 안전한 대안을 제공하는 목적으로 등장했고, 시간이 흘러도 같은 것을 경험할 수 있게 했다. 퍼포먼스와 개념 예술은 도큐멘테이션(사진, 비디오)이라는 방법의 사용을 습득했다. 그리고 일부의 경우 보증서도 이용한다. 급속도로 구식이 되어버리는 매체들조차도 프로토콜을 찾아냈다. 곧 오래된 영화 필름이나 VHS 비디오는 디지털 매체로 변환이 된다. 또한 그 과정에서 아마 복원도 가능할 것이다. 네온 튜브 같은 유기적인 재료도 대체가 가능하다. 종종 본래의 재료를 대체하는 것이 불가능하기도 한데, 댄 플래빈Dan Flavin의 경우가 그러하다. 그는 형광등 설치작업에 특정 붉은색 네온을 사용했는데 이것은 유독성으로 인해 시장에서 단종되었다. 이것은 상당히 예상 가능한 결과이지만, 플래빈 작품의 소장가들에게는 그렇게 큰 문제가 아니었다. 데미언 허스트는 상어의 수명이 제한되어 있다는 것을 알았지만, 결과적으로 예술가로서의 그의 명성은 어려움을 겪지 않는다. 혹은 겪을수도 있겠지만 아마 다른 이유 때문일 것이다.

예술작품의 '기술적 복제가능성'의 문제는 또한 해결 방안을 찾았다. 사진과 비디오는 한정판으로 판매된다. 모순적으로 보이겠지만 이미지의 디지털화는 이 같은 관습에 전혀 도전하지 않는다.

사실은 예술품을 소장하는 사람들이 미술관이든 개인이든 간에 이러한 문제가 그들의 길을 방해하는 것을 용납하지 않는다는 것이다. 이들이 작품의 하위 문화적 혹은 재화적 가치에 문제가 있음을 확신하는 경우를 제외하고 말이다. 달리 말하자면 뉴미디어 아트가 시장 측

면에서 고전하게 된다면, 앞서 언급한 문제점들 때문이 아니라 예술로서의 가치에 대한 의구심 때문일 것이다. 다시 한 번, 이는 매력에 관한 문제가 된다. 기술과 세대차이로 인해, 즉 뉴미디어 패러다임에 대한 전통적인 비평과 저항이 당면하게 되는 어려움들로 인해 영향받는 문제이다. 이 두 가지 중 의심이 가는 하나를 고르라고 한다면 나는 보존의 문제와 희소성이라는 측면에서 더 잘 보장되는 쪽을 선택할 것이다. 가령 회화같은 것들이다.

우리가 지금 논의하고 있는 내용들에 대한 가장 분명한 증거는 바로 미술관들의 행동이다. 밀레니엄 전환기에 뉴미디어 아트의 매력을 대중들에게 보여주기 시작한 미술관들의 경우이다. 그들의 전시 프로그램과 행동을 비교해보면 작품의 수집 의도는 잘해야 실망스럽다.

구겐하임미술관, 휘트니미술관, 샌프란시스코 현대미술관 같은 미술관들은 새로운 기술의 문화적 중요성을 강조했던 《미디어스케이프》《비트스트림》《010101》 같은 전시를 열었지만, 작품 구입과 의뢰에는 보잘 것 없는 비용을 사용했다. 1995년 휘트니미술관은 더글라스 데이비스Douglas Davis의 작품 〈세계 최초의 공동의 문장The World's First Collaborative Sentence〉을 구입했고.[54] 플로피 디스크로 보관되어 있다. 이 작품은 온라인 공동 저술 실험으로 이루어져 있는데, 여기서 예술가는 첫 문장을 제공하고 초대받은 일반 대중이 무한대로 글쓰기를 계속하는 것이다. 이 작품은 사실 소장가였던 바바라와 유진 M. 슈워츠Barbara and Eugene M. Schwartz 부부의 기부금으로 구입한 것인데, 이들 부부는 동일한 작품을 같은 해 먼저 구입한 적이 있었다. 2000년 즈음 휘트니미술관은 크리스티안 폴을 '뉴미디어 객원 큐레이터'로 임명했다. 폴은 단기 프로젝트를 조직하는 것은 물론 아트포트Artport라

는 플랫폼을 시작하여, 2001년에서 2006년 사이 다수의 작품을 의뢰하고 소개했다. 미술관이 주는 제한된 예산을 합리화하고 기관의 비싼 건물 공간에 더욱 야심찬 프로젝트(2011년 코리 알켄젤 작품의 거대한 회고전)에 임하기 위하여, 2006년 이후 온라인 작품 의뢰 프로그램을 중단했다. 2010년에 이르러서야 휘트니미술관은 새로운 온라인 작품 의뢰 프로그램을 시작했고, 아트포트에 소개된 디지털 작품들을 보존하고 통합하기 위한 보존 프로젝트에 착수했다. 우리는 그 결과를 지켜보아야 할 것이다.[55]

아트포트는 고립된 사례가 아니다. 밀레니엄 전환기에 다수의 미술관들은 자체 온라인 갤러리를 준비했고, 그들이 의뢰한 넷에 기반한 프로젝트들을 모아 수집했다. 뉴욕의 디아아트센터는 1995년에 작품 의뢰 프로그램을 조성했고, 이것은 지금도 열려 있으며 활동 중이다. 사라 터커Sarah Tucker와 린 쿡Lynne Cooke이 기획한 이것은(음악에서 무용, 비디오, 퍼포먼스에 이르는) 다양한 분야와 원칙의 예술가들에게 넷에 근거하는 일련의 프로젝트를 천천히 그러나 분명히 의뢰했고, 예술가들을 지원하는 기술지원팀을 제공했다. 디아아트센터의 '웹 프로젝트'는 또한 미술관 홈페이지에서 바로 접근이 가능한 유일한 온라인 갤러리이다. 연구자 카렌 베르슈쿠렌Karen Verschooren에 따르면 이 프로그램은 뉴욕주 예술협의회New York State Council of Arts로부터 받은 7,000에서 9,000달러에 이르는 연간 예산으로 지원되었다.[56]

1996년에서 2003년 사이 스티브 디에츠가 해고되고 뉴미디어 계획이 중단되었던 시기에 워커아트센터는 인상적인 온라인 작품 컬렉션을 조성했다. 이 미술관 컬렉션은 홈페이지에서는 아니어도 갤러리 9Gallery 9라는 이름의 별도 웹사이트를 통해서 지금도 접근

이 가능하다.[57] 이 계획은 (아다웹 처럼) 디에츠가 기획한 전시 사이트들, 이인조 예술가 0100101110101101.org가 만든 〈라이프 쉐어링Life Sharing〉(2001) 같은 다수의 온라인 프로젝트를 위해 기부금을 모았다. 워커아트센터는 항상 컬렉션 가운데 뉴미디어 부분을 홍보했고, 당시 온라인 작품을 의뢰하는데 상당히 많은 금액(예를 들어 앞서 언급한 프로젝트 〈라이프 쉐어링〉에 10,000달러를 할당했다)을 투자했다는 점에서 인정받아야 한다.

샌프란시스코 현대미술관은《010101》바로 전에 e-스페이스를 출시했다. 그러나 이 프로젝트는 로스 관장이 떠난 해 이후로 새로이 의뢰한 작품이 없었기 때문에 단명하게 되었다. 신임 관장은 넷아트에 관심이 없었으며, 바일은 2년 후인 2003년 미술관을 떠났다. 여기서 다시 뉴미디어 분야는 여러 차례 웹사이트 개편에서 살아남게 되었다. 그러나 그것을 추적하는 것은 쉽지 않다.[58] 2006년에 샌프란시스코 현대미술관은 칼스루헤에 있는 ZKM 출신의 루돌프 프릴링을 '미디어 아트 큐레이터'로 임명했다. 이후 프릴링은 그 곳에서 기념비적인 연구 전시《참여 예술: 1950년부터 지금까지The Art of Participation: 1950 to Now》(2008)를 포함하여 여러 개의 전시를 진행하고, 컬렉션을 개선하고 보존했지만, 더이상 온라인 프로젝트를 시작하지 않았다.[59]

테이트갤러리의 온라인 아트 소장에 집중된 관심은 2000년 온라인 넷아트Online Net Art의 착수와 더불어 더욱 견고해졌다. 여러 명의 큐레이터들이 지휘하고 의뢰 작업이 결과적으로 다소 어려움을 겪기도 했지만, 인터미디어 아트Intermedia Art라는 명칭으로 변경되어 2008년까지 활발하게 운영되었다. 이 프로그램은 2010년까지 운영되었고, 온라인 프로젝트는 물론 방송 프로그램과 공공예술 프로젝트도 선보

였다. 마지막으로 소개된 프로젝트는 2011년으로 거슬러 올라간다.[60]

그러나 기대에 대한 부응과, 또 기대에 못미친다는 두 가지 측면에서 구겐하임미술관의 경우는 가장 놀랍다. 2001년 구겐하임미술관은 이폴리토 지도 아래, 베리어블 미디어 이니셔티브Variable Media Initiative[61]를 착수했다. 이 프로젝트의 목표는 넷아트의 보존을 위한 프로토콜을 개발하는 것이었다. 2002년 이 프로젝트의 맥락 안에서 구겐하임미술관은 넷아트 두 점을 의뢰했는데, 마크 네피어의 〈넷.플래그net.flag〉와 존 F. 사이먼 주니어의 〈오브제 풀기Unfolding Object〉이다. 같은 해 이폴리토와 구겐하임의 오래된 관계가 끝나면서, 구입 프로그램도 종료되었다. 구입한 이 두 점의 작품은 몇년 간 미술관 웹사이트를 통해서 접근 가능하도록 남아 있었지만 이후 제거되었다.

보다시피 대부분의 미술관 컬렉션 구입과 작품 의뢰는 넷상의 예술에 촛점을 맞추고 있었다. 이것은 어떤 측면에서 더 많은 문제점을 시사하지만, 언제나 다른 종류의 뉴미디어 아트보다 저렴하다. 이러한 작품 구입 가운데 일부는 위에서 언급한 홍보와, 다수의 열정적인, 선구자적 인물들이 공동으로 이룬 결과였으며, 역시 장수하지 못했다(다시 말해 신경제주의의 붕괴와 큐레이터들의 해고). 그 외의 경우는 변방의, 많이 비방을 받는 형식의 예술에 응분의 지원을 하느냐의 문제였다. 결국 저렴하긴 하지만 미술관 이미지 향상에 도움이 되는 것이 아니었다.

일부 더 소규모의, 더욱 경계에 있는 우려들이 더 큰 배짱을 보여주었는데 그 좋은 예가 스페인의 바다호스Badajoz에 있는 엑스트레마두라와 라틴아메리카 현대미술관MEIAC(Museo Extremeño e iberoamericano de Arte Contemporáneo)의 경우이다. 2000년 즈음 큐

레이터 안토니오 체르베리라 핀토Antonio Cerverira Pinto 덕분에 MEIAC 미술관은 다양한 뉴미디어 작품을 구입했다. 여기에는 몇명의 지역 예술가와 함께 알렉세이 슐긴, 올리아 리알리나Olia Lialina, 피터 러이닝 Peter Luining, 뷕 코지크, 장영혜 중공업, 0100101110101101.ORG가 포함되었다.[62]

스페인에서는 또한 다수의 흥미로운 기업 컬렉션의 조성을 볼 수 있다. 가령 아르코 빕 상은 스페인의 주요 IT 업체인 빕사社 소유의 컬렉션에 작품을 추가했고, 텔레포니카 재단이 조직한 비다 경연대회도 있다. 최첨단기술 기업인 비다사社는 몇 년 전과 비교컨데, 일회성 프로젝트를 후원하지 않고, 실제 컬렉션을 구축하는데 투자하기로 결정했다.

이미 보았듯이 예술시장이 2001년이라는 먼 시간으로부터 상당한 혁신을 만들어 왔다는 사실로 인해 이제까지의 일들이 가능했다. 무언가 변화하고 있다는 명백한 신호는 2004년과 2006년 뉴욕의 메트로폴리탄미술관the Metropolitan Museum—미국 최고로 견고하고 보수적인 기관 중 하나—이 짐 캠벨Jim Campbell과 볼프강 스타에레의 작품을 구입했다는 사실이다. 캠벨은 비디오 이미지를 보여주기 위해 일반적인 스크린 대신 LED 디스플레이 패널을 사용한다. 이 작품은 자기장적 빛의 매력과 저해상도로 작동한다. 스타에레는 이와 달리 지금까지 수년간 웹캠으로 작업해 오고 있다. 도시나 자연 풍경 앞에 여러 대의 웹캠을 놓아 전시 기간 동안 갤러리 안에 방영하는 것이다. 이 설치작품은 매 5초마다 프레임을 잡아내고 이미지 아카이브 결과물을 하드디스크에 저장한다. 또한 실시간 스크리닝이라는 특징을 부가하여, 일종의 움직이는 풍경화가 되는데, 이것은 풍경화 전통과 앤디 워홀의

작품 〈제국Empire〉 사이의 중간에 위치하고 있다.

2009년에는 휘트니미술관이 코리 알캔젤의 작품 〈수퍼 마리오 구름Super Mario Clouds〉(2003)을 구입했다. 이 작품은 닌텐도 엔터테인먼트 시스템의 수퍼 마리오 게임용 카트리지를 조작하여 구성되었고, 파란 하늘과 좌우로 움직이는 하얀 구름만 보여주기 위해서 게임 작동의 다른 모든 요소들은 제거되었다. 이 작품은 회화와 조각협회the Painting and Sculpture Committee의 기금으로 구입되었다. 이 구입 건으로 인하여 메트로폴리탄미술관과 휘트니미술관이 뉴미디어 아트의 포괄적인 소장에 관심을 갖게 된 것은 아니었다. 오히려 특정 예술가의 특정 작품이라는 점은 다른 작품들보다, 현시점의 특수한 측면을 반영하고 있었던 것이다.

개인 컬렉션에 대한 검토는 어렵다. 소장가들은 흔히 익명성을 지키길 선호하고 켈렉션의 내용을 공개하지 않는다. 《거룩한 불》에 전시되었던 상당수의 작품은 벨기에인 소장가에게서 빌려왔지만, 그는 익명으로 남기를 원했다. 그 소장가는 뉴미디어 아트 작품을 켈렉션 목록에 추가하면서, 갤러리는 물론 시장에서 대행 갤러리가 없는 예술가들로부터 작품을 구입했던 것이다. 뉴미디어 아트가 1970년대와 1980년대의 논의와 양식으로부터 다른 그 무엇보다도 개념 예술의 논리적으로 현대적인 진보를 제공한다고 그는 믿기 때문이다.

2006년 6월 칼리 버윅Carly Berwick은 『예술 & 경매Art & Auction』에 여러 소장가들과의 인터뷰를 실었다. 뉴미디어 아트 시장의 스냅샷을 얻어 보고자 한 것이다.[63] 버윅은 소프트웨어 작품과 인터랙티브 설치작품을 구입하는 소장가들이 대부분 40대 나이 그룹—컴퓨터에 익숙한 세대—에 속한다는 점을 강조한다. 하지만 동시에 이 소장가들

은 빠르게 인지도가 있는 전통 안에 놓일 수 있는 작품을 찾는다. 그들에게 이러한 작품을 구입하는 일은 금전적으로—분명히 적당한 가격에—그리고 문화적으로도 미래를 위한 투자를 의미한다. "금융업이 컴퓨터 사용으로 인해 극적으로 변화하는 것을 보게 된다. 20년 혹은 30년 후에 우리가 기억하는 예술은 오늘날의 변화와 관련될 것이다." 사진으로 예술품 수집을 시작한 벨기에의 은행가 알랑 세르베Alain Servais는 말한다. 그의 컬렉션에는 다수의 비디오 작품은 물론 마크 네피어, 만프레드 모어Manfield Mohr, 제니퍼와 케빈 맥코이 작품도 포함되어 있다.

뉴미디어 아트에 대한 소장가들의 관심의 증가는 분명 수집가능성과 관련한다. 『아트인포Artinfo』에서 로버트 아이어스Robert Ayers[64]는 한편으로 예술가들이 마침내 사물로서의 작품이라는 아이디어와 타협하게 되었으며, 다른 측면에서는 기술적 진보가 또한 도움이 되었다고 설명한다.

"하드웨어의 컴퓨터화, 소프트웨어의 발전, 스크린 기술의 급속한 진보, 부품의 지속적인 소형화, 이 모든 것의 가격 하락은 불과 5년 전만해도 상상할 수 없던 작품들이 오늘날에는 만들어질 수도, 전시될 수도, 수집될 수도 있다는 것을 의미한다."

이 점은 뉴미디어 아트 수집이 거의 언제나 긍정적인 정도의 불확실성을 수반한다는 사실을 훼손하지 않는다. 어떤 면에서는 매력을 더해준다.

"뉴미디어 아트와 더 오래된 형식을 소유하는 것의 차이는 애완동물을 키우는 것과 식물을 키우는 것 사이의 차이와 다르지 않다. '일이 잘못 풀릴 수도 있다'고 스티븐 삭스는 말한다. "그리고 작품의 복잡성에 따라 많은 것들이 잘못 풀릴 수도 있다. 그러나 그 작품의 마술은 작품과 별개로 존재하지 않는다."

모든 것을 고려해 볼 때, 마침내 초야의식이 다가온 듯 보인다. 최후의 포옹은 우리를 희망으로 이끌었던 2001년의 팡파르보다 덜 열정적일 것이다. 그러나 최소한 포옹은 있다. 즉 예술가, 소장가, 미술관, 갤러리들이 동시대 예술의 무대 위에서 뉴미디어 아트를 지원하기 위해 홀로 남겨지지 않는다면 말이다. 지금까지 논의된 것들을 감안할 때 뒤떨어져 있는 이들은 비평가와 큐레이터들로 보인다. 이어지는 다음 장에서 필자는 이 도전적이지만 흥미로운 길을 따라, 뉴미디어 아트와 함께 가기 위해 개발할 수 있는 비평적 전략에 대해 간략하게 설명할 것이다.

(역자·김정연)

Notes

[1] Tom Wolfe, *The Painted Word*, New York 1975, p. 15.

[2] Christiane Paul (ed), *New Media in the White Cube and Beyond: Curatorial Models for Digital Art*, University of California Press, Berkeley 2008.

[3] 참고. Jeffrey Deitch (ed), *Post Human*, cat., Cantz/Deste Foundation for Contemporary Art, 1992

[4] 참고. Lee Rosenbaum, "guggenheim soho to go high-tech", in *Artnet*, 29 March 1996. 다음 웹사이트 참고. www.artnet.com/magazine_pre2000/news/rosenbaum/rosenbaum3-29-96.asp (2013년 3월 접속).

[5] 참고. Roberta Smith, "A Museum's Metamorphosis: The Virtual Arcade", in *New York Times*, 18 June 1996.

[6] 참고. Lucy Bowditch, "Driven to distraction – multimedia art exhibition by the Guggenheim Museum Soho", in *Afterimage*, January – February 1997.

[7] 참고. John Haber, "Medium Rare", 1996. 다음 웹사이트 참고. www.haberarts.com/tvscape.html (2013년 3월 접속).

[8] 참고. Jonathon Nichols, "Documenta X", October 1997. 다음 웹사이트 참고. www.artdes.monash.edu.au/globe/issue7/doctxt.html (2013년 3월 접속).

[9] Catherine David, "dx and new media", 20 June 1997. 다음 웹사이트 참고. www.documenta12.de/archiv/dx/lists/debate/0001.html (2013년 3월 접속).

[10] Jodi, "dx webprojects", 9 July 1997. 다음 웹사이트 참고. www.documenta12.de/archiv/dx/lists/debate/0010.html (2013년 3월 접속).

[11] Simon Lamunière, "dx webprojects", 10 July 1997. 다음 웹사이트 참고. www.documenta12.de/archiv/dx/lists/debate/0014.html (2013년 3월 접속).

[12] Catherine David, "dx and new media", 20 June 1997. 인용.

[13] Beryl Graham, "Serious Games", in Christiane Paul (ed), *New Media in the White Cube and Beyond*, p.191.

[14] 1993년부터의 뉴욕 디지털 살롱에 대한 기록은 www.nydigitalsalon.org 에 문의하면 된다. (2013년 3월 접속).

[15] 아트웹은 2008년부터 온라인 접근이 되지 않는다.

[16] 참고. Domenico Quaranta, *Net art 1994–1998. La vicenda di Ada'web*, Vita e Pensiero, Milan 2004.

[17] Matthew Mirapaul, "Museum Puts Internet Art on the Wall", in *The New York Times*, 16 September 1999. 다음 웹사이트 참고. http://theater.nytimes.com/library/tech/99/09/

cyber/artsatlarge/16artsatlarge.html (2013년 3월 접속).

[18] Josephine Berry, "The Unbearable Connectedness of Everything", in *Telepolis*, 28 September 1999. 다음 웹사이트 참고. www.heise.de/tp/artikel/3/3433/1.html (2013년 3월 접속).

[19] 참고. Robert F. Nideffer, "SHIFT-CTRL. Mediating the process of academic exhibitionism", 2000. 다음 웹사이트 참고. www.nideffer.net/classes/135-09-W/readings/nideffer.html (2013년 3월 접속).

[20] Perttu Rastas, "Alien Intelligence", 2000, in *Kiasma Magazine*, 5-99.

[21] Jerry Saltz, "My Sixth Sense", in *The Village Voice*, 2000.

[22] Vuk Ćosić (ed), *Net.art Per Me*, exh. cat., Venice, Santa Maria del Soccorso, June 2001. MGLC 2001, p. 14.

[23] 참고. Ross's declarations to *Wired*, in Jason Spingarn-Koff, "010101: Art for Our Times", in *Wired*, 28 February 2001. 다음 웹사이트 참고. www.wired.com/culture/lifestyle/news/2001/02/41972 (2013년 3월 접속).

[24] AA.VV., *010101: Art in Technological Times*, cat., SFMoMA, San Francisco 2001, p. 7.

[25] 참고. Joyce Slaton, "Museum Offers Webby Art Award", in *Wired*, 18 February 2000. 다음 웹사이트 참고. www.wired.com/culture/lifestyle/news/2000/02/34414 (2013년 3월 접속). 프로젝트는 2002년 1월 중단되었다.

[26] 참고. Beryl Graham, *Curating New Media Art: SFMoMA and 010101*, University of Sunderland 2001.

[27] 참고. Sarah Cook, "An interview with Christiane Paul", in *Crumbweb*, 28 March 2001. 다음 웹사이트 참고. http://crumbweb.org/getInterviewDetail.php?id=10&ts=1241707558&op=3&sublink=9 (2013년 3월 접속).

[28] Lawrence Rinder, "Art in the Digital Age", in Lawrence Rinder, Debra Singer(eds), *Bitstreams*, cat., Whitney Museum of American Art, New York 2001.

[29] Stefanie Syman, "Bell Curves and Bitstreams. Stefanie Syman on the beginning of the end of digital art", in *Feed*, 27 March 2001.

[30] 참고. the exhibition catalog, Andreas Broeckmann (ed), *Deep Screen*. 인용.

[31] 참고. Inke Arns, in "Media Art Undone", conference panel at transmediale07, Berlin, February 3, 2007. Full transcript of the presentations is available here: www.mikro.in-berlin.de/wiki/tiki-index.php?page=MAU (2013년 3월 접속).

[32] 논쟁이 있던 한 곳은 리좀 사이트였다. 여기서 전시 안내문은 70개가 넘는 댓글이 등장하는 논쟁을 만들어냈다. 이 논쟁은 다음 주소에 온라인으로 보관되어 있다. http://rhizome.org/editorial/2008/apr/1/the-rematerialization-of-art/ (2013년 3월 접속). 동시에

프랑스의 사이트 Fluctuat.net에 올라온 기사는 유사하게 큰 반응을 얻어내었고, 다음 주소에 보관되어 있다. www.fluctuat.net/blog/9941-Holy-Fire-le-net-art-est-il-soluble-dans-le-capitalisme-. 기사와 리뷰는 Art Fag City, We-make-money-not-art, El Pais, Poptronics, ABC와 다른 온라인과 오프라인 잡지에 게재되었다.

[33] Regine Débatty, "Holy Fire, art of the digital age", in We-make-money-not-art, 22 April 2008, 다음 웹사이트 참고. http://www.we-make-money-not-art.com/archives/2008/04/holy-fire.php (2013년 3월 접속).

[34] Yves Michaud, L'artiste et les commissaires, Hachette Pluriel Reference 2007.

[35] Domenico Quaranta, Yves Bernard (ed), Holy Fire...인용. p. 125.

[36] Susan Delson, "If Picasso Were A Programmer", in Forbes, Best of The Web, 25 June 2001, pp. 44-47.

[37] Mario Diacono (ed), John F. Simon, Jr. Outside In. Ten Years of Software Art, cat., Collezione Maramotti, Reggio Emilia 2009. Gli Ori, Pistoia 2009.

[38] Tom Vanderbilt, "The King of Digital Art", in Wired, issue 13.9, September 2005, 다음 웹사이트 참고. www.wired.com/wired/archive/13.09/sacks.html (2013년 3월 접속).

[39] Matthew Mirapaul, "Selling and Collecting the Intangible, at $1,000 a Share", in The New York Times, 29 April 2002, 다음 웹사이트 참고. www.nytimes.com/2002/04/29/arts/arts-online-selling-and-collecting-the-intangible-at-1000-a-share.html (2013년 3월 접속).

[40] 참고. Domenico Quaranta, "We Are All Ready for a Change. Interview with Steven Sacks", in Rhizome, 28 June 2007, 다음 웹사이트 참고. http://rhizome.org/discuss/view/26364#48892 (2013년 3월 접속).

[41] 갤러리의 당시 취지문에서 발췌. 현재 취지문은 더욱 명확하다. "브라이스 월코 위츠 갤러리는 2002년 갤러리 설립 이후 무빙 이미지를 재구성하는 가운데, 주로 예술과 기술의 접점을 탐구하는 예술가들을 소개하는데 기여해 왔다. 갤러리의 예술가들은 비디오와 뉴미디어 장르에 중대한 기여를 해왔으며 무빙 이미지의 차세대 제작자들에게 깊은 영향을 미쳤다." http://brycewolkowitz.com/h/gallery.php (2013년 3월 접속).

[42] 파비오 파리스는 링크 예술과 정보시대센터Link Center for the Arts of the Information Age에 집중하기로 결정하고 2012년 9월 갤러리를 닫았다. 링크 센터는 2011년 그가 공동 설립한 비영리 조직이었다. 참고. www.fabioparisart-gallery.com/ (2013년 3월 접속).

[43] 갤러리의 아카이브는 온라인으로 다음 주소에 존재한다. www.andorgallery.com (2013년 3월 접속)

[44] 참고. 갤러리 블로그. 다음 웹사이트 참고. http://artmovingprojects.blogspot.it/ (2013년 3월 접속). 참고. also Paddy Johnson, "Interview with Aron Namenwirth of

artMovingProjects", in *Rhizome*, April 9, 2008. 다음 웹사이트 참고. http://rhizome.org/
editorial/2008/apr/9/interview-with-aron-namenwirth-of-artmovingproject/ (2013년 3월
접속).

[45] 참고. http://stadiumnyc.com/ (2013년 3월 접속).

[46] 참고. http://thefuturegallery.org/ (2013년 3월 접속).

[47] Patricia K. Hughes, *Breaking and Entering: A User's Guide*, Pace Wildenstein, New York
2005.

[48] 참고. José Luis de Vicente, "Una historia del arte y la tecnología en ARCO",
in *El Cultural*, February 2008. Available online in Elastico, at http://elastico.net/
archives/2008/02/post_59.html (2013년 3월 접속).

[49] 참고. http://arcobloggers.com/ (2013년 3월 접속).

[50] Monica Ponzini, "DiVA Digital Video Art Fair", in *Digimag 33*, April 2008. 다음 웹사이트
참고. www.digicult.it/digimag/article.asp?id=1125 (2013년 3월 접속).

[51] 참고. www.kinetica-artfair.com/?about_us/art-fair.html (2013년 3월 접속).

[52] Margherita Laera, "Arte Digitale: Collezionisti, fatevi avanti!", in *Wired.it*, 22 April 2009.
다음 웹사이트 참고. http://daily.wired.it/news/cultura/arte-digitale-collezionisti-fatevi-
avanti.html (2013년 3월 접속).

[53] 참고. at least Steve Dietz, "Collecting New Media Art: Just Like Everything Else, Only
Different", in Bruce Altshuler (ed), *Collecting the New*, Princeton University Press,
Princeton (New Jersey) and Oxford 2005.

[54] Davis' work is available online through the museum website, at http://artport.whitney.
org/collection/davis/ (2013년 3월 접속).

[55] 아트포트의 현재 인터페이스는 http://whitney.org/ Exhibitions/Artport에서 확인할 수
있다. (2013년 3월 접속). 새로운 작품 의뢰 프로그램은 현재까지 여덟 점의 작품을 포
함하고 있다. 여기에는 조디, 조나 브뤼커-코헨Jonah Brucker-Cohen, 에코아테크
Ecoarttech와 UBERMORGEN.COM 같은 예술가들이 포함된다. *Cory Arcangel: Pro Tools*
ran from May 26 to September 11, 2011: 전시에 대한 다수의 정보는 아직도 다음의 관련
웹페이지에 남아있다. http://whitney.org/Exhibitions/CoryArcangel (2013년 3월 접속).

[56] Karen A. Verschooren, *.art. Situating Internet Art in the Traditional Institution for
Contemporary Art*, 2007. Master of Science in Comparative Media Studies,
Massachusetts Institute of Technology, 다음 웹사이트 참고. http://cms.mit.edu/research/
theses/KarenVerschooren2007.pdf, p. 47.

[57] 다음 웹사이트 참고. http://gallery9.walkerart.org/ (2013년 3월 접속).

[58] The e-space is currently archived here: www.sfmoma.org/exhib_events/exhibitions/

espace (2013년 3월 접속)

[59] 샌프란시스코 현대미술관은 주로 미디어 설치작품을 포함하는 지속적인 미디어 아트 컬렉션을 조성하고 있다. 매우 흥미로운 점은 e-스페이스는 컬렉션 목록에 기록되어 있지 않다는 것이다. 참고. www.sfmoma.org/explore/collection/media_arts (2013년 3월 접속).

[60] 테이트갤러리Tate Gallery의 '인터미디어 아트Intermedia Art' 부서는 http://www.tate.org. uk/intermediaart/ (2013년 3월 접속)에 아카이브되어 있다.

[61] 이 프로젝트에서 제작된 자료들은 http://variablemedia.net/ (2013년 3월 접속)에서 접근 가능하다.

[62] 상세 정보 참고. www.meiac.es (2013년 3월 접속).

[63] Carly Berwick, "New Media Moguls", in *Art & Auction*, June 2006, pp.138 – 143.

[64] Robert Ayers, "Code in a Box", in *Artinfo*, 3 August 2007. 다음 웹사이트 참고. www. artinfo.com/news/story/25445/code-in-a-box/(2013년 3월 접속).

5장

포스트미디어 전망

아르티 비르칸트Artie Vierkant, 이미지 오브제Image Objects, 2011(진행 중 작품),
CNC로 깎은 MDF 위에 디지털 프린트,
수정 이미지(레퍼런스갤러리Reference Gallery 설치 컷, 버지니아 리치몬드), ©the artist

"사진이라는 새 매체가 회화에 대한 미학적 이해에 도전하면서 동시에 (고정된) 시간과 재현에 대한 문화적 이해를 낳는데 참여하던 시절이 있었다. 또한 비디오라는 새로운 매체가 등장하여 영상에 대한 미학적 이해를 바꾸어 놓으면서 (실제) 시간과 거리에 대한 문화적 이해를 낳는데 텔레비전과 동참하던 시절도 있었다. 최근 '뉴미디어'로 알려진 예술은 정확히 말해 컴퓨터를 통한 상호작용과 네트워크로 연결된 참여에 대한 문화적 이해를 창출함으로써 동시대 예술의 양상을 바꾸고 있다. 다시 말해 예술은 뉴미디어 등장 이후 뉴미디어로 인해 달라졌다. 뉴미디어가 '차세대'여서가 아니라 그것이 우리의 과학기술 시대의 양상이기 때문이다." 스티브 디에츠[1]

막바지에 이른 이 여정에서 다음의 세 개의 질문이 남았다. 과거 뉴미디어로 알려진 예술이 본래의 출생지로부터 동시대 예술계로 이동해 오고 있는 중이라면 뉴미디어 예술계의 미래는 존재할까? 창

의적인 매체 연구 개념의 패러다임이 동시대 예술의 플랫폼 위에서 뉴미디어로 알려진 예술을 활성화하는데 취약하고 시대에 뒤떨어졌으며 부적절한 것으로 판명된다면, 뉴미디어의 특수성과 관심사에 주의를 환기하는데 도움을 줄 수 있는 다른 접근 방법이 있는가? 마지막으로 그 특수성을 고집할 필요가 있는가?

이 질문에는 모두 비평가와 큐레이터의 책임이라는 유령이 맴돌고 있으며 이것이 우리의 출발점이 될 것이다.

큐레이팅에 대한 몇 가지 노트

이 문제를 다루는 두 가지 방식이 있다. 하나는 과거 뉴미디어 아트로 알려진 예술이 동시대 예술계에서 받는 부정적 평가에 대한 책임 중 상당 부분이 비평가와 큐레이터에게 있다고 보는 것이다. 전문 비평가들은 뉴미디어 아트의 세계에서 적용되는 가치 기준을 동시대 예술계에도 적용하려는 오류와 이질적인 전체를 하나의 단일한 현상으로 제시하고자 하면서 '부분적인'(또는 심지어 '당파적인') 담론을 발전시키는 오류를 범했다. 또한 극소수의 예외가 있긴 하지만 동시대 예술 비평은 기술적인 간극을 메울 수 없으며 뉴미디어 아트를 동시대 예술 비평 도구로는 다룰 수 없음을 분명하게 보여주었다. 또는 '단일한 현상'이라는 덫에 빠져 뉴미디어 아트 전부를 실패로 치부한다. 2008년 런던에서 ICA 예술감독 에코 에슌Ekow Eshun은 라이브 앤드 미디어 아츠Live & Media Arts 부서 폐쇄 결정의 정당성을 설명하며 "이

예술 형식은 ICA의 라이브 앤드 미디어 아츠 부서에 대한 지속적이고도 상당한 투자를 정당화할 만큼의 깊이와 문화적인 긴급성을 결여한다"고 말했다.[2]

또 다른 측면도 있다. 매체에 토대를 둔 정의가 타당해 보이는 마지막 무대인 뉴미디어 아트에 대한 보호와 보존에 대한 논의는 지속적으로 그 정의를 동시대 예술계에 전달해 왔다. 최근 10년 간 기사와 출판물, 세미나, 메일링 리스트, 그리고 보다 최근에는 블로그와 온라인 자료를 통해 이에 대한 논의가 지속적으로 이루어져 왔으며 '뉴미디어 큐레이터'의 역할과 그/그녀가 다루어야 하는 주요 문제에 집중해왔다.

이와 관련해 베릴 그래햄과 사라 쿡이 이끄는 영국의 이니셔티브인 CRUMB(신 매체 발전을 위한 큐레토리얼 자원Curatorial Resource for Upstart Media Bliss)의 성과는 상징적이다. CRUMB는 메일링 리스트를 관리하며 다수의 출판물을 내놓았다. 앞에서 언급한 크리스티안 폴이 편집한 『화이트 큐브에서의 새로운 미디어와 그 너머』와 더불어 이들의 저작은 관련 논의에 있어서 현 상황에 대한 뛰어난 통찰을 제공해준다.[3] 또한 이들은 미술관이 뉴미디어 아트를 막 구입하고 장벽에 부딪히기 시작했을 때 뉴미디어 아트의 보존에 대한 문제도 다루기 시작했다.[4]

지난 10년 간 엄청난 발전이 이루어졌음은 의심할 바 없는 사실이다. 이 발전이 이룩한 결과 중 일부는 오늘날 및 미래의 큐레이터가 앞으로 장기간 활용할 수 있는 탁월한 도구가 될 것이다. 그렇지만 나는 이와 관계있는 몇몇 가정과 특이 사항에 문제를 제기하고 여기서 논의된 개념으로부터 큐레이팅 전략을 제시하는 것이 중요하다고 생

각한다.

특히 일종의 주문과 같은 것이 되어 버린 두 가지 오해가 있다. 뉴미디어 아트의 큐레이팅은 특정한 '미디어 아트 큐레이터'만 다룰 수 있는 특별한 주제라는 것과 뉴미디어 아트가 그것을 수집하고 보존하는데 관심 있는 사람들에게 상당한 난제를 제기한다는 것이 그것이다. 알다시피 이는 모두 뉴미디어 아트가 동일한 큐레이팅과 보존의 문제를 갖고 있고 그 문제는 궁극적으로 사용된 매체와 관계될 수 있다는 가정에 바탕을 두고 있다. 하지만 '뉴미디어'는 상상 이상으로 복잡하고 다양하다. 이는 뉴미디어가 취할 수 있는 다양한 형태를 단일한 전략(과 용어)으로 아우르기에는 전적으로 부족하다는 점을 의미한다.

이와 같은 접근방식은 매우 왜곡된 동일시에 바탕을 두고 있다. 다시 말해 이런 접근법은 뉴미디어 아트를 그것이 사용하는 과학기술과 동일시한다. 큐레이팅의 문제에 대한 논의에서 '뉴미디어 큐레이팅'이라는 표현은 항상 '새로운 기술을 갤러리나 미술관의 물리적 공간 안에 들여오기'라는 의미를 함축한다. 이는 뉴미디어 아트의 의미를 디지털 과학기술을 매체로 사용하는 예술로 축소한다. 우리는 부단히 이런 관점에 도전해왔다. 그런데 이 오해가 큐레이팅 실행의 기초가 된다면 어떤 결과가 초래될까?

폴은 그녀가 편집한 책의 머리말에서[5] 이 문제를 분석한다. 폴의 관점에 따르면 '뉴미디어 큐레이터'는 뉴미디어 아트를 화이트 큐브 안으로 들여 놓기 위해 고심해야 한다. 이것은 순전히 기술적인 성격의 문제가 된다. 이 경우 큐레이터의 고찰은 예술보다는 과학기술에 따라 결정된다. '뉴미디어 아트=과학기술을 활용하는 예술'의 등식으로 축소하는 것은 큐레이터의 핵심적인 역할을 놓친다는 것을 의미

한다. 잉케 아른스와 제이콥 릴르모즈는 다음과 같이 말한다.

"(…) 컴퓨터 기반 예술을 큐레이팅하는 것과 같은 특정한 과업은 존재하지 않는다. 예술을 큐레이팅하는 일만 있을 뿐이다. 물론 컴퓨터 기반 예술은 새로운 형식을 포함하며 큐레이팅의 새로운 가능성을 제시하지만 그럼에도 큐레이터의 광범위한 역할은 여전하다고 생각한다. 문제가 되는 예술을 탐구하고 그에 대한 새로운 사고방식과 그것이 가리키는 맥락을 구하는 주장을 내놓는 일은 보다 폭넓은 문화적 또는 이론적 맥락에 속한다."[6]

드물긴 하지만 이러한 작업이 특수성을 유지한다면 그것은 기술이 아닌 논의되고 있는 문화적 맥락과 관계가 있다. 크게 보면 그것 역시 큐레이터의 전통적인 역할, 즉 예술 작품과 전시 환경, 작품과 대중, 작품과 그것이 머물 수 있는 다양한 환경 사이에서 중재하는 역할의 한 부분이라 할 수 있다.

다양한 세계와 전시 환경에 속할 수 있는 권리를 부여 받은 예술 작품을 다룰 때 이 중재는 강화되어야 한다. 대개 작품은 개인적인 장소, 제도적인 장소, 뉴미디어 아트 페스티벌, 현대미술관, 물리적인 환경, 온라인 환경 등 초청받는 환경에 따라―예술가와의 합의 하에―재계획되어야 한다. 이것은 무엇보다 배포의 플랫폼으로 통신망을 활용하거나 주로 컴퓨터 스크린을 통해 경험되는, 유형의 구성요소가 없는 작품에 적용된다. 이 경우 작품은 본래의 환경과 다른 환경에서 효과적으로 이해되기 위해서 '번역'되어야 한다.

작품의 '번역'은 외부 세계에서 탄생한 작품을 동시대 예술계 안

으로 불러오고자 하는 큐레이터가 맡는 역할 중 가장 복잡하고 매력적인 측면이라 할 수 있다. 번역은 두 언어의 어형론과 구문론을 모두 고려해야 한다. 종종 이해는 두 언어가 (들리는 방식과 의미의 뉘앙스에서) 대 타협을 이룰 때에만 가능하다. 이 타협이 대상 텍스트를 위해 작동되느냐는 훌륭한 번역가에게 달린 문제다. 좋은 번역가는 자신의 한계와 독자의 문화 (또는 결여된 문화), 독자의 이데올로기적인 태도를 고려해야 한다. 처음 번역을 하는 경우 번역가는 쉬운 글을 선택할 것이다. 거의 알려지지 않은 문화를 자신의 모국어로 옮기는 경우라면 번역가는 문화적으로 단순한 텍스트를 선택한 다음 이후 보다 복잡한 텍스트로 나아갈 것이다. 일부 사람들이 의구심을 갖고 있는 문화를 번역할 경우 번역가는 번역을 통해 해당 문화에 대한 보다 수용적인 태도를 낳을 수 있도록 노력을 기울여야 한다.

에두르지 않고 직설적으로 말해서 이전에 뉴미디어 아트로 알려졌던 예술을 동시대 예술의 문맥에서 제시하는 일은 무엇보다 뉴미디어 예술계가 갖고 있는 특징적인 '예술 개념'에 지나치게 얽매이지 않는 예술 작품을 선택하고 가급적 컴퓨터와 복잡한 기술의 불필요한 사용을 피해 적절한 형식을 제공하는 것을 의미한다.

이러한 접근방식을 지나치게 조심스러운 태도라고 비판하기는 쉽다. 과학기술을 전시장에 들여놓기를 회피한다면 게임의 규칙을 바꿀 수 있는 기회를 과연 언제 가질 수 있겠는가? 수용력을 확대하기 위해 뉴미디어 아트의 혁신적인 에너지를 누그러뜨린다면 뉴미디어 아트의 존재 이유 자체를 제거해 버릴 수 있는 위험을 무릅쓰는 것은 아닐까? 이와 같은 반론이 갖는 취약점은 또 다시 매체와 그 특성을 뉴미디어 아트의 강점, 곧 가장 혁신적인 측면으로 간주한다는 사실에

놓여 있다. 앞에서 우리는 이러한 접근법이 줄곧 실패해왔음을 살펴보았다. 문화 분야에서 뉴미디어 아트가 갖는 특이성은 그것이 구사하는 매체가 아니라 그 매체의 출현이 가져온 문화적 결과들과의 친숙함에 있다.

뉴미디어 아트를 동시대 예술 관람객이 접근할 수 있는 형식으로 '번역하는 것'은 기술을 전적으로 포기하는 것이 아니다. 그것은 각 사례별로 양자 간의 대화를 시작하기에 가장 적절한 형식을 선택함을 의미한다.

좋은 큐레이터는 형편없는 번역가가 범할 수 있는 주요한 실수, 즉 비문과 직역을 피하고자 노력해야 한다. 비문은 실패한 번역으로, 번역가가 실패를 인정하고 외국어를 그저 옮겨놓기만 함으로써 조야하게 들리는 결과를 낳는다. 직역은 원문을 어구대로 번역한 것을 의미하며 문법과 단어에는 오류가 없으나 번역의 문화를 고려하는 데에는 실패한 번역이다. 자동 번역기를 사용해보면 직역이 어떤 것인지 잘 알 수 있다.

웹사이트나 소프트웨어 작품을 전시하기 위해 전시장에 컴퓨터를 설치하는 것은 번역의 행위로 볼 수 없다. 과거에는, 예를 들면 《도큐멘타 10documenta X》과 같은 시절에는 이것이 외국 어법 또는 불가피한 비문으로 받아들여졌을 것이다. 그러나 이제는 그저 비문일 뿐이다. 작품의 일부분을 이루는 오브제가 아닌 디스플레이 장치로서 컴퓨터는 전시장에 적합하지 않다는 점이 이제는 자명하기 때문이다. 전시 관람객은 컴퓨터 앞에 앉아서 링크를 클릭하고 싶어하지 않는다. 공적인 환경에 개인적인 용도를 위하여 설계된 도구를 놓아두는 것은 그다지 유쾌한 방법이라 할 수 없다. 예술가들이 외국 어법이 불필요

한 번역 전략을 오랫동안 연구해왔다는 사실은 언급할 필요도 없다.

비문의 최근의 예로 토리노의 산드레토 레 레바우덴고 재단 Fondazione Sandretto Re Rebaudengo에서 프란체스코 보나미가 기획한 전시 《21×21》(2010)의 로자 바바Rosa Barba의 온라인 작품 설치를 들 수 있다. 뉴욕 디아예술재단Dia Art Foundation이 제작을 의뢰한 〈불안정한 매핑Vertiginous Mapping〉(2008)은 스웨덴의 한 레지던시 프로그램 참가 기간 동안 작가가 제작했던 이미지와 텍스트, 비디오를 모은 하이퍼텍스트이다. 이 작품은 과도한 채굴이 초래한 지형의 불안정성 때문에 도시 전체가 다른 곳으로 이주해야 하는 상황에 처한, 작가의 실제 경험을 바탕으로 한 가상 마을 여행을 안내한다. 전시에서 해당 지역은 벽에 투사되었고 관람객은 마우스를 통해 하이퍼텍스트를 탐색할 수 있었다. 관람객은 자리에 앉아 마음 가는 대로 몇몇 링크를 클릭한 뒤 짜증을 내며 일어섰다. 작품을 온라인 내러티브의 하이퍼텍스트적인 성격을 표현한 설치로 번역하여 전시장 주변에 텍스트와 비디오, 지도, 사진을 배치함으로써 이러한 반응을 피할 수도 있었을 것이다. 이 비문의 사례는 허위-혁신적일뿐 아니라 가장 손쉽고 경제적인 해법에 해당한다.(흥미롭게도 작품의 캡션에서 웹사이트에 적용하기에는 부적절한 '인터랙티브'라는 용어의 수사적인 사용을 발견할 수 있다.) 이는 이러한 유형의 작품에 익숙치 않은 큐레이터 및 미술관과 작품을 장소에 적합한 형식으로 번역하기를 꺼리는 예술가의 태도를 보여주는 징후이기도 했다.

한편 직역은 번역이란 서로 다른 상태 사이에서 이루어지는 단순한 이동, 즉 작은 조각에서 원자로, 과정에서 오브제로, 비물질적인 매체의 세계에서 유형의 삶의 영역으로의 이동이라는 가정에 바탕을

둔다. 디지털 작품을 '물리적인' 환경에 맞춰 조율하는 것은 단순히 작품을 오브제나 설치로 전환함을 의미하지 않는다. 그것은 상투적이지 않은 관람객의 미학적, 문화적, 형식적 요구에 맞추는 것을 의미하며 번역어의 환경과 문법, 관습, 특유의 어법을 이해하는 것을 의미한다. 무지, 오만에서든 일관성에 대한 그릇된 개념에서든 이 점을 고려하지 않는 것은 실패한, 따라서 기본적으로 충실하지 못한 번역임을 의미한다.

직역의 예는 2001년 휘트니미술관Whitney Museum에서 폴이 기획한 전시《데이터 역학Data Dynamics》에서 확인할 수 있다. 웹의 물리적 공간과 사회적 공간의 관계라는 매우 모호하고 자기 지시적인 주제를 다룬 이 전시는 다섯 점의 작품을 보여주었는데 그 중 두 작품은 이 전시에 맞추어 처음으로 설치 작업으로 번역되었다. 참여작은 섬세한 과학기술과 첨단기술을 활용해 전시를 구성했으며 관람객에게 상호작용을 요구했다. 또한 공간(생활 공간과 소통의 공간)의 문제를 제기하는 가운데 냉정하고 분석적이며 거리를 두는 태도를 보여주었다. 〈아파트먼트Apartment〉는 사용자가 입력한 단어가 3D 아파트먼트의 다양한 구성요소들을 건축해 나가도록 계획된 온라인 애플리케이션으로, 특별하게 설계된 컴퓨터에 의해 매개되는 상호작용과 함께 벽에 투사되었다. 이를 통해 전시장에 일반 PC를 두어야 하는 필요성(비문)의 문제를 해결했지만 휘트니미술관(직역)에서가 아니라 아르스 일렉트로니카에서 효과적일 수 있는 방식으로 기술을 환기했다. 다시 말해 폴은 관람객의 문화적 지평과 예술개념을 고려하지 않았다. 그녀는 동일한 전문용어를 사용하면서 뉴미디어 아트를 고립된 영역으로부터 보다 넓은 관람객들을 향해 순간 이동시켰을 뿐이다. 관람객은 마치 외계인을

대하듯 어리둥절해 하면서 다소 적대적인 태도로 작품을 접했다.

그렇다면 훌륭한 번역은 어떻게 이루어지는가? 훌륭한 번역이란 기본적으로 작품의 본질을 파악하고 이를 다른 언어로 옮기는 것이다. 일반적으로 동시대 예술계에서는 기술에 바탕을 둔 인터페이스와 연결성, 과정적 성격, 접근성, 개방성, 비특이성이 예술 작품의 필수적인 요소가 아닐 경우 이런 요소들을 고려 대상에서 제외하는 것이 바람직하다. 그러나 필수 요소일 때는 유지하는 것이 좋다. 예술계는 그것이 작품의 본질적인 부분이고 그 가치가 다른 것으로 옮겨질 수 있다면 개방적이고 복제가 가능하며 과정적인 작품을 받아들일 수 있을 만큼 성숙하다. 티노 세갈Tino Sehgal의 퍼포먼스가 좋은 예다. 번역가는 이중 언어를 사용할 뿐만 아니라 두 문화를 이해해야 한다는 것이 핵심이다.

그렇지만 경우에 따라 번역은 예술가나 큐레이터에 의해, 그리고 가능하다면 예술가와 끊임없이 접촉하며 공들여 이루어져야 한다. 과거 퍼포먼스 아트의 경우처럼 제작 과정의 자취나 현장에서 제작된 기록물을 통해 작품이 설명되거나 기록되는 경우도 있다. 기록은 불가피하게 원본의 '축소된' 번역을 수반한다. 그러나 이것은 번역가와 관람객 모두로부터 필요악으로 용인된다.

진정한 번역은 큐레이터가 작품을 선택하고 가능하다면 예술가와 함께 그것을 환경에 맞게 조율하는 작업을 시작할 때 이루어진다. 그것은 작품의 '축소' 제시가 아니라 작품의 또 다른 버전을 목표로 삼는다. 원한다면 동일한 내용을 위한 또 다른 인터페이스를 목표로 삼을 수도 있다. 이것은 새로운 매체가 갖는 가변성에 달린 선택안이다.

이러한 과정을 거쳐 탄생한 작품은 원래의 '그 작품'이 아니라

원작의 핵심 개념을—전체 또는 부분적으로—환기하는 가공물이다. 그리고 전작과는 달리 (그러나 그 덕분에) 의미론적인 가치를 경제적인 가치를 가질 수 있는 유형의 부적으로 전환한다. 뉴미디어 아트 분야에서는 이와 같은 종종 전통적인 매체(프린트, 비디오, 조각)를 활용해 제작한, 새로울 것 없는 작품을 단순히 '시장에 대한 굴복'으로 무시하는 경향이 있다. 시장에 대한 굴복임은 분명하지만 그 작품들은 무엇보다 맥락, 즉 예술의 맥락을 위해 발전시킨 번역 전략으로 볼 수 있다. 예술의 맥락 안에서 문화적 가치의 경제적 가치로의 번역 가능성은 작품의 성공과 유통, 미술관 진입museification을 위한 핵심적인 요소가 된다.

　　대표적인 예로 에피데믹epidemiC과 에바와 프랑코 맛츠(010010111010-1101.ORG)가 협업 제작한 2001년 작 〈비엔날레.pyBiennale.py〉를 들 수 있다. 이 두 그룹이 제49회 베니스 비엔날레에서 선보인 원작은 웹 상에서 파이톤Python 바이러스로 확산되게끔 설계되었다. 작품은 처음부터 두 개의 형식, 곧 언어와 퍼포먼스로 구현되었다. 퍼포먼스는 이메일을 통한 바이러스의 확산을 비롯해 비엔날레의 슬로베니아 파빌리온에서 티셔츠를 통한 바이러스의 확산 및 몇몇 주요 안티 바이러스 시스템에 의한 인식으로 구성되었다. 언어적 측면에서 이 바이러스 코드를 컴퓨터는 바이러스로, 사람들은 '사랑의 시가'로 읽었다. 〈비엔날레.py〉 퍼포먼스는 예술가가 바이러스에 대한 개념이 오늘날보다 훨씬 강했던 2001년의 '상황'으로부터 작품을 분리시키는 것이 타당하다는 판단 하에 작품의 재연을 결정해야만 다시 무대에 올려질 수 있다. 따라서 기록이 가장 타당한 전략이 된다. 에피데믹과 맛츠 부부는 각자의 사이트에서 웹의 운영을 광범위하게

기록해 두었다. 구체적인 장소에서 이루어지는 작품의 '기록'은 비엔날레 곳곳으로 '확산시킨' 바이러스에 대한 티셔츠와 비디오, 사진과 프로그램 코드, 언론의 반응, 바이러스가 웹 상에서 어떻게 유포되었는지를 보여주는 다이어그램의 전시를 의미할 것이다. 과거 에피데믹은 개념적인 페티시 원본 아이템으로 서명이 담긴 노트와 함께 바이러스에 대한 출력물을 전시한 바 있으며 맛츠 부부는 바이러스가 담긴 한정판 금색 CD롬을 플렉시글라스 케이스 안에 담았다.

마지막으로 2년 뒤 맛츠 부부는 '파생 작품'인 조각 연작을 제작했다. 이 연작에서 컴퓨터는 분해, 재조립되어 플렉시글라스 케이스에 담겨 전시되었는데 바이러스의 감염과 치료라는 끝없는 순환고리를 보여주었다. 이 기계 장치는 〈비엔날레.py〉의 기록의 수준을 뛰어 넘는다. 이전 작품의 바이러스를 새로운 차원에서 고찰하기 때문이다. 다시 말해 이것은 현존하는 것 중 가장 무형에 가까운 것이라 할 수 있는 바이러스를 전시장 안에 들여 놓고 역사를 위하여 그것을 보존한다.

이 이야기는 '디지털의 보존'은 불가능하다는 많은 주장을 무효화한다. 작품이 기록되거나 물리적인 인공물로 번역되는 경우 뉴미디어 아트의 '보존'은 다른 동시대 예술의 경우와 동일한 문제를 수반한다. 찰나적인 것을 보존하기 위한 대표적인 전략으로 기록과 파생작품을 들 수 있다.

이제 기술을 어떻게 보존할 것인가의 문제가 남는다. 예를 들면 에바와 프랑코 맛츠의 자가치료 기계를 어떻게 보관할 것인가? 정전이나 사고 또는 시간의 흐름이 이 작품에 포함된 컴퓨터에 돌이킬 수 없는 손상을 끼친다면 어떻게 될까? 이런 경우에는 지금의 논의를 시

작할 여지가 없다. 구식의 하드웨어와 소프트웨어를 보존하는 것부터 구식 운영시스템과 프로그램을 새로운 기계에서 모의 실험할 수 있는 소프트웨어 에뮬레이터를 만드는 것에 이르기까지 다양한 해결책이 검토되어 왔다.

뉴욕 구겐하임미술관의 다매체 보존을 위한 플랫폼인 베리어블 미디어 이니셔티브Variable Media Initiative는 핵심적인 세 가지 문제를 해결하는 뛰어난 장점을 갖고 있다. 첫째로 베리어블 미디어 이니셔티브는 디지털 매체가 제기하는 문제가 댄 플래빈의 네온관부터 마리오 메르츠Mario Merz의 작은 가지에 이르기까지 예술에 사용되는 다양한 매체 모두에 적용되는 것임을 주장했다. 다음으로 일반적인 프로토콜을 발전시키는 것이 불가능함을 강조했다. 모든 작품이 이에 대한 적절한 예가 된다. 마지막으로 다양한 매체의 보존에 대한 최종 결정은—만약 때를 놓치지 않았다면—예술가에 의해 이루어져야 함을 주장했다. 그리고 예술가에게 작품에 사용된 매체가 더 이상 사용 가능하지 않을 경우 어떻게 '복원' 되기를 바라는지를 묻는 설문지를 작성했다.

내가 에바와 프랑코 맛츠에게 그들의 첫 온라인 작품을 어떻게 보존하는지 물었을 때 돌아온 답은 다음과 같았다. "소설을 쓰죠!" 하지만 이 대답은 생각만큼 그리 도발적이지 않다. 뉴미디어 아트에 대한 매체 기반의 정의를 제거하면 기술적인 방식의 작품 보존을 반드시 최고의 전략으로 볼 수 없기 때문이다.

넷 아트Net Art는 이 점을 재확인 해주는 가장 중요한 사례다. 넷 아트가 넷 상에서 기생하는 것으로 보고 넷 아트의 보존은 곧 웹사이트의 보존을 의미한다고 생각하는 것이 타당하다. 이를 위해서 일반적인 전략을 받아들일 수 있다. 하드웨어의 보존과 본래의 소프트웨어

(운영 시스템, 브라우저 등)의 저장, (운영 시스템, 브라우저, 스크린 해상도, 작품이 제작될 당시 예술가가 사용했던 대역폭을 활성화시킬 수 있는 에뮬레이터를 고안하는) 에뮬레이션 또는 (새로운 플랫폼에서 동일한 결과를 얻기 위해 페이지의 코드를 새로 고쳐 쓰는) 이주가 그것이다.

이 전략들은 저마다 논란의 여지가 있지만 몇몇 작품의 경우에는 효과를 발휘했다. 매우 상이한 두 작품, 러시아 예술가 올리아 리알리나가 제작한 서술적인 하이퍼텍스트 〈전쟁에서 돌아온 내 남자 친구My Boyfriend Came Back From the War〉(1996)와 앞에서 언급했던 오스트리아의 듀오인 UBERMORGEN.COM의 〈투표-경매Vote-Auction〉(2000)의 예를 살펴보자. 전자의 경우 14년 간 본래의 형식을 유지하며 온라인에 게재되어 있다.(홈페이지의 구글 광고바가 유일한 '사후' 추가물이다.) 그러나 이 작품은 과도하게 형식, 즉 다양한 웹 페이지를 단일한 틀 안에 담는 그리드를 만드는데 사용된 기술에 의존하고 있다. 1990년대에 인기 있었던 이 틀은 미래의 브라우저가 어느 시점에 이르면 더 이상 읽어들이지 않아 접근이 불가능해질 웹 고고학의 유물과 같다.

그런데 이 작품이 실질적으로 지금까지 '보존되어' 왔다고 확신할 수 있을까? 몇 년 전 『뉴럴Neural』과의 인터뷰에서[7] 리알리나는 작품은 여전히 접속 가능하지만 작품을 둘러싼 환경이 모두 바뀌었다고 말한 바 있다. 연결 속도는 1996년 모뎀에 비해 훨씬 더 빨라졌다. 1996년 모뎀의 느린 속도는 사이트를 탐색할 때 긴장감을 자아냈다. 이 사이트는 초기 브라우저의 소박하고 간결한 인터페이스를 위해 설계되었고, 브라우저는 오늘날 사용되고 있는 것과는 전혀 다른 틀을 제공한다. 800×600의 해상도로 계획된 원래의 이미지는 오늘날의

화면에서 볼 때 크게 왜곡된다.

달리 말해 〈전쟁에서 돌아온 내 남자 친구〉의 원래 버전은 영구적으로 손실되었다. 코드 중 어떤 것도 바뀌지 않았지만 주변의 모든 것이 바뀌었기 때문이다. 그렇지만 복구를 위한 어떤 시도도 일종의 배신 행위가 될 것이다. 이미지에 본래의 모습을 되돌려주고자 하는 작은 시도마저도 어쨌든 원래의 재료를 바꾸는 것과 관련이 있기 때문이다. 미술관이 1996년 버전의 넷스케이프Netscape를 사용하고 검색 속도를 낮추기 위해 대역폭을 인위적으로 낮추어 옛 Mac OS를 통해 접속할 수 있도록 만들 수도 있다. 그러나 이 해법은 작품 자체는 살아 있게 만들겠지만 소생시킨 시체처럼 보이게 만드는 명백한 실책은 피하지 못할 것이다. 어쨌든 원작에 대한 해석이 될 뿐이다.

한동안 리알리나는 '최후의 진정한 넷 아트 미술관Last Real Net Art Museum'이라는 인터페이스를 통해 작품을 접속 가능하도록 만드는 것에 만족했다. 오랜 세월에 걸쳐 다른 예술가들이 그녀의 유명한 작품에 헌정해온 찬사, 패러디, 리믹스를 모두 모아 놓은 이 미술관은 넷상에서 이루어지는 예술 작품의 일생에 대해 이야기한다. 아마도 한동안은 이것이 최선의 보존 전략이 될 것이다. 적어도 이 작품의 경우에는 그렇다.

이 지점에서 〈투표-경매〉(2000)를 살펴보자. 〈투표-경매〉는 미국 대통령 선거의 유권자들의 투표를 경매에 부치는 사이트로 시작되었다. 이 사이트는 충격을 안겨주며 언론을 뜨겁게 달구었고 UBERMORGEN.COM은 감시를 당하고 소송에 휘말렸다. 이들은 격앙된 언론을 잠재우는데 성공했다. 그러나 이들은 일련의 모호한 진술과 갱신안을 내놓았고, 사이트를 이리저리 이동시키는 등의 조처를 취

했다. 사실상 〈투표-경매〉는 언론과 통신망, 미국의 유권자를 비롯해 많은 조역들을 등장시킨 복잡한 퍼포먼스로 설명할 수 있다. 따라서 〈투표-경매〉의 경우 원래의 사이트와 그 본래의 외관과 접근성을 보장하는 것을 작품의 보존이라고 볼 수 없다. 사이트는 작품의 일부분일 뿐이며 출간된 기사, 법원의 명령, TV 쇼, 사용자들의 피드백 역시 작품의 구성요소를 이룬다. 이 작품을 하나의 웹사이트로 축소시키고 사이트를 원래의 형식대로 보존하려고 시도하는 것은 테이프가 아닌 VHS 카세트의 케이스를 신경쓰는 것과 같다.

〈투표-경매〉의 전시를 위해 이 예술가들은 프로젝트 로고를 프린트한 캔버스와 그들이 받았던 법정 명령으로 이루어진 종이 설치 및 이 프로젝트를 다룬 CNN 프로그램을 도용한 비디오를 제작했다. 이 세 점의 '파생' 작품은 이 작품을 기록하고 보존하는 좋은 방법이 된다. 그러나 많은 퍼포먼스의 경우처럼 〈투표-경매〉를 보존하는 최고의 방법은 그 이야기를 들려주는 것이다. 0100101110101101.ORG의 도발성 뒤에는 이러한 태도가 자리잡고 있다. 이제 우리는 데이터는 유지하되 그것을 손댈 수 없는 페티시 아이템으로 전환하지 않으면서도 무엇보다 실제 작품 자체를 보존했다는 농담을 피할 수 있게 되었다. 작품은 다른 무엇보다 이야기라 할 수 있다. 기술의 힘을 과대평가한다면 우리에게는 한 움큼의 픽셀만이 남겨질 것이다.

뉴미디어 예술계의 미래

"하지만 뉴미디어가 동시대 예술의 주제가 되어 그 안으로 녹아 든다면 이것은 정말 손실이 아닐 수 없다." 올리아 리알리나[8]

앞 장에서 발전시켜온 추론은 하나의 결론으로 수렴되는 것으로 보인다. 정리해 보면 오늘날 뉴미디어 아트는 더 이상 특정한 '예술계'를 필요로 하지 않는다. 이 '예술계'는 동시대 예술계와 양립할 수 없는 매체가 제기한 도전에 대응하기 위해 1960년대 초에 생겨났다. 이 주장은 그 예술계가 망각으로 사라질 운명임을 의미하는가?

사실 이 질문은 지금까지의 논의가 충분히 보여주었듯이 생각보다 훨씬 더 복잡하다. 먼저 모든 뉴미디어 아트가 평행 우주로, 다시 말해 보다 공개적인 담론 시스템, 그것이 발전되어 온 것과 전혀 다른 제작 및 배포 구조를 향해 약진할 준비가 되지 않은 것으로 보인다. 2005년 아르스 일렉트로니카에서 네덜란드 예술가 디르크 에이스바우츠Dirk Eijsbouts는 설치 작품 〈인터페이스 #47 TFT 테니스 V180Interface #47 TFT Tennis V180〉을 선보였다.[9] 이 작품은 사용자에게 가상의 테니스 게임을 제공하는데 공이 비치는 스크린이 라켓이 된다. 두 개의 라켓/스크린이 중앙의 기계 팔에 고정되어 팔 주위를 회전한다. 게임 참가자가 스크린을 움직이면 행위는 궤적을 지시할 뿐 아니라 게임을 시각적으로 변화시킨다. 이 설치작품은 상당히 복잡한 형식의 인터랙션을 효율적으로 활용했다. 그렇지만 이것을 상업적인 게임 플랫폼에 적용하기는 어려워 보인다. 이 작품은 시뮬레이션과 현실

의 관계에 대한 흥미로운 고찰을 제공해주는 한편 흥미로운 게임이기도 했다. 어떻게 보면 닌텐도 위Nintendo Wii를 통해 인기를 얻은, 물리적 움직임에 기반을 둔 게임의 선구자였다. 이것은 산업의 프로토타입인가, 예술 작품인가? 장난감인가, 의미의 발생기인가? 이 두 가지 성격 사이에서 미결로 남은 〈TFT 테니스〉는 뉴미디어 예술계의 전형적인 소산이다. 이 세계가 아니었다면 이처럼 많은 기회가 제공되지 않았을 것이다. 동시대 예술계는 그것을 과학기술에 대한 공허한 기념으로 폄하할 것이고 비디오 게임 산업은 지속불가능한 개념으로 치부해버릴 것이다. 반면 뉴미디어 예술계는 그것이 제작되고 전시되고 논의될 수 있는 문맥을 제공해준다. 이 중요성이 과소평가 되어서는 안된다. 설사 작품이 타 영역의 예술 개념을 충족하지 못한다 해도 다른 분야에서의 결실로 이어질 수 있는 새로운 지식을 예고해 줄 것이다. 아르스 일렉트로니카의 '장난감'을 경시할 수도 있지만 그것들이 없었다면 매체의 역사는 보다 느리게 전개되었을 것이고 뉴미디어 아트는 결코 자신을 능가하지 못했을 것이며 자신의 정체성에 도전하는 정도에까지 이르지 못했을 것이란 점을 기억해야 한다.

한편 이것을 '성숙'의 문제로만 볼 것은 아니다. 소비자 IT가 오늘날 우리의 일상에 깊숙이 침투해 있긴 하나 일부 기술 및 언어의 경우 관련 비용과 사용상의 어려움으로 인해 일반 예술가들에게는 여전히 이용불가능한 것이 현실이다. 많은 경우 뉴미디어 아트가 시장과 능히 겨룰 수 있긴 하지만 그 경로는 오늘날에도 여전히 많은 경향과 프로젝트에 있어 지속불가능한 것 역시 엄연한 사실이다. 많은 경우 새로운 기술에 대한 특정 지식이 없는 상태에서는 뉴미디어 아트를 비판적으로 다룰 수 없고 매체와 그 역학에 대한 깊이 있는 지식 없이는

작품에 대한 적절한 이해에 도달할 수 없다. 따라서 전문적인 비판적 접근법이 지속적으로 요구된다.

　　예를 하나 들어보자. 몇몇 예술가들이 작업해 온 '아마추어 생명공학'은 존재하긴 하나 생명공학 연구가 대학과 연구실을 벗어나 존재하기란 아직은 어렵다. 동시에 우리는 제프리 다이치가 1990년대 초에 지적한 바 있듯 생명공학이 우리 시대에 대표적인 가장 흥미로운 변화의 동인 중 하나라는 사실을 인정해야 한다. 내용 형식의 하나로 생명공학을 다루는 것은 분명 흥미로운 일이지만 예술가가 이 분야에 대한 더 깊은 지식을 얻고 그것을 잠재적인 예술 매체로 활용할 기회를 갖지 못하는 현실은 유감스럽다.

　　이런 인식을 바탕으로 2000년 예술가 오론 카츠Oron Catts는 퍼스의 서호주대학교 해부학 & 인간생물학 대학School of Anatomy & Human Biology of the University of Western Australia(UWA)이 주관하는 예술 연구 실험실인 심바이오티카Symbiotica를 설립했다. 이후 심바이오티카는 전세계의 예술가들을 대상으로 레지던시 프로그램을 운영하면서 훌륭한 기자재를 갖춘 생명공학 연구소를 통해 과학자와 연구원의 경험과 지식을 제공해왔다. 이는 매우 이례적이다. 오스트레일리아의 퍼포먼스 예술가인 스테락Stelarc은 이 실험실에서 제3의 귀를 제작했고 현재 자신의 팔뚝 위에 달아 자랑스럽게 선보이고 있다. 심바이오티카가 제공한 기회 덕분에 카츠는 1996년부터 다른 2명의 예술가와 함께 티슈 컬쳐 & 아트 프로젝트Tissue Culture & Art Project를 진행해오고 있으며 조직 공학과 관련된 가능성과 문제를 탐구하는 매력적인 설치작품을 만드는데 성공했다. 한 예로 〈희생 없는 가죽Victimless Leather〉(2004)은 생물반응장치 내부에 자리 잡고 있는 '살아 있는' 미니어처 가죽 재킷

이다. 이 작품은 의복을 위해 동물의 가죽을 잔혹하게 취득하는 것에 대한 비판으로 조직 공학이 그 대안을 제공해 줄 것이라 내다본다. 이 예술가들은 살아 있는 동물(쥐)의 세포를 중합체 구조에 재킷 형상을 따라 이식했다. 이는 세포가 계속 생존하고 보호를 받으며 증식된다는 구상을 반영한다. 그러나 이 작품은 역설적인 측면도 갖고 있다. '살아 있는' 존재를 만들었으며 그것의 존재와 착취가 애초 이들이 해결하고자 했던 문제와 유사한 윤리적인 문제를 제기하기 때문이다. 이 프로젝트가 2008년 모마의 전시 《디자인과 유동성 있는 정신Design and the Elastic Mind》(파올라 안토넬리Paola Antonelli 기획)에서 공개되었을 때 뜨거운 반응을 불러일으켰다. 세포가 통제 불가능한 수준으로 성장함에 따라 안토넬리에게 영양공급을 중단하여 반-생물인 재킷을 '죽이라는' 압력이 가해지자 『뉴욕 타임스New York Times』에는 "미술관이 살아 있는 전시품을 살해하다Museum Kills Live Exhibit"라는 제목의 기사가 실렸다.[10]

 이례적으로 모마 (그리고 최근에는 도쿄의 모리미술관Mori Art Museum)에서 전시되긴 했으나 〈희생 없는 가죽〉의 전시 이력은 티슈컬쳐 & 예술 프로젝트의 작품 대다수가 그러하듯 뉴미디어 예술계로 한정된다. 외부에서는 이러한 유형의 작품을 전시하기 위해 필요한 과학기술 전문 지식과 지적인 뒷받침을 찾기가 쉽지 않다. 사실 이와 같은 작품의 제작은 인공물의 즉각적인 제작을 목표로 하지 않는 연구의 맥락을 벗어나서는 거의 불가능하다. 이 작품이 갖는 대단히 퍼포먼스적이고 관계적인 성격이 인쇄, 비디오와 같은 기록물의 형태로 유통되는 요인이 되긴 하지만 설치 그 자체는 예술 시장으로의 진입이 어렵다. 이러한 요소들은 또한 전통적인 '예술과 (생명)기술'의 패러다임

을 넘어서는 세계에 대한 해석을 발전시킨다. 안토넬리가 '반–생명체'를 살해한 것은 티슈 컬쳐 & 아트 프로젝트가 관계 예술의 형식으로 다룬 바 있는 '장례'로 해석할 수 있다. 예를 들어 프로젝트 〈탈육화된 요리Disembodied Cuisine〉(2003)는 복합체에 조직검사에서 떼어낸 살아있는 개구리의 세포를 이식함으로써 작은 '개구리 스테이크'를 만들었다. '고기'는 배양되었고 연구실에서 살아 있는 상태로 보존되었으며 이 프로젝트의 전시 기간 중 대중에게 공개되었다. 전시 마지막에 이들은 이 '희생 없는' 고기를 요리하여 사람들에게 대접했다.

티슈 컬쳐 & 아트 프로젝트의 이 작품은 또 다른 형식의 제작과 배포의 체계가 동시대 예술의 성장과 발전에 필요하고도 중요하다는 사실을 시사한다. 졸린 블리아스Joline Blias와 존 이폴리토의 주장처럼 '예술의 가장자리에서' 발생한 예술은 대체불가능한 활력의 원천으로 동시대 예술계의 뿌리에서 예술의 개념 그 자체를 발전시켜온 동력이었다. 그러나 뉴미디어 예술계가 살아남으려면 무엇보다 그 정체성을 명확한 개념으로 제시해야 하며 이를 위해서는 그것을 발생시킨 현상으로 되돌아갈 필요가 있다.

살펴보았듯이 뉴미디어 예술계는 다른 모든 세계들, 다시 말해 동시대 예술뿐 아니라 퍼포밍 아트, 음악, 디자인, 산업 연구 등 타 분야의 엄격한 관습에 대한 반작용으로 다학제 연구 분야로서 생겨났다. 이것이 갖는 '경계선 상의' 위치와 활력은 인정해야 할 뿐만 아니라 계발해야 하며 가능하다면 강화해야 한다. 역사적으로 뉴미디어 예술계는 창작 분야 간의 그리고 예술과 과학, 예술과 기술의 간극을 메워주었다. 그것이 뉴미디어 아트의 임무이자 운명이었다. 뉴미디어 아트를 동시대 예술계의 하나의 틈새로 축소시키는 것—또는 흔히 그러하듯

뉴미디어 아트 자체가 스스로를 축소시키는 것—은 부당할 뿐만 아니라 역사적인 근거를 결여하며, 산업 연구를 위한 인큐베이터의 일환으로 여기는 것—또는 뉴미디어 아트 자체가 스스로를 그렇게 여기는 것—역시 마찬가지다. 그렇지만 '인큐베이터'라는 용어가 가져오는 개념 모델은 적절해보인다. 비즈니스 인큐베이터처럼 뉴미디어 예술계는 진보적이고 위험하며 재정적으로 지속 불가능하거나 미학적으로 도전적인 작품의 발전을 위한 이상적인 환경을 조성하고, 그 결과 보수주의 때문이 아니라 자체의 독특한 성격으로 인해 싹이 잘렸을 영역들을 풍부하게 만들어주면서, 다른 예술계들을 위한 인큐베이터로서 보다 공고한 역할을 담당해야 하기 때문이다. 뉴미디어 예술계는 예술계의 '예술 개념'에 급진적인 발전을 가져다줌으로써 잠재적으로 다른 예술계에 동력을 공급할 수 있다. 구보타 시게코Shigeko Kubota의 비디오가 예술에 있어 휴식과 같았다면 뉴미디어 아트는 예술의 유년기 또는 봄이라 할 수 있다.

이것이 실현되기 위해서는 뉴미디어 예술계가 다른 예술계와의 경쟁 관계 속에서 정체성을 고민하기를 멈추고 뿌리깊은 열등감을 벗어 던져야 한다.(열등감은 3장에서 게르프리드 스토케[11]가 소개한 관점에서 분명하게 드러나듯이 종종 과도한 우월감의 확언으로 표현된다.) 이를 위해서는 다른 분야, 인물과의 접목을 발전시켜 나가는 것이 필요하다. 뉴미디어 예술계는 자신의 노력이 맺은 결실의 일부가 동시대 예술계에 편입되었음을 인정하고 자랑스럽게 수용해야 하며 이를 시장의 압력에 대한 유감스러운 굴복으로 비난하지 말아야 한다. 또한 자신이 축적해온 작업의 문화적 필요성을 인정해야 한다. 그리고 다른 예술계와 마찬가지로 외부 세계를 살펴볼 필요가 있다. 최근 매우 빈번하게 목

격했듯이 뉴미디어 아트가 그저 '매체의 승격'으로 화석화되는 것을 막기 위해서는 동시대 예술과의 편견 없는 대화가 필요하다.

이 모든 일은 가능할 뿐 아니라 이미 진행되고 있다. 살펴보았듯이 뉴미디어 예술계는 복잡하며 ZKM이나 아르스 일렉트로니카와 같은 환경에 의해 지속되어온 패러다임으로 축소될 수 없다. 도덕적인 접근방식의 한 예를 슬로베니아에서 찾아볼 수 있다. 슬로베니아에서 '인터미디어Intermedia' 부문은 다른 문화 영역의 경우와 마찬가지로 행정적인 배경에서 설명될 만큼 공적 재정지원을 받는다. 지난 15년 간 이 재정지원으로 예술가가 운영하는 수많은 소규모 기관과 조직이 성장할 수 있었고 작품이 제작, 전시될 수 있었다. 이 프로그램이 아니었다면 그 작품들은 세상의 빛을 보지 못했을 것이다. '동시대 예술' 부문의 경우 미약한 시장과 공공 기금의 존재는 어느 정도 부진과 양질의 작품 부족 사태를 초래한 반면 인터미디어 부문에서는 정반대의 결과가 빚어졌음이 드러났다. 슬로베니아의 경우 인터미디어 부문에서 발전한 장기 프로젝트의 결과물로부터 매우 흥미로운 동시대 예술이 탄생했다. 마르코 펠한Marko Peljhan, 야네스 얀사Janez Janša, 브리다BridA(톰 케르세반Tom Krševan, 유리 파울리차Jurij Pavlica, 센디 만고 Sendi Mango), 폴로나 트라트니Polona Tratni 등의 예술가들과 류블랴나의 카펠리차갤러리Kapelica Gallery 같은 환경이 슬로베니아의 동시대 예술을 받쳐주는 실제 동력이며 점차 제도적인 인정을 받고 있다. 2008년 아르스 일렉트로니카에서 린츠 렌토스미술관Lentos Meseum of Linz의 예술감독 카펠리차 유리 크르판Kapelica Jurij Krpan이 기획한 전시 《기술정신의 생태학Ecology of Techno Mind》은 가장 많은 시선을 끌었다. 이듬해 크르판은 슬로베니아의 수도에서 야심 찬 전시 프로젝트 〈병기창

2K9Arzenal Depo 2K9〉를 기획했다. 마르코 펠리한은 1999년부터 진행하고 있는 프로젝트 〈배타적인 테크놀로지INSULAR Technologies〉를 선보였다. 이 프로젝트는 공식적인 통신 시스템이 불안정한 외진 곳에서 운영되는 자선단체와 반정부기구, 개인 및 액티비스트 그룹을 위한 안정적이고 영속적인 연결수단의 제공을 목적으로 개방적, 탈중심적, 전지구적인 독립 무선 통신시스템의 개발에 초점을 맞추었다. 이 시스템은 상업적 및 국가 운영의 통신 네트워크로부터 독립적이며 따라서 전기통신 네트워크의 어두운 이면인 전 지구적 차원의 통제에 대한 저항을 상징한다. 〈배타적인 테크놀로지〉는 1994년에 시작되었고 1997년 《도큐멘타 10》에서 전시된 프로젝트 〈매크로랩Makrolab〉의 파생 프로젝트 중 하나로 남극과 같은 극한의 지역에서 사람들이 생활하며 연구, 소통할 수 있는 독립적인 단위의 창조와 관계가 있다. 이 작품은 감시와 기후 변화, 거점 건설과 같은 핵심적인 문제를 제기한다. 따라서 그 제목과는 달리 뉴미디어 아트의 상당수를 특징짓는 문화적 편협과는 거리가 멀다 하겠다. 이 상상력 풍부한 프로젝트는 1960년대 빌리 클뤼버의 프로젝트처럼 엔지니어에게는 터무니없는 것으로 보이겠지만 개발에 참여한 엔지니어와 해커가 없었다면 그저 또 하나의, 예술인 양 가장하는 흥미로운 공상 과학 작품이 되고 말았을 것이다. 산텔리아Sant'Elia와 아키그램Archigram의 초현대적인 프로젝트를 오늘날의 기술과 결합하고 상상력과 현실을 융합하는 시도는 이제 실현되었다. 동시대 예술계의 제작 시스템은 이와 같은 야심 찬 장기 프로젝트의 제작을 지원하지 못했을 것이다. 그렇지만 이러한 유형의 프로젝트가 함축하는 의미는 동시대 예술의 개념적 지평선 위에서 충분히 이해될 수 있다.

포스트미디어 조건

이 책의 4장(보헤미안 댄스)에서 나는 1996년에 시작된, 동시대 예술 영역에서 뉴미디어 아트를 활성화한 행사들에 대한 깊이 있는 분석을 시도했다. 이 분석은 동시대 예술의 플랫폼에 뉴미디어 아트가 기초를 두고 있는 (즉 기술의 사용—과 종종 그것의 기념—을 바탕으로 하는 하나의 범주로서의 뉴미디어 아트) 예술 개념과 가치 체계를 도입하고자 한 시도가 모두 참담한 실패를 맛보았음을 보여준다. 매체 사용과 기술을 기념하는 문화적 가치에 기초를 둔 예술 범주는 그 타당성에 대한 비판을 받았다. 반면 매체의 구분 없이 현재의 기술 사회적 발전이 예술에 미치는 영향에 초점을 맞춘 이벤트들, 다시 말해 기술과 관련 없는 특정 주제, 즉 추상적 개념이 신·구 미디어 아트 양자 모두에서 발전되어온 방식을 연구하는 이벤트는 상당히 수월하게 수용되었다는 사실이 드러났다. 동시대 예술에서 뉴미디어 아트는 과학기술 중심적 외관과 그것을 정의하는 용어를 포기할 때에만 비로소 존재할 수 있다. 카트린 다비드의 초창기 진술을 빌어 이 문제를 다음과 같이 정리해볼 수 있다.

"새로운 과학기술은 목적 달성을 위한 새로운 수단에 지나지 않는다. 기술 그 자체는 중요하다. 기술은 언제나 그것이 적용되는 방식에 의존한다. 나는 진보와 기술의 발전 가능성에 대한 찬양이 보여주는 순진무구한 믿음에 반대한다. 오늘날 예술가들이 새로운 미디어를 활용해 제작하는 작품의 상당 수가 매우 진부하다. 그렇지만 기술에 대한 비난에는 반대한다. 내게 기술 자체는 그것에 따라 작품을 판단하는 범주일 수 없다. 이

런 분류는 고전적인 예술 장르(회화, 조각……)의 분류처럼 시대에 뒤떨어진 개념이다. 그보다 나는 프로젝트의 개념에 관심이 있다. 프로젝트를 실행하기 위한 이상적인 수단은 개념 그 자체로부터 도출되어야 한다."[12]

이 점을 이해한다면 우리는 어떻게 금기를 위반하지 않고 뉴미디어 아트의 '특정한 동시대성의 형식'(잉케 아른스)을 강조할 수 있을까?

로잘린드 크라우스가 소개했던 것보다 한층 더 포괄적이고 폭넓은 의미의 포스트미디어에 대한 개념을 통해 이 문제를 해결할 수 있다. 앞에서 언급했듯이 포스트미디어라는 용어는 그 의미에 영향을 미친 복잡한 역사를 갖고 있다. 크라우스 이전에 『부드러운 전복Soft Subversions』(1996)에 실린 펠릭스 가타리Félix Guattari의 저술 일부에서 '포스트미디어 시대'라는 표현이 처음으로[13] 등장했다. 마이클 고다드 Michael Goddard[14]의 관찰처럼 포스트미디어 시대에 대한 가타리의 주장은 종종 난해하다. 가타리의 논평은 인터넷의 도래에 대한 기대감으로 인해 많은 이들로부터 환영을 받았다. (가타리는 프랑스의 미니텔 Minitel 시스템에 대한 열렬한 지지자였다.) 그러나 포스트미디어라는 용어는 1970년대 독립 매체와 자유 라디오에 대한 고찰에서 시작해 대중 매체의 합의의 시대 말에 이르러 포스트미디어 시대를 상정하는 보다 복잡한 이론을 위한 전선이 된 듯 보인다. 포스트미디어 시대에 매체는 생산자와 소비자의 관계를 수정하면서 반대의사를 표현하는 도구가 된다.

'포스트미디어'라는 용어는 2002년 스페인의 학자 호세 루이스 브레아José Luis Brea에 의해 '정치적' 의미를 덧입게 되었다.[15] 브레아

는 새로운 '매체 생산자'들이 전개한 네트워크 커뮤니티와 네트워킹 작업들에 대해 이 용어를 사용했다. 따라서 이 용어는 활동가들과 정치, 문화 소통 및 전달을 위한 도구로서 매체의 대중적인 사용을 지지하면서 합의를 유지하기 위해 권력이 이용했던 대중 매체의 쇠퇴를 함축한다.

크라우스가 1999년 『북해 항해. 포스트미디엄 조건 시대의 미술A Voyage in the North Sea. Art in the Age of the Post-Medium Condition』[16]을 썼을 때, 그녀는 매체 특정성에 대한 그린버그 식의 개념이 쇠퇴했음을 고찰하면서 '포스트미디어' 대신 '포스트미디엄'이라는 용어를 사용했다. '포스트미디엄'은 대개 동시대 예술 비평에서 사용되는 반면 뉴미디어 예술계는 '포스트미디어'라는 용어를 선호한다. 그러나 가타리가 상정했던 것과는 다른 의미를 갖는다. 2005년 공연 〈포스트미디어 조건Postmedia Condition〉을 조직했던 피터 바이벨에 따르면[17] 포스트미디어 아트는 매체에 대한 지지에서 비롯된 예술로, 매체의 영향이 전 세계적이고 이제 컴퓨터가 다른 모든 매체로 가장할 수 있다는 점을 감안하면 모든 동시대 예술은 포스트미디어에 해당한다. 그는 다음과 같이 설명한다.

"이 매체 경험이 모든 미학적 경험의 표준이 되었다. 그러므로 매체를 벗어난 예술은 더 이상 존재하지 않는다. 어느 누구도 매체로부터 벗어날 수 없다. 매체 경험 외부와 그 너머에 존재하는 회화란 더 이상 없다. 매체 경험 외부와 그 너머에 존재하는 조각 역시 더 이상 존재하지 않는다. 매체 경험 외부와 그 너머에 존재하는 사진 역시 마찬가지다."[18]

바이벨에 따르면 포스트미디어 상황은 두 단계에 걸쳐 도래했다. 첫 번째 단계에서는 모든 매체가 예술적 매체로서 동등한 지위와 동일한 위상을 성취했으며, 두 번째 단계에서는 다양한 매체가 서로 혼합되어 독자적인 정체성을 잃고 상호 의존적인 관계를 형성했다.

레프 마노비치 역시 '포스트미디어'라는 표현을 사용한다.[19] 바이벨과 달리 마노비치는 예술적 매체와 매체 특정성의 개념(크라우스)의 위기에 대한 고찰을 매체 자체의 거대한 영향력이 예술(또는 미학)의 운명을 완전히 바꾸어 놓았다는 개념과 성공적으로 결합시켰다. 마노비치에 따르면 매체의 개념은 새로운 예술 언어(아상블라주, 해프닝, 설치 등)의 발전에 의해 첫 번째 도전을 받았고, 이후 (사진, 필름, 비디오 같은) 매체의 출현으로부터 도전을 받았다. 이들 매체의 출현은 예술 매체에 대한 일반적인 정의, 그리고 무엇보다 예술을 유포하고 유통하는 통상적인 방식과 충돌했다.

고전적인 예술 매체 개념에 대한 세 번째 타격은 디지털 혁명으로부터 촉발되었다. 컴퓨터는 모든 매체를 전용하고 고유의 가동 방식을 모든 매체에 부과했다. 복사와 붙이기, 모핑morphing(역자주; 컴퓨터 그래픽스로 한 이미지를 다른 이미지로 변화시키는 기법), 보간법interpolation(역자주; 측정되지 않은 정보를 주변의 측정값으로부터 구하는 것) 등은 매체와 관계없이 사진과 합성 이미지, 음향, 영상에 적용될 수 있다. 사진과 회화, 영화와 애니메이션의 구분은 사라지고 있으며 웹은 글과 이미지, 소리를 결합한 멀티미디어 기록물에 대한 기준을 정립하고 있다. 마지막으로 매체의 측면을 포함해 다양한 버전의 '예술적인 오브제'가 존재할 수 있다. 플래시 애니메이션은 온라인 상에 게재되거나 DVD에 저장될 수 있고, 생산적인 소프트웨어는 비디오나 인쇄물로 변형될 수 있으며, 웹

사이트는 인터랙티브 설치로 전시될 수 있다.

> "이것들은 매체에 대한 전통적인 개념이 포스트 디지털, 포스트 넷 문화와의 관계에서는 무력하다는 것을 보여주는 사례 중 일부에 불과하다. 동시대의 문화적, 예술적 현실을 묘사하는데 있어서 매체라는 개념이 부적절하다는 것이 분명한데도 그 개념이 계속 유지되고 있다. 그것은 순전히 타성에 의해 지속된다. 더 나은, 보다 적절한 개념 체계를 자리 잡게 하는 것이 말은 쉽지만 실행하기는 어렵기 때문이기도 하다."[20]

이 모든 층위를 고려하는 포스트미디어 개념은 오늘날의 예술에 대한 유용한 실마리라는 점이 드러날 것이다. 나는 오늘날의 예술을 설명하기 위해 '포스트미디어'라는 용어를 사용해야 한다고 권하는 것이 아니다. 이 용어는 나름의 결점을 갖고 있다. 무엇보다 접두사 '포스트'가 예술 비평에서 남용되어 왔기 때문이고 다음으로 크라우스가 사용했듯이 그 용어가 대개 20세기 예술과 결부되고 정보화 시대의 예술을 설명하는 도전까지는 이르지 못하기 때문이다. 우리가 포스트미디어 시대에 살고 있다는 인식은 도착점이 아니라 출발점이다. 그 인식은 디지털 혁명이 예술의 제작과 순환의 상황을 전적으로 바꾸어 놓았고 서서히 그러나 불가피하게 예술이 경험, 논의, 소유되는 방식을 바꾸고 있는 현실을 알아차리는 것을 의미한다. 이러한 상황 속에서 예술은 우리에게 익숙했던 예술과는 전혀 다른 것이 되어 가고 있으며 예술계 역시 이에 맞추어 새로운 가치와 경제, 구조를 발전시키고 변해야 한다. 변화는 이미 이루어지고 있으며 우리가 아직 이해하지 못했다면 그 변화가 모르는 사이에 이루어지기 때문이 아니라 시간과 숙고, 완만한 적응과정을 거치고 있기 때문이다.

이러한 관점은 여러 사람을 통해 이미 예술 비평 안으로 들어오고 있다. 한 예로 니콜라 부리오가 새로운 기술의 사회-문화적 영향을 동시대 예술을 분석하기 위한 하나의 출발점으로 삼는 방식을 살펴보는 것은 중요하다. 『관계 미학Relational Aesthetics』(1998)에서 부리오는 어떻게 "컴퓨터 혁명이 가져온 주요 영향을 오늘날 컴퓨터를 사용하지 않는 예술가들 사이에서 확인할 수 있는지"[21]와 1990년대 인터랙티브 기술의 급속한 발전과 함께 예술가들이 어떻게 "친화력과 상호작용의 불가사의한 미스터리"를 탐구했는지에 주목했다. 컴퓨터를 사용하는 예술에 대한 ("제작의 필요성에 따른 방법의 소외"라는 대표적인 표현으로 설명한) 부리오의 당시 비난은 그 이후로 작품이 얼마나 크게 바뀌었는지를 증명해줄 뿐이다. 그렇지만 부리오가 추적해온 '매체의 상호작용성'과 '관계 예술' 사이의 밀접한 관계로부터 시선을 돌려서는 안 된다. 후속작 『포스트프로덕션』(2002)에서 이 프랑스 비평가는 디지털 미디어가 예술 제작 방식에 미친 영향에 대한 고찰을 더욱 심화시킨다. 브리오에 따르면 동시대 예술가는 "정보화 시대 글로벌 문화의 확산되는 무질서 상태"[22]로부터 문화적 오브제들을 선별하고 이를 새로운 문맥에서 통합하며 DJ나 프로그래머처럼 작업한다.

> "동시대 예술작품은 '창조 과정'의 종결 지점(관조의 대상이 되는 '완결된 제작품')이 아닌 검색 장소이자 포털 사이트, 활동의 제조기로 자리 잡는다."[23]

포스트프로덕션 시대에는 예술가가 샘플링부터 복사하여 붙이기, 공유, 저작권 공유 등 관련된 다양한 개념에 이르기까지 매체

가 소개하는 다양한 작동 패러다임을 전유하여 2차 재료로부터 시작되는 작품을 제작한다. 2차 재료는 독립적인 오브제가 아니라 의미망 속에서 접속점으로 존재한다. 마지막으로 최근의 「얼터모던 선언문Altermodern Manifesto」(2009)에서 부리오는 세계화와 여행, 소통 기회의 확대를 특징으로 하는 사회문화적 문맥 속에서 '얼터모더니티 altermodernity'의 개념을 소개한다.[24] 부리오는 다음과 같이 결론 내린다.

"따라서 얼터모던 예술은 하이퍼텍스트로 읽힌다. 예술가들은 하나의 형식에서 다른 형식으로 정보를 번역하고 코드를 바꾸며 역사뿐 아니라 지리학 등을 종횡무진한다. (…) 우리의 세계는 시간과 공간 양자 모두에서 모든 차원이 이동할 수 있는 영역이 되고 있다."

그러나 부리오가 『래디컨트The Radicant』(2009)에서 거듭 밝혔듯이 삶과 예술에 미친 매체의 영향에 대한 인정과 매체 결정론은 전혀 무관하다.

"래디컨트 예술은 매체 특정성의 종말, 예술 영역에서 특정 영역을 배제하는 경향 일체를 포기함을 의미한다. (…) 학문 분야, 매체의 특성에 기초한 사고 방식, 설령 그와 같은 것이 있다 해도 고착된 개념이나 고유의 영역을 구축하는 것과는 거리가 멀다."[25]

크라우스는 '매체의 재발명' 안에서 포스트미디어가 '새로운 학계'로 변형되는 것을 막기 위한 방법을 그려보는 듯하나 부리오는 대담하게 다음과 같이 선언한다.

"오늘날 우리는—그린버그처럼—자족적이고 그 수단의 특정성에 초점을 맞춘 아방가르드의 보존을 위해서가 아니라 예술의 소스 코드의 불확정성과 그것의 확산, 보급을 위해서 고군분투 해야한다. 그 결과 역설적이게도 키치를 구별하는 하이퍼포맷팅hyperformatting과는 대조적으로 그것에 대한 정확한 이해는 불가능해진다."[26]

래디컨트라는 개념을 올바로 해석하면 그것은 뉴미디어 아트를 변방의 위치에서 구해줄 뿐만 아니라 여전히 20세기의 '포스트' 현상에 묶여있는 포스트미디어의 관점을 21세기 예술을 위한 의미 있는 징후로 번역하게 한다. '예술의 소스 코드의 불확정성'을 양성하는 것은 또한 블리아스와 이폴리토가 바랐듯이 지난 세기의 그럴싸한 구실일 뿐이었던 예술에 대한 문맥적인 정의를 포기함을 의미한다. 이는 적어도 비판적 수준에서 시각 분야에 대한 새롭고 개방적인 관점을 얻기 위해 동시대 예술과 영화, 건축, 디자인을 구분 짓는 장벽을 무너뜨리는 것을 의미한다. 결과적으로 이것은 그 장벽을 소스 코드의 불확실성과 보급으로 정의되는 예술과 키치와 매체 특정성의 영역인 미디어를 구분하는 새로운 확정적인 경계선으로 대체함을 의미한다.

다시 말해 (미디어와 다양한 보급 회로 사이의) 일련의 수직적인 장벽은 수평적인 구분선으로 대체된다. 예술과 미디어는 동일한 수단을 사용할 수 있고 그 형식이 동일할 수 있으며 동일한 보급 경로를 이동할 수 있다. 왜냐하면 그 둘을 구분 짓는 것은 부수적인 요소가 아니라 깊숙한 본질이기 때문이다.

이러한 관점에서 사용하는 표현 매체와 관계 없이 새로운 매체

의 문화적, 사회적, 정치적 결과를 가장 잘 이해하는 예술이 핵심적인 위치를 점할 공산이 있으며, 단조로운 문화에 대해 복잡성으로, 무감각에 대해 감각으로, 표준화에 대해 비판적 사고로 맞서라는 예상치 못한 사회적 역할을 다시 얻게 된다.

부리오가 '매체 단일 재배'에 대한 거부로 제시하는 폴 찬Paul Chan의 사례는 우리가 전개하고 있는 논의와도 부합한다. 찬은 뉴욕 바드칼리지Bard College에서 영화, 비디오, 뉴미디어를 공부했다. 2000년부터 그는 예술가 및 활동가로서 자신의 작품을 위한 온라인 저장소라 할 수 있는 national-philistine.com을 운영해오고 있다. 찬의 작품과 글은 모두 새로운 과학기술의 사회문화적 영향에 대한 명쾌한 인식을 보여준다. 그는 웹을 통해 공유하는 윤리적 태도를 채택해 에세이와 출간물뿐 아니라 비디오와 오디오 아카이브 등 자신의 작품 대다수를 사이트에서 사용할 수 있도록 했다. 〈나만의 알렉산드리아My Own Private Alexandria〉(2006)가 그 예로 개인적인 서고 형식의 에세이 선집인 이 작품은 MP3 형식으로 배포되며 무료로 다운로드 받을 수 있다. 이 사이트에서는 또한 〈사드 이전의 사드Sade Before Sade〉(2006~2009)와 같은 찬의 가장 유명한 디지털 애니메이션을 볼 수 있으며 그가 계속해서 만들고 있는 다양한 대안 폰트를 다운로드 받을 수 있다. 그는 사이트에서 이렇게 설명한다. "나는 계속해서 글을 쓸 수 있다. 그러나 그 이상을 원했다. 나는 언어가 다른 사람이 아닌 나를 위해 작동하기를 바랐다." 2008년 찬은 2005년부터 작업해온 〈7개의 빛The 7 Lights〉을 뉴욕의 뉴뮤지엄에서 전시했다. 마시밀리아노 지오니가 기획한 이 전시는 7점의 비디오 설치를 목탄 예비 드로잉 연작과 결합했다. 투사된 이미지는 창문이나 뒤에서 빛이 비치는 문을

통해 드리워지는 빛의 윤곽선처럼 공간 속에 배치되었고 그림자가 밝은 유색의 빛을 가로지르며 움직였다. 사람, 동물, 식물, 오브제의 실루엣이 점차 빠른 속도로 지나감에 따라 처음의 평온한 분위기는 불길한 악몽의 분위기로 바뀐다. 이 애니메이션은 그리스 신화, 성경부터 이라크 전쟁에 이르기까지 역사와 시사 등 다양한 주제를 다룬다. 애니메이션은 암시적이고 비선형의 내러티브 안에서 교차되지만 언어적 측면에서 볼 때 중국의 그림자 연극임이 분명하게 드러난다.

찬은 미술관과의 합의 하에 이 전시의 온라인 버전을 선보였다.[27] 온라인 버전은 설치에 대한 비디오 기록물, 드로잉과 〈나만의 알렉산드리아〉에서 선별한 에세이가 포함된 오디오 아카이브를 결합했다. 선정된 에세이는 안나 프로이트Anna Freud, 앙리 미쇼Henri Michaux, 테오도르 아도르노Theodor Adorno, 크리스 마르케Chris Marker의 글로 전시를 위한 이상적인 사운드 트랙이 되어 주었다. 이 에세이들 역시 애니메이션의 소스 (플래시) 파일처럼 자유롭게 다운로드 받을 수 있게 했다.

찬은 무료 소프트웨어를 지지하는 윤리적 태도를 받아들일 뿐 아니라 종종 그것으로부터 작품과 오늘날의 기술 탐구를 위한 영감을 얻는다. 에세이 「상상하기 힘든 공동체The Unthinkable Community」에서 찬은 뉴올리언스의 거리를 위해 제작한 사무엘 베케트Samuel Beckett의 연극을 재해석한 작품 〈고도를 기다리며Waiting for Godot〉(2007)의 경우 휴대폰부터 소셜 네트워크에 이르기까지 소통을 가능하게 만들어 주었지만 개인의 고독감을 감소시키기보다 오히려 증폭시킨 기술 폭발 시대의 고독과 공동체 같은 단어의 의미에 대한 고찰이 그 토대가 되었음을 밝힌다.

"시간은 관계를 깊게 만들어주지만 기술은 소통을 경제적으로 감소시킨다. 이것이 바로 사람들이 보여지고 들려질 수 있는 방법이 점차 증대됨에도 불구하고 텔레테크놀로지가 서로에 대한 이해를 더 어렵게 만드는 역설의 이유이다."[28]

확인할 수 있듯이 찬은 새로운 매체를 사용하고 뉴미디어 아트의 함정의 희생물이 되지 않으면서 새로운 기술에 대한 비판을 발전시킨다. 찬의 작품은 자기 지시를 피하면서 역사와 전쟁, 종교, 성, 권력 등의 주제에 초점을 맞춘다. 부리오는 그의 작품에 대해 다음과 같이 말한다.[29]

"우리의 과잉 생산의 문명을 고찰한다. 이 문명 속에서 공간적 (그리고 상상적) 혼잡함은 그 사슬의 아주 작은 틈새마저 시각적인 결과를 빚어낼 정도다. 또한 그의 작품은 일부 비평가들이 동시대 예술에 제약을 가한다고 여기는 매체의 단일 재배와는 거리가 먼, 여러 형식과 순회 경로를 돌아다니며 호모 바이어터homo viator의 경험을 가리킨다."

예술 이후

물론 예술의 창작과 보급에 있어 디지털 혁명의 영향을 인정한 인물로 부리오만 있는 것은 아니다. 크라우스는 최근 저서『푸른 컵 아래에서Under Blue Cup』를 통해 디지털 시대가 '포스트미디엄 조건'을 의

식적인 선택에서 제작의 일반적인 조건으로 바꾸어 놓았고 '기억의 형식으로서의' 매체로 회귀함으로써 이 일반화된 조건에 저항해야 한다는 인식을 보여주면서 매체 특정성과 '매체의 기사'(크라우스의 표현에 따르면 "기술적인 도움을 전용하여 매체를 '창안'하는데 사용하는" 예술가들)에서 '반동적인' 관심의 바탕을 마련하는 듯 보인다.

> "모든 매체 이론에서 이와 같이 끝없이 포개어진 중국 상자가 매체 간의 구분이라는 개념 자체를 철회한다. 키틀러의 철회는 모든—시각, 청각, 구술—정보가 수치화 되는 숫자적인 흐름에 의존한다. 일단 디지털화가 일어나면 모든 매체는 다른 매체로 번역될 수 있다. 디지털을 기반으로 한 매체의 총체적인 연결은 매체라는 개념 자체를 지워버리게 될 것이다."[30]

크라우스는 디지털 전환에 의해 야기되는 예술 제작 상의 변화를 다루는 반면, 다른 이론가들은 관람객에게 예술을 배포하는 새로운 수단에 의해 만들어진 극적인 변화에 초점을 맞춘다. 20세기에는 전달에 사용되는 장소가 종종 예술과 예술이 아닌 것을 구분 짓는 주요한 수단이 되었다. 예술은 그것이 미술관과 갤러리의 화이트 큐브 안에서 이루어지기 때문에 예술이었다. 더 나아가 동시대 예술은 종종 주요 전달 장소와의 대화적 관계에서 비롯되는 결과물이었다. 심지어 예술이 화이트 큐브를 비판하며 그것으로부터 벗어나고 저항하며 그 안으로 일상을 들여왔을 때에도 화이트 큐브는 1 대 1 관계에서 '타자'였다. 예술을 그것의 기록과 구분하고 예술의 기록이 때로 예술이 되는 것은 결국 화이트 큐브 안에서, 화이트 큐브 덕분이다.

디지털 시대에 원본과 복제본의 구분은 모호하고 인위적인 것이 되었고 문화적 내용을 전파하기 위한 새로운 플랫폼의 출현은 미술관부터 도서관, 음반 가게에 이르기까지 옛 플랫폼의 전통적인 역할을 약화시킨다. 『예술 권력Art Power』에서 보리스 그로이스Boris Groys는 다음과 같이 말한다.

"디지털화는 이미지가 전시 관행 일체로부터 독립하는 것을 허용하는 듯 보인다. 즉 디지털 이미지는 스스로 창조하고 증식하며 인터넷, 휴대폰 네트워크 등의 현대 통신 수단의 개방적인 영역을 통해서 큐레이터의 통제 없이 즉각적으로 그리고 익명으로 자기 자신을 퍼뜨린다. 이러한 측면에서 우리는 디지털 이미지를 정말로 강한 이미지, 즉 오롯이 자체의 생명력과 힘에만 기대어 고유의 본성에 따라 자신을 내보일 수 있는 이미지라고 말할 수 있다."[31]

이어 그로이스는 디지털 이미지, 원본이 아닌 '비가시적인 원본'(이미지 파일)의 연출이 재창작되고 정체성을 발견하며 '원본'이 될 수 있는 유일한 장소로서의 미술관의 역할을 재확인한다.

"(…) 동시대의 포스트 디지털 큐레이터의 작업은 전통적인 전시가 오직 은유적으로만 다룰 수 있었던 일을 할 수 있다. 즉 보이지 않는 것을 전시할 수 있다."[32]

그러나 디지털이 '잃어버린 오라의 재창조'라는 측면에서 큐레이터와 제도의 역할을 강화할 수 있다면 그것은 또한 상반되는 관행을 낳게 된다. 우리는 일차적 경험과 간접 경험의 차이를 더 이상 분별

할 수 없고 때로는 전자보다 후자를 선호하는 정도로까지 매개에 익숙해 있다. 예술가 세스 프라이스Seth Price는 큰 영향을 미친 에세이 「확산 Dispersion」에서 다음과 같이 말한 바 있다.

"작품을 직접 보아야 할 의무가 있는가? 보다 친밀하고 사려 깊고 오래 지속되는 이해가 작품에 대한 직접적인 경험이 아닌 전시에 대한 간접적인 논의로부터 비롯될 때 어떤 일이 일어나게 되는가? 소비자의 목격은 의무인가? 아니면 예술 경험을 잡지, 인터넷, 책, 대화로부터 얻을 수 있는가?"[33]

「확산」에서 프라이스는 공적인 환경 안에서 새로운 공공 예술 형식으로서 미디어를 통해 예술을 전파할 수 있는 가능성을 논의한다. 이것은 예술계와 그 구조에 이의를 제기한다.

"공공성은 오늘날 전제되는 물리적인 공유지만큼이나 제작과 복제의 장소와도 관계가 있다. 따라서 인기 있는 앨범은 도시 광장에 숨어 있는 기념비보다 성공적인 공공 예술로 간주될 수 있다. (…) 가능한 한 폭넓은 대중에게 배포되는 예술은 의뢰 받은 초상화를 그리던 시절에 그러했듯이 그 집단을 폐쇄적으로 만듦으로써 사적인 예술이 될 것이다. 이 비유는 디지털 배포 기술이 소비자 개개인에 맞춘 주문 제작을 더욱 고려함에 따라서 그 가능성이 보다 커질 것이다."[34]

공공 온라인 플랫폼을 통한 예술의 배포에 초점을 맞춘 또 다른 예술가로 히토 슈타이얼Hito Steyerl을 들 수 있다. 에세이 「빈약한 이미지를 지키기 위해In Defense of the Poor Image」에서 슈타이얼은 자가 제

작 미디어부터 아방가르드 영화에 이르기까지 다양한 문화적 인공물의 저해상도 버전이 온라인 상에서 배포되는 현상의 문화적, 사회정치적 함의를 분석한다. 슈타이얼은 그것들이 접근, 속도, 사유화와 저작권에 대한 반대, 분산된 저자성, 문화 콘텐츠의 창작과 조정, 경험에 바탕을 둔 사회적 관계의 문화를 어떻게 반영하는지 설명한다. 그리고 그녀는 다음과 같이 결론 내린다.

"빈약한 이미지는 더 이상 실재, 즉 근원적 원본에 대한 것이 아니다. 오히려 그것은 그 존재의 실질적인 조건, 즉 무리의 순환, 디지털 확산, 파편적이고 유연한 일시성에 대한 것이고 체제 순응주의와 착취만큼이나 저항과 전용에 대한 것이다. 간략하게 정리하자면 그것은 현실에 대한 것이다."[35]

이와 같은 미디어 환경 속에서 성장한 예술가 세대의 경우 예술작품의 온라인 배포는 이 모든 함의와 더불어 대개 그들의 예술을 배포하고 관람객과 연결되는 주요 수단이 된다. 또한 화이트 큐브에서의 전시는 온라인상에서 발전시켜 나가는 진행과정 중 한 단계에 불과한 것이 된다. 에세이 「이미지 오브제 포스트 인터넷The Image Object Post-Internet」에서 작가 아티 비르칸트는 다음과 같이 말한다.

"포스트 인터넷의 흐름 안에서 예술 작품은 갤러리나 미술관에서 접할 수 있는 오브제의 버전과 동일하게 존재한다고 가정할 수 있다. 인터넷과 인쇄물을 통해 배포되는 이미지 및 여타 재현물, 오브제의 불법 이미지나 그 재현물, 다른 저자가 편집하거나 재맥락화한 것과 같은 변형 등이 그것이다"[36]

물론 이것은 새로운 배포방식의 플랫폼이 옛 플랫폼을 압도하리라는 것을 의미하지 않는다. 그보다는 예술가와 관람객의 관계 그리고 예술계와의 관계를 바꾸고 있으며 예술계로 하여금 스스로 구조를 바꾸도록 압력을 가하고 있다는 것을 의미한다. "오늘날의 디지털 대중 이용자들을 위해 급성장하는 가능성과 더불어 전달이 창작만큼이나 중요하게 되었다"[37]는 것이 사실이라면 예술계는 이 새로운 플랫폼이 더 이상 예술을 전달하기 위한 주요 수단에 머무르고 있지 않음을 직시하고 이 상황에 적응해야 한다.

이 변화의 조건을 분석해 보려는 최근의 시도로 데이비드 이오젤리트David Ioselit의 『예술 이후After Art』를 들 수 있다. 이오젤리트가 서문에서 설명하듯이 『예술 이후』는 "이미지가 이질적인 네트워크 안에서의 순환에 들어오게 되면 어떤 일이 일어나는지"[38]에 관심을 갖는다. 이러한 관심은 "이미지가 급증하는 규모와 이동 속도가 과거 어느 때보다 크고 빠르며, 이러한 조건 아래에서 이미지는 무료인 듯 보이나 가격을 수반한다"[39]는 자각에서 비롯된다. 이오젤리트에게 있어 경제적 가치(통화로서의 예술)는 정보 네트워크 안에서 빠른 속도로 순환할 수 있는 예술의 능력과 밀접한 관련이 있다.[40] 그러나 이 개념을 이해하기 위해서 우리는 먼저

"(…) (거울 이미지, 포스트미디엄과 더불어) 매체의 개념을 폐기해야 한다. 매체 개념이 여러 세대에 걸쳐 예술의 역사와 비평의 근간을 이루어 왔다. 이러한 범주는 개별 오브제, 심지어 약화되고 말이 없거나 '비물질화된' 오브제에 특권을 부여한다. 『예술 이후』의 목적 중 하나는 프랑스 예

술가 피에르 위그가 '다양한 형식을 거치는 역동적인 사슬'이라고 칭했던 것과 같이, 예술의 정의를 관계나 연결의 이질적인 변형까지도 포함할 수 있도록 확장하는 것이다."[41]

이 (오브제로부터 관계로의) 변화와 디지털로의 변화의 관계는 몇 페이지 뒤에서 강조된다.

"이미지는 (다양한 소통의 형식처럼) 화폐에 순응하지 않는 통화의 형태가 될지도 모른다. 이미지는 사실상 기록이 예술 제작에 포함되는 '정보화 시대'에 등장했기 때문에 동시대 예술 작품은 전형적인 기록된 오브제의 범주에 속한다."[42]

결론적으로 말해 우리가 포스트미디어 시대에 살고 있음을 인정하는 것이 출발점에 지나지 않는다면 이전에 뉴미디어 아트로 알려진 예술의 동시대 예술계로의 통합은 예술계의 또 다른, 보다 폭넓은 재편성을 향한 예비 국면일 뿐이다. 지각변동은 이미 시작되었다. 이 변화가 완료될 때쯤 우리는 새천년 시대의 '예술'의 의미를 이해할 수 있게 될 것이다.

디지털 토박이

현 시점으로 돌아와서 동시대 예술계로부터 간신히 되찾은, 이전에 뉴미디어 아트로 알려진 예술은 그 특수성을 잃지 않았고 사실상

포스트미디어 세계를 가장 효과적으로 구현한다고 볼 수 있다. 오늘날의 세계는 1998년 부리오가 언급했듯이[43] 그리고 뉴미디어 아트의 용어에 내포된 패러다임이 나타내듯이 컴퓨터를 사용하는 예술과 사용하지 않는 예술을 구분 짓는 것이 더 이상 적절하지 않은 세계, 즉 정보 사회의 도래를 인정하는 예술과 우리와 점차 멀어지고 있는 산업시대를 대표하는 위치로 후퇴하는 예술을 구분하는 것이 보다 타당한 세계다. 그 차이점에 따라 몇십 년 뒤 우리는 오늘날의 학계와 아방가르드를 식별할 수 있게 될 것이다.

　　이러한 접근 방식은 '디지털 토박이', 다시 말해 컴퓨터 없는 삶을 경험해 본 적 없는 세대의 예술을 해석하는데 적절하다. 이 세대에게는 온라인과 오프라인의 구분이 적절치 않을 정도로 인터넷 사용이 일상적이다. 오프라인은 이들에게 일종의 멸종과 다를 바 없으며 이들은 늘상 온라인 상에 존재한다. 컴퓨터와 모바일 기술은 이 세대의 사회생활과 삶, 다른 사람들과의 관계, 끊임없이 매개되는 현실을 다루는 방식에 깊은 영향을 미쳤다. 그들의 삶에서 공적 영역과 사적 영역을 나누는 경계선은 전혀 새롭게 설정되고 있다. 웹 상에서 끊임없이 이어지는 트위터 메시지를 통해 왕래 소식이 공유되고 휴가 때 찍은 사진이 페이스북 등의 사이트에 즉각적으로 게재되며 관계는 메시지와 영상전화를 통해 관리될 뿐만 아니라 종종 관계가 유지되는 기간 내내 온라인 상에서 기록, 보고된다.[44]

　　이 세대의 예술가들은 내부로부터 인터넷 특유의 이미지 창조를 경험하고 있다. 지속적으로 증가하고 있는 많은 아마추어 사진과 저해상도 비디오뿐 아니라 쉽게 이용할 수 있는 자원인, 멀티미디어 제작 스튜디오가 제공하는 표준 도구와 효과의 간단한 활용으로부터

생산되는 온갖 종류의 엽서, 인사장, 짧은 애니메이션, 가공물이 그것이다. 오늘날의 예술가들은 예술계로 확장해 나가기 전 이 사회로부터 인정받고자 시도하면서 종종 그 흐름에 기여한다. 미국의 젊은 미술가 라이언 트레카틴Ryan Trecartin은 "나는 흡수한 뒤 번역하고 그리고 마지막에 창조한다"고 말한다. 트레카틴은 2년 전부터 예술계에서 점차 많은 주목을 받았지만 사실 그는 이미 유튜브YouTube의 유명 인사였다. 그의 비디오 작품에서는 젊고 진한 화장을 한, 과시욕 강한 사람들이 사생활에 대한 세세한 정보를 과도하게 노출하면서 집안을 배경으로 일상의 한 토막을 연기하는 모습이 묘사된다. 트레카틴의 작품은 그가 '트랜슈머리즘transumerism'이라고 부르는 것, 곧 포스트 휴먼과 포스트미디어의 만남, 다시 말해 정보화 시대의 삶의 방식의 표현이다. 작품은 웹에 대해 웹을 상대로 말을 거는데, 지금도 여전히 접속이 가능하며 예술시장에서 확고한 존재로 인정받고 있다.

트레카틴의 작품은 다작임에도 불구하고 예술가 톰 셔먼Tom Sherman이 언급한 "시대의 특징적 형식 (…) 사람들이 소통하는 일반적이고 일상적인 방식"[45]인 비디오 제작을 돕는 플랫폼인 유튜브에 모든 순간이 업로드되는 24시간 비디오에 대한 기여로서는 미미하다. 트레카틴처럼 유튜브를 매우 진지하게 다루는 예술가들 중에서 많은 수가 2006년 이래로 내스티 넷츠Nasty Nets, 수퍼센트럴Supercentral 등 다수의 공동 관리 블로그에서 노련한 경험을 쌓은 소위 '프로 서퍼pro surfer'였다. 이런 블로그에서 참여자들은 넷에서 발견한 미디어 재료인 이미지, 비디오, 텍스트의 교환, 조작, 논평을 바탕으로 한 원격 대화를 나눈다.[46] 이 공동 작업은 참가자 개인의 작업 배경이 되어 몽타주, 포스트프로덕션, 복사, 리믹스와 같은 작업에 초점을 맞추도록 독

려하는가 하면 이중 대화, 즉 '서핑 클럽surfing club' 회원들 간의 내부 소통뿐 아니라 보다 폭넓고 다양한 인터넷 사용자 또는 유튜브와 같은 특정 서비스 사용자 집단과의 외부 소통에도 상당한 중요성을 부여한다.

페트라 코트라이트Petra Cortright의 비디오 작업은 가장 보편적인 비디오 장르 중 하나, 즉 사용자들이 카메라 앞에서 자세를 취하고 춤을 추고 노래를 부르고 스포츠 경기를 펼치는 자기애적인 자기 재현인 '에고 클립ego clips'으로 완벽하게 위장한 대표적인 사례다. 그러나 코트라이트는 자신이 속하고자 하는 문화에 대해서 그녀의 개성을 전달하고자 포스트프로덕션의 간단한 속임수 몇 가지를 적용하기보다 자신의 매력과 10대 스타일을 활용한다. 그녀는 애니메이션과 비디오 클립, '반짝이는 빛'의 효과를 자신의 비디오에 결합시키거나 〈빛 모델 Das Hell(e) Modell〉(2009)에서처럼 표준 필터를 활용한다. 〈빛 모델〉에서는 조명 효과가 춤추고 있는 소녀를 섬뜩하고 무언가를 연상시키는 존재로 탈바꿈한다.

유튜브를 비롯한 다양한 플랫폼을 위해 제작된 이와 같은 비디오는 이들 플랫폼이 낳은 문화의 변방에 대한 순응적인 반응이면서 변방에서의 기록이기도 하다. 이 비디오 작품들은 서로 연결되어 다음 단계의 '바이러스성 비디오'가 될 뿐 아니라 '이 비디오를 선택하라'는 문화가 상정하는 민주주의 및 방대한 재료에 대한 개인의 낮은 수준의 관심에 대한 논평이자 비판이기도 하다. 코리 알캔젤은 '디지털 민속학'의 토포스topoi(역자주; 반복적으로 나타나는 고정된 형태의 모티프) 중 하나인 고양이를 차용함으로써 이 비평을 더욱 심화시켰다.[47] 2005년 12월 22일 파자마Pajamas로 불리는 고양이가 주인공으로 등장하는 비

디오가 유튜브에 처음 게시되었다. 알캔젤은 수백 명이 제작한 후속 비디오를 활용해 정교한 리믹스 작업 〈3개의 피아노 소곡 op.11Drei Klavierstücke op.11〉(2009)을 제작했다. 이 작품은 세 편의 비디오 연작으로 고양이가 피아노 건반 위를 걸어다니는 장면들을 모아 아르놀트 쇤베르크Arnold Schoenberg의 어려운 곡의 연주를 완성한다. 특유의 토착어와 아방가르드—op.11은 쇤베르크의 최초의 '무조' 작품으로 간주된다—가 매우 매력적으로 어우러진 이 작품은 유튜브에서 16만 이상의 조회수를 기록했다.

온라인 토착어와의 대화는 '포스트 인터넷' '인터넷 인식' 등 다양한 수식어구가 붙는 작품의 여러 징후 가운데 하나일 뿐이다. 이 두 용어는 2008년경 온라인 상에서 발생하지 않거나 디지털 미디어를 사용하지 않더라도 "문화 전반에 미친 인터넷의 영향"을 다루는 예술을 지칭하기 위해 등장했다.[48] 따라서 이 두 용어는 적어도 특정 매체의 사용이 아닌 문화와 사회에 미친 결과에 대한 의식을 강조하는 장점을 갖는다. 비르칸트는 그의 에세이에서 이를 다음과 같이 표현한다.

"특별히 이 PDF의 맥락 안에서 포스트 인터넷은 태생적으로 편재하는 저자성, 화폐와도 같은 관심의 개발, 네트워크로 연결된 문화에서의 물리적 공간의 붕괴, 디지털 재료의 무한한 복제 가능성과 변화 가능성으로부터 영향을 받은 동시대의 결과로 정의된다."[49]

얼마 지나지 않아 이 용어는 다소 불필요하게 느껴질지도 모르겠다. 이 정의를 충족하지 않는다면 어떻게 '동시대적'일 수 있을까? 그러나 동시에 우리는 이러한 수준의 의식이 예술계에 고르게 분포되

어 있지 않다는 점을 강조하기 위해서 여전히 그 용어를 필요로 할 수도 있다. 그 의식이 특정 세대(디지털 토박이)나 특정 그룹(이전의 넷 아티스트들)에 속한 것은 아니라 해도 이 영역 외부에서 찾아보기란 여전히 상당히 어렵다. 토마스 루프Thomas Ruff, 세스 프라이스, 마우리치오 카텔란과 같은 예술가들은 이 법칙의 예외라 할 수 있다.

우리의 논의의 맥락 안에서 주목해야 할 핵심은 포스트 인터넷 아트 작업이 뉴미디어 아트/동시대 예술의 이분법을 넘어서 포스트미디어의 전망 안에서 이미 충분히 작동하고 있다는 사실이다.

다른 비판적 접근

일단 이러한 변화를 인정한 뒤에는 예전에 뉴미디어 아트로 알려진 예술이 다른 시점과 다른 비판적 접근, 다른 유대 관계를 절실히 필요로 하고 있음에 주목해야 한다. 폴이 반복해서 주장했듯이 이제는 낡은 편견을 벗어던져야 할 때다. 폴에 따르면,

"(…) 뉴미디어는 엄격한 예술사적인 관점으로는 결코 제대로 이해할 수 없다. 기술과 미디어 과학의 역사가 이 예술의 형성과 수용에 있어서 예술사만큼이나 중요하다. 뉴미디어 아트는 매체에 대한 지식을 요구한다."[50]

이 주장은 두 가지 측면에서 다른 예술에도 적용되는 수준에서

만 사실이다. 먼저 존 커린의 매체(회화)에 대해 그 역사와 도구적 요소의 측면에서 잘 알고 있다면 그의 그림을 보다 잘 이해할 수 있을 것이다. 다음으로 오늘날의 매체와 이미지가 현재의 정보화 환경에서 배포되는 방식에 익숙할 경우 커린의 그림을 보다 잘 이해할 수 있을 것이다. 이 미국의 화가는 15세기 이래로 이어져 내려온 구상 회화의 전통을 고려하지만 『코스모폴리탄Cosmopolitan』『플레이보이Playboy』 등의 잡지에서 주제를 착안하고 인터넷상에 돌아다니는 아마추어 포르노물을 관찰한다.

　　다시 말해 모든 동시대 예술은 매체에 해박할 필요가 있다. 이를 위해 뉴미디어 아트는 무엇보다 미술사에 정통해야 하고 동시대 예술에 대한 실용적 지식을 갖추어야 한다. 극단적인 예를 하나 들어보자. 가지라 바벨리라 불리는 미술가는 2006년부터 가상 플랫폼인 세컨드 라이프Second Life에서 작업해오고 있다. 바벨리는 실존 인물이 아니며 그녀를 통제하는 인물의 정체가 알려지지 않았다는 점 때문에 어떤 면에서 그 자체가 예술 작품, 곧 정체성 구축 프로젝트라 할 수 있다. 바벨리는 미술가로서 예술, '퍼포먼스' '설치' '조각' '환경미술'을 비롯해 '회화'까지 제작한다. 그러나 움베르토 에코Umberto Eco의 포스트모던 장미처럼 이 용어들은 모두 인용부호를 필요로 한다. 그 용어들이 묘사하는 다양한 대상들이 실상 동일한 작동, 곧 가상의 세계가 기초로 삼고 있는 코드의 조작과 전복(3D 모델링, 스크립트 언어)의 결과물이기 때문이다. 이러한 유형의 작품에 다가가려면 미디어의 세계와 친숙해야 한다. 가상 세계가 무엇인지, 아바타avatar가 무엇인지를 알고 있어야 한다. 매트릭스 대하소설과 제임스 카메론James Cameron이 최근 내놓은 블록버스터는 이를 상세하게 묘사하지 않는다. 대역폭

과 그래픽 카드의 한계 등을 포함해 가동되는 환경인 컴퓨터와 언어, 관례에 대한 기초적인 지식을 갖고 있는 것이 바람직하며 풍부하지는 않다 해도 가상 환경에 대한 최소한의 경험이 특정 공동체의 역학을 이해하는데 도움이 될 것이다. 이것은 또한 가상 세계의 예술적 활용에 대한 대략적인 전통과 익숙해지는 데에도 도움이 된다. 이모두는 가지라 바벨리라는 인물과 그녀의 작품에 접근하는데 필요한 기술적인 실마리를 제공해주긴 하지만 비평적 담론을 발전시키기에는 불충분하다. 이해에 필요한 '문화적' 실마리를 얻기 위해서는 로즈 셀라비Rrose Sélavy부터 매튜 바니에 이르기까지 동시대 예술사 전반을 아우르며 정체성 실험과 관계된 주제에 대한 지식을 갖추어야 한다.

관람자가 스펙타클한 왜곡을 다룬 연작을 경험하도록 하기 위해 자리에 앉도록 유도하는 프랜시스 베이컨Francis Bacon 회화를 복제한 〈캔버스의 아바타Avatar on Canvas〉의 경우 퍼포먼스 아트와 신체 개입의 역사를 바탕으로 할 때 보다 잘 이해할 수 있다. 반면 팝 아트 아이콘의 쇄도를 연상시키는 〈그레이 구Grey Goo〉와 같은 프로젝트는 관람자에게 해커들이 효과적으로 사용하는 바이러스 전략에 대한 얼마간의 지식뿐 아니라 앤디 워홀이 보여주었던 이미지의 팝아트적 증식과 관람자의 시각적 지평의 침투 등에 대한 지식을 요구한다.[51]

이러한 작업을 뉴미디어 아트와 같은 제한적인 배경에서 살피는 것은 분명 '그것의 특수한 동시대성'의 이해에 도움이 되지 않는다. 가지라 바벨리와 가상 세계에서 불가능한 건축물을 구축하는 이들의 공통점은 무엇일까? 또는 세컨드라이프갤러리에서 전시된 아마추어 예술, ZKM의 인터랙티브 설치와의 공통점은 무엇일까? 역으로 바벨리의 작품을 볼프강 틸만Wolfgang Tillmans과 더불어 모호한 젠더에 대

한 담론 안에서, 신디 셔먼Cindy Sherman과 함께 동시대의 정체성 담론 안에서, 또는 신체의 조작과 공공 장소 개입에 대한 담론 안에서 비판적으로 또는 큐레이터처럼 살펴보는 것으로부터는 어떤 이점을 얻을 수 있을까?

　　이러한 주장은 과거 뉴미디어 아트로 알려진 예술의 상당수에 적용되는 것일 수 있다. 오늘날 이 예술이 가진 진정한 힘은 다른 작업에 비해 인종과 성, 세계화된 세계, 통제와 검열, 테러리즘, 기후 변화와 같은 추상적인 개념의 향방과 시사성에 대해 더 많이 그리고 새롭게 말해줄 수 있는 점에서 찾아볼 수 있다. 우리 시대의 예술은 이러한 측면에서 판단, 평가되어야 한다. 이를 위해서 예술 비평은 매체의 특성 또는 그것이 다루는 대상의 사회적 기원에 대한 편견을 벗어던지고 예술계 안팎을 살펴 예상하지 못한 예술을 찾는 법을 터득해야 한다. 예술 비평은 여전히 양손에 들고 있는 기술적, 예술적 무지의 짐을 떨쳐내야 한다.

결론

　　2010년 10월 토리노. 한 컨퍼런스에 참석한 뒤 나는 영국 플리머스대학교 예술미디어대학School of Art & Media Plymouth University 출신의 두 명의 친구와 함께 맥주를 마셨다. 그들은 내게 당시 폴리테크닉Polytechnic의 일부였던 그들의 학과가 예술 학부로 통합되었다는 소식을 전해주었다. 그들은 이것이 좋은 일이라고 생각하지만 그들의 학과

가 갖고 있는 독특한 위치를 고수하기 위해 경주하는 모든 노력과 함께 정체성의 위기를 촉발시켰다고 전해주었다. 예술학교 학생들은 무시하는 듯한 태도로 뉴미디어를 중성적인 것, 즉 관계된 비판적 문제에 매달리지 않고 다른 매체처럼 그저 효과적으로 활용될 수 있는 중성적인 매체로 보는 경향이 있다. 그들의 학과는 문제가 되는 매체에 대한 심도 깊은 지식을 바탕으로 비판적인 시각을 발전시키기 위해 끊임없이 노력해왔다.

서로 다른 방향으로 움직이고 있지만 이러한 과정 모두가 긍정적일 수 있다는 점과 매체의 특이성이 집요하게 일구어온 한시적인 독립 무대의 필요성을 부정하지 않으면서 뉴미디어에 대한 '포스트미디어'적인 접근 방식을 유지할 수 있다는 점을 그들에게 설명하기란 어렵다. 이러한 상황에서는 '한시적'이라는 것이 무엇을 의미하는지 설명하는 것조차 쉽지 않다. 무엇보다 반세기의 역사에 토대를 두고 나름의 제도적인 형식과 독자적인 영역을 구축한 경우 자신의 노력의 결과물을 흔쾌히 타 분야에 넘겨줄 사람은 없다. 동시대 예술계와 뉴미디어 예술계 사이의 관계가 이 책에서 보여준 관점에 따라 안착하기까지 긴 시간이 걸릴 수도 있다. 현 상황에서는 어떠한 소통의 시도도 갈등이 일지 않을 때조차 교착상태에서 끝나고 마는 경향이 있다.

바넷 뉴먼Barnett Newman은 이렇게 말했다. "예술가에게 미학이란 새와 조류학의 관계와 같다." 이 책은 첫 비행에서 자유롭게 이륙한 예술가들을 뒤따라가면서 다른 조류학자들의 주장을 지지하거나 반박하는데 지나치게 사로잡혀 있는 조류학자들이 그들 주변에 지어 놓은 새장의 빗장을 풀어보려는 시도라 할 수 있다.

(역자 · 주은정)

주석

[1] Steve Dietz, "Foreword", p. xiv, Beryl Graham, Sarah Cook, 앞의 책, 2010

[2] In Emma Quinn, "Live and Media Arts at the ICA", *New Media Curating*, October 17, 2008.

[3] www.crumbweb.org을 참고할 것.

[4] the Variable Media Initiative, www.variablemedia.net을 참조할 것. 이들은 다음의 책을 펴냈다. Alain Depocas, Jon Ippolito, Caitlin Jones (Eds.), *Permanence Through Change: The Variable Media Approach*, The Solomon R. Guggenheim Foundation, New York, and The Daniel Langlois Foundation for Art, Science, and Technology, Montreal, 2003. 다음을 참고할 것. AA.VV., *The EAI Online Resource Guide for Exhibiting, Collecting & Preserving Media Art*, 2006, http://resourceguide.eai.org.

[5] Christiane Paul, "Challanges for a Ubiquitous Museum. From the White Cube to the Black Box and Beyond", C. Paul, 앞의 책, 2008, pp. 53 – 75.

[6] Inke Arns & Jacob Lillemose, "'It's contemporary art, stupid'. Curating computer based art out of the ghetto", 2005.

[7] Valeska K. Buehrer, "Dearest progressive scan loading, on victims of Broadband", Neural, n° 23, 2006, p. 48.

[8] Olia Lialina, "Media Art Undone", conference panel at transmediale07, Berlin, February 3, 2007. 발표 원고 전문은 다음을 참고. www.mikro.in-berlin.de/wiki/tiki-index.php?page=MAU (2013년 3월 접속).

[9] 프로젝트에 대한 기록은 다음을 참고. www.showmethecontent.com/115234/135029/all/tft-tennis (2013년 3월 접속).

[10] John Schwartz, "Museum Kills Live Exhibit", The New York Times, 2008. 5. 13. www.nytimes.com/2008/05/13/science/13coat.html?_r=0 (2013년 3월 접속). 심바이오티카에 대한 자세한 정보는 다음을 참고할 것. www.symbiotica.uwa.edu.au (2013년 3월 접속).

[11] Gerfried Stocker, "The Art of Tomorrow", *a minima*, n° 15, 2006, pp. 6 – 19. 3장에서 폭넓게 논의되고 있다.

[12] Catherine David, "dx and new media", 1997. 6. 20. online at http://archiv.documenta.de/archiv/dx/lists/debate/0001.html (2013년 3월 접속).

[13] 사실 지안니 로마노Gianni Romano가 1994년 「포스트미디어」라는 잡지를 창간하면서 이 용어를 사용해오고 있다. 3호까지 발간된 뒤 1995년 이 잡지는 웹사이트 postmedia.net으로 바뀌었고 현재까지 운영되고 있다. 2002년 출판사 포스트미디어북스Postmediabooks와 합병되었다. 로마노는 다음과 같이 말했다. "포스트미디어 조건은 포스트모던 시대의

종언이자 정치적으로 사용될 때 매체는 중립적이지 않다는 마지막 경고다. 그러나 예술
가들은 매체로 한정되지 않는 중립적인 사용을 선호한다." (개인적인 대화, 2010년 10월)

[14] Michael Goddard, "Felix and Alice in Wonderland. The Encounter between Guattari and
Berardi and the Post-Media Era", *Generation-online*, June 1996. Félix Guattari, *Soft
Subversions*. Edited by Sylvère Lotringer. Semiotext(e) 1996.

[15] José Luis Brea, *La era postmedia. Acción comunicativa, prácticas (post)artísticas y
dispositivos neomediales*, Consorcio Salamanca, Salamanca 2002.

[16] Rosalind Krauss, *A Voyage in the North Sea. Art in the Age of the Post-Medium
Condition*, Thames & Hudson, London 1999.

[17] Neue Galerie Graz am Landesmuseum Joanneum, November 15 2005 – January 15
2006; Centro Cultural Conde Duque, Madrid, February 7 – April 16 2006.

[18] Peter Weibel, "The Post-media Condition", AAVV, *Postmedia Condition*, cat., Centro
Cultural Conde Duque, Madrid 2006, p. 98.

[19] Lev Manovich, "Post-Media Aesthetics", sd (2000 –). online at www.manovich.net/
DOCS/Post_media_aesthetics1.doc (2013년 3월 접속).

[20] Ivi.

[21] Nicolas Bourriaud, *Relational Aesthetics*, Les Presse du Reel, Paris 1998, p. 67.

[22] Nicolas Bourriaud, *Postproduction. Culture as Screenplay: How Art Reprograms the
World*, Lukas & Sternberg, New York 2002, p. 13.

[23] Ibid. p. 19.

[24] Nicolas Bourriaud, "Altermodern Manifesto", 2009, online at www.tate.org.uk/ whats-on/
tate-britain/exhibition/altermodern/explainaltermodern/altermodern-explainedmanifesto
(2013년 3월 접속).

[25] Nicolas Bourriaud, *The Radicant*, Sternberg Press, New York 2009, pp. 53 – 54.

[26] Ibidem, p. 138.

[27] 본래의 웹사이트는 현재 미술관의 디지털 아카이브의 전시 항목으로 대체되었다. http://
archive.newmuseum.org/index.php/Detail/Occurrence/Show/occurrence_id/914 (2013년
3월 접속).

[28] Paul Chan, "The Unthinkable Community", *Eflux Journal*, Issue 16, May 2010, online at
www.e-flux.com/journal/view/144 (2013년 3월 접속).

[29] Nicolas Bourriaud, *The Radicant*, pp. 130 – 131.

[30] Rosalind Krauss, *Under Blue Cup*, 2011, pp. 38 – 39.

[31] Boris Groys, "From Image to Image File – and Back: Art in the Age of Digitalization", in
Art Power, The MIT Press, Cambridge – London 2008, p. 83.

[32] Ibid. p. 91.

[33] Seth Price, "Dispersion", 2002 – ongoing, online at www.distributedhistory.com/Disperzone.html (2013년 3월 접속).

[34] Ibid.

[35] Hito Steyerl, "In Defense of the Poor Image", *eflux journal*, Issue 10, 2009년 11월, www.e-flux.com/journal/in-defense-of-the-poorimage/(2013년 3월 접속).

[36] Artie Vierkant, "The Image Object Post-Internet", *jstchillin*, 2010, http://jstchillin.org/artie/vierkant.html (2013년 3월 접속), p. 5.

[37] Lauren Christiansen, Vierkant 2010, p. 9.

[38] David Ioselit, After Art, Cloth 2012, p. xiv

[39] Ibid., p. 1

[40] 이오젤리트의 언급 "해상도와 교환 가치를 제외하고 속도, 강도, 파급력으로 규정되는 다른 가치 형식을 상상할 수도 있다. 빈약한 이미지는 심하게 압축되고 빠르게 돌아다니기 때문에 불충분하다. 그것은 물질성을 잃고 속도를 얻는다. (…) 이것이 바로 그 이미지가 압축적인 관심 시간과 침잠이 아닌 인상, 관조보다는 강렬함, 상영보다는 시사회를 즐기면서 결국 정보 자본주의로 완전히 통합되고 마는 이유이다"는 슈타이얼의 의견에 동조하는 듯 보인다. Steyerl 2009.

[41] Ioselit 2012, p. 2.

[42] Ibid., p. 12.

[43] 그는 또한 『레디컨트』에서 다음과 같은 주장을 펼친다. "가정용 컴퓨터는 점차 모든 사고와 생산 양식으로 확대되었다. 그러나 현재 이를 예술에서 가장 혁신적으로 적용한 사례는 디지털 아트 일체와 매우 거리가 먼 작업을 하지만 더 나은 것이 도래하기를 고대하는 예술가로부터 생겨나고 있다." Nicolas Bourriaud, *The Radicant*, p. 133.

[44] 디지털 토박이에 대해서는 다음을 참조할 것. Don Tapscott, *Grown Up Digital*, McGraw-Hill eBooks 2009; John Palfrey, Urs Gasser, *Born Digital. Understanding the First Generation of Digital Natives*, Basic Books, New York 2008.

[45] Tom Sherman, "Vernacular Video", in Geert Lovink, Sabine Niederer (eds.), *Video Vortex Reader. Responses to Youtube*, Institute of Networked Cultures, Amsterdam 2008, p. 161.

[46] Marisa Olson, "Lost Not Found: The Circulation of Images in Digital Visual Culture", in *Words Without Pictures*, 18 September 2008, http://uncopy.net/wp-content/uploads/2011/01/olson-lostnotfound.pdf (2013년 3월 접속).

[47] Olia Lialina, Dragan Espenschied (eds.), *Digital Folklore*, Merz and Solitude, Stuttgart 2009.

[48] Louis Doulas, "Within Post-Internet, Part One", cit. and Gene McHugh, *Post Internet*, Link Editions, Brescia 2012.

[49] Vierkant 2010, p. 3.

[50] Christiane Paul, "Introduction", C. Paul (ed.), *New Media in the White Cube and Beyond*, University of California Press 2008, p. 5.

[51] 바벨리에 대한 더 많은 정보는 다음을 참조할 것. Domenico Quaranta (ed.), *Gazira Babeli*, Link Editions, Brescia 2012.

부록

부록 1

이어지는 부록에서 나는 리좀에 게재한 이 책의 마지막 장의 영문 발췌문이 불러일으킨 반응과 2011년 8월 레진 드바티가 그녀의 블로그 '우리는 예술이 아닌 돈을 만든다'에 게재한 관대한 리뷰로 촉발된 관심이 불러일으킨 반응 등 이 책에서 논의된 문제에 대한 반응 일부를 모았다. 여기에 실린 논평은 이탈리아어판의 출간(2010)과 영문판이 출간된 현재 사이에 이 책이 그려온 특별한 궤적을 기록할 뿐 아니라 이 책이 진정 무엇인지를 보여준다. 이 책은 단정적인 진술이 아닌, 진행되고 있는 세계적인 논의에 대한 작고 보잘 것 없는 기여에 불과하다. 그 논의는 이 책을 크게 능가하며, 책에 자양분을 공급해 주었을 뿐 아니라 앞으로도 계속해서 나를 이끌어주며 나의 사고가 발전, 변화하는데 도움이 되어 줄 것으로 믿는다.

I

D. 콰란타의 "포스트미디어 전망"(리좀, 2011년 1월 12일 게재 http://rhizome. org/editorial/2011/jan/12/the-postmedia-perspective/)에 대한 반응.

"'새로운 최첨단 컴퓨터 기술을 향한 경향'에 경도된, 그렇다. 유감스럽게도 수준 낮은 작품의 상당수가 예술에 대한 배경지식이 없는 사람들의 소산이었다. 이들은 작품을 예술사의 맥락과 연결 짓지 못하며 따라서 즉각성과 기술, 그리고 작품 창작을 위해 배워야 하는 바에 초점을 맞춘다. 이들은 학생들로 하여금 새로운 형식과 미디어, 관람객에 대해 생각하도록 요구하는 매체와 디자인 교육 과정으로부터 기계적으로 쏟아져 나온다. 이들 작품의 대다수는 결코 공개될 수 없는 것이지만 (당신이 그것을 어떻게 보느냐에 따라) 매체와 (무엇보다도) 출판이 결합된, 따라서 모든 사람들이 자신의 작품을 공적인 영역에 들여놓을 수 있는 "형식"의 유감스러운/자유로운 결과물이 된다. 이 기술의 부작용은 문제가 되지만 예술계 역시 요셉 보이스의 유명한 슬로건 '모두가 예술가다'의 방식으로 이 경향에 기여해왔다. 말 그대로 이제는 모든 사람들이 예술가 되기를 시도할 수 있다. (그리고 시도하고 있다.) 나쁜 것을 통해 좋은 것을 향한 길을 찾기란 어려운 법이다." 가렛 린치Garrett Lynch, 2011년 1월 12일.

"'뉴미디어 아트' 자체는 1960년대 이후에 등장했다. 직접 컴퓨터를 다루고 컴퓨터 코드를 제작하는 예술가들이 생겨났다. 뉴미디어 아트는 인터넷이 도입된 1990년대 초·중반 일정 수준에 도달했다. (당시 나의 학생들과 동료들을 떠올려 보면) 앞서 비밀스러운 작업으로 여

겨졌던 디지털 미디어가 존재했었다. 그리고 그 작업은 컴퓨터 코드와 어셈블리 언어를 쓰고 하드웨어를 만드는 전문가들을 통해 이루어졌다. '미디어 아트'라는 분야는 1960년에 시작되어 현재까지 이어지고 있지만 그것은 컴퓨터 사용을 토대로 하기보다 주로 비디오, 시간 본위의 아날로그 이미지, 설치 작품에 바탕을 두었다. 특별한 환경을 제외하고는 컴퓨터의 활용이 불가능했기 때문이다." 조지 레그래디 George Legrady, 2011년 1월 12일.

"개념은 오브제를 앞서기 마련이다. 소위 예술가들이라 불리는 이들이 개념적인 내용이나 개인적인 진술이 전무한 상태에서 작품을 제작함으로써 뉴미디어를 말살했다. 심지어 뉴욕, LA와 같은 주요 시장에서조차 뉴미디어 아트는 내용이나 개인적인 주장 또는 개념을 결여한 잡동사니 기구 더미에 지나지 않는다. 인간의 조건을 다루는 일에 어떤 일이 벌어졌는가라는 질문이야말로 예술을 창작하는 제1의 이유가 아니든가. 예술은 생각을 소통하고 표현하거나 질문을 제기하기 위한 것이다. 기술을 위한 기술은 예술일 수 없다." 마이클 임포르티코 Michael Importico, 2011년 1월 13일.

"나는 주류 동시대 예술(MCA, mainstream contemporary art)과 뉴미디어 아트(NMA)라고 부르는 것 사이에 놓인 간극을 살피는 글을 쓰고 있다. (…) 나의 목표는 이 두 세계의 정수를 결합한, 양자 모두에게 도움이 되고 예술 일반에도 영향을 미치는 혼성 담론을 구축하는 것이다. NMA와 MCA의 결합은 아마도 불가피하겠지만 관계된 문제와 이해관계에 대해 사전에 이론을 세워두는 것이 둘의 결합이 전개

되는 방식에 있어서 중요한 역할을 담당할 수도 있다. 사진사학자 존 탁John Tagg이 초기 '뉴미디어'의 수용에 대해 언급했던 것처럼 사진의 보다 실험적인 측면들은 제대로 받아들여지지 못했다. 사진과 동시대 예술이 서로에게 미친 영향은 매우 편향적이었다. 동시대 예술은 거의 바뀌지 않은 반면 사진은 '어울리는' 과정 속에서 그 날카로움을 잃었다. NMA에 속한 많은 이들이 동화되는 과정 속에서 날카로움을 잃게 될 것을 우려하고 있다는 점은 거론할 필요도 없다…

2011년 6월 아트 바젤Art Basel에서 나는 니콜라 부리오, 피터 바이벨, 마이클 그레이Michael Grey와 함께 공개 토론회를 조직했고 의장을 맡았다. (…) 이 토론회에서는 MCA와 NMA의 간극을 메워보고자 시도한 도전적 사례가 설명되었다. NMA 분야에서 가장 영향력 있는 인물이라 할 수 있는 바이벨과 MCA 분야에서 가장 막강한 영향력을 미치는 큐레이터이자 이론가라 할 수 있는 부리오가 이 자리를 통해 처음 만났다는 사실은 양자 간의 단절을 보여주는 극명한 징후였다. 콰란타와 나는 (그리고 NMA 분야의 다른 많은 이들은) MCA와 NMA 사이의 의미심장한 유사점과 공통점을 확인했다. 그러나 상호작용과 참여, 전위주의avant-gardism의 수사학을 적지 않게 공유함에도 불구하고 이 두 세계는 의견을 달리한다.

부리오와 같은 MCA 큐레이터들이 부리오가 아트 바젤에서 제안한 것처럼 소위 '포스트미디엄 조건'을 수용한다면 기술 매체를 예술 안에서 그리고 예술로서 명시적으로 사용하는 것에 대한 배타적인 편견은 사라지게 될 것이다. 부리오는 그의 주장대로 예술에 대한 기술의 '간접적인 영향'을 지지하지 않을 것이다. 동시대 예술에 대한 그의 논의와 전시는 매체를 알려 하지 않을 것이고 따라서 그에 대한 논의

가 끼어들 자리가 없을 것이다. 그러나 현실은 그렇지 않다. 피터 바이벨은 직접적/간접적 영향에 대한 부리오의 구분에 대한 날카로운 이해를 보여주면서 정당한 예술적 매체로 기술을 노골적으로 사용하는 것은 무시하면서 기술의 간접적인 영향을 가치 있게 생각하는 위선을 지적했다. 바이벨은 이것에 '매체 불공평'이라는 신랄하고도 자극적인 명칭을 붙였다. 내가 부리오를 언급하고 있긴 하지만 이는 MCA 큐레이터들 대다수에게 해당하는 바이다.

콰란타는 포스트미디엄 담론의 뿌리로 가타리와 브레아를 지목하지만 딕 히긴스Dick Higgins의 1966년 「인터미디어 성명Statement on Intermedia」에서도 그 근원을 찾아볼 수 있다. 나는 히긴스의 성명과 같이 예술과 기술/뉴미디어 아트의 역사기록학을 인정하는 장점을 가진 또 다른 초창기 시금석으로 비평가 번햄이『아트포럼』에 게재해 큰 영향력을 미친 에세이 「시스템 미학System Esthetics」(1968)과 그의 대표작 『현대 조각을 넘어서Beyond Modern Sculpture』(1968)에서 보여주었던 '후기 형식주의 미술'을 제안한다. 번햄이 기획한 훌륭한 전시《소프트웨어Software》(1970)가 보여주듯이 그는 형태와 매체 아래에 숨어있는 개념을 간파할 수 있었다. 그는 예술 작품과 기술적인 작업, 기술적인 예술 작품과 개념 미술, 해프닝, 퍼포먼스와 관계된 예술 작품을 구분하지 않고 함께 통합했다. 내가 에세이 「정보화 시대의 예술: 테크놀로지와 개념 예술Art in the Information Age: Technology and Conceptual Art」(2001)에서 언급했듯이 번햄에게 있어 (현재 뉴미디어로 알려진) 과학과 기술의 발전은 정보화 시대와 관련된 광범위한 경제적, 사회적 변화와 불가분의 관계로 밀착되어 있었다. 2000년대 들어 과학기술과 과학기술의 거래 양식이 삶의 전 영역에 침투했음을 감안할 때 이 불가분의 관

계는 40년 전보다 오늘날의 상황에 해당되거나 더욱 부합한다고 생각한다. 이러한 맥락에서 나는 콰란타가 인용한 바 있는 "이 매체 경험이 모든 미학적 경험의 표준이 되었다. 그러므로 매체를 벗어난 예술은 더 이상 존재하지 않는다… 매체 경험 외부와 그 너머에는 더 이상 어떤 것(예술)도 존재 하지 않는다"고 주장한 바이벨의 의견에 동의한다.

매체 특정성과 포스트미디엄 조건을 둘러싼 논의에 있어 NMA와 MCA는 모두 팽팽한 긴장 상태에 놓여 있다. 크라우스는 에드 루샤Ed Ruscha, 윌리엄 켄트리지William Kentridge, 소피 칼Sophie Calle, 크리스찬 마클레이Christian Marclay를 '우리 시대의 진정한 아방가르드'로 옹호한 것과는 대조적으로 포스트미디엄으로 작업하는 이들을 '단순한 권리 요구자들'로 지칭했다.(크라우스, 『매체의 보증The Guarantee of the Medium』, 2009, p. 42) 반면 부리오는 포스트미디엄의 조건을 긍정적인 발전으로 포용하는 듯 보인다. 그러나 NMA처럼 과학기술 매체를 명시적으로 사용하는 예술이 MCA의 고도의 변화 양상으로 진입하는 것은 허용하지 않는다. 매체 특정성, 보다 정확히 말해 NMA를 위한 매체 특정적인 분석의 중요성(이는 MCA의 특별한 지식이 없는 사람들을 위협하는 것이 분명하다)과 관련하여 "많은 경우 매체와 그 역학에 대한 깊이 있는 지식 없이는 작품에 대한 적절한 이해에 도달할 수 없다. 따라서 전문적인 비판적 접근법이 지속적으로 요구된다"는 콰란타의 지적은 옳다. 이후 그는 크리스티안 폴의 '편견'을 논박하면서 '뉴미디어 아트는 매체에 대한 지식을 요구한다'로 말해 한 발 물러선 모호한 태도를 취하는 듯 보이지만 몇 문장 이후에 다시 '모든 동시대 예술은 매체에 대한 지식을 갖추어야 한다'고 주장함으로써 바이벨의 입장으로 되

돌아온다.

잉케 아른스를 인용하면서 콰란타는 우리가 어떻게 MCA의 "금기를 위반하지" 않는 방식으로 "뉴미디어 아트의 '특정한 동시대성의 형식'을 강조할" 수 있는지를 질문한다. 나는 이 질문의 논조를 문제 삼지 않을 수 없다. 금기를 위반하는 것은 예술의 역사에서 중요한 역할을 해왔다. 대체로 NMA가 예술에 기여할 수 있는 핵심적인 역할 중 하나는 현재 상태에 관심을 기울이고 이의를 제기하는 것이다. 이는 기술 매체의 명시적 사용뿐 아니라 특권을 누리는 전시와 수용의 장소인 미술관과 갤러리—또는 다른 특정한 현장—에 도전하는 것과도 관계가 깊다. NMA가 납작 엎드려 MCA의 조건을 그저 받아들이기만 한다면 NMA가 가진 비판적 가치의 상당 부분이 박탈될 것이다.

동시에 나는 (인용되었던) "오늘날 예술가들이 뉴미디어를 활용해 제작하는 작품의 상당 수가 매우 진부하다"는 카트린 다비드 Catherine David의 주장에 동의하지 않을 수 없다. 그렇지만 오늘날 예술가들이 뉴미디어가 아닌 매체로 제작하는 작품의 상당수 역시 진부하다고 덧붙여야겠다. 크라우스, 부리오, 다비드와 같은 MCA 큐레이터와 이론가들 NMA의 '기술에 대한 얼빠진 기념'에 대해 일반적인 비판을 내놓고 있지만 나는 이러한 작업 중 일부는 예술로서는 실패작이라 해도 "지식에 있어서 새로운 발전을 예고했"을 수도 있고 "뉴미디어 예술계는 각 예술계의 '예술 개념'에 급진적인 발전을 가져다줌으로써 잠재적으로 다른 예술계에 동력을 공급할 수 있다"는 콰란타의 의견에 동의한다. 한 걸음 더 나아가 나는 새롭게 등장한 매체를 메타 비평적으로 사용하는 것에는 특정한 전략적, 개념적 장점이 있으리라고 생각한다. 다시 말해 영리하게 활용된다면 기술 매체는 기술이 지식

생산과 지각, 상호작용의 양식에 깊숙이 개입하는 심오한 방식을 고찰하는데 필요한 적격의 도구를 제공해줄 수 있을 것이고 따라서 그에 상응하는 인식론적, 존재론적 변화와 분리될 수 없다. 나는 이러한 메타 비평적 접근법이 최고의 NMA (그리고 최고의 디지털 인문학)에서 작동하고 있다고 믿는다. 기술 매체를 피하는 것보다 이 방법은 예술가들에게 부리오가 요청하듯이 "세계에 더 나은 방식으로 거주하기" 위해 디지털 문화에서 일어나고 있는 사회적 변화에 대해 논평하고 참여하는, 가장 유리한 기회를 제공해 줄 수 있을 것이다.

발췌문 초반에서 도메니코는 마노비치가 지난 15년에 걸쳐 두 예술계 모두에서 일어났던 거대한 변화에도 불구하고 "어느 지점까지는 유효한" 것으로 남아있다고 주장하는 구분인, 1996년의 '뒤샹의 영역Duchamp Land'과 '튜링의 영역Turing Land'의 구분을 소환한다. 원칙적으로 나는 그와 같은 지나치게 단순화한 이분법적인 대조를 몹시 싫어한다. 이러한 이분법은 현실을 간략한 범주로 단순화 함으로써 개념과 실행의 미묘한 층들을 저해한다. 더욱이 마노비치가 '새로운, 최첨단 컴퓨터 기술을 향한 경향'에 경도된 것으로 정의한 튜링의 영역은 디지털 컴퓨터 사용에 대한 튜링의 (그리고 마노비치의!) 이론에 있어 가장 흥미로운 부분인 보편적인 기계의 개념을 놓친다. 1977년에 쓴 디나북Dynabook(초기 멀티미디어 컴퓨터 사용 시스템)에 대한 글에서 앨런 케이Alan Kay와 아델 골드버그Adele Goldberg는 "매체로 간주되는 컴퓨터는 다른 모든 매체가 될 수 있다"고 주장했다. 이 "새로운 '메타 매체'"는 명칭처럼 '활발한 검색'(즉 임의적인 접속), 모의실험, 이미지와 애니메이션, 음향을 결합할 수 있는 능력, 프로그램화 가능성을 포함하는 '새로운 특성'을 지닌다. 이들이 주장하듯이 그 내용은 "이미 존재하는

것뿐 아니라 아직 고안되지 않은 매체를 포함하여 그 범주가 매우 광범위할 것이다." 마노비치는 이후 메타 매체의 독특한 특성에 대한 강조가 보다 두드러진 이론에서 이러한 개념들을 포함시켰다.

이상의 고찰을 통해 뉴미디어 이론이 매체 특정성(케이가 처음으로 제기했던 메타 매체의 '새로운 특성')과 매체 일반성(튜링이 제기한 '보편적인 기계')을 아우른다는 점이 분명해졌다. 나는 책에서 기술 및 문화 영역으로서 컴퓨터 사용, 뉴미디어와 관계 있는 개념과 실행의 역사는 크라우스가 포스트미디엄의 조건을 묵살하면서 제기한 매체 특정성에 대한 모더니즘적인 개념에 한정될 수 없다고 주장했다. 뉴미디어 이론과 동시대 예술 이론 모두 NMA나 MCA를 이해하는 데 불충분하다는 콰란타의 정확한 지적처럼 매체 특정적 또는 보편적인 이론은 모두 불충분해 보인다. 뉴미디어 담론은 재매개(볼터Bolter와 그루신Grusin 1999)와 집중성(젠킨스Jenkins 2006), 소프트웨어 연구 및 다양한 다른 이론 모델은 말할 것도 없고 특수성과 보편성 사이의 이분법적인 대립을 파기하면서 유리한 방향으로 양자를 모두 아우르는 놀라운 능력을 갖고 있다. NMA의 실행과 이론적 담론이 갖는 풍부한 개념적, 응용적 측면의 혼종성은 21세기의 실험예술 및 아방가르드의 예술 실천과 관련된 논의의 조건을 재설정하는 거대한 잠재력을 시사한다." 에드워드 쉔켄, 2011년 1월 26일.

II

이 책의 이탈리아어판에 대해 패디 존슨Paddy Johnson이 '아트 패그 시티'에 게재한 글 및 이 글이 불러일으킨 논평의 발췌문을 싣는다. 이 글 및 관련 논의는 www.artfsgcity.com/2011/08/30/is-new-media-accepted-in-the-art-world-domenico-quarantas-media-new-media-postmedia/에서도 확인할 수 있다.

"뉴미디어 아트에 대한 기관과 갤러리의 관심은 점점 더 커져가고 있는가? 2주 전 나는 『L 매거진L Magazine』에 예술의 '인터넷 버블' 현상을 뉴미디어에 스포트라이트를 비추고 있는 오늘날의 경향과 동일시하는 글을 기고했다. 뉴미디어에 대한 견해는 저마다 다르다. 브뤼셀에서 개최된, 모호한 주제 아래 '수집 가능한' 작품만을 포함시킨 뉴미디어 전시 《성스러운 불》을 통해 이 블로그에서 유명해진 이탈리아의 작가이자 큐레이터인 도메니코 콰란타가 그 한 예다. 콰란타는 2008년 전시에 이어 뉴미디어를 주제로 다룬 책 『미디어, 뉴미디어, 포스트미디어Media, New Media, Post Media』를 내놓았다. 이 분야는 동시대 예술계에 수용되지 못한 핵심적인 주제였다. 그는 초록에서 다음과 같이 말한다. "뉴미디어 아트는 주요 예술 잡지뿐 아니라 동시대 예술 시장에서 부재한다고 볼 수 있다. 그리고 동시대 예술의 역사에 대한 최근의 설명은 뉴미디어 아트를 모두 간과해왔다."

물론 이것은 어느 정도 사실이긴 하나 최근 이러한 정서는 위에서 언급한 관심과는 조금 비껴난 듯 보인다. 휘트니미술관에서 최근 폐막한 코리 알캔젤의 《프로툴스ProTools》, 모마의 디자인 및 소셜 미디어 전시 《내게 말을 해Talk To Me》, PS1의 라이언 트레카틴의 《어떤 것

이든Any Ever》 등 뉴미디어에 대한 대중의 관심에 부응하고자 하는 뉴욕의 많은 미술관들을 거쳐오면서 이 블루칩에 대한 관심이 부상하고 있다. 페이스갤러리Pace Gallery는 9월의 소셜 미디어 전시의 개막을 발표함으로써 이 흐름에 편승하고자 했던 2006년의 시도를 재생했다. 전시 《타파와 진입; 예술과 비디오 게임Breaking and Entering; Art and the Video Game》이 비디오 게임 광고 거품이 절정에 이르렀을 때 시작된 바 있다. 이번의 시도 역시 단명할지 모른다. 그러나 그것이 어떻다는 말인가? 페이스갤러리의 진입이 뉴미디어 아트가 돈을 낳고 있다는 반가운 소식이라 해도 그렇다. 돈은 예술계의 관심을 끄는데 결코 실패하는 법이 없다." 패디 존슨, 2011년 8월 30일.

"휘트니미술관에서 알캔젤을, 그 전에 파크 애비뉴 아모리Park Ave Armory에서 료지 이케다Ryoji Ikeda를 만날 수 있다니 반가운 일이다. 그러나 이 두 전시는 이런 작품이 미국에서 거의 전시되지 않고 있다는 사실을 바꾸기에는 역부족이다. 그리고 왜 트레카틴이 '뉴미디어' 예술가란 말인가? 그전에 개최되었던 《디자인과 유통성 있는 정신》처럼 모마의 《내게 말을 해》는 일반 대중에게 기술 기반의 예술과 디자인 작업으로부터 파생된 새로운 개념들을 소개한다는 점에서 훌륭하다. 그러나 작품이 예술의 맥락 안에서 적절하게 설명되고 전시되는 일은 어디에서도 찾아보기 힘들다. 런던의 빅토리아 앤드 앨버트 박물관Victoria and Albert Museum은 전시 《디코드DECODE》를 통해 교묘한 기술을 부렸다. 이 전시는 디자인 개념을 다루는 작품이 한 점도 없었음에도 부제로 "디지털 디자인 감각Digital Design Sensations"을 내세웠다.
　　유명 갤러리 몇 곳은 뉴미디어 예술가들을 선택했고 놀랍게도

그들의 작품이 조금씩 팔리기 시작했다. 이것은 10년 전과 비교해 볼 때 큰 발전이다. 그러나 아트 페어를 한 번 돌아다녀보라.(아르코 페어는 제외해야겠다. 아르코는 미디어 아트에 집중했고 꽤 좋은 성과를 거두고 있다.) 미디어 아트로 정의될 수 있는 작품은 극소수에 불과할 것이다. 아마도 알캔젤이나 칼스텐 니콜라이, 유령처럼 숨어 있는 짐 캠벨, 히르쉬만Hirschmann(린 허시먼 리슨Lynn Hershman Leeson, ndr)이나 로자노-헴머의 작품을 볼 수 있을 것이다. 비트폼Bitforms 등 뉴미디어를 전문으로 다루는 세계적으로 4~5곳에 이르는 갤러리의 부스를 우연히 발견한다면 보다 넓은 이해를 얻을 수 있을지도 모르겠다.

그러나 어느 정도 성공을 거둔 미디어 예술가라 해도 90~95%는 시장에 전혀 접근할 수 없다는 사실을 떠올려본다면 이 현상은 그리 놀랍지 않다. 대신 그들의 작품은 (특히 넷 기반의 예술의 경우) 끊임없는 '자기 출판'과 한시적인 유럽의 미디어 아트 페스티벌의 순회를 통해서 알려진다. (그리고 인정을 받는다.) 미국의 미디어 예술가들은 자신의 프로젝트 공간의 설립 말고는 그 출구가 매우 드물다. 공간을 설립하는 것은 훌륭한 활동이기는 하지만 유감스럽게도 대개의 경우 유지력과 주류의 인정이 부족하다.

반면 유럽의 미디어 아트에 대한 재정 지원은 전반적으로 발전을 저해하는 결과를 가져왔고 이는 상당한 파급효과를 가져올 것으로 예상된다. 1990년대 재정 지원이 줄어들자 대규모 인터랙티브 설치는 하룻밤 사이에 사라졌다. 역사적으로 볼 때 미국을 중심으로 활동하는 많은 미디어 예술가들이 고국에서 눈에 띄기 전 유럽에서의 전시 활동을 통해 경력에 시동을 걸었다는 것은 공공연한 비밀이다. 나쁜 아니라 이러한 발전에서 초래된 부정적인 결과에 대해 우려를 표하는 많은

이들이 있다.

보다 다양한 미디어 아트 관련 저술 활동이 이루어지고 있고 그
중 일부는 진지하고 깊이 있는 시각을 보여준다는데 동의한다. 그러나
많은 수가 여전히 내부적인 논의에 머물고 있으며 예술계나 보다 폭넓
은 대중에게 그리 중요한 대상이 되지 못하고 있다. 나는 샌프란시스
코에서 개최된 최근의 전시가 Artforum.com에 보도된 것을 보고 놀
랐다. 그러나 샌프란시스코영화협회SF Film Society와 같은 '진지한' 기
관과의 제휴가 더 큰 도움이 되었을 것이다. 주요 언론에서 미디어 아
트에 할애된 기사는 (알캔젤 등) 몇 안되는 상징적인 이름에 대한 보도
일 가능성이 높다. 신진 예술가나 유명한 이름이 등장하지 않는 전시
가 다루어지는 경우는 드물다.

따라서 유감스럽게도 나는 의도적으로 비판자 역할을 맡아 콰
란타가 요약한 바를 공유해야겠다고 생각한다. 다시 말해 예술계에
서 중요한 역할을 원하는 뉴미디어 예술가라면 미디어 아트의 수사법
을 무시하는 편이 나을 것이다. '뉴미디어'라는 꼬리표는 그 분야를 구
분 짓고 (우연치 않게 재정 지원을 받는데 도움을 줌으로써) 여러 방식으로
활성화하는데 기여해왔다. 그런 담론이 없다면 어떤 영역도 존재할 수
없을 것이다. 그러나 예술가 당사자에게는 그것이 진지하게 고려해야
되는 장애물일 수 있다.

대규모 프로젝트Grand Project로서 뉴미디어는 이미 성취되었으
며 기술이 가져올 변화의 잠재력에 대한 주장은 스마트폰의 세계에서
는 불필요하다. 따라서 '뉴미디어'라는 상당히 시대에 뒤떨어지고 솔직
히 말해 무의미한 이름표 때문이 아니라 뉴미디어의 예술적 가치를 근
거로 삼아 훌륭한 작품에 초점을 맞추어야 한다.

한편 동시대 예술계는 (그 모든 타성과 불확실한 내부의 의제와 함께) 자세를 다잡고 필수적이고 중요한 예술 분야에 관심을 기울여야 한다. 미디어 예술가가 동정심을 필요로 해서가 아니라 많은 경우 그들의 작품이 예술계에서 제작되고 있는 다수의 작품보다 당대의 사회 및 정체성 문제를 다루는데 더 탁월하기 때문이다. 결론적으로 우리가 아직도 1960년대에 살고 있는 양 착각하고 있는 예술계를 용인할 수 없다는 것이 콰란타가 궁극적으로 다루고 있는 문제라고 정리해 볼 수 있겠다.

PS: 내가 개인적으로 뉴미디어의 성공에 많은 투자를 하면서도 점차 커져가고 있는 뉴미디어의 성공에 대한 견해에 반대하는 것이 이상해 보이고 역효과를 낳는 듯 느껴진다. 그렇지만 나는 지난 5년간의 과대 광고가 초래한 결과의 메아리를 회피할 수 없다. ("가상 현실은 새로운 겉치레다" "아니. 그것은 넷.아트이다" "이 사람아, 저 새끼 고양이 같은 GIF를 봐") 나를 냉소적이라 생각해도 좋다. 하지만 나는 우리가 자신을 다독여서 또 다른 경박한 꿈으로 빠질까 걱정스럽다. ("이것 봐, 우리는 훌륭한 작업을 하고 있어. 그렇다고 말하는 블로그가 적어도 3개나 된다구.")

나는 콰란타의 냉혹한 분석을 받아들일 것이다. 특히 그의 견해가 현재의 상황을 토대로 바라는 바의 투사가 아니라 주로 1990년대 중반으로 거슬러 올라가는 실제 역사에 그 뿌리를 두고 있기 때문이다." 마리우스 왓츠, 2011년 8월 31일.

"지난 5년 간 이 분야가 이룬 엄청난 성장을 감안할 때 과대 광고는 잦아들었고 뉴미디어가 지금과 같은 위치에 머물 것이라고 보기

는 어렵다. 시장은 많은 것들을 무시할 수 있지만 현재 뉴미디어 작품을 제작하고 있는 예술가들을 교육한 예술학교 대군(혹은 그것을 무엇으로 부르든… 나 역시 이 용어가 그다지 마음에 들지 않는다)은 무시하지 못할 것이다." 패디 존슨, 2011년 9월 1일.

"많은 뉴미디어 아트가 미술 시장을 피하고자 하는 전통과 상품화에 반대하는 작품으로부터 비롯되었다는 점을 언급, 고려할 필요가 있다고 생각한다. 이러한 유형의 작품 판매가 원활하지 않다고 해서 그것이 성공적이지 않다고 볼 수는 없다. 뉴미디어 아트의 성공은 다른 방식으로 평가될 수 있기 때문이다. 그러므로 나는 우리가 뉴미디어 아트를 판매할 수 있는 방법을 찾으려 하기보다 이러한 유형의 작품을 보여줄 수 있는 방법을 찾는데 보다 집중해야 한다고 생각한다." 헤더Heather, 2011년 9월 1일.

"콰란타의 주장에서 트레카틴(일정 부분 알캔젤 역시)을 '뉴미디어'로 간주하는 것은 오류가 있다. 콰란타는 주제론의 문제보다는 뉴미디어 예술계의 기반 구조에 대한 특정 서술에 더욱 집중한다. (아르스 일렉트로니카, ZKM 등을 생각해보라.) 사실 나는 그가 동시대 예술계가 역사적으로 더 오래된 뉴미디어의 유사 버전보다는 트레카틴과 알캔젤의 작업과 같은 작품을 선택해왔음을 덧붙일 수도 있겠다고 생각한다." 로빈 페컴Robin Peckham, 2011년 8월 31일.

"트레카틴이 인터넷을 주제로 다루는 비디오 아티스트임은 사실이다. 따라서 나는 당신의 논점을 이해하고 알캔젤의 경우도 마찬

가지다. 다만 짐 캠벨과 로자노-헴머를 왜 좀 더 자주 볼 수 없는지를 애석해 하는 것이라면 그것은 나의 입장과 다르다. 대개 나는 두 부류의 작품을 모두 좋아하지 않을 뿐만 아니라 그것이 뉴미디어 아트를 보여주기에는 부족하다고 생각한다." 패디 존슨, 2011년 8월 31일.

"나는 당신이 "더 오래된 뉴미디어의 유사 버전"이라는 문구를 통해 콰란타의 주장이 설득력을 잃는 또 다른 (그리고 더 새로운?) 서술을 제안하고자 하는 것인지 궁금하다. 콰란타의 추론이 (비유럽 작가들에 대한 언급이 많이 등장하긴 하지만) 어느 정도 유럽 중심적이고 이 분야에 대한 기술에 치중한 정의에 편향된, 미디어 아트의 특정한 최근 역사에 기대고 있다는 점에는 동의한다. 그러나 이 점이 그의 주장의 골자를 무효화한다고 생각하지는 않는다." 마리우스 왓츠, 2011년 8월 31일.

"내가 강조하고자 하는 점은 두 가지다. 첫째 '뉴미디어 아트'로 불리웠던 작품의 대다수가 대학 내부에서 이러 저러한 형태로 계획, 개발되었다는 사실은 매우 중요하다. 많은 작품이 보여주듯 과학과 인문학, 언론, 퍼포먼스, 예술, 건축, 기술, 로봇 공학 등의 경계를 넘나드는 학제간 성격을 가장 중요한 특성으로 꼽을 수 있기 때문이다. 그리고 이 점이 소위 '예술'과 (극단적으로 단순화해서) '예술'로 불리지 못하는 것들(이것이 명확하게 전달되길 바란다. 만약 그렇지 못하다면 정확하게 설명될 수 있다면 좋겠다)의 차이를 보다 명확하게 드러낸다.

내가 강조하고픈 두 번째 요소는 무언가를 하나의 범주로 묶는 것이 언제나 '관료적'으로 들린다는 사실과 관계가 있다. 범주화는 유

용하고 편리한 방법이고 제도적인 측면에서 대상을 살피고 제시하는 것을 가능케 한다는 점을 알지만 사실 근래 몇 년간 우리는 "분류의 시대"로부터 벗어나 있었다. 마케팅 종사자들조차 이 점을 알고 있다."

"오픈 소스 소프트웨어를 얻는다는 것은 단지 '소프트웨어'를 얻는 것이 아니라 어떻게 보면 의도적으로 '미완성' 상태로 남겨진 무언가를 얻는 것이고 그 안에는 책임이 담겨 있다. 즉 그것을 사용하면서 원하지 않는 부분을 수정함으로써 당신의 노력을 다른 사람들과 공유하게 된다. 이 단순한 행위는 혁명적인 가능성을 갖는데 그것이 세계에 대한 전망을 포함하기 때문이다. 당신의 혁명은 개인적이고 하나의 태도이며 당신이 네트워크의 접속점이 되지 않으면 완성되지 않는다. '당신의 혁명을 공유하라'는 부분은 간단하게 무시할 수 있는 성질의 것이 아니다.

그러므로 나는 예술시장에서 경제적인 지속가능성을 찾기 시작한 작품들을 정말로 즐기고 매우 좋아하지만 우리가 '다른' 영역, 다른 분야를 정의 내릴 수 있다고 (그리고 아마도 이미 내렸다고) 생각하지 않을 수 없다. 왜냐하면 그것을 한때는 예술로 불렀다가 이제는 더 많은 것들을 포함하고 많은 것들과 연결된다는 이유로 다르다고 하기 때문이다. 물론 우리는 그것을 위한 지속가능한 체계를 찾을 필요도 있다. '많은 것들을 예술로 불리우게 하는 것'이 '큰' 목표라고 생각지는 않는다." xdxd(살바토레 아이아코네시Salvatore Iaconesi), 2011년 8월 31일.

"나는 2000년에 있었던 젊고 유행에 밝은 CEO 이론에 대한 논의를 기억한다. 우리는 이들 닷컴회사의 소년들이 시장의 동인이 될 것이라 큰 기대를 걸었다. 그러나 내가 들은 마지막 소식은 걸

즈 곤 와일드Girls Gone Wild의 경영자가 골란 레빈의 작품을 구입했다는 것이었다. 분명 다른 이들도 있겠지만 미디어 아트 컬렉터들의 폭주는 아직 나타나지 않고 있다. 애석하지만 빌 게이츠Bill Gates 등은 구 세계의 신뢰성이나 워홀의 순항에 보다 관심이 많은 것 같다. 블룸버그Bloomberg가 촉망받는 컬렉션을 소장하고 있다는 소식을 들었는데 구글Google이 수집을 시작하지 않은 것은 어리석어 보인다. 행운을 빈다!" 마리우스 왓츠, 2011년 9월 2일.

"현재 『뉴욕 타임스』의 미술 비평가인 켄 존슨Ken Johnson과의 대화가 LISA(http://softwareandart.com/?=747)에 게재되어 있다. 이 글에서 존슨은 디지털 아트가 왜 고급 예술의 세계에서 존중 받지 못하는지에 대해 이야기한다. 그에 따르면 그것은 사람들(큐레이터, 갤러리스트, 컬렉터)이 예술이 개인의 영감 또는 창조성의 산물인지 또는 그저 '속임수'인지를 분별할 수 있는 방법을 갖고있지 않기 때문이다.

존슨은 많은 디지털 아트가 '팝 문화에 대한 논평'과 반대되는 '팝 문화의 일부'로 보인다고 말한다. 이것은 안 될 일이다. 나는 사람들이 미디어 아트를 통해 무언가를 '비평'해야 한다고 생각한다. 이 점은 고급 예술계에서 트레카틴과 알캔젤이 지금까지 누리고 있는 불가해한 인기를 설명해준다.

나는 미술관이 디지털 아트를 '디자인' 분야에 집어넣음으로써 자신을 방어하는 것이 이 이유 때문이라고 생각한다. 미술관은 디지털 아트가 진정한 예술인지 또는 그저 '디자인'인지를 말할 수 없기 때문에 이것은 유용한 대비책이 된다.

(…) 그러므로 존슨과의 대화를 통해 나는 이제 고급 예술계가

기술에 대해서 실제로 아는, 컴퓨터과학 박사학위와 그에 준하는 미술사에 대한 유사한 수준의 학위를 보유한 소수의, 족보를 갖춘 큐레이터들을 더 많이 필요로 한다고 말해야겠다. 기술에 당황하지 않고 독창적이지 않거나 포토샵의 필터/후가공 효과를 적용해 만들어진 작품과 경험을 통해 얻은 개인의 아름다운 시각과 독특한 코딩, 복잡한 소프트웨어 설계를 토대로 한 작품을 구분할 수 있는 능력을 가진 사람 말이다." 이자벨 드레이브스Isabel Draves, 2011년 9월 6일.

"(적어도 미국에서) 뉴미디어는 선견지명이 있는 거래상을 필요로 한다." 패디 존슨, 2011년 9월 3일.

"(…) 아주 흥미롭게도 컴퓨터나 인터넷 상에서 제작되고 보여지는 작품에 대한 오래된 공포증이 있다. 나는 이것을 공포증으로 보는 시각이 매우 흥미롭다고 생각한다. 만약 문외한이 지난번 휘트니 비엔날레(또는 최근의 다른 비엔날레?)에 갔다면 그 전시에 컴퓨터 또는 소셜 네트워크와 같은 것들이 있으리라고 전혀 예상하지 못했을 것이다. 그것들은 이른바 미래의 예술계와 더불어 매우 기이하고 이질적인 것으로 비춰졌다. 많은 비평가들과 작가들이 이 '뉴미디어'를 앞선 예술의 역사와 연결시키기 위해 갖은 노력을 기울였다. 그 글들을 주위에서 쉽게 찾아볼 수 있다. (…) 내용 대 미학 또는 기법에 대해 살펴보자면 뉴미디어 작품은 풍부한 내용을 갖고 있지만 그 내용은 종종 컴퓨터나 넷 상의 삶과 물리적 세계의 삶의 대조를 다룬다. 그리고 아직까지 전통적인 예술은 물리적 세계의 삶을 주제로 선호한다. 회화에서 특히 추상의 귀환과 더불어 이루어지는 논의의 절반은 내용이 아닌

회화를 다룬다. 하지만 회화에 부여된 오라 때문에 이 경우 기법적인 문제는 천재성과 진지한 숨은 의미와 함께 다루어진다. (PS. 나는 회화를 아낀다).

　　모든 사람들이 컴퓨터 상의 삶에 보다 깊숙이 개입되면서 이런 사고방식이 바뀌고 있다는 사실은 고무적이다. 나는 차세대의 갤러리스트, 예술가, 비평가, 역사가들이 이 '조건' 속에서 성장하게 될 것이라 예감한다. (…) 혹시라도 이러한 예술 제작 방식이 예술 형식으로 인정받게 된다면 그 자리에 오르기까지 얼마나 오랜 시간이 걸렸는지 인정해주고 내가 높이 평가하고 추구하는, 소위 실험적인 예술 세계에서 시장 보수주의의 힘에 대해 되돌아볼 사람이 나타날지 궁금하다."
윌 파펜하이머Will Pappenheimer, 2011년 9월 1일.

　　"뉴미디어 아트의 '내용'이 대개 '컴퓨터나 넷 상의 삶에 대한' 것이라는 생각은 일반적인 오해라는 점은 짚고 넘어가야 하겠지만 당신의 지적은 중요하다. 나는 그 오해가 이 분야의 추세를 잘 모르는 사람에게 가장 가시적으로 드러나는 뉴미디어 아트가 넷을 토대로 한 작품들일 수 밖에 없다는 사실에서 비롯되었을 것이라고 생각한다. 왜냐하면 넷 상의 작품이 자기 자신과 대화를 나누는 소위 대규모 사이버네틱 기계 구축물보다는 배포가능성이 훨씬 더 크기 때문이다." 마리우스 왓츠, 2011년 9월 3일.

　　"어쨌든 뉴미디어의 도구를 활용한 예술가의 작품이 포함된 전시회가 점차 증가하고 있지만 바뀐 것은 거의 없다. 자체의 기관, 갤러리, 비평가, 역사가, 언론 매체와 대학교의 학과를 갖춘 (내가 NMA

로 칭하는) 뉴미디어 예술계는 여전히 다소 독립적인 상태를 유지하고 있다. NMA는 주류 동시대 예술계(MCA)로부터 초대받는 일이 거의 없고 초대받는다 해도 그 세계의 규칙에 순응하는 작품들이 대부분이다.

MCA는 NMA를 필요로 하지 않는다. 적어도 그 권위를 정당화하기 위해 NMA를 필요로 하지는 않는다. MCA의 지배가 절대적이어서 '예술계'의 동의어로 받아들여질 정도다. 수백 년 동안 이어진 예술과 기술이 함께 일군 뛰어난 결과에도 불구하고 MCA 컬렉터, 큐레이터, 기관은 NMA를 예술사에 대한 타당하지만 가치는 덜한 기여로 인정하기를 어려워한다. 포스트매스터스갤러리의 공동 창립자이자 디렉터인 막달레나 사원Magdalena Sawon이 언급한 것처럼 NMA는 "수백년간 이어져 온 회화와 조각"에 바탕을 둔 예술이 어때야 하고 어떻게 느껴져야 하며 무엇으로 이루어져야 하는지와 같은 익숙한 예상을 벗어난다. 또한 수집이 불가능한 것으로 간주된다. 크리스티Christie's의 동시대 예술 전문가인 아미 카펠라조Amy Cappellazzo의 관찰처럼 "컬렉터들은 혼란스러워하고 전원을 연결해야 하는 것에 대해 염려한다."(사라 손튼Sarah Thornton, 『미술계에서의 7일Seven Days in the Artworld』, 2009)"

"우리는 뉴미디어의 재료와 기법을 폭넓게 이용할 수 있고 점차 더 많은 사람들이 접근할 수 있는 글로벌 디지털 문화 속에 살고 있다. 전 세계의 많은 사람들이 소셜 미디어에 참여하며 자신의 글, 이미지, 녹음, 비디오, GPS 자취 등을 제작해 수많은 타인들과 공유하는 능력을 갖고 있다. 로이 애스콧의 〈텍스트의 주름La Plissure Du Texte〉(1983)과 같은 원거리 협업과 상호작용을 가능하게 만들어준 초기 NMA 작품은 여러 측면에서 웹 2.0, 참여적인 문화와 나란히 등장한 사회적

가치와 실천의 모델로 볼 수 있다. 이제 다프트 핸즈Daft Hands와 같은 유튜브 비디오는 걸작과 유명 인사, 리믹스 전문가들의 자체적인 하위 문화를 낳으며 5천만 명의 시청자들에게 즐거움과 놀라움을 안겨줄 수 있다. 이러한 맥락 속에서 예술가와 큐레이터, 이론가, 비평가의 역할은 무엇인가? 브래드 트뢰멜Brad Troemel이 '아트 패그 시티'의 에세이에서 던진 도발적인 질문처럼 "관계 미학은 포챈4Chan으로부터 무엇을 배울 수 있는가?" NMA, MCA와 관계 있는 전문 예술가, 이론가, 큐레이터는 이 역동적이고 창조적인 집단 문화에 어떤 특별한 제안을 내놓아 가치와 통찰을 더해주어야 하는가? 오늘날 MCA나 NMA가 관심의 대상이 된 까닭은 무엇인가? 이러한 구분을 유지하는 것과 예술적인 실행과 보다 폭넓은 대중 문화의 제작과 수용의 형식을 구분하는 것은 어떤 상관관계가 있는가? 이러한 구분은 배타적이고 실익을 갖는 권위 있는 작업의 신화적인 지위를 보호함으로써 침입자로부터 MCA와 NMA의 보호에 기여하고 마는 것일까?" 에드워드 쉔켄, 2011년 9월 5일.

부록 2
뉴미디어 아트 수집

다음의 글은 메일링 리스트 상에서 이루어진 '뉴미디어 큐레이팅'에 대한 논의를 위한 모두 발언으로 2012년 7월에 쓰여졌다. 나는 베릴 그래햄과 사라 쿡의 호의로 이 토론에 초대를 받았다. 토론의 편집 발췌문은 CRUMB 웹사이트(http://crumbweb.org/uploads/reports/20121219113l2CollectingJuly2012.rtf.zip)에서 다운로드 받을 수 있다.

여러분들께,

이 논의의 장에 초대받아 참가할 수 있는 기회를 가져 기쁘게 생각합니다. 수집이라는 문제는 오랫동안 나의 관심 주제였고 지금도 그렇습니다. 여러 층으로 이루어진 이 문제에 대해 나의 생각을 짧은 진술문으로 간결하게 정리해야 해서 조금은 당혹스럽기도 합니다.

명확한 논의를 위해 나는 주제를 다음의 세 가지로 나누어 살펴보고자 합니다.

1. 뉴미디어 아트 수집

2. 불안정한 미디어 수집

3. 디지털 수집

1. 뉴미디어 아트 수집

뉴미디어 아트는 현재 그 문화적 타당성을 예술 시장에서 인정 받는 경우에만 개인과 기관에 의해 수집되고 있다. 갤러리, 예술 비평가와 큐레이터가 그 문화적 타당성을 동시대 예술 분야에서 보편적인 사실로 만드는 데 그리 훌륭한 성과를 거두지 못한 것이 그 이유 중 하나다. 그렇지만 누구든 개인 및 기관 컬렉터나 상업 갤러리가 독점적으로 제공하는 수집된 또는 수집가능한 작품으로 훌륭한 '뉴미디어 아트 전시'를 만들 수 있을 정도는 된다. 그것이 바로 내가 이브 베르나르와 함께 2008년 전시 《성스러운 불. 디지털 시대의 예술》[1]에서 시도했던 바이다. 한정된 예산으로 인해 당시 세계 곳곳에서 이루어지고 있는 뉴미디어 아트 수집의 생생한 현장을 담을 수는 없었지만 나는 지금도 그 전시가 뉴미디어 아트가 예술 컬렉션에 진입하는 전형적인 방식을 대단히 잘 보여주었다고 생각한다. 존 사이먼의 예술 기기부터 보덤리서치Boredomresearch의 스크린에 이르기까지, 일렉트로부티크Electroboutique의 자기 모순적인 작품부터 리알리나 & 에스펜쉬드Lialina&Espenschied의 웹 작품 〈한밤Midnight〉(2006)의 터치 스크린 버전에 이르기까지 대개 디지털 프린트, 에디션이 있는 비디오, 부산물, 때로는 매우 공들여 제작된, 작가가 설계한 컴퓨터에 연결만 하면 바로

구동되는 '디지털 오브제'와 같이 수집은 전통적이고 용인 받은 안정된 형식으로 이루어졌다. 이는 전혀 놀라운 일이 아니다. 좋든 싫든 디지털 미디어는 불안정하고 다양한 다른 매체와 마찬가지로 여러 측면에서 수집의 문제를 제기한다. 20세기 내내 급진적 형식의 예술은 항상 이 난제와 직면해야 했다. 타협안을 받아들이든가 시장을 피해야 했다. 퍼포먼스 아트는 기록을 통해 시장에 진입했고 비디오는 비디오 설치와 에디션이 있는 VHS나 DVD를 통해 시장에 진입했으며 개념 미술은 오브제화와 원본 증명서를 통해 시장에 진입했다.

많은 이들이 타협에 대해 부정적이고 이러한 '제작품'을 그저 돈벌이를 위한 올바르지 않은 방법으로 치부한다. 이러한 주장이 사실이라면 그것은 뉴미디어/퍼포먼스/비디오/개념 미술가들의 99%가 바보임을 의미한다. 왜냐하면 그들의 재정 상황은 실상 바뀌지 않았고 그들의 영혼을 악마에게 판 셈이기 때문이다. 사실 전통적인 인공물은 종종 예술가 자신을 위한 보존 전략으로 기능한다. 예술가는 자신의 (디지털) 작품을 미래까지 보장할 수 있는 다른 방법을 알지 못한다. 제작물은 또한 소통과 중재의 수단이기도 하다. 예술가가 디지털 기술에 익숙하지 않은 관람객과 컬렉터뿐 아니라 다른 공간 및 다른 맥락에 다가가는데 도움이 되는 방법이기도 하다. 기술이 핵심 주제가 아니라 하나의 도구나 전시, 또는 내용에 대한 여러 인터페이스 중 하나가 될 때 이것은 영리한 선택이 된다.

수량의 측면에서 살펴보면 (2009년과 2010년) 내가 마드리드의 아르코 아트페어의 확장된 상자Expanded Box 부문을 기획했을 때 베라 몰나르Vera Molnar부터 라파엘 로자노-헴머Raphael Lozano-Hemmer에 이르기까지 전통적으로 '뉴미디어 예술가'로 설명될 수 있는 136명의 예

술가들 중 한 명 이상과 함께 일하는 상업 갤러리가 세계적으로 약 50여 곳에 이른다는 사실을 확인할 수 있었다. 이 거래상들은 실패에서 즐거움을 얻는 삐딱한 성향의 사업가이거나 뉴미디어 아트에 흥미를 갖고 있는 소수의 과감한 컬렉터들과의 인맥을 갖고 있다.

그러므로 다시 한 번 말하지만 뉴미디어 아트는 수집되고 있다.

2. 불안정한 미디어 수집

뉴미디어 아트는 불안정한, 컴퓨터 기반의 디지털 형식으로도 수집될 수 있다. 이것은 까다롭긴 하지만 불가능한 일은 아니다. 그리고 이미 여러 차례 이런 수집이 이루어졌다. 안 될 이유가 무엇인가? 과거 컬렉터들은 대화, 사탕, 신선한 과일, 살아 있거나 죽은 파리, 죽어서 형편 없이 보존된 상어, 퍼포먼스를 구입했다. 그러니 그들이 오래된 컴퓨터, 인터랙티브 설치, 웹사이트, 소프트웨어 등을 두려워할 이유가 있을까? 또한 컬렉터는 (특히 개인 컬렉터는) 도전과 위험 부담이 있는 사업을 선호하는 사람들이다. 역설적이게도 예술계에서는 타협보다는 도전을 판매하기가 한결 수월한 듯하다. 컬렉터가 바라는 것은 결국 문화적, 경제적 가치이다. (반드시 이 순서는 아니지만) 컬렉터는 대상이 흥미롭거나 매우 매력적이라면, 그리고 그것이 더 높은 가격에 다른 사람들에게 되팔 수 있는 것이라면 거의 어떤 것이든 구입할 의향이 있다.

수집에는 언제나 보존의 문제가 뒤따른다. 그러나 문화적, 경제적 가치는 기정 사실이 아니며 설득력 있는 방식으로 '창조'되어야 한다. 예술가들이 적격의 사람들에게 이야기를 시작하지 않는 한, 그

리고 갤러리와 미술관, 큐레이터, 비평가들이 그 문화적 타당성에 대해서 예술계를 설득할 수 없는 한 불안정한 형식의 뉴미디어를 수집하는 일은 그저 기이한 실험, 순진한 게임이 되고 만다.

3. 디지털 수집

디지털은 여러 측면에서 도전적인 수집에 해당하지만 가장 큰 도전은 복제가 가능하고 공유될 수 있는 특성과 관계가 있다고 볼 수 있다. 이 특성은 희귀성을 전적으로 인위적이고 추상적인 것으로 바꿔놓는다. 계속해서 한정판을 만들 수 있지만 자신을 속일 수는 없다. 5개의 보증 받은 복사본과 누군가가 유튜브에 업로드하여 전 세계의 수백명의 사람들이 각자의 데스크톱 컴퓨터에 다운로드 받은 6번째 복사본은 다르지 않다. 소유권의 이동이라는 추상적이고 의식적인 행위 외에는 차이점이 없다. 그리고 그 비디오를 구입한 5명의 컬렉터와 같은 비디오를 무료로 다운로드 받은 500명의 컬렉터 사이에도 역시 차이점은 없다. 후자는 해적판, 질 나쁜 복제본이 아닌 동일한 파일을 소유한다. 보증서만 갖지 않을 뿐이다.

또 다른 문제는 공유다. 컬렉터는 문화적, 경제적 가치로 보답을 받는다면 거의 어떤 것이든 받아들일 준비가 되어 있다. 그렇지만 다른 사람들에게 무료로 제공되는 것을 소유하는 것은 아직 수용이 쉽지 않다. 라파엘 로젠달Rafael Rozendaal이 그의 아름다운 계약서에서 제시하는 것처럼[2] 왜 웹사이트를 구입하고 그것을 다른 이들에게 공개, 개방해야 하는가? 왜 특권이나 권리는 갖지 못하면서 의무만을 져야 하는가? 왜 동영상의 gif(비디오나 사운드 파일)를 구입해서 똑같은 형

식으로 인터넷 상에 자유롭게 배포될 수 있도록 해야하는가?

　　이런 측면들로 인해 전통적인 방식의 수집을 디지털 아트에 성공적으로 적용하기 어렵다는 결론이 쉽게 도출된다. 브래드 트뢰멜은 최근에 다음과 같은 글을 썼다.[3]

　　"인터넷 아트의 상업화는 예술시장이 전통적으로 작동해왔던 방식 또는 현재 시도되고 있는 방식으로는 이루어지지 않을 것이다. 기존의 방식은 모두 결국 개 발에 편자 격으로 부적절한 경제적 딜레마에 이르게 될 것이다. 다시 말해 디지털 컨텐츠는 무한 복제가 가능하고 무료인 반면 물리적 상품은 희귀하고 비싸다."

　　여기서 디지털이 다른 방식의 수집, 즉 금전적 투자를 피하면서 모두에게 열려있는 방식인 다운로드를 허용한다는 것은 사실이다. 이러한 형태의 수집은 동영상 gif파일부터 아마추어 사진에 이르기까지, 비디오 게임부터 포르노 사진에 이르기까지 거의 모든 디지털 컨텐츠를 대상으로 폭넓게 이루어져 왔다. 예를 들어 트래비스 할렌백Travis Hallenbeck의 〈윈도우즈 메타 파일 컬렉션Windows Meta File Collection〉은 나에게는 매우 소중한 컬렉션이다. 이 컬렉션은 할렌벡의 웹사이트에서 다운로드 받을 수 있다.[4] 할렌벡은 최신의 컴퓨터에서는 제대로 구동되지 않는 구식 파일 형식으로 만들어진 3,000개 이상의 클립아트를 모았다. 1990년대 아마추어와 전문 디자이너가 디자인한 이 이미지들 중 대다수는 이제 희귀한 것이 되었다. 따라서 할렌벡의 컬렉션은 문화적인 가치를 갖는다. 그러나 그의 컬렉션을 다운로드 받는 사람들은 모두 그 컬렉션의 완벽한 복제본의 소유자가 되고 따라서 이

미지의 희귀성은 감소하게 된다. 또한 할렌벡이 예술가이기 때문에 우리는 그의 컬렉션을 예술 작품, 즉 압축 폴더로의 링크를 클릭만 하면 '수집'할 수 있는 예술 작품으로 간주해야 한다. 나의 수집 행위는 내가 돈을 지불하지 않았고 그에 대한 보답으로 보증서를 받지 못했기 때문에 정당성이 떨어지는 행위일까? 할렌벡은 그의 작품을 DVD에 담아 판매하고 있지 않으며 구입한 사람들에게 원본 보증서를 발행해 주고 있지 않다. 이 예술 작품을 수집할 수 있는 다른 방법은 없다. 무료로 다운로드 받는 방법만이 유일하다.

50년이 지난 뒤 할렌벡 웹사이트의 온라인 접속이 불가능해졌다고 가정해보자. 넷 아트는 매우 높은 평가를 받는 예술 형식이 될 것이다. 그리고 그 파일을 다운로드 받아 보존하는데 최선을 다한 당신은 뛰어난 걸작 넷 아트의 유일한 소장자가 될 것이다. 이 경우 미술관은 당신을 정당한 컬렉터로 생각해줄까?

나의 논지는 디지털 파일이 화질에 아무런 손상 없이 무한 복제될 수 있다 하더라도 희귀성이 항상 구석에 도사리고 있다는 점이다. 디지털을 계기로 처음으로 예술의 보존이 기관, 경제 엘리트와 같은 권력자들의 규제를 받는 것이 아니라 사회적이고 광범위한 문제가 될 수 있다. 그러므로 수집을 하라.

그렇다 해도 이것이 전통적인 방식의 수집이 디지털 아트 형식에는 결코 성공적으로 적용될 수 없음을 의미하지는 않는다. 예술 컬렉터는 도전에 맞설 만큼 용감해야 하고 공유될 수 있는 소유물의 개념을 수용해야 한다. 그때 그는 매일 수백 명의 사람들이 계속해서 즐기고 도용하거나 리믹스 할 수 있는 어떤 것의 합법적이고 유일한 소유자가 된다는 것이 굉장히 즐거운 일임을 이해하게 될 것이다. 소유

하고 공유하기, 이것은 결국 신이 자신의 소유물을 다루는 방식이 아닐까?

경청에 대한 감사와 안부를 전하며,
도메니코

(역자 · 주은정)

주석

[1] Imal, Bruxelles, April 18–30, 2008. 보다 많은 정보는 다음을 참고할 것. www.imal.org/HolyFire/ (2013년 3월 접속)

[2] www.artwebsitesalescontract.com (2013년 3월 접속)

[3] Brad Troemel, "Why Your .JEPGs Aren't Making You A Millionair", in *The Creators Project*, 2012년 5월 14일, http://thecreatorsproject.com/blog/digart–why–your–jpegs–arent–making–you–a–millionair(2013년 3월 접속)

[4] http://anotherrunknowntime.com/wmf.html (2013년 3월 접속)

부록 3
뉴미디어 아트의 특징은 (실제) 무엇인가?
정보시대의 큐레이팅

이 글은 국제회의 '새로운 시각, 새로운 기술New Perspectives, New Technologies'의 발제용으로 씌어졌다. 이 회의는 베니스대학IUAV, Università Iuav di Venezia 미술사학과 내 카포스카리 박사과정Doctoral School Ca' Foscari에서 조직했고 2011년 10월 이탈리아의 베니스와 포르데노네Pordenone에서 개최되었다. 그리고 2012년 12월 6일에 리좀에 게재되었다. 이 글은 이 책의 마지막 장 '큐레이팅에 대한 몇 가지 노트'에서 논의된 쟁점들을 상기하고 확장시킨다.

'뉴미디어 아트'라는 이름표는 1990년 말, 그리고 21세기의 첫 10년간 뉴미디어 기술로 제작된, 혹은 어떤 식으로든 뉴미디어 기술을 아우르는 폭넓은 예술 활동을 규정하기 위한 정의였다. 여기서 더 세부적인 정의를 부여하는 것은 불가피하게도 이 보고서의 영역을 넘어서는 주제들을 제안하는 것이 된다. 그리고 그 부분은 이미 필자의 다른 책『미디어, 뉴미디어, 포스트미디어』(콰란타 2010)에서 광범위하게 논의한 바 있다. 이 글에서 논의하는 쟁점들의 전제로서 여기에 추가해야 할 것은 앞서 언급한 책의 주요 논지들이다. 즉 이 '뉴미디어 아

트'라는 이름표와 이 이름표가 적용되는 활동들은 주로 밀폐된 사회적 맥락 안에서 발전했으며, 종종 '뉴미디어 아트 틈새niche'라고 설명되었다는 점, 뉴미디어 아트는 하나의 고유한 예술계로서 고유의 기관들, 고유의 전문가들, 고유의 토론 플랫폼들, 고유의 관람객들, 고유의 경제적인 모델들, 예술은 무엇이며 무엇이어야 하는가에 대한 고유의 생각들로 더욱 잘 설명될 것이라는 점, 그리고 마지막으로 최근 수년간 뉴미디어 아트의 활동은 뉴미디어 예술계에서 탈출할 수 있었고, 동시대 예술이라는 더 넓은 플랫폼에서 소개될 수 있었다는 점이다.

그리고 동시대 예술의 영역에서 뉴미디어 아트를 소개하는데 적극적으로 개입했던 큐레이터들 덕분에 '뉴미디어(예술) 큐레이팅'에 대한 논의가 구체화 된 것이 바로 이 시점이다. 이러한 논의는 스티브 디에츠와 존 이폴리토부터 벤야민 바일과 크리스티안 폴에 이르는 선구적인 큐레이터들로부터 시작되었다. 이들은 밀레니엄의 전환기에 현대미술관을 위한 중요한 뉴미디어 아트 전시를 기획했고, 이전에도, 그리고 지금도 주로 CRUMB, 즉 '신흥 미디어의 즐거움에 대한 전시 기획용 자료Curatorial Resource for Upstart Media Bliss'에 의해 육성되었다. CRUMB는 베릴 그래햄과 사라 쿡이 2000년, 영국 선더랜드대학교 University of Sunderland 내의 예술, 디자인, 미디어, 문화대학School of Arts, Design, Media and Culture에 세운 플랫폼 - 메일링리스트 - 이다. 일찍이 2001년 CRUMB는 발틱BALTIC의 개관전 행사의 한 부분으로서, 영국 내 최초의 뉴미디어 큐레이터 회담을 조직한 바 있다. 이것이 2001년 5월에 열린 뉴미디어 큐레이팅에 관한 세미나였다.

이 글의 맥락에서 가장 중점적인 참고 문헌은 CRUMB와 관련한 출판물로서 『뉴미디어 큐레이팅』(2001)으로부터 최근에 나온 그래

햄과 쿡의 공저『큐레이팅의 재해석: 뉴미디어 이후의 예술Rethinking Curating, Art After New Media』(2010)과 폴의 2008년 저서『화이트큐브에서의 뉴미디어 아트와 그 넘어』에 이른다. 우리는 이러한 출판물들에서 논의된 특정 쟁점과 큐레이팅의 모델에 대하여 설명하는 대신 '뉴미디어 큐레이팅' 모델의 바탕에 초점을 맞추고자 한다. 지금부터 나올 구체적인 질문들은 다음과 같다. 뉴미디어 아트는 특별한 큐레이팅 모델을 필요로 하는가? 이 큐레이팅 모델은 뉴미디어로 작업하는 예술가들이 동시대 예술 플랫폼에서 스스로를 드러내는 방식을 따르고 있는가? '뉴미디어 아트'는 비전문가의 시각으로부터 얼마나 많은 수혜를 얻을 수 있을까? 우리는 '뉴미디어'를 큐레이팅 하는가 혹은 '예술'을 큐레이팅 하는가?

매체에 근거하는 정의

"뉴미디어 아트를 정의하는 최소공통분모는 알고리즘에 기반한 컴퓨터와 관련한 것으로 보인다."(폴 2008: 3)

"(…) 이 책에서 뉴미디어 아트라는 용어가 의미하는 바는 넓게는 전기매체기술을 이용하여 만들어졌으며, 그리고 다음 세 가지 태도, 인터랙티브, 연결성, 계산능력 가운데 어떠한 조합이든 보여주는 예술이다."(그래햄, 쿡 2010: 10)

뉴미디어 아트를 어떻게 생각하든 간에 큐레이팅에 이르면 그 정의는 엄격하게 기술적이고, 매체에 근거한다. 뉴미디어 아트는 뉴미

디어 기술을 매체 즉, 시간period으로 사용하는 예술이다. 다른 어떤 복잡성도 허락하지 않는다. 가령 앞서 발췌한 문단의 연속선상에서 볼 때 그래햄과 쿡은 뉴미디어 아트의 사회학적인 복잡성을 잘 인식했던 것 같다. 그러나 그들은 의도적으로 그 점을 남겨둔 채 "인터랙티브, 연결성, 계산능력이라는 세 가지 태도"를 보여주는 모든 예술에 주목했다. 그 예술이 무엇으로 보이든, 그리고 어떤 이름을 달게 될지는 미루어둔 채 말이다.[1] 놀라운 일이 아니다. 왜냐하면 특히 미술관 부서명으로 볼 때 큐레이팅은 항상 매체에 근거하여 왔기 때문이다. 일부 큐레이터들이 간혹 이 점을 비판할지라도, 이러한 모델은 일반적으로 잘 굴러간다. 특히 사용된 매체의 복잡함이 지나친 단순화를 용납하지 않을 때 그렇다. 2005년 데이비드 A. 로스는 비디오 아트에 관한 글에서 "이 시점에 비디오 아트는 미술관의 보존가들이 가장 흔히 중시하는 편의상의 용어이다. 그들은 이 특정 매체를 위한 적절한 수장고와 보존 기준을 고안해야하는 전문적인 필요성을 지닌다."(지아넬리, 베카리아Gianelli, Beccaria 2005: 14-15) 그러나 로스는 비디오가 아주 흔한 매체가 되었기 때문에, '혼합매체 조각설치'라고 정의해야 하는 작품에 비디오가 등장하는 것조차 부적절하다고 했다. 퍼포먼스와 설치작품 같은 다른 동시대 예술 형식에도 마찬가지로 적용되겠지만, 비디오는 오히려 뉴미디어에 더 맞다. 즉 뉴미디어는 엄격하게 기술적인 측면에서, 컴퓨터 애니메이션에서 로봇공학까지, 인터넷 기반 예술에서 바이오 기술에 이르는 폭넓은 형식과 태도에 적용되는 정의이다.

물론 폴과 그래햄/쿡, 그리고 보통 여느 훌륭한 뉴미디어 아트 큐레이터들은 이러한 복잡성을 충분히 인식하고 있다. 그리고 이러한 인식은 그들의 이론적인 글의 틀을 잡아 준다. 그래햄이나 쿡이 그

들의 책에서 특정 형태와 언어보다 행동에 더 초점을 맞추었던 이유가 바로 이 때문이다. 동시에 그들은 화이트큐브와 특정한 종류의 공간에 대한 뉴미디어 아트의 저항에 대해서 완벽하게 인지하고 있었다. "전통적인 전시 공간은 뉴미디어 아트에 특히 적절하지 않은 전시 모델을 낳는다. 화이트큐브는 대상을 감상하기 위한 '신성한' 공간과 백지 상태를 만들어 낸다. 대부분의 뉴미디어는 본질적으로 수행적이고 맥락적이다"라고 폴은 말한다.(폴 2008:56) 나아가 폴은 뉴미디어 아트는 화이트큐브가 아니라, 동시대 예술계가 제공한 종류의 이해에 저항한다고 주장한다. "뉴미디어는 엄격한 예술사적 관점에서 결코 이해될 수 없다. 기술과 미디어 과학의 역사는 이 예술의 형태나 감상에 있어서 마찬가지로 중요한 역할을 하고 있는 것이다. 뉴미디어 아트는 미디어 리터러시를 요구한다."(폴 2008: 5).

폴은 큐레이터를 대상의 관리자이기보다 매개자, 해석자 혹은 제작자로 구분하는 이 상황에 답하고 있다.(폴 2008: 65). 그러나 이 매개자는 어떻게 적용되는가? 폴은 일반적인 미술관/갤러리 관람객, 그리고 이들이 접하게 되는 뉴미디어 아트에 대한 공통적인 비평에 관하여 논하며 이 질문에 암묵적으로 대답한다. 그에 따르면 "뉴미디어 아트의 미술관/갤러리 관람객은 다음의 범주들로 대략 나뉠 수 있다. '이러한 예술 형태에 익숙한' 전문가들, '컴퓨터와 기술에 대해 당연한 혐오'를 주장하고 이 같은 방식으로 대두되는 일체의 것도 보기를 거부하는 상당히 작은 그룹, '가상세계, 인터페이스, 네비게이션 패러다임'에 매우 익숙하지만, 뉴미디어 측면이 반영된 예술에는 익숙하지 않은 비교적 젊은 관람객층, '예술에 개방적이고 관심도 있지만, 뉴미디어 아트를 사용하거나 네비게이트 하는데 도움이 필요한 이들'"이 그 네

가지 범주이다(폴 2008: 66, 이탈리아어 판). 이 문단은 대부분의 경우에 있어서 기술에 대한 관람객들의 각기 다른 익숙함의 정도가 제일 관건이라는 점을 이미 보여준다. 폴이 뉴미디어 아트에 반대하는 '반복적 비평'을 감안하기 시작했을 때 더욱 명확해진다. 이것은 다음에 나오는 그의 저서 가운데 한 장의 제목에서 더 잘 정리되어있다. 즉 "전부 기술이다"[2] "작동하지 않는다" "과학박물관에 속한다" "나는 하루 종일 컴퓨터로 일한다. 휴식 시간에 컴퓨터 상에서 예술을 보고 싶지 않다" "나는 예술을 보고 싶은 것이지, 소통하길 원하지 않는다"[3] "특수 효과는 어디에 있는가?"

폴은 "뉴미디어 아트의 본질적인 특성은 궁극적으로 예술순응주의로 끌려가는 것에서 스스로를 보호한다."(폴 2008: 74). 그러나 이제까지의 폴의 글은 또 다른, 그리고 (아마도 더욱더) 타당한 결론으로 인도한다. 즉 궁극적으로 기술이 동시대 예술 관람자들로부터 뉴미디어 아트가 이해되는 것을 방해한다는 것이다.

초점의 이동

"뉴미디어 아트를 이끄는 기술을 둘러싼 선전은 예술계와의 장기간 협력에 도움이 되지 않았다."(그래햄, 쿡 2010: 39)

이 곳은 엄격히 매체에 근거한 정의가 분명 주도하는 곳이다. 뉴미디어 아트가 기술을 적극적으로 사용하는데 근거하고 있다면, 기술이 없이는 안 된다. 그리고 기술이 뉴미디어 아트와 예술 관람자들 사이의 주요 장애물이라면 뉴미디어 큐레이팅에 남은 것은 이러한 접

점을 덜 충격적으로 만들고, 예술을 더욱 인공적으로 '편안하게' 만드는 것뿐이다. 혹은, 뷕 코지크가 넷 중심 예술에 대하여 이야기했던 것처럼 "내가 보기에 당신이 온라인 작품을 온라인이 아닌 갤러리 공간에서 보여준다면 근본적으로 잘못된 공간에 놓는 것이다. 그곳은 집이 아니다. 그곳은 그 작품이 있을 곳이 아니다. 이는 탈맥락화 된다. 즉 유리 시험관 안에 보이는 것이다. 따라서 무엇을 하던 작품이 더 살아있게 보이려는 시도가 된다. 당신은 시험관을 움직이든지 혹은 멋진 조명을 갖게 된다. 그리고 내게는 바로 이런 식으로 작동한다"(쿡, 그래햄, 마틴 2002: 42).

이에 대한 쉬운 반박은 기술이 항상 새 것이 아닐 거라는 점이다. 우리는 전시 공간 안의 TV 모니터와 프로젝터에 익숙하다. 우리는 컴퓨터에도 익숙해 질 것이다. 2살 때 아이폰에 첫 드로잉을 그린 어린이들은 결국 성장할 것이고 뉴미디어 아트는 우리에게 보다 그들에게 더욱 자연스러워 보일 것이다. 이것은 어느 정도 사실이다. '뉴미디어 광고'는 지난 20년 동안 줄어들지 않았으며 오히려 반대이다. 새로운 기계가 시장에 출시될 때마다 오히려 더 폭넓은 관람자들에게로 확대되었다. 그리고 지금까지 뉴미디어 아트에 대한 예술시장의 저항은 선진국에 사는 모든 인간이 구글google에 대해 알고 있으며, 그중 반은 페이스북 계정을 가지고 있다는 사실에도 그다지 영향을 받지 않았다.

그러므로 중대한 질문들은 다음과 같다. 만약 기술이 문제라면, 기술이 없는, 혹은 최소한 예술작품을 감상하는데 있어서 기술의 영향을 줄인 뉴미디어 아트에 관람자들의 접근을 큐레이팅이 열어줄 수 있는가? 폴, 그래햄/쿡이 묘사한 모델처럼, 큐레이터는 기술과 예술 관

람자들 사이가 아니라, 기술의 사회적, 정치적, 문화적 은유에 관심 있는 예술과 예술 관람자들 사이의 매개자가 될 수 있는가? 만약 이것이 가능하다면, 이전에 강조했던 것처럼 엄격히 매체에 근거하는 정의로부터 가능할 것이다. 또한 뉴미디어와 정보시대에 대한 뉴미디어 아트의 비평적 참여, 그리고 다른 형태로 다른 관람자들에게 이르는 능력에 더욱 초점을 맞춘 정의라는 틀 안에서 가능할 것이다. 여기서 다른 관람자란 동시대 예술 관람객뿐만 아니라 한편으로는 뉴미디어 아트 행사에 참석하는 다소 문화적인 관람객들, 그리고 다른 한편으로는 온라인으로 닿을 수 있는 '사무용 네트워크에 지친'[4] 관람객들을 의미한다.

　　달리 말해서 뉴미디어 큐레이팅은 그것이 지지하는 활동과, 그것이 닿고자 하는 관람자들에게 더 잘 하기 위해서는 그 초점을 기술의 사용으로부터 뉴미디어 아트의 다른 본질적인 특성들로 옮겨야 한다. 그러나 지금까지 뉴미디어 큐레이팅 주변의 논의들로 인하여 이점이 회피되었다. 다르게 말하자면 이는 뉴미디어를 다루는 예술을 큐레이팅 하는 것에 관한 것이며, 뉴미디어 그 자체를 큐레이팅 하는 것이 아니라는 점이다. 나아가 뉴미디어의 특유의 가변성과 다른 언어를 사용할 줄 아는 예술가들의 융통성을 잘 이용해야 한다(순응주의로 오해되면 안 된다). 다른 관람자들에게 그들의 예술을 소개하는 것을 가능하게 하고, 더 좋은, 더 넓은 이해를 생산하기 위해서이다.

간주곡: 특수화에의 반대

　　"전문가는 분류하고, 특수화하고, 환경의 원칙을 무비평적으로 받아

들이기 쉽다. 동료들의 단체 응답이 제공하는 원칙들은 전문가는 깨닫지 못하는 편재된 환경으로 기능한다. '전문가'란 가만히 있는 사람이다."(맥루한, 피오레McLuhan, Fiore 1967 (2001): 92)

그런데 앞서 말했던 것처럼, 동시대 예술의 영역 안에서 활동적이었고, 예술 관람자들이 기술 앞에서 경험하는 문제점을 잘 인식하고 있던 큐레이터들이 참여한 뉴미디어 큐레이팅 주변의 논의는 왜 이 점을 깨닫지 못했을까? 아마도 그들은 환경의 원칙, 즉 뉴미디어 예술계의 원칙을 무비판적으로 받아들이고 있는지 모른다. 아마도 그들의 이상적인 관람객은 아직도 "예술의 형식에 익숙한 전문가들"이라고 폴이 묘사한 이들일 것이다. 즉 뉴미디어 아트의 틈새 관람객들이다. 아마도 그들은 한 점의 뉴미디어 아트 작품을 이해하기 위한 조건으로서 아직도 예술 리터러시보다 미디어 리터러시에 더 가치를 두고 있는지 모른다.

불행히도 이러한 접근방식은 그들의 공표된 임무, 즉 뉴미디어를 폭넓은 관람객들에게로 이끌고, 다른 형식의 동시대 예술과 대화하게 만드는 임무에 맞지 않다. 물론 이 같은 임무는 또한 관람객들로 하여금 예술 매체로서의 기술에 대해 친숙함을 기르게 하는 것도 포함하지만, 그것에만 국한되지는 않는다. 더 나아가 우리가 살고 있는 세계에 미친 미디어와 기술의 놀라운 영향력, 동시대성을 더욱 잘 이해하기 위해 증가하고 있는 미디어와 기술에 대한 인식의 중요성, 그리고 작품의 매체이자 내용으로서의 미디어와 기술과 비평적으로 관련되는 예술의 시사성과 그에 대한 증대되는 인식의 중요성을 동시대 예술 관람객들에게 소개하는 긴 여정의 마지막 장일뿐이라고 말할 수 있다.

아마 이 점은 '뉴미디어 큐레이터'라는 특정 인물은 필요하지 않다고 말하게 할지도 모른다. 즉 새로운 언어에 노출된 동시대 예술 큐레이터는 훌륭한 수준의 미디어 리터러시를 동반할 때 더 일을 잘 할 수 있다. 동시대 예술 관람자들에게 더 적절한 것을 선별하고 예술가들과 함께 화이트큐브를 위한 작품을 '통역하는' 좋은 방법들을 모색하며, 동시대 예술의 다른 형식들과의 대화를 이루어 낸다는 측면에서 그렇다. 미래에는 이것이 옳을 것이다. 현 시점에서는 뉴미디어 아트의 문화적 편협성과 두 개의 다른 예술계의 존재로 인해 아직도 어느 정도 큐레이터 중에서 전문화된 인물을 필요로 한다. 그러나 뉴미디어 아트 큐레이팅은 예술 관람자와 기술의 사이가 아닌, 두 개의 다른 예술계와 두 개의 다른 문화들 사이의 중재 활동이라는 측면에서 재고되어야 할 것이다. 뉴미디어 아트가 예술로 받아들여질 수 있는 방식으로 뉴미디어 아트를 예술 관람자들에게 데려다주어야 한다. 그러나 이것도 또한 무엇이 예술로 인정되는가에 대한 스스로의 편견을 재고하게 만든다. 기술이 있든 없든 말이다.

예술가들을 따라

"기술에 대한 나의 관심은 문화와 기술의 관계와 사회에 미치는 기술의 영향이며, 그리고 많은 경우 이것은 코드가 아닌 사물과 소통한다."(오'드와이어O'Dwyer 2012: 7)

이 여정을 따라 예술가들은 이미 큐레이터에게 길을 보여주고 있다. 어느 순간부터 뉴미디어 예술가로 앞서 알려진 이들이 화이

트 큐브 공간에서 그들의 작품을 어떻게 보여주어야 할지의 문제를 신중히 고려하기 시작했다. 종종 기술을 제쳐놓는 것이, 단지 시장과의 타협[5]이거나 작품성을 약화시켜서 대중들이 더 이해하기 쉽게 만드는 것이 아니므로, 그렇게 하는 것이 옳다는 것을 깨닫게 되었다. 이것은 시간이 걸리는 과정이었으며, 시행착오를 겪으면서 진행되었고 궁극적으로 실패를 인정할 필요도 있었다. 마침내 비트와 원자를 모두 즐기는 예술가들과 '새로운' 미디어와 '구식' 미디어를 반대가치로 보지 않고 모두 추구되어야 하며, 어떤 때에는 수렴되고 어떤 때에는 갈라지고, 또는 교차하는 것으로 보는 새로운 예술가 세대가 등장하면서 가능해졌다. 완벽한 혹은 최소한 대표적인 사례들의 목록을 제공하는 것은 이 짧은 글의 능력 너머의 일이다. 따라서 나는 단 두 가지 최근 사례를 들어 보겠다. 필자는 이 글을 쓰기 시작했을 때 두 개의 보도자료를 받았다. 처음 것은 베를린에서 활동하는 예술가 올리버 라릭Oliver Laric이 영국 링컨Lincoln에 있는 컬렉션 앤 어셔갤러리The Collection and Usher Galley와 협력하여 동시대예술단체The Contemporary Art Society로부터 6만파운드에 이르는 '구입을 위한 의뢰commission to collect' 상을 수상했음을 발표하는 것이었고, 두 번째는 미국에서 태어나고 파리에서 활동하는 에반 로스Evan Roth의 신작이 더블린의 과학갤러리 Science Gallery에서 전시중이라는 소식을 알리는 것이었다. '뉴미디어 예술가'라는 이름표가 두 예술가에게 문제가 될 수 있음에도 불구하고, 본래 그들의 초기 활동(대부분 넷 근거)이 '전문가' 사회의 관심을 끌었다는 점에 문제를 제기하기는 어려울 것이다. CAS의 기금 덕분에 라릭은 이제 컬렉션 앤 어셔미술관의 영구 컬렉션을 위해 신작을 만들 수 있을 것이다. 보도자료에 따르면, 라릭의 신작은 "최신 3D 스캐닝

방식을 이용하여 컬렉션 앤 어셔미술관의 컬렉션 전부—고전주의 조각에서 고고학적 발견물에 이르는—를 스캔하는 것이다. 그 목적은 역사적, 물질적 위계를 제거하고, 모든 작품을 사물과 형태로 축소하는 것이다. 이 스캔 자료는 미술관의 웹사이트와 기타 플랫폼에서 일반인들이 저작권의 규제 없이 무료로 감상하고 다운로드하고 사용할 수 있으며, 소셜 미디어와 학문적 연구조사 같은 데에도 사용이 가능하다. 라릭은 이 스캔물들을 사용하여 미술관을 위한 조각 콜라주 작품을 만들게 되는데, 디지털 데이터들을 조합하고, 3D 프린터로 출력하여, 아크릴 반죽으로 주물을 떠서 만들 것이다."[6] 이 주문 제작으로 라릭은 진행 중인 그의 프로젝트 〈버전Versions〉을 가져올 수 있는데, 이 작품은 2009년 비디오 에세이와 함께 시작되어 이후 수년 간 다른 비디오, 조각, 설치작품들과 더불어 새로운 단계로 발전되었다. 〈버전〉은 디지털 시대에 이르는 역사를 따라 저작권, 원본성, 반복의 문제에 초점을 맞추고 있다. 컬렉션 미술관 프로젝트와 더불어 라릭은 조각적 설치라는 익숙한 형식으로 미술관 관람객들이 3D 스캐닝, 디지털 조작, 물질적인 것과 디지털적인 것 사이에 공유하고 변화하는 관계에 대해 생각하게 할 수 있을 것이다. 반면 온라인 관람객들은 엄청나게 많은 디지털 자료들을 충분히 즐기고 소통할 수 있게 될 것이다.

〈앵그리 버드 올 레벨Angry Birds All Levels〉(2012)은 에반 로스의 이전 작품의 효과적인 제목이다. 이 작품은 300장의 트레이싱 페이퍼와 검은 잉크로 만들어졌으며, 작은 못을 이용하여 벽에 격자로 고정되어 있다. 과학갤러리의 웹사이트에 따르면, "이 작품은 같은 이름의 인기있는 모바일 게임을 끝내는 동안 움직인 손가락의 모든 흔적을 시각화한 것이다. 그 제스처는 처음에 나온 아이폰과 같은 크기의 종이

한 장 위에 존재한다. 〈앵그리 버드〉는 로스가 지난 수년간 작업해오고 있는 멀티-터치 회화Multi-Touch Painting라는 더 큰 연작의 일부분이다. 이 같은 구성은 손에 드는 멀티 터치 컴퓨터 디바이스(디바이스를 여는 것부터 트위터를 확인하는데 이르는)에 잉크 묻은 손가락으로 일상적인 단순한 행위들을 수행하면서 만들어졌다. 이 연작은 컴퓨팅과 정체성에 대한 논평이며, 또한 단지 5년 전만해도 낯설었던 제스처를 통해서 직접 픽셀을 조작하기 시작한, 역사적인 이 순간의 아카이브를 창조하는 것이다."[7] 비록 이 작품이 과학갤러리에서 전시되지만, 누구도 이 작품이 그 곳에 속한다고 말하지 않을 것이다.

이 두 작품에서 기술은 창조적 과정의 일부분이며 중대한 문제 중 하나이다(그러나 유일한 문제는 아니다). 이 두 작품에서 기술은 편리함이나 마케팅을 이유로 갤러리 전시에서 제거되지 않으며, 작품 자체를 위한 최선의 방법이다.

대부분의 경우 예술가들은 거의 큐레이터들의 도움 없이 그들의 힘으로 목적을 이루었다. 뉴미디어 큐레이터들은 예술가들을 도와 다음 단계로 갈 준비가 되어 있는가? 만약 그렇다면 큐레이터들은 아마도 매체가 아닌, 바로 그들의 예술에 주목해야 할 것이다.

(역자 · 김정연)

주석

[1] "이 같은 행동을 보여주는 예술 작품들. 그러나 폭넓은 동시대 예술의 장으로부터의 것이나, 혹은 기술 시대의 삶으로부터 온 것들이 포함된다." (그래햄, 쿡 2010: 10)

[2] 폴은 다음과 같이 설명한다. "미술관 방문객들이 기술에 익숙하지 않다면 기술은 자동적으로 관심의 초점이 된다. 즉 예술가가 의도하지 않은 효과이다." (폴 2008: 67)

[3] "사색의 관습과 순전히 개인적인 참여를 파기하는 예술은 일반적인 미술관 방문객들을 놀라게 한다. 예술 기관들이 아주 조심스럽게 교육해 온 사고방식을 해체하면서 말이다." (폴 2008: 71)

[4] "사무용 네트워크에 지친" 사람들은 예술가이자 연구자인 조나 페레티Jonah Peretti에 의해 전염성의 미디어 프로젝트Contagious Media Project라는 틀 안에서 이론화되었다. 참고. http://contagiousmedia.org/.

[5] 예술시장에서 유통되는 뉴미디어 아트로 가는 과정 위의 한 기점은 전시 《거룩한 빛》이었다. 필자와 이브 베르나르가 벨기에 브뤼셀에 있는 iMAL 디지털 시대의 예술센터를 위하여 공동기획한 것이다. (April 18 - 30, 2008). 참고. Bernard, Quaranta 2008.

[6] 보도자료는 동시대 예술단체의 뉴스 섹션에 올라가 있다. "떠오르는 별 올리버 라릭이 컬렉션 앤 어셔미술관과 함께 동시대 예술단체의 명망있는 £60,000의 2012년 상을 수상하다", November 20, 2012, www.contemporaryartsociety.org/news.

[7] 참고. http://sciencegallery.com/game/angrybirds.

참고 문헌

에세이, 단행본, 카탈로그

WAA, *Deep Screen. Art in DigitalCulture*, exh. cat., Stedelijk Museum, Amsterdam 2008.

WAA, *Eva & Franco Mattes:0100101110101101.ORG, Charta*, Milano – New York 2009.

WAA, *Mediascape*, exh. cat.,Guggenheim Museum Publications, New York 1996.

WAA, *Postmedia Condition*, exh.cat., Centro Cultural Conde Duque, Madrid 2006.

WAA, *Olafur Eliasson. Colour memoryand other informal shadows*, Astrup Fearnley Museet for Moderne Kunst, Oslo 2004.

WAA, *XLII Esposizione Internazionaled'Arte La Biennale di Venezia. Arte e scienza. Biologia / Tecnologia einformatica*, exh. cat., Electa, Venezia 1986.

WAA, *010101: Art in Technological Times*, exh. cat., SFMoMA, San Francisco 2001.

WAA, "Media Art Undone", conference panelat transmediale07, Berlin, February 3, 2007. Full transcript of thepresentations is available here: www.mikro.in–berlin.de/wiki/tiki–index.php?page=MAU

ALLEN, J., "From Media to New Media", in *Mousse*, Issue 26, December 2010, pp. 196 – 200.

ALTSHULER B. (ed.), *Collecting the New*, Princeton University Press, Princeton & Oxford 2005.

ATKINS R., "State of the Art – On–line – art on the World Wide Web", in *Art in America*, April 1999.

AYERS R., "Code in a Box", in *Artinfo*, 3 August 2007, online at www.artinfo.com/news/story/25445/code–in–a–box/.

BALZOLA A., MONTEVERDI A. M. (eds.), *Learti multimediali digitali. Storia, tecniche, linguaggi, etiche ed estetichedelle arti del nuovo millennio*, Garzanti, Milano 2004.

BARBENI L., *Webcinema. L'immaginecibernetica*, Costa &Nolan, Milano 2006.

BARRAGAN P., *The Art Fair Age*, Charta, Milano 2008.

BAUMGAERTEL T., *net.art. Materialienzur Netzkunst*, Verlag für moderne Kunst Nürberg, 2000.

_____, *net.art 2.0. Neue Materialien zurNetzkunst*, Verlag für moderne Kunst Nürberg,

2001.

BAZZICHELLI T., *Networking. The Net as Artwork*, Digital Aesthetics Research Center, Aarhus University 2008.

BECKER H. S., *Art Worlds*, University of California Press, Berkeley – Los Angeles – London 1982 (1984).

BERRY J., "The Unbearable Connectedness of Everything", in *Telepolis*, 28 September 1999, online at www.heise.de/tp/artikel/3/3433/1.html.

BERWICK C., "New Media Moguls", in *Art& Auction*, June 2006.

BISHOP C., "Digital Divide. Claire Bishopon Contemporary Art and New Media", in *Artforum*, September 2012, online at http://artforum.com/inprint/issue=201207&id=31944&page num=0.

BITTANTI M., QUARANTA D. (eds.), *Game Scenes. Art in the Age of Videogames*, Johan & Levi, Milano 2006.

BLAIS J., IPPOLITO J., *At the Edge of Art*, Thames and Hudson, London 2006.

BLISTÈNF R., "Les Immatériaux: AConversation with Jean–François Lyotard", in *Flash Art*, Issue 121, March 1985, online at www.kether.com/words/lyotard/index.html.

BOLOGNINI M., *Machines. Conversationson Art and Technology*, Postmediabooks, Milano 2012.

BOLTER J. D., GRUSIN R., *Remediation.Understanding New Media*, 1999. BONAMI F., *Lo potevo fare anch'io. Perché l'arte contemporanea è davvero arte*, Mondadori, Milano 2007.

BORDINI S., *ArteElettronica*, Giunti, Firenze – Milano 2004. BOURRIAUD N., Relational Aesthetics, Les presses du réel, Paris 1998.

_____, *Post Production. La culture comme scénario:comment l'art reprogramme le monde contemporain*, 2002. Postproduction,Lukas &Sternberg, New York 2007.

_____, "Altermodern Manifesto", 2009, online at www.tate.org.uk/whats–on/tate–britain/exhibition/altermodern/explain–altermodern/altermodern–explainedmanifesto.

_____, *The Radicant*, Lukas &Sternberg, New York 2009.

BOWDITCH L., "Driven to distraction – multimedia artexhibition by the Guggenheim Museum Soho", in *Afterimage*, January – February 1997.

BREA J. L., La era postmedia. Acción comunicativa,prácticas (post)artísticas y dispositivos neomediales, Consorcio Salamanca, Salamanca 2002. BROCKMAN J., *Digerati. Encounters with the Cyber Elite*, Hardwired, New York 1996.

BUEHRER V. K., "Dearest progressivescan loading, on victims of Broadband", in *Neural*, n°

23, 2006, p. 48.

BUXMANN A., DEPRAETERE F. (Eds.), *Argos Festival*, argoseditions, Brussels 2005.

CASTELLS M., *The Information Age*, Blackwell, Cambridge. MA – Oxford, UK, 1996 – 1998.

_____, Internet Galaxy, Oxford University Press 2001.

CAMPANELLI V., *Web Aesthetics*, Institute ofNetwork Cultures / NAi Publishers, Rotterdam 2010.

CELANT G., *Artmix. Flussi tra arte, architettura, cinema, design, moda, musica e televisione*, Feltrinelli, Milano 2008.

CHANDLER A.,NEUMARK N. (Eds), *At a Distance. Precursors to Art and Activism on the Internet*, The MIT Press, Cambridge and London 2005[2006].

CLARKE A., MITCHELL G. (Eds.), *Videogames and Art*, Intellect Books, Bristol – Chicago 2007.

CHAN, J., "From Browser to Gallery (and Back): The Commodification of Net Art 1990–2011", in *Pool*, December 28, 2011, online at http://pooool.info/from–browser–to–gallery–and–back–the–commodification–of–net–art–1990–2011/.

CHAN P., "The Unthinkable Community", in *Eflux Journal*, Issue 16, May 2010, online at www.e–flux.com/journal/view/144.

CHRISTOV–BAKARGIEV C., *I Moderni /The Moderns*, exh. cat., Castello di Rivoli Museo d'Arte Contemporanea, Rivoli – Torino. Skira, Milano 2003.

CONT3XT.NET (Eds.), *Circulating Contexts. Curating Media/Net/Art*, Books on demand GmbH, Norderstedt 2007.

COOK S., GRAHAM B., MARTIN S. (Eds.), *Curating New Media*, B.READ/SIX, Baltic, Gateshead 2002.

COOK S., GRAHAM B., GFADER V., LAPP A.(Eds.), *A Brief History of Curating New Media Art: Conversations with Curators*, The Green Box, Berlin 2010.

_____, *A Brief History of Working with New Media Art: Conversations with Artists*, The Green Box, Berlin 2010.

COOK S., "An interview with ChristianePaul", in *Crumbweb*, 28 March 2001, online at http://crumbweb.org/getInterviewDetail.php?id=10&ts=1241707558&op=3& sublink=9.

CORBY T. (ed.) *Network Art: Practicesand Positions*, London. Swets & Zeitlinger/Routledge 2005.

COSIC V. (ed.), *Net, art Per Me*, cat.,Venezia, Santa Maria del Soccorso, June 2001. MGLC 2001.

CRITICAL ART ENSEMBLE, *Electronic Civil Disobedience*, Autonomedia, New York 1995.

DAL LAGO A., GIORDANO S., *Mercantid'aura. Logiche dell'arte contemporanea*, Il Mulino, Bologna 2006.

DANTO A., *The Abuse of Beauty. Aesthetics and the Concept of Art*, Open Court Publishing 2003.

DAVENPORT T. H., BECK J. C., *The Attention Economy: Understanding the New Currency of Business*, Harvard Business School Press, 2001.

DAVID C., "dx and new media", 20 June 1997, online at www.documenta12.de/archiv/dx/lists/debate/0001.html.

DEBATTY R., "Book review – Media, NewMedia, Postmedia", in *We Make Money Not Art*, August 27, 2011, online at http://we-make-money-not- art.com/archives/2011/08/media-new-media-postmedia.php.

_____, "Holy Fire, art of the digital age", in *We Make Money Not Art*, 22 April 2008, online at www.we-make-money-not-art.com/archives/2008/04/holy-fire.php.

DEITCH J. (Ed.), *Post Human*, exh. cat., Cantz / Deste Foundation for Contemporary Art, 1992.

DELSON S., "If Picasso Were A Programmer",in *Forbes*, Best of The Web, 25 June 2001.

DEPOCAS A., IPPOLITO J., JONES C. (Eds.), *Permanence Through Change: The Variable Media Approach*, The Solomon R. Guggenheim Foundation, New York, and The Daniel Langlois Foundation for Art, Science, and Technology, Montreal, 2003.

DESERIIS M., MARANO G., *net.art. L'artedella connessione*, Shake, Milano 2003 [2008].

DESERIIS M., LAMPO L, QUARANTA D., *Connessioni Leggendarie. Net.art 1995 – 2005*, cat., Ready Made, Milano 2005.

DIETZ S., "Curating New Media", August 2000, in *Yproductions*, online at www.yproductions.com/writing/archives/curating_new_media.html.

_____, "Just Art': Contemporary Art After the Art Formerly Known As New Media", October 27, 2006, in Yproductions, online at www.yproductions.com/writing/archives/just_art_contemporary_art_afte.html.

DRAVES, I., "Interview with Ken Johnson",in *Leaders in Software and Art*, September 4, 2011, online at http://softwareandart.com/?p=747.

DOULAS L., "Within Post-Internet, PartOne", in *Pool*, April 6, 2011, online at http://pooool.info/within-post-internet-part-i/.

EVERETT A., CALDWELL J. T. (Eds.), *New Media. Theories and Practice of Digitextuality*, Routledge, New York 2003.

FOSTER H., KRAUSS R., BOIS Y., BUCHLOH B.H. D., *Art since* 1900. *Modernism,*

Antimodernism, Postmodernism, Thames & Hudson, London 2004.

FRASCINA F., HARRISON C. (Eds.), *Modern Art and Modernism: A Critical Anthology*, Sage Publications 1982.

FROHNE U., SCHIEREN M., GUITON J.F.(Eds.), *Present Continuous Past(s): Media Art. Strategies of Presentation, Mediation and Dissemination*, Springer–Verlag, Vienna 2005.

GALLO F., *Les immateriaux. Un percorso diJean–Francois Lyotard nell'arte contemporanea*, Aracne 2008.

GALLOWAY A. R., *Protocol. How Control Exists After Decentralization*, The MIT Press, Cambridge – London 2004.

GALLOWAY A. R., THACKER R., *The Exploit. A Theory of Networks*, University of Minnesota Press, Minneapolis – London 2007.

GERE C., *Digital Culture*, Reaktion Books, London 2002 (2008).

GOODYEAR A. C., "From Technophilia toTechnophobia: The Impact of the Vietnam War on the Reception of "Art and Technology"", in *Leonardo*, April 2008, Vol. 41, No. 2, pp. 169–173.

GRAHAM B., *Curating New Media Art: SFMoMA and 010101*, University of Sunderland 2001.

GRAHAM B., COOK S., *Rethinking Curating: Art After New Media*, MIT Press 2010.

GRANT T., "How Anti–Computer SentimentShaped Early Computer Art", *Refresh!*, September 2008.

GRAU O. (Ed.), *Media Art Histories*, MIT Press (Leonardo Books), Cambridge and London, England, 2007.

GREENE R., *Internet Art*, Thames & Hudson, London – New York, 2004.

GROYS B., *Art Power*, The MIT Press, Cambridge – London 2008

GUATTARI F., *Soft Subversions*. Edited by Sylvère Lotringer. Semiotext(e) 1996.

HALL D., FIFER S.J. (Eds.), *Illuminating Video. An Essential Guide to Video Art*, Aperture/ BAVC, New York 1990.

HABER J., "Medium Rare", 1996, online at www.haberarts.com/tvscape.htm.

HANSEN M., *New Philosophy for New Media*, The MIT Press, Cambridge 2006.

HEARTNEY E., *Art & Today*, Phaidon Press, London 2008.

HIGGINS D., "Statement on Intermedia",1966. Published in: VOSTELL W. (Ed.), *Dé–coll/age (décollage)* * 6, Typos Verlag, Frankfurt–Something Else Press, New York, July 1967. Online at http://artpool.hu/Fluxus/Higgins/intermedia2.html.

HIMANEN P., *The Hacker Ethic and the Spiritof the Information Age*, Random House 2001.

HUGHES P. K., *Breaking and Entering: A User's Guide*, Pace Wildenstein, New York 2005.

JODI, "dx webprojects", 9 July 1997, online at www.documenta12.de/archiv/dx/lists/debate/0010.html.

JOSEPH B.W., "Engineering Marvel: Branden W. Joseph on Billy Klüver", in *Artforum*, March 2004.

JOHNSON P., "Is New Media Accepted in the Art World? Domenico Quaranta's Media, New Media, Post Media", in *Art Fag City*, August 30, 2011, online at www.artfagcity.com/2011/08/30/is-new-media-accepted-in-the-art-world-domenico-quarantas-media-new-media-postmedia/.

_____, "Interview with Aron Namenwirth of art Moving Projects", in *Rhizome*, April 9, 2008, online at http://rhizome.org/editorial/2008/apr/9/interview-with-aron-namenwirth-of-artmovingproject/.

JONES C., "The Function of the Studio(when the studio is a laptop)", in *Art Lies*, Issue 67, 2010, online at www.artlies.org/article.php?id=1996&issue=67&s=0.

KLÜVER B., MARTIN J., ROSE B. (Eds), *Pavilion: Experiments in Art and Technology*, New York, E. P. Dutton 1972.

KLÜVER B., "E.A.T. – Archive of publisheddocuments", 2000, online at www.fondation-langlois.org/html/e/page.php?NumPage=306.

KRAUSS R., *A Voyage in the North Sea. Art in the Age of the Post-Medium Condition*, Thames & Hudson, London 1999.

_____, "Reinventing the Medium", in *Critical Inquiry*, n. 25, Winter 1999, pp. 289 – 305.

_____, *Under Blue Cup*, The MIT Press, Cambridge – London 2011.

_____, "The Guarantee of the Medium", In ARPPET., KAITARO T., MIKKONEN K. (Eds.), *Writing in Context: French Literature, Theory and the Avant-Gardes. Studies across Disciplines in the Humanities and Social Sciences*, Helsinki, Helsinki Collegium for Advanced Studies 2009,139 – 145. Online at http://www.helsinki.fi/collegium/e-series/volumes/volume_5/005_09_Krauss.pdf.

KRYSA J. (Ed.), *Curating Immateriality. The work of the curator in the age of network systems*, Data Browser 03,Autonomedia, New York 2006.

KUO M., "Art's New Media", in *Artforum*, September 2012, online at http://artforum.com/inprint/id=31950(last visit March 2013).

IOSELIT D., *After Art*, Cloth 2012.

LACERTE S., "Experiments in Art and Technology: a Gap to Fill in Art History's Recent Chronicles", in *Refresh!*, September 2008. Online at www.fondation-langlois.org/

html/e/page.php?NumPage=1716.

LAERA M., "Arte Digitale: Collezionisti, fatevi avanti!", in *Wired, it*, 22 April 2009, online at http://daily.wired.it/news/cultura/arte–digitale–collezionisti–fatevi–avanti.html.

LAMUNIÈRE S., "dx webprojects", 10 July 1997, online at www.documenta12.de/archiv/dx/lists/debate/0014.html.

LEOPOLDSEDER H., SCHÖPF C., STOCKER G., 1979–2004 Ars Electronica, Hatje Cantz Verlag 2004.

LIALINA O., ESPENSCHIED D. (Eds.), *Digital Folklore*, Merz and Solitude, Stuttgart 2009.

LIESER W. (Ed.), *Digital Art*, h.f.ullmann 2009.

LISTER M., DOVEY J., GIDDINGS S., GRANT I., KELLY K., *New Media: a Critical Introduction*, Routledge, New York 2009.

LOVINK G., *Zero Comments. Blogging and Critical Internet Culture*, Routledge, New York 2007.

_____, "New Media Arts: In Search of the Cool Obscure. Explorations beyond the Official Discourse", in *Diagonal Thoughts*, 2007. Online at www.diagonalthoughts.com/?p=204.

LOVINK G., NIEDERER S. (Eds.), *Video Vortex Reader. Responses to Youtube*, Institute of Networked Cultures, Amsterdam 2008.

LUDOVICO A. (ED.), *UBERMORGEN.COM – MEDIA HACKING VS. CONCEPTUAL ART. HANS BERNHARD/LIZVLX*, Christoph Merian Verlag, Basel 2009.

LUNENFELD P., *Snap to Grid: A User's Guide to Digital Arts, Media, and Cultures*, MIT Press, Cambridge 2000.

MANOVICH L., *The Language of New Media*, The MIT Press, Cambridge 2001.

_____, "The Death of Computer Art", 1997. Online at www.manovich.net/TEXT/death.html.

_____, "Post–Media Aesthetics", sd (2000 –), online at www.manovich.net/DOCS/Post_media_aesthetics1.doc

_____, "Don't Call it Art: Ars Electronica 2003", in *Nettime*, September 22, 2003. Also available at http://manovich.net/DOCS/ars_03.doc.

_____, "From Borges to HTML", in *Intelligent Agent*, 2003, online at http://intelligentagent.com/CNM200/manovich_new_media.doc.

MEDOSCH A., *Technological Determinism in Media Art*, 2005. A dissertation submitted in partial fulfilment of the requirements of Sussex University for the degree of MA Interactive Digital Media. Online at www.thenextlayer.org/files/TechnoDeterminismAM_0.pdf.

MASON C., *A computer in the Art Room: the Origins of British Computer Arts 1950–80*, Norfolk, JJG Publishing 2008.

MACGREGOR B., "Cybernetic Serendipity Revisited", undated (2008), online at http://design.osu.edu/carlson/history/PDFs/cyberserendipity.pdf.

MCHUGH G., *Post Internet*, Link Editions, Brescia 2012.

MCLUHAN M., *Understanding Media. The Extensions of Man*, 1964. MIT Press, Cambridge 1994.

MICHAUD Y., *L'artisteet les commissaires*, Hachette Pluriel Reference 2007.

MIRAPAUL M., "Museum Puts Internet Art on the Wall", in *The New York Times*, 16 September 1999, online at http://theater.nytimes.com/library/tech/99/09/cyber/artsatlarge/16artsatlarge.html.

_____, "Selling and Collecting the Intangible,at $1,000 a Share", in *The New York Times*, 29 April 2002, online at www.nytimes.com/2002/04/29/arts/arts–online–selling–and–collecting–the–intangible–at–1000–a–share.html.

MORRIS S., "Museums and new media art", New York, Rockefeller Foundation, October 2001, online at www.cs.vu.nl/~eliens/archive/refs/Museums_and_New_Media_Art.pdf.

NICHOLS J., "Documenta X", October 1997, online at www.artdes.monash.edu.au/globe/issue7/doctxt.html.

NIDEFFER R. F., "SHIFT–CTRL. Mediating the process of academic exhibitionism", 2000, online at www.nideffer.net/classes/135–09–W/readings/nideffer.html.

OLSON M., "Lost Not Found: The Circulation of Images in Digital Visual Culture", in *Words Without Pictures*, 18 September 2008, online at http://uncopy.net/wp–content/uploads/2011/01/olson–lostnotfound.pdf.

PACKER R., JORDAN K. (Eds.), *Multimedia: From Wagner to Virtual Reality*, New York, W. W. Norton & Company 2001.

PALFREY J., GASSER U., *Born Digital. Understanding the First Generation of Digital Natives*, Basic Books, New York 2008.

PAUL C., *Digital Art*, Thames & Hudson, London 2003 [2008].

PAUL C. (Ed.), *New Media in the White Cube and Beyond. Curatorial Models for Digital Art*, University of California Press, Berkeley 2008.

PERNIOLA M., *L'arte e la sua ombra*, Giulio Einaudi Editore, Torino 2000.

PERRA D., *Impatto digitale. Dall'immagine elaborata all'immagine partecipata: il computer nell'artecontemporanea*, Baskerville, Bologna 2007.

PIRO N. (Ed.), *Etoy – Cyberterrorismo. Come si organizza un rapimento virtuale*, Castelvecchi, Roma 1998.

POLVERONI A., *This is contemporary! Come cambiano i musei di arte contemporanea*, Franco Angeli, Milano 2007.

PONZINI P., "DiVA Digital Video Art Fair",in *Digimag 33*, April 2008, online at www.digicult.it/digimag/article.asp?id=1125.

POPPER F., *Art of the Electronic Age*, Thames & Hudson, London 1997.

_____, *From Technological to Virtual Art*, MIT Press, Cambridge, Massachusetts – London, England 2007.

PRICE S.,"Dispersion", 2002 – ongoing, online at www.distributedhistory.com/Disperzone.html.

QUARANTA D., *Net art 1994–1998. Lavicenda di Äda'web*, Vita e Pensiero, Milano 2004.

_____, "Let's Get Loud! Interview with Helen Thorington, director of TURBULENCE.ORG", in *Cluster. On Innovation*, n. 5, 2005, pp. 12 – 17.

_____, "Don't Say New Media!", in *FMR Bianca*, n° 4, Franco Maria Ricci, Bologna 2008.

_____, "We Are All Ready for a Change. Interview with Steven Sacks", in *Rhizome*, 28 June 2007, online at http://rhizome.org/discuss/view/26364#4889.

_____, *Media, New Media, Postmedia*, Postmedia Books, Milan 2010

_____, "The Postmedia Perspective", in *Rhizome*, January 12, 2011, online at http://rhizome.org/editorial/2011/jan/12/the–postmedia–perspective/.

QUARANTA D. (Ed.), *Gazira Babeli*, Link Editions, Brescia 2012.

_____, *Playlist. Playing Games, Music, Art*. Exh. Cat., LABoral Centro de Arte y Creación Industrial, Gijon, Spain, December18, 2009 – May 17, 2010. Online at: http://domenicoquaranta.com/public/pdf/LABoral_Revista_PLAYLIST.pdf(last visit March 2013).

_____, *Collect the WWWorld. The Artist as Archivist in the Internet Age*. Exh. cat. Brescia, Spazio Contemporanea, September 24 – October 15, 2011. LINK Editions, Brescia 2011. Online at http://editions.linkartcenter.eu/ (last visit March 2013).

QUARANTA D., BERNARD Y. (Eds.), *Holy Fire. Art of the Digital Age*, cat., iMAL, Bruxelles, 2008. Brescia, FP Editions 2008.

QUINN E., "Live and Media Arts at the ICA", in *New Media Curating*, October 17, 2008.

RASTAS P., "Alien Intelligence", 2000, in *Kiasma Magazine*, 5 –99.

REAS C., FRY B. (Eds.), *Processing: A Programming Handbook for Visual Designers and Artists*, MIT Press, 2007.

RINEHART R., "The Media Art Notation System: Documenting and Preserving Digital/Media

Art", in *Leonardo*, April 2007, vol. 40, No. 2, pp. 181–187.

RINDER L., SINGER D. (Eds.), *Bitstreams*, exh. cat., Whitney Museum of American Art, New York 2001.

ROMANO G., *Artscape. Panorama dell'artein Rete*, Costa & Nolan, Ancona – Milano 2000.

ROSENBAUM L., "guggenheim soho to gohigh–tech", in *Artnet*, 29 March 1996, online at www.artnet.com/magazine_pre2000/news/rosenbaum/rosenbaum3–29–96.asp.

RUSH M., *New Media in Late 20th–Century Art*, Thames & Hudson, London 1999 [2001].

SALTZ J., "My Sixth Sense", in *The Village Voice*, 2000.

SCHNEIDER I., KOROT B. (Eds.), *Video Art*, New York, Harcourt Brace Jovanovich, 1976.

SCHOLDER A., CRANDALL J.(Eds.), *Interaction. Artistic Practice in the Network*, Eyebeam/ D.A.P., New York 2001.

SCHWARTZ J., "Museum Kills Live Exhibit", in *The New York Times*, May 13, 2008, online at www.nytimes.com/2008/05/13/science/13coat.html?_r=0.

SCUDERO D., *Manuale del curator. Teoria e pratica della cura critica*, Gangemi Editore, Roma 2004.

SHANKEN E. A., *Art and Electronic Media*, Phaidon Press, London 2009.

_____, "Art in the Information Age: Technology and Conceptual Art", 2001. Online at http:// artexetra.files.wordpress.com/2009/02/shankenartinfoage.pdf.

SHANKEN, E. A. (Ed.), "New Media, Art–Science and Contemporary Art: Towards a Hybrid Discourse?", *Artnodes*, No. 11, p. 65–116. UOC. Online at http://artnodes.uoc.edu/ ojs/index.php/artnodes/article/view/artnodes–n11–shanken/artnodes–n11–new– media–art–science–and–contemporary–art–eng (last visit March 2013).

SLATON J., "Museum Offers Webby Art Award", in *Wired*, 18 February 2000, online at www. wired.com/culture/lifestyle/news/2000/02/34414.

SLOCUM P., "New Media and the Gallery", in *Artlies*, Issue 67, 2010, online at www.artlies. org/article.php?id=1993&issue=67&s=0.

SMITH R., "A Museum's Metamorphosis: The Virtual Arcade", in *New York Times*, 18 June 1996.

SPINGARN–KOFF J., "010101: Art for Our Times", in *Wired*, 28 February 2001, online at www.wired.com/culture/lifestyle/news/2001/02/41972.

SYMAN S., "Bell Curves and Bitstreams. Stefanie Syman on the beginning of the end of digital art", in *Feed*, 27March 2001.

STALLABRASS J., *Art Incorporated. The Story of Contemporary Art*, Oxford University Press 2004.

STEYERL H., "In Defense of the PoorImage", in *eflux journal*, Issue 10, November 2009, online at www.e–flux.com/journal/in–defense–of–the–poor–image/.

STOCKER G., "The Art of Tomorrow", in *aminima*, n° 15, 2006, pp. 6 – 19.

TAPSCOTT D., *Grown Up Digital*, McGraw–Hill eBooks 2009.

TERRAROLI V. (Ed.), *Art of the Twentieth Century*, 5 vv, Milano, Skira 2006 – 2010.

THORNTON S., *Seven Days in the Art World*, W. W. Norton & Company 2009.

TRIBE M., JANA R., *New Media Art*, Taschen, Köln 2006.

TROEMEL B., "What Relational Aesthetics Can Learn From 4Chan", in *Artfagcity*, September 9, 2010. Online at http://www.artfagcity.com/2010/09/09/img–mgmt–what–relational–aesthetics–can–learn–from–4chan/.

_____, "Why Your .JPEGs Aren't Making You A Millionaire", in *The Creators Project*, May 14, 2012, online at http://thecreatorsproject.com/blog/digart–why–your– jpegs–arent–making–you–a–millionaire.

_____, *Peer Pressure*, Link Editions, Brescia 2012.

VANDERBILT T., "The King of Digital Art", in *Wired*, issue 13.9, September 2005, online at www.wired.com/wired/archive/13.09/sacks.html.

VERSCHOOREN K. A., *.art, SituatingInternet Art in the Traditional Institution for Contemporary Art*, 2007. Master of Science in Comparative Media Studies, Massachusetts Institute of Technology, online at http://cms.mit.edu/research/theses/KarenVerschooren2007.pdf.

VICENTE J. L., "Una historia del arte y latecnología en ARCO", in *El Cultural*, February 2008. Available online in Elastico,at http://elastico.net/archives/2008/02/post_59.html.

VIERKANT A., "The Image ObjectPost–Internet", in *jstchillin*, 2010, online at http://jstchillin.org/artie/vierkant.html.

VOROPAI L., "Institutionalisation of Media Art in the Post–Soviet Space: The Role of Cultural Policy and Socioeconomic Factors", in *Re:place*, November 2007, online at http://pl02.donau–uni.ac.at/jspui/handle/10002/449.

WANDS B., *Art of the Digital Age,Thames & Hudson*, London – New York, 2006.

WARDRIP–FRUIN N., MONTFORT N. (Eds.), *The New Media Reader*, The MIT Press, Cambridge – London 2003.

WEIBEL P., DRUCKREY T. (Eds.), *net_condition: art and global media*, The MIT Press, Cambridge (Massachussets), 2001.

WISHART A., BOCHSLER R., *Leaving Reality Behind, The Battle for the Soul of the Internet*,

4th ESTATE, 2002(Ecco – Harper Collins 2003).

WOLFE T., *The Painted World*, New York 1975. Trad. it. *Come ottenere il successo in arte*, Torino, Allemandi 1987 (2004).

온라인 자료 및 잡지

http://resourceguide.eai.org/
뉴욕 일렉트로닉 아트 인터믹스Electronic Art Intermix의 미디어 아트의 전시, 수집, 보존에 대한 온라인 정보 가이드

http://www.nettime.org/
네트워크 문화, 정치, 전략을 위한 메일링 리스트. 아카이브에 뉴미디어 아트에 대한 수백 건의 글과 인터뷰, 논의를 수록

http://rhizome.org/
"기술과 관계있는 새로운 예술 활동의 창작과 소개, 보존, 비평을 위한" 메일링 리스트 및 비영리 기관인 리좀의 웹사이트

http://www.yproductions.com/
스티브 디에츠의 웹사이트

http://www.fondationlanglois.org/
캐나다 몬트리올의 예술, 과학, 기술을 위한 다니엘 랭글로이스 재단Daniel Langlois Foundation 웹사이트

http://www.mediaarthistory.org/
미디어 아트, 과학, 기술의 역사에 대한 컨퍼런스 시리즈

http://www.nytimes.com/library/tech/reference/indexartsatlarge.html
『뉴욕 타임스』에 연재되는 예술과 기술에 대한 매튜 미라폴Matthew Mirapaul의 아츠 앳 라지 Arts At Large 칼럼

http://crumbweb.org/

CRUMB의 웹사이트로 메일링 리스트 뉴미디어 큐레이팅New Media Curating을 관리

http://www.we-make-money-not-art.com/
레진 드바티의 블로그

http://gallery9.walkerart.org/
미니애폴리스의 워커아트센터 온라인 갤러리 갤러리 9Gallery 9

http://www.tate.org.uk/intermediaart/
런던 테이트갤러리Tate Gallery의 "인터미디어 아트" 부문

http://variablemedia.net/
베리어블 미디어 이니셔티브

http://www.aec.at/
린츠의 아르스 일렉트로니카

http://www.mediaartnet.org/
루돌프 프리링과 디터 대니얼스Dieter Daniels가 편집하는 뉴미디어 아트 '온라인 백과사전'

http://www.archimuse.com/
국제 컨퍼런스 미술관과 웹Museums and the Web.

http://switch.sjsu.edu/
'뉴미디어 아트 온라인 저널Online Journal of New Media' 스위치Switch

http://vagueterrain.net/
디지털 문화, 예술, 기술에 대한 온라인 잡지 베이그 터레인Vague Terrain

http://www.laudanum.net/cream/
디지털 문화에 대한 뉴스레터 크림Cream (2001년부터 2002년까지 활동)

http://www.kurator.org/
조시아 크리사Joasia Krysa가 개발한 온라인 큐레이토리얼 플랫폼 큐레이터Kurator

http://www.intelligentagent.com/
크리스티안 폴과 패트릭 리히티가 편집하는 온라인 잡지 인텔리전트 에이전트Intelligent Agent

http://pooool.info/
루이스 둘라스Louis Doulas가 편집하는 '온라인과 오프라인 및 상호 간의 문화, 정치, 사회적 영향에 대한 담론을 확장시키고 발전시키기 위한 온라인 플랫폼 및 출간물' 풀 매거진Pool Magazine

http://www.artfagcity.com/
패디 존슨 편집의, 새로운 동시대 예술 및 잘 알려지지 않은 예술가들을 소개하는 뉴욕 기반의 독립 예술 블로그 아트 패그 시티

http://www.e-flux.com/journals/
이플럭스e-flux가 펴내는 잡지

http://dismagazine.com/
'예술, 패션, 상업을 다루는 포스트인터넷 라이프스타일 잡지' 디스 매거진DIS Magazine

역자 후기

저자 도메니코 과란타Domenico Quaranta는 자신의 박사논문을 토대로 『미디어, 뉴미디어, 포스트미디어』(2009) 이탈리아어 판을 썼으며, 뉴미디어 아트에 대한 국제적 논점을 마련하기 위해 『Beyond New Media Art』(2013) 제목으로 영문판을 출간했다. 이 책 『뉴미디어 아트, 매체를 넘어서』는 영문판 『Beyond New Media Art』를 한국어로 번역한 판본이다.

이 책의 1장에서 저자는 '뉴미디어 아트'라는 용어가 예술 장르나 운동을 지칭하는 것이 아니며, 뉴미디어 이후 예술계에서 생성, 논의, 비판, 평가되는 맥락에서 정의되어야 한다고 강조한다. 동시대 예술계는 디지털 미디어 혁명 이후 정치, 경제, 사회, 문화 조직을 재형성하며 등장한 새로운 예술 실행에 대해 고려해야 하는 상황에 처해 있다. 따라서 뉴미디어 아트란 그 사용 매체인 미디어와 관련되어 정의되더라도, 사회, 문화적 영향 관계에서 논의되어야 한다는 것이다.

2장 '뉴미디어 예술계의 간단한 역사'에서는 1960년대부터 1990년대 초반에 이르는 뉴미디어의 역사가 개괄되는데, 문화, 미학적 측면보다 사회적 측면에 초점을 둔다. 1960년대에는 기술적 진보와 예술적 발전이 동시에 이뤄지면서, 예술, 과학, 기술이 서로 연관될 수 있는 환경이 조성되었다. 1970년대에는 '예술과 기술'의 결합은 군사적 목적과 재정적 이익집단들 간의 결탁에 대한 이념적, 정치적 저

항과 더불어 학계에서도 기술에 대한 두려움 때문에 '반反컴퓨터' 감정
이 출현했다. 1980년대 10년 간 해커, 사이버펑크, 기초 텔레매틱스,
가상현실, 프리 소프트웨어운동 등이 등장했으며, 뉴미디어와 뉴미디
어 아트 간의 연계성이 정립되었다. 1990년대 초반, 가정용 컴퓨터의
보급으로 1990년대 디지털 문화가 형성될 때, 뉴미디어 아트는 몰입
형 시스템, 가상현실, 원격현전, 상호작용성, 로봇공학, 그리고 3D 그
래픽과 생성 알고리즘에 중점을 두었다. 하지만 최첨단 기술을 사용한
작업들은 최신 기술에 치중되어 당시 동시대 예술의 발전으로부터 분
리되어 있었다.

　　이와 같이, 저자는 뉴미디어 예술계의 역사를 간략히 기술하면
서, 유럽인으로서 미국이 처한 뉴미디어 예술계의 상황과 나아가야 할
방향을 제시한다. 즉 미국의 뉴미디어 아트 현장은 신경제 붕괴로 인
한 기금지원 중단과 더불어 급속히 냉각된 미디어 아트에 대한 관심을
회복하기 위해서라도, 동시대 예술 체계와 그 시장을 통합하는 난제를
해결할 것과 동시에 유럽을 지켜보며 뉴미디어 아트 자체의 특성을 유
지할 수 있는 생존의 대안모델을 모색해야 한다고 조언을 덧붙인다.

　　3장 '두 예술계의 비교'에서는 동시대 예술과 뉴미디어 아트라
는 두 예술계를 비교, 분석하기 위하여 몇 가지 범주에 따라 하나씩 설
명하고 있다. 크게 동시대 예술, 뉴미디어 아트, 인터넷으로 구분하
여, 각 예술계의 중심이 되는 아이디어와 예술가들, 가치와 한계 등을
서술하는데, 동시대 예술계와 뉴미디어 예술계의 비교를 위하여 인터
넷의 등장은 매우 필수적인 지점이 된다. 인터넷 아트는 뉴미디어 아
트와 또 다시 구분되어야 하는 나름의 속성을 지니고 등장했기 때문
이다. 이 장은 예술계에 대한 다소 기초적인 내용을 다루고 있음에도

불구하고, 예술의 아이디어에서 시장에 이르는 폭넓고 다양한 정보를 제공하고 있으며, 비교를 통해서 각각 예술계의 특성과 한계를 설명하는 방식은 입문자들의 이해를 돕는데 매우 효과적이다.

　　3장에서 각 예술계의 차이를 비교, 분석했다면, 4장 '보헤미안 댄스: 뉴미디어 아트와 동시대 예술'에서는 드디어 두 예술계의 조우에 관한 내용이 전개된다. 매체를 근거로 등장한 뉴미디어 예술계가 동시대 예술계로 편입되어 가는 과정을 이 장에서는 보헤미안 댄스로 설명하고 있는데, 이는 인디언들의 구애의식에 빗댄 것이다. 뉴미디어 아트에 대한 폭발적인 관심은 큐레이터, 비평가, 갤러리스트들, 그리고 심지어 미술관과 기업의 지원으로 짧은 시간 생겨났지만, 궁극적으로 뉴미디어는 동시대 예술과 구분되는 하나의 범주로 남아있을 수 없었다. 뉴미디어는 예술가는 물론 현대 사회를 살아가는 모든 이들에게 더 이상 새로운 기술이 아니었으며, 따라서 매체를 기반으로 하는 하나의 범주로 규정되는 것을 지속적으로 거부했던 것이다.

　　오랫동안 여러 차례의 시행착오를 겪으면서 뉴미디어 예술계는 동시대 예술계와 보헤미안 댄스의 끝, 초야 의식을 치르게 된다. 더 이상 뉴미디어는 첨단 기술이나 디지털 미디어를 찬양하는 예술이 아니라, 또 다른 매체를 도구로 사용하는 동시대 예술로 동등하게 평가받게 되었던 것이다. 저자는 이 장에서 이 두 세계의 관계를 하나의 의례 과정으로 설명하면서, 뉴미디어 예술계가 거쳐 온 다양한 단계들을 설명하고 있다.

　　마지막 5장 '포스트미디어 전망'에서 저자는 뉴미디어 아트가 나아갈 방향을 살핀다. 이 장에서 저자는 뉴미디어 아트를 디지털 과학기술을 매체로 사용하는 예술로 보는 기존의 편협한 시각, 즉 사용

된 매체나 기술에 주목하는 접근법에서 탈피할 필요성을 역설한다. 뉴미디어 아트는 매우 다양할 뿐 아니라 그것이 갖고 있는 독자적인 성격은 구사하는 매체가 아닌 그 매체의 출현이 가져온 문화적 영향에 있다는 이해를 바탕으로 하여 큐레이팅 방식과 보존 전략을 새롭게 정립할 필요가 있다. 매체라는 그릇보다는 그 안에 담긴 내용을 보아야 한다는 저자의 주장은 뉴미디어 아트를 폭넓은 문화적, 이론적 맥락에서 조명하고 다루어야 한다는 필요성과 맞닿아 있다. 그러나 뉴미디어 아트의 이해를 위해서는 과학과 기술에 대한 지식을 완전히 배제할 수 없다는 것 역시 부인할 수 없다. 다만 뉴미디어 아트가 새로운 지식 발전을 예고하며 타 분야에 영향을 미쳤고 예술과 과학, 예술과 기술의 간극을 메워주었음을 잊지 말아야 한다. 따라서 뉴미디어 아트는 확장된 장 속에서 기술뿐 아니라 문화, 예술적 측면에서 종합적으로 고려되어야 한다. 뉴미디어 아트 역시 타 분야와의 소통을 더욱 심화시켜나가면서 문화적으로 그 시야를 넓혀야 한다.

디지털 혁명은 예술의 생산과 분배 방식에 지대한 영향을 미쳤다. 디지털 혁명이 가져다준 온라인 플랫폼은 예술가와 관람자의 관계와 예술 경험을 근본적으로 바꾸어 놓았다. 인터넷 사용이 일상화된 세대가 구사하는 전혀 새로운 언어의 예술은 이미 포스트미디어의 전망 안에서 활발하게 이루어지고 있다. 변화는 시작되었으며 이는 예술계 전체의 지형을 바꾸게 될 것이다.

본문 끝에 덧붙인 부록은 이 책을 둘러싼 다양한 주제에 대한 여러 의견과 논의들을 살펴봄으로써 이 책이 다루고 있는 문제에 대한 보다 입체적인 조망을 제공하는 한편, 이후 활발한 후속 논의를 독려하고 있으며 뉴미디어 아트 수집의 문제를 다각도에서 살피고 있다.

마지막으로 이 책의 번역은 이탈리아 식 만연체로 번역된 영어 문장을 한국어로 옮기는 작업이어서 어려움이 따랐다. 이 힘든 과정에 도움과 격려를 주신 칼라박스출판사의 김영탁 사장님과 편집자분께 감사의 마음을 전한다. 덕분에 퓨즈는 이 책『뉴미디어 아트, 매체를 넘어서』를 퓨즈미디어아트총서 첫 권으로 독자들에게 선보인다.

2018년 1월
퓨즈아트프로젝트(주경란, 김정연, 주은정)